KB126618

국내 유일 '특허' 보유자의 영상물 실내촬영 스튜디오 구조물

영화·영상 그릇에 담다

국내 유일 '특허' 보유자의 영상물 실내촬영 스튜디오 구조물

영화 · 영상 그릇에 담다

초판 1쇄 인쇄일 2024년 4월 10일
초판 1쇄 발행일 2024년 4월 20일

지은이 김권하
펴낸이 양옥매
디자인 송다희 표지혜
교 정 조준경
마케팅 송용호

펴낸곳 도서출판 책과나무
출판등록 제2012-000376
주소 서울특별시 마포구 방울내로 79 이노빌딩 302호
대표전화 02.372.1537 팩스 02.372.1538
이메일 booknamu2007@naver.com
홈페이지 www.booknamu.com
ISBN 979-11-6752-467-6 (03600)

국내 유일 '특허' 보유자의 영상물 실내촬영 스튜디오 구조물

영화·영상 그릇에 담다

김권하 · 지음

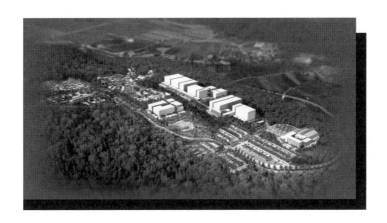

책과나무

코로나19 팬데믹을 거치며 많은 곳에서 지각 변동이 벌어졌지만, 영화·영상만큼 큰 변화를 겪은 분야도 많지 않을 것입니다. 지난 120년 넘게 지속되었던 "영화는 극장에서 본다."라는 공식이 깨지고 언제나 어디서나 어떻게나 영화를 볼 수 있게 되었습니다. 이에 따라서 극장 안 영화와 극장 밖 영화의 이원 체제 시대가 열렸습니다.

영화가 극장 밖으로 나가게 되면서 오랫동안 관행처럼 따랐던 장편영화의 포맷에도 큰 변화가 생겼습니다. 코로나19 팬데믹 기간 OTT 플랫폼 상영용 영화 제작이 본격화되면서 시리즈영화가 부활한 것이 대표적인 변화입니다. 1900년대 초부터 인기를 끌며 제작하다가 1950년대 중반 텔레비전 연속극 제작이 본격화되면서 중단했던 시리즈영화 제작이 재개된 것입니다.

시리즈영화 제작 활성화가 가져온 변화 중 하나는 실내촬영 스튜디오 촬영 증가입니다. 시리즈영화 특성상 많은 분량을 장시간 촬영하기 위해서는 실내촬영 스튜디오에 세트를 축조해 진행하는 것이 여러모로 유리한 것은 당연합니다. 그러한 배경으로 지난 몇 년 사이 폭발적으로 늘어난 실내촬영 스튜디오 수요를 맞추기 위해 전국 여기저기에서 우후죽순으로 많은 실내촬영 스튜디오가 급하게 건립됐지만, 제대로 된 실내촬영 스튜디오는 여전히 부족한 실정입니다.

이러한 시점에 《영화·영상 그릇에 담다》 출판은 매우 시의적절합니다. 저자인 김권하 님은 오랜 기간 영화진흥위원회에서 근무한 한국에 몇 안 되는 촬영소 전문가입니다. 저자는 지난 1997년 개소한 남양주종합촬영소 건립에 참여하였고 영화진흥위원회가 부산으로 이전할 때까지 관리를 책임졌습니다.

　남양주종합촬영소는 40만 평의 부지에 영화촬영용 야외 세트와 6개의 실내촬영 스튜디오, 녹음실, 각종 제작 장비 등을 갖춘 아시아 최대 규모의 영화제작 시설로 한국을 대표하는 현대적인 종합촬영소였습니다. 이 촬영소 덕분에 한국 영화 기술의 획기적인 수준 향상과 한국 영화 르네상스를 이끈 대표작들의 탄생이 가능했습니다.

　《영화·영상 그릇에 담다》는 한국 최초의 촬영 스튜디오 관련 저서일 뿐만 아니라 저자가 올해 상반기 착공을 앞둔 영화진흥위원회·부산·기장 촬영소 건립을 주도하며 많은 시간 준비하고 고민한 내용을 담고 있어 촬영 스튜디오 건립과 운영에 관심 있는 분들에게 매우 유용한 자료가 될 것입니다. 아울러 저자의 오랜 관심과 노력의 결과인 이 책이 K-무비와 K-영상콘텐츠의 지속 발전에도 큰 도움이 될 것으로 확신합니다.

2024년 4월

박 기 용 단국대학교 문화예술대학원 영화학과 주임교수 / 전 영화진흥위원회 위원장

일러두기

30년간 영화·영상 인프라 조성 관련사업을 추진한 총괄 건축 프로젝트 관리자로서 영화촬영소 건립과 각 지방자치단체의 영화·영상 인프라 건립 관련 각종 자문 역할을 수행하면서 기술적 측면과 행정적 측면의 경험을 가능한 균형 있게 설명하고자 노력하였습니다. 여기서는 저자의 경험을 바탕으로 한 내용을 중심으로 다루었음을 밝혀 둡니다.

영화 관련 내용에 있어서는 여러 사항에 대하여 논란을 제공할 의도는 전혀 없음을 미리 밝힙니다. 저자의 순수한 개인적인 부족함의 의견을 전제로 영화·영상 관련 내용들을 설명하였음을 알려 드립니다.

책에서 인용하거나 사용한 글과 도판은 가급적 저작권자의 허락을 얻은 것들이나, 그렇지 못한 부분이나 오류가 발견되면 언제든 바로잡도록 하겠습니다. 독자 여러분의 애정 어린 비판과 조언을 바랍니다.

"영화와 예술과 건축 프로젝트 관리자(P.M)의 만남"

영화 하면 화려한 붉은 카페와 여기저기 터지는 카메라 조명, 멋진 드
레스와 검은 파티복을 입고 미소 지으며 걸어가는 유명 남녀 배우가 떠
오를 것이다. 완성된 영화필름 속에 등장하는 주인공들이다. 반면 촬
영소 하면 영화를 찍기 위한 세트장과 스튜디오, 마이크와 조명을 들고
있는 스태프, 감독과 조연들이 떠오를 것이다. 영화를 만드는 영화필름
밖에 있는 조력자들과 배경이다. 우선 내 소개를 먼저 해야겠다. 나는
배우도 아니고 영화감독도 아니며, 영화제작 스태프도 아닌데, 이렇게
영화를 이야기하고 있으니 독자님들이 궁금하실 것 같다.

"고정관념을 깨고, 모험을 즐기되 결정을 과감히 하라."

나는 건축 프로젝트 관리자(P.M)이다. 총괄 건축 프로젝트 관리자로
서 건물설계 구상안을 디자인하며 세상을 만들어 오던 어느 날, 건축이
라는 경계를 넘어 영화촬영소 설계와 건립이라는 미지의 세계로 발을
들이게 되었다. 30대 초반이던 그때, 그 결정은 생각보다 내 감각을 자
극하며 도전이라는 여정으로 나를 이어지게 하였다. 영화촬영소는 건
축이라는 영역에서 볼 때 크게 달라 보이지 않을 수 있다. 그러나 건축
프로젝트 관리자의 미적 감각과 기술적 지식이 영화와 영상작업에 얼마
나 적용될 수 있는지 깨닫게 되었고, 그 과정에서 나는 건축 프로젝트

관리자로서의 선입견과 고정관념을 깨야 했으며, 일상적이고 편안한 영역에서 벗어나 모험을 즐겨야 했다.

"정교함과 마무리는 끝난 것이 아니라 끝나야 끝나는 것이다."

영화촬영소 작업은 정밀함과 정교함을 요구한다. 단순한 구조물이 아니라 감정과 이야기를 담은 공간을 창조해야 하고, 영화가 의도하는 분위기를 표현하기 위해 세트 디자인과 조명, 카메라 각도 등 모든 요소를 정밀하게 계획해야 하기 때문이다. 하지만 이것으로 영화촬영소 작업이 끝나는 것이 아니었다. 영화가 완성되고 관객들이 그 안에 더해지고, 각자의 해석과 경험을 더하는 상호작용이 이루어질 때 비로소 영화촬영소는 완성되는 것이다.

"결국 영화와 영상작업을 위한 창조적이고 혁신적인 작업이다."

영화촬영소를 설계하고 건립하는 과정에서 건축 프로젝트 관리자의 역할은 단순히 공간 만들기를 넘어선다. 건축에 관한 규칙과 한계를 뛰어넘어 새로운 아이디어와 시각을 제시해야 하고, 영화와 영상작업이 자유롭게 표현되고 만들어져서 관객에게 전달될 수 있도록 하는 창조적이고 혁신적인 작업이 함께 수행되어야 한다. 영화는 예술과 촬영소가 상호작용하며 새로운 세계를 창조하는 것이기 때문이다. 나는 건축 프로젝트 관리자로서 청춘을 영화촬영소 설계와 건립에 바쳤다. 그리고 영화촬영소를 통해 얻은 경험은 마침내 세상에 대한 더 큰 시각과 창의력을 내게 선사해 주었다.

"영화촬영소와 함께한 모든 분께 감사드린다."

영화촬영소와 함께했던 30년, 내게 끊임없는 모험과 도전이었던 촬영소에 관한 이야기를 이제 이 작은 그릇에 담아 후배들이 이어 갈 수 있도록 하고 싶은 마음으로 설계도 대신 펜을 들었다. 사람은 마음과 몸이 공존하듯, 영화와 영상도 콘텐츠와 인프라가 공존한다. 부족하지만 영화와 영상을 담은 이 작은 그릇이 세상에 나올 수 있도록 도와주신 모든 분께 감사드린다.

2024년 4월

부산 해운대에서, **김 권 하**

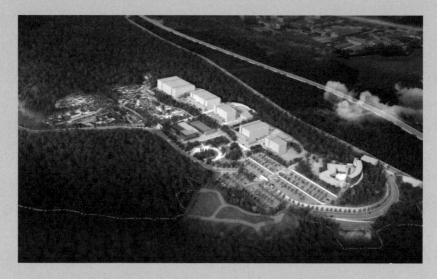

촬영소 건립 마스터플랜 초기 단지계획 조감도안(출처: 영화진흥위원회)

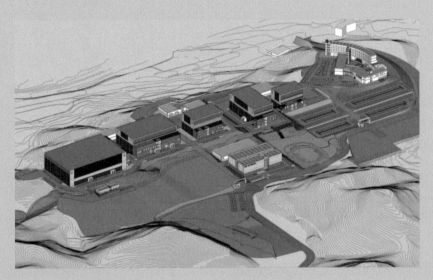

촬영소 건립 마스터플랜 초기 입체계획 조감도안 1(출처: 영화진흥위원회)

CONTENT

추천의 글 4

프롤로그 7

└ 제1장 ┘

영화란 무엇인가

··

다양한 예술형식이 융합된 매력적인 매체 22

영화는 종합예술이다 23

영화는 산업이다 24

영화는 집단창작이다 26

영화는 기계적 복제예술이다 26

영화는 대량생산과 대량유통이 가능하다 27

영화는 사회 현실과 역사를 재현한다 28

영화는 오락성과 예술성이 공존한다 29

└ 제2장 ┘

영화촬영소와 미술

··

미술은 영화촬영소 기초 32

영화촬영소의 사전적 의미 32

영화와 미술 결합 33

영화미술 작업 단계 34

영화미술의 발달 35

└ 제3장 ┘

영화촬영소의 역사

··

세계 최초 영화촬영소 38

조르주 멜리에스 스튜디오 │ 이탈리아 영화 사극세트 시작 │ 독일 바벨스베르크 스튜디오 │ 미국 할리우드 스튜디오 시스템 │ 현재, 세계 영화촬영소 현황

한국 영화촬영소 역사 44

한국 영화촬영소 시작, 1910년부터 1940년대 │ 한국 영화 기반 조성과 중흥, 산업화 시대, 1950년대에서 1960년대 │ 한국 영화 재도약 시대, 1970년대에서 1990년대 │ 한국 영화 신르네상스 시대, 2000년부터 2019년 │ OTT 등장과 한국 영화 위기 시대, 2020년 이후

└ 제4장 ┘

영화촬영소의 건립

··

영화촬영소 건립 기본계획 76

기본방향 설정 │ 영상문화산업 환경 분석 │ 영화촬영소 개념 설정 │ 영화촬영소는 가장 현대적이고 미래 지향적 │ 외국과 합작과 다른 분야와 호환

영화촬영소 입지 조건 80

남양주종합촬영소 입지 선정 사례

한국 영화산업과 남양주종합촬영소 역할 83

한국 영화시장 확대와 투자 활성화에 기여 │ 중추적 역할을 담당한 남양주종합촬영소

영화제작 인프라로서 영화촬영소 86

역동적인 한국 영화산업 │ 촬영할 공간 제공 │ 한국 영화 미술 발전에 이바지

└ 제5장 ┘

실내촬영 스튜디오 건립

왜 실내촬영 스튜디오 공간을 사용하는가? 94

국내 실내촬영 스튜디오 현황과 특징 95

실내촬영 스튜디오 시설 현황 | 실내촬영 스튜디오 운영 형태와 건축법상 용도 | 실내
촬영 스튜디오 부대시설 현황 | 국내 실내촬영 스튜디오 특징

실내촬영 스튜디오 기본적인 평면계획 110

촬영 스튜디오 건축 설계 시 고려사항 116

촬영 스튜디오 활용 조건 | 촬영 스튜디오 평면계획 시 고려사항 | 촬영소 각 부위별 촬
영 공간 세트화 개념 도입

촬영 스튜디오 공종별 세부 고려사항 145

국내 실내촬영 스튜디오 평면구성 형태 비율안 제언 171

건축 평면계획 실내촬영 스튜디오 스테이지 평면구성 비율

한국 영화 실내 · 외 세트 촬영장면 공간분석 자료조사 사례 181

장르별 주요 장소 유형 분석

실내촬영 스튜디오 구조물 차별화 전략 방안 사례 185

└ 제6장 ┘

야외 고정세트 시설계획

··

영화만을 위한 안정적인 서비스 기반시설 192

사극 장르를 위한 야외 고정세트장 ｜ 효율성과 편리성, 연계성, 경제성

야외 고정세트장 시설계획 고려사항 195

국내 야외 고정세트 현황과 특성 195

국내 야외 고정세트 시설 현황 ｜ 국내 야외 고정세트 시설 특성 ｜ 한국 영화 실내·외
고정세트(사극) 촬영장면 공간분석 자료조사 사례

국내 영화·영상 시대별·연대별 야외촬영 세트 체계도 212

야외 고정세트 시설물 구성요건 ｜ 시대별 야외촬영 세트 체계도

└ 제7장 ┘

환경디자인 및 색채계획

··

건축물을 통한 환경디자인 계획 220

환경에 대한 새로운 자각

환경디자인 정의 221

공공건축과 환경디자인 222

건축물에서 환경디자인 영역과 역할 223

환경디자인 행위로 예상되는 결과와 의미 224

국내 건축 현황과 문제점

종합촬영소 건축물 색채계획 사례　227

건축물 색채계획(건축물, 사인물, 색채) 사례

└ 제8장 ┘

국내 촬영 스튜디오 관련 법제도 현황과
운영 매뉴얼, 가이드라인 제안

촬영 스튜디오 건립과 운영에 관련된 법제도　238

촬영 스튜디오 건립을 위한 법제도 ｜ 운영과 관리를 위한 법제도

촬영 스튜디오 관리운영 매뉴얼과
　　촬영시설 이용 약정서 가이드라인 제안　249

에필로그　253

부록　259

표목차 351 ｜ 그림목차 353 ｜ 참고문헌 359 ｜ 자료출처 361

비움의
공간을 찾아서 ...

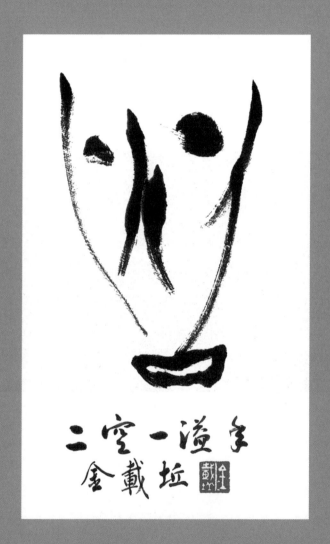

● 김재구, 〈비움 2011, Void〉, 34×51㎝

이 서예작품은 시관 김재구 서예가의 작품으로 '자신의 마음을 더 많이 비울
수록 소중한 큰 것을 얻을 수 있다'는 의미를 표현한 것이다.

Dream : Movie

영화란 무엇인가?

1895년 뤼미에르 형제는 '시네마토그라프'라는 장비를 사용하여 파리 그랑카페 지하에서 〈열차의 도착〉을 상영하였다. 이를 '영화의 탄생'으로 기록하고 있는데, 영화는 예술형식이 융합된 매체로서 사회적 문제 등 흥미로운 이야기를 시각적으로 표현하며 음향을 통해 감각을 전달하는 종합예술이다. 또한 산업적인 측면에서 영화는 수익을 창출하는 비즈니스 모델이기도 하다.

그러나 영화는 일반 예술과 달리 한 사람의 작품이 아니라 다양한 분야의 전문가들이 협력하여 만드는 집단창작물이며, 기계에 의한 복제기술을 활용한 복제예술로서 대량생산과 대량유통이 가능하다는 차이점이 있다. 이 장에서는 사회 현실과 역사를 재현하고, 오락성과 예술성이 공존하는 '영화에 관한 의미'를 찾아보고자 한다.

다양한 예술형식이 융합된 매력적인 매체

영화¹는 한마디로 시각과 청각을 통해 이야기를 전달하고 감정을 일 깨우는 예술형식이다. 이야기를 구성하는 영상 · 음향 · 연기 · 조명 등 다양한 요소들을 조합하여 관객에게 인상적인 경험을 제공하고, 사진 · 음악 · 연극 · 문학 등 다양한 예술형식이 융합되어 독특하고 매력적인 매체²로 발전해 왔다.

첫째, 영화는 이야기를 풀어내는 매체이다. 캐릭터와 설정, 플롯을 통해 강렬한 이야기를 전달하고 흥미진진한 줄거리와 깊은 감성적 구성 을 통해 관객들은 영화 속 세계에 몰입하고 그 안에서 다양한 경험을 할 수 있다. 인간의 삶과 사회적인 문제, 역사적 사건 등 다양한 주제를 다 루며 현재 우리의 경험과 감정을 공유하고 공감할 수 있게 한다.

둘째, 영화는 시각적으로 표현하는 매체이다. 영화는 색상과 조명, 구도 시각효과 등을 통해 아름다움과 이미지를 구현하고, 이러한 시각 적인 요소들은 영화 분위기와 감정, 설정을 표현하고 관객들에게 시각 적인 즐거움과 깊은 인상을 남긴다.

셋째, 영화는 음향을 전달하는 매체이다. 음악과 대화, 소리 효과를 통해 영화는 감각적인 경험을 제공하고, 감정과 분위기를 강화한다. 대

1 영화(映畫)는 '비추어진 그림'이라는 의미로 일본식 한자이다. 중국은 영화를 전영(電影) 이라 부르고 '전기로 나타낸 그림자'를 의미하며, 그림자놀이 영희(影戲)에서 유래하였다.
2 정지된 사진(frame)을 1초에 24번 돌리면 움직이는 실물로 보이게 하는 시각잔상효과와 착시현상을 이용한 매체를 말한다.

화는 캐릭터의 심리와 관계를 드러내고 소리 효과는 영화 속 사물과 사건들을 현실적으로 묘사한다.

넷째, 영화는 사회와 문제화에 큰 영향을 미치는 매체이다. 사회적 문제를 다루기도 하고 인간의 경험과 가치에 대한 고찰을 제공하기도 한다. 문화적인 유산을 형성하여 세대를 초월하여 다양한 관객들에게 공감과 영감을 전달하며, 한편 경제적인 측면에서 사람들에게 일자리와 경제적인 기회도 제공한다.

종합하면 영화는 이야기를 전달하고 감정을 일깨우며, 시각과 청각을 통해 관객들에게 다양한 경험을 제공하는 예술형식이다. 영화는 사회와 문화에 큰 영향을 미치며, 우리의 삶과 관점을 넓히는 매체로서 우리의 상상력과 감정을 자극하여 문화적인 연결고리를 형성하여 우리의 삶에 의미를 부여한다.

영화는 종합예술이다

영화는 문학과 음악, 철학, 건축, 미술 등 다양한 예술형식이 조화롭게 결합함으로써 깊이 있는 경험과 감동을 제공한다. 각본을 통해 이야기를 전달하고 대사를 통해 캐릭터의 감정과 사고 과정을 나타낸다. 이는 문학에서 볼 수 있는 서사구조와 캐릭터 발전, 테마와 상징 등 유사한 요소이다. 또한 음악은 영화에서 핵심적인 역할을 담당한다. 영화 분위기를 조성하고 감정을 강화하여 영화에 대한 감성적인 해석을 돕고

관객들에게 깊은 감동을 제공한다. 장면 전환과 감정 전환, 하이라이트 시퀀스 등을 강조하고 영화에 장르적인 특성도 부여한다. 영화에는 철학적인 탐구도 빼놓을 수 없다. 사회적인 문제와 인간의 존재에 관한 질문, 도덕적인 갈등과 고민 등을 다루며 철학적인 주제를 다양한 시각에서 탐구한다. 즉, 영화는 복잡한 인간의 내면세계와 도덕적인 갈등을 시각화하고 관객들에게 생각과 고찰을 유도한다.

한편 영화는 건축과 미술이 갖는 예술적 원리를 적극적으로 활용한다. 세트 디자인과 촬영장소 선택은 건축과 미술을 활용하여 시각적인 아름다움을 창출한다. 조명과 색채, 프레임을 통해 시각적인 구성을 완성하며, 화면 속 이미지는 미술작품으로 감상되기도 한다.

영화는 산업이다

영화는 산업적인 측면에서 제작과 배급, 상영, 부가가치 창출 등을 거치는 과정을 포함한다. 이러한 과정은 영화 산업이 제품을 개발하고 생산하여 시장에서 판매하고 수익을 창출하는 비즈니스 모델을 가지고 있음을 보여 준다.

제작 단계에서는 아이디어를 기획하고 각본을 작성하며 감독과 프로듀서, 배우, 스태프 등 다양한 전문가들이 참여하여 촬영을 진행한다. 이 단계에서 예산 조달과 캐스팅, 촬영장소 섭외, 스토리보드 작성이 이루어지고 영화 퀄리티와 창작적인 의사결정과 예술적인 선택이 이루어진다.

제작이 완료되면 영화는 배급 단계로 진입한다. 배급은 영화를 시장에 공급하여 관객들에게 접목하는 과정을 의미하는데, 배급사는 광고와 홍보를 하며 극장과 온라인 플랫폼을 통해 완성된 영화를 공급한다. 이 과정에서 마케팅 전략과 배급 계약, 상영 일정 확정 등 중요한 역할을 하게 되며, 지역과 국가적 경계를 넘어 수익을 창출하고 시장에서 경쟁력을 확보한다.

배급된 영화는 상영 단계로 이어진다. 영화는 극장과 온라인 플랫폼, 방송에서 관객들에게 상영된다. 극장에서는 티켓 판매와 음식, 음료 등 부가서비스를 제공하여 수익을 창출한다. 온라인 플랫폼은 구독료나 대여료로 수익을 창출하고, 방송은 광고 수익이 발생한다. 또한 상영 단계에서 관객들의 반응과 수익성을 모니터링하여 이를 토대로 시장 상황에 대한 대응이 이루어진다.

무엇보다 영화는 부가가치를 창출하는 산업이다. 성공한 영화는 브랜드 파워를 갖추게 되어 영화 관련 상품 판매와 방송, 상업광고 등 다양한 영역에서 수익을 창출하고, 음반 발매와 캐릭터 상품 판매를 통해 부가적인 수익을 창출할 수도 있다. 부가가치 창출은 영화가 산업으로서 경제적인 가치를 높이고 지속적인 성장을 할 수 있도록 한다.

영화는 집단창작이다

영화는 단순히 한 사람의 창작물이 아니라 다양한 분야의 전문가들이 협력하여 만들어지는 집단창작물이다. 감독과 시나리오 작가, 배우, 촬영감독, 미술감독, 편집자, 음악감독, 조명감독 등 참여자들이 서로의 전문성을 결합하여 영화를 만들어 간다. 이러한 협업은 영화를 더욱 풍부하고 창의적인 작품으로 만들어 주며, 다양한 시각과 아이디어를 결합하여 새로운 경험과 감동을 관객들에게 선사한다.

영화는 기계적 복제예술이다

이 말은 독일 철학자 발터 벤야민(Walter Benjamin, 1892~1940)이 1936년 발표한 《기계복제 시대의 예술작품》이라는 에세이에서 나온 아이디어이다. 벤야민은 기술 발전으로 예술작품이 기계적으로 복제되고 전파됨으로써 예술작품 아우라(aura)라는 독특한 존재감이 상실되는 현상을 이야기하였다. 예술작품 아우라는 그 작품이 독특하고 오로지 특정한 장소와 시간에 존재한다는 개념을 의미하는데, 회화나 조각은 한정된 공간에서 전시되고 감상자는 작품 앞에 서서 그 아우라를 경험할 수 있지만, 기계에 의한 복제기술 등장으로 작품은 복제가 가능해졌고 사진과 영화, 음반을 통해 언제 어디서든지 볼 수 있게 되었다. 이로 인해 아우라는 상실되었고 작품은 독특한 존재감을 잃게 되었다는 것이다.

그러나 기계적 복제예술 등장으로 예술은 감상자와의 상호작용 중요성을 강조하게 되었고, 특정한 공간과 시간에 국한되지 않으며, 감상자 개개인의 내면으로 끌어들여 개인적인 의미와 해석을 허용하게 되었다. 이는 예술 경계를 확장하고 예술 경험을 보다 개인화하며 참여적인 경험으로 이끌어 간다는 것을 의미하며, 예술 본질과 경험에 대한 새로운 시각을 제시하여 예술 다양성과 진화를 이끄는 중요한 역할을 한다. 그 중심에 영화는 기계적으로 복제되고 전파됨으로써 여러 장소와 시간에 동시에 존재할 수 있게 되었으며 기존 예술 경험과 다른 형태로 관람 경험을 가져오게 하였다.

영화는 대량생산과 대량유통이 가능하다

영화는 대량생산과 대량유통이 가능한 예술 매체이다. 특히 인터넷과 스마트폰 등 디지털 발전은 이러한 특성을 더욱 강화하고, 온라인 플랫폼 등장으로 기존에 하던 제작과 배급, 상영 방식을 혁신하여 새로운 차원으로 대량생산과 대량유통을 실현하게 되었다.

온라인 플랫폼과 스트리밍 서비스를 통해 영화는 언제 어디서든 접근이 가능한 형태로 제공되고 개인의 모바일 기기에서 간편하게 시청할 수 있다. 영화를 감상한 후에는 개인의 의견이나 감상평을 인터넷에서 공유하고 토론하며, 이를 통해 해당 영화에 관심과 참여를 높여 사회적인 영향력도 확산하고 있다.

영화는 사회 현실과 역사를 재현한다

한편 영화는 우리 사회 다양한 측면과 문제들을 다루고, 대중들에게 메시지와 경험을 전달한다. 특정 영화들이 흥행하게 되는 이유는 우리 사회와 대중들의 욕망과 관심사를 반영하고 그 문제들이 발생하게 된 원인을 찾을 수 있다는 점에서 중요한 역할을 한다. 예를 들면 2003년에 제작된 영화 〈실미도〉는 한국의 60년대 사건을 재현하여 시대적인 배경과 사회적인 분위기를 그려 내고 있으며, 2012년에 제작된 〈광해〉는 조선 시대 정치적인 갈등과 권력 다툼을 배경으로 정의와 배신, 충성에 관한 주제를 다루면서 대중들의 욕망 속에서 흥행하였고 권력의 어두운 면과 개인적인 갈등을 통해 관객들에게 강력한 메시지를 전달하였다.

2013년 제작된 〈변호인〉과 2015년 제작된 〈베테랑〉, 2019년 제작된 〈극한직업〉이 흥행한 이유도 당대 사회 문제와 이슈들을 다루며, 우리 사회와 대중들의 욕망과 현실을 드러내어 공감과 관심을 불러일으켰기 때문이다. 이렇듯 영화는 사회적인 문제를 인식하고 논의함으로써 사회가 발전하고 성장을 이루어 낼 수 있도록 하는 중요한 도구로 작용하고 있다.

영화는 오락성과 예술성이 공존한다

영화는 다양한 장르와 주제를 통해 대중들에게 즐거움과 쾌감을 선사하면서 동시에 깊은 감동과 예술적 가치를 전달한다. 2009년 개봉한 〈해운대〉와 2013년 〈7번 방의 선물〉은 가족의 가치와 연대를 강조하며, 현실적인 상황에서도 힘든 시련을 극복해 가는 이야기를 그렸다. 이 두 영화는 가족의 사랑과 소중함을 감동적으로 재현하면서도 오락적인 장면과 긴장감을 통해 대중들에게 즐거움을 선사하였다. 2009년 영화 〈아바타〉는 인간의 상상력과 환상적인 세계를 형상화하여 시각적인 아름다움과 철학적인 메시지를 담아 많은 이들의 찬사를 받았다. 2012년 영화 〈프로메테우스〉는 고대 신화를 모티브로 하면서도 과학적인 상상력과 철학적인 질문을 제기하는 작품으로서 예술성과 감동을 동시에 전달하고 있다.

2019년 개봉한 〈기생충〉은 한국 사회의 양극화와 계급, 인간 본성의 문제를 통해 현실적인 사회 문제를 다루었는데 독특한 이야기와 예술적인 연출, 탁월한 연기력으로 국내외에서 큰 주목을 받았다. 이처럼 영화는 오락성과 예술성이 공존하며 다양한 주제와 관심을 다루면서도 대중들에게 즐거움과 감동을 전달하는 힘을 갖고 있는데, 오락과 예술이 조화롭게 어우러진 영화는 우리에게 새로운 시선과 인사이트를 제공하고, 영화가 가진 놀라운 매력과 가치를 재창조하면서 확대하는 역할을 한다.

영화〈저잣거리〉 야외세트장 미술세트 전경(출처: 영화진흥위원회)

제2장

영화촬영소와 미술

미술은 영화촬영소의 기초이다. 영화와 미술이 결합함으로써 관객들은 영화 속으로 더욱 몰입하고 사실감을 더할 수 있으며, 영화 속 캐릭터의 심리와 조화를 이루게 할 수 있다. 이러한 영화미술은 기술의 발달과 함께 디지털 특수효과가 도입되면서 가상 세트로 발전하였고, 다양한 장르와 스타일에 따라 다채롭게 변화하고 있다.

이 장에서는 촬영장 세트뿐만 아니라 공간을 구상하고 디자인하여 실제 촬영장소에 설치되는 조명 등 다양한 측면에서 영화미술을 알아보고, 영화미술을 작업 단계별로 구분해 보고자 한다.

미술은 영화촬영소 기초

영화제작 과정에서 영화촬영소는 핵심적인 역할을 한다. 영화촬영소는 영화감독의 비전을 구체화하고, 스크립트에 따라 적절한 촬영장소와 세트를 구축하며, 촬영에 필요한 조명 시스템과 카메라 장비를 설치하고 운영하는 과정에서 기술적인 요소와 예술적인 비전을 조화시켜 영화의 시각적인 품질과 분위기를 조성하기 때문이다. 영화가 문화적인 매체로서 중요한 역할을 한다면, 영화촬영소는 이러한 영화의 창조적인 과정을 지원하고 구현하기 위한 핵심적인 장소와 기술적인 요소를 제공하는 역할을 하는 것이다. 이 역할을 통해 우리는 문화적인 풍요로움과 이해를 높이고, 우리의 생각과 감정을 나타내고 공유하게 된다.

한편 영화촬영소는 미술과 결합하고 스튜디오가 등장하며, 현대에 이르러서는 디지털 기술 발전과 함께 성장하고 크게 확대되고 있다. 미술은 영화촬영소의 기초가 된다.

영화촬영소의 사전적 의미

영화촬영소는 사전적인 의미로 영화제작 과정에서 필요한 촬영 작업을 수행하는 장소를 의미한다. 일반적으로 영화촬영소는 영화제작에 필요한 촬영장과 세트, 조명 시스템, 카메라, 기타 필요한 장비를 포함하는데 영화감독 · 배우 · 스태프 · 제작진이 협업하여 영화를 제

작하는 중요한 장소이다. 이는 실제로 촬영이 이루어지는 공간으로서 영화 장면과 시나리오를 구현하고 영화제작에 필요한 기술과 시설을 제공한다.

영화와 미술 결합

영화에 있어서 미술은 영화의 시각적 요소를 담당하는 분야로, 영화의 세계를 창조하고 이야기를 더욱 풍부하게 만드는 역할을 한다. 이를 위해 미장센과 공간디자인, 프로덕션 디자이너 등 다양한 요소와 작업 단계가 필요하다.

미장센(misen en scene)은 '화면 속에 무엇인가를 놓는다'는 의미로 프랑스에서 유래하였다. 본래 연극무대에서 쓰이던 말인데, 연극을 공연할 때 연출자가 연극을 효과적으로 전달하기 위하여 무대 위에 있는 모든 시각 대상을 배열하고 조직하는 연출기법을 말한다. 영화에서는 촬영소 세트 디자인과 구축을 담당하는 분야를 일컫는 말로 쓰인다. 미장센은 실제 촬영이 이루어지는 장소를 구성하며, 배경과 소품, 조명 등을 포함한 시각적 요소를 조화롭게 배치하여 영화 분위기와 이야기를 전달하는데 영화 세계를 현실적으로 구현하고, 관객들에게 몰입감과 사실감을 제공하는 역할을 하는 것이다.

또한 영화미술은 공간을 중요한 요소로 간주한다. 영화는 특정한 장소에서 이야기가 전개되기 때문에 이 장소들은 캐릭터의 심리와 조화를

이루어야 한다. 이때 영화미술은 공간을 구상하고 디자인하여 촬영장 세트뿐만 아니라 실제 장소에 설치되는 조명 등 다양한 측면에서 공간을 고려하게 된다.

프로덕션 디자이너는 영화미술 작업을 총괄하는 책임자로서 시각적인 요소와 예산, 일정 등을 조율하여 영화의 미적인 표현과 촬영, 제작 과정을 관리한다. 감독과 협력하여 영화 분위기와 스타일, 색감을 결정하고, 미장센과 소품, 촬영장소 등을 조율하여 일관성 있는 시각적인 영화 세계를 구축하게 한다.

영화미술 작업 단계

영화미술은 다섯 단계로 구분된다. 첫째, 스토리보드와 미술 스케치, 시각적인 아이디어와 콘셉트를 개발하는 기획 단계이다. 둘째, 촬영장 세트와 소품, 코스튬(테마의류) 등 시각적 요소를 디자인하고 구체화하는 디자인 단계이다. 셋째, 미장센을 구축하고 촬영장소 섭외, 조명 계획을 수행하는 구성 단계이다. 넷째, 영화감독과 촬영감독, 조명감독 등과 협력하여 실제 촬영을 진행하는 촬영 단계이다. 다섯째, 편집과 시각적 특수효과(VFX: Visual Effect), 컬러, 재단(그레이딩) 등을 통해 최종적으로 시각적인 완성도를 높이는 후반 작업 단계이다.

영화미술의 발달

영화미술은 시간과 함께 발전해 왔다. 영화 초기에는 실제 장소에서 촬영하는 것이 대부분이었지만, 기술이 발전하고 디지털 특수효과가 도입되면서 가상 세트와 배경이 가능해졌다. 이로 인해 더 환상적이고 상상력이 넘치는 영화미술이 구현되고 있으며, 다양한 장르와 스타일이 있는 영화들이 생겨나면서 영화미술도 그에 맞춰 발전하고 다채롭게 변화하고 있다.

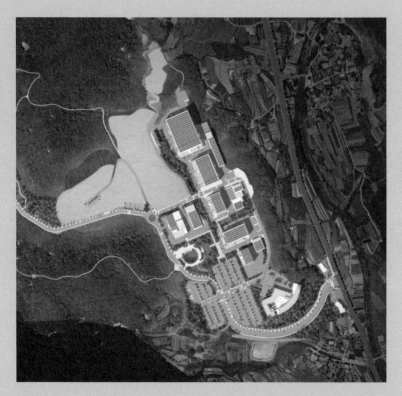

촬영소 건립 마스터플랜 단지 배치도안(출처: 영화진흥위원회)

영화촬영소의 역사

영화촬영소는 1893년 에디슨의 블랙 마리아(Black Maria)를 시작으로 프랑스 조르주 멜리에스 스튜디오, 이탈리아 사극영화 세트, 독일 바벨스베르크 스튜디오, 미국 할리우드 스튜디오 시스템, 그리고 오늘날 세계 각지에서 영화제작자들에게 매력적인 장소로 인정되는 다양한 스튜디오로 발전하였다.

한편 한국 영화촬영소는 출발점인 1910년대부터 1940년대, 영화 기반 조성과 중흥기인 1950년대부터 1960년대, 한국 영화 재도약 시대인 1970년대부터 1990년대, 한국 영화 신르네상스 시대인 2000년부터 2019년까지, OTT 등장으로 인한 한국 영화 위기 시대인 2020년 이후 등 시대별로 나누어 볼 수 있다.

이 장에서는 최초 영화촬영소와 세계 주요 영화촬영소를 살펴보고, 시대별로 한국 영화촬영소의 시설과 규모, 인프라 구축, 영화진흥공사 설립, 종합촬영소 건립계획 등에 대해 당시 사진들과 함께 이야기하고자 한다.

세계 최초 영화촬영소

영화촬영소는 1893년 에디슨의 블랙 마리아(Black Maria)로부터 시작되었다. 에디슨은 블랙 마리아라는 작은 나무 건물을 설치하여 영화촬영을 위한 공간을 마련하였고, 외부는 검은색으로 칠하였으며, 지붕에는 움직일 수 있는 패널을 설치하여 자연광을 활용할 수 있게 만들었다. 벽면에는 큰 창문이 있어 촬영 중에도 충분한 조명을 확보할 수 있었고, 촬영에 필요한 장비와 시설을 갖추었으며 에디슨이 개발한 최초 영화촬영기인 키네스코프(kinescope)[1]로 영화를 찍었다.

블랙 마리아는 초기 영화촬영소 모델이 되었으며, 영화제작과 기술 발전을 위한 실험과 연구가 이루어진 공간이기도 하였다.

[그림 1] 블랙 마리아(Black Maria) 전경

[그림 2] 영화촬영기 '키네스코프' 촬영장면

1 비디오 모니터 화면에 직접적으로 초점이 맞춰진 렌즈를 통해 영화필름에 텔레비전 프로그램을 녹화하는 것을 말한다.

조르주 멜리에스 스튜디오

조르주 멜리에스 스튜디오는 영화제작과 특수 시각효과에 큰 영향을 미친 프랑스 영화제작 스튜디오이다. 세계 최초로 종합적인 촬영이 가능하도록 설계된 이 스튜디오는 영화감독인 조르주 멜리에스(Georges Melies, 1861~1938)가 설립하였다.

멜리에스는 1890년대 후반부터 영화제작에 관심을 가졌는데, 1896년 자신의 스튜디오에서 다양한 영화를 제작하였고, 이중노출과 페이드 인·아웃 기법 등 특수효과를 개발하여 성공을 거두었다. 주요 작품으로는 〈걸리버여행기〉(1902)와 〈달나라 여행〉(1902), 〈불가능 세계로 여행〉(1904), 〈해저 20만 리〉(1907) 등이 있다.

멜리에스 스튜디오는 영화의 기술 발전과 혁신을 이끌었다. 그는 촬영과 편집, 연출 등 다양한 기술적 요소를 실험하고 개발하였으며, 영화에서 특수효과를 사용하여 환상적인 시각 경험을 제공하는 데 많은 시간을 보냈다. 또한 제작비용을 절감하기 위해 세트장을 활용하여 여러 장르 영화를 동시에 제작하는 대량생산 방식도 도입하였다.

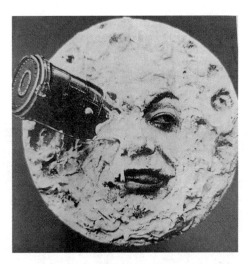

[그림 3] 영화 〈달나라 여행〉(1902)

이탈리아 영화 사극세트 시작

1910년부터 1915년까지 이탈리아는 초기 영화산업 중심지로서 사극 영화촬영을 위해 사극세트를 사용하여 역사적인 시대나 장소를 재현하였다. 역사적인 건물과 도시, 풍경이 존재하는 이탈리아 도시를 잘 활용하여 정교하게 세트를 구축하고, 로마제국이나 중세시대 등 특정 시기에 따라 건축양식과 장식을 조절할 수 있도록 하였으며, 배우들의 의상에도 세심한 주의를 기울였다. 이를 통해 관객은 그 시대 분위기와 생활양식에 몰입할 수 있었다. 자연환경까지도 정교하게 재현하였는데, 산과 강, 숲 등 자연요소들을 영화배경으로 사용하면서 영화 이야기는 더욱 현실성을 더하였다. 주요 영화 소재로 베네치아 공화국, 랑고바르드족, 메디치 가문, 레오나르도 다 빈치, 미켈란젤로, 비발디, 이탈리아 통일 등을 다루었다.

특히 1937년 무솔리니가 설립한 치네스타 스튜디오는 거대한 규모로 이탈리아의 서사적인 영화가 제작된 곳으로 유명하다. 이곳은 2차 대전 때 난민들의 피난소로 사용되기도 하였는데, 거주하던 난민들이 영화

[그림 4] 영화 〈Cabiria〉(1913) 장면들

[그림 5] 영화〈Intolerance〉(1916) 장면

촬영 단역배우로 출연하면서 생계를 꾸려 가기도 하였다. 할리우드 대
자본 등장으로 쇠퇴하였지만 오랜 역사를 갖고 있는 이곳은 많은 영화
감독들이 관심을 갖고 있으며 촬영장소로 이용되고 있다.

독일 바벨스베르크 스튜디오

바벨스베르크 스튜디오는 1911년 독일 바벨스베르크에 설립되어 〈메
트로폴리스〉(1926)와 〈푸른 천사〉(1930) 등 2천여 편이 넘는 영화가 제

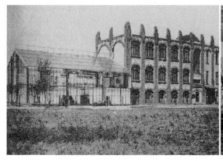

[그림 6] 초기 바벨스베르크 스튜디오 전경

[그림 7] 바벨스베르크 내부 촬영장면(1912)

작되었고, 지금도 영화와 TV 시리즈, 광고 제작을 위한 전문 스튜디오이다. 부지는 약 160,000㎡이며, 최첨단 스튜디오를 비롯하여 야외 세트장, 전문기술력과 고도로 숙련된 스태프, 근처의 매력적인 로케이션 장소 등 넉넉한 제작 공간을 갖춘 유럽영화의 새로운 허브로서 가장 큰 스튜디오 단지를 포함하고 있다.

과거 바벨스베르크가 공동 제작한 할리우드 영화는 로만 폴란스키 감독의 〈피아니스트〉(2003), 〈80일간의 세계일주〉(2004), 〈미션 임파서블 3〉(2006), 〈스피드 레이서〉(2008), 〈닌자 어쌔신〉(2009) 등이 바벨스베르크 세트장에서 촬영되었고, 할리우드 제작자들의 발길이 이어지고 있다.

미국 할리우드 스튜디오 시스템

미국 스튜디오 시스템을 대표하는 단어는 할리우드(Hollywood)다. 할리우드는 로스앤젤레스 지역에서 영화를 제작하는 엔터테인먼트 기업들을 지칭하지는 않으며, 할리우드는 미국 문화의 상징이자 미국 그 자체이다.

1920년대 1차 세계대전으로 황폐해진 유럽영화, 특히 프랑스·독일·이탈리아 영화산업과 달리 전쟁 피해가 없었던 미국 영화산업은 전 세계 영화배급망을 장악하여 최고의 상업영화를 장르영화로 만들어 비약적인 발전을 이루었다. 1914년부터 동부에서 새로운 자본이 몰려오면서 파라마운트 픽처스, 워너브러더스 픽처스, MGM(MetroGoldwyn-Mayer), 20세기 폭스, RKO(RKO Radio Pictures), 콜롬비아 픽처스, 유

니버설 스튜디오 등 대형 스튜디오가 설립되었다.

한편 영국에서 건너온 찰리 채플린은 거대 자본에 의존하지 않고 독자적인 영화제작을 하였고, 세계 최초 독립영화사 '유나이티드 아티스트(United Artists)'를 만들기도 하였다.

할리우드 스튜디오 시스템은 1920년대 초부터 1950년대까지 할리우드에서 주로 채택하였던 제작 · 배급 · 상영에 이르는 모든 영화산업의 시스템을 수직으로 계열화해 통합하여 고도 성장기를 맞게 된다. 영화 스튜디오에 소속된 장기 계약을 맺은 스태프가 있으며, 제작된 영화 소유권을 활용하여 영화배급을 연결하여 이득을 증가시키는 방식을 말한다. 1949년 연방 대법원은 이러한 배급방식에 대해 위법이라는 '파라마운트 판결'을 내렸고, 1954년 마지막으로 존재했던 메이저 프로덕션 스튜디오와 극장 체인 간 고리가 끊어지면서 스튜디오 시스템은 공식적으로 막을 내리게 되었다.

현재, 세계 영화촬영소 현황

오늘날 영화촬영소로서 유명한 곳으로는 미국 캘리포니아주 로스앤젤레스에 위치한 할리우드와 버번크에 위치한 워너브라더스 스튜디오스, 제임스본드 시리즈와 다양한 할리우드 블록버스터 촬영지인 영국 피노우드 스튜디오, 이탈리아 로마에 위치하여 로마제국 시대 사극영화 등이 촬영된 세네카 밸리 스튜디오, 불가리아 소피아에 위치하여 국제적인 영화제작을 위해 현대적이고 전문적인 시설을 갖춘 누보 센트로 스튜디오가 있다. 이 스튜디오들은 최신 기술과 전문적인 제작 환경을

제공하고 있으며, 세계 각지에서 영화제작자들에게 매력적인 장소로 인정받고 있다.

한국 영화촬영소 역사

그럼 우리나라 영화촬영소 역사는 어떠할까? 우리나라에 영화가 처음 도입된 시기는 여러 가지 설이 있으나, 일반적으로 최초로 영화가 상영된 시기를 1897년을 전후하여 1903년 이전으로 보고 있다. 뤼미에르 형제가 최초로 영화를 상영한 1895년 12월 28일로부터 몇 년이 지나지 않아 한국에 영화가 도입된 것이다. 물론 이 시기 '활동사진'은 우리나라 영화인들이 직접 만들고 상영하는 단계는 아니었으며, 우리나라를 방문한 외국인들에 의해 상영되는 '신문물'로 받아들여졌고, 점차 직접 필름을 가지고 영화를 찍는 단계로 발전하게 된다.

한편 언제부터 우리나라에 영화가 소개되었고 어떻게 영화가 정착되었는지 명확하지는 않지만, 1901년 9월 황성신문 사설을 쓴 필자가 활동사진을 감상했다고 하는 것을 보면 당시 조선에서 활동사진이라는 용어가 뜻풀이 없이 널리 쓰이고 있었음을 알 수 있다. 사설은 "활동사진을 본즉 사람이 살아서 움직이는 것 같으니, 그 놀라움을 무어라고 표현할 수가 없다. 사진 속 사람도 저렇듯 생생하게 움직이는데 조선의 백성들은 세상이 어떻게 돌아가는지도 모르고 나아갈 바도 알지 못한 채 활동을 하지 않으니 활동사진 속이 사람만도 못하다."라고 적고

있다.

그러나 이 활동사진이 일반인에게 공개된 것인지는 확실하지 않으며, 일반인을 상대로 영화를 상영한 것이 확실하다고 보는 시기는 1903년 6월이다. 황성신문에 영화 광고가 실렸기 때문이다. 이 광고는 "동대문 전기회사 기계창에서 상영하는 활동사진은 일요일과 비오는 날을 제외하고는 매일 하오 8시부터 10시까지 상

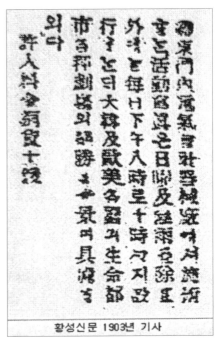

황성신문 1903년 기사

[그림 8] 황성신문, 1903년 기사

영하며, 한국을 비롯한 구미 여러 나라 도시와 극장의 아름다운 모습을 담은 영화들이 준비되어 있으며 입장 요금은 10전씩을 받는다."라고 되어 있다. 물론 본격적으로 영화를 직접 촬영하고 제작한 시기는 훨씬 이후이다.

한국 영화촬영소 시작, 1910년부터 1940년대

한국 영화제작 출발점은 1919년 10월 27일, 극단 신극좌 대표인 김도산이 단원들을 이끌고 단성사 대표 박승필의 지원 아래 활동사진 연

[그림 9] 매일신보에 실린 〈의리적 구토〉 광고

쇄극인 〈의리적 구토〉를 단성사 무대에 올리면서 한국 영화사의 기점을
장식하게 된다. 당시 〈의리적 구토〉와 함께 우리나라 최초 기록영화인
〈경성전시(京城全市)의 경(景)〉이 상영되었는데, 당시 서울 주요 도심지
를 비롯하여 한강철교, 장충단, 청량리, 월미동 등 시외 풍경을 촬영하
여 시내와 시외 풍경을 나누어 상영하였다. 〈경성전시의 경〉은 1919년
11월 3일 김도산의 두 번째 연쇄극인 〈시우정(是友情)〉에도 삽입되어
상영되었다.

　연쇄극이 아닌 극영화를 기준으로 하면 1923년에 제작된 〈월하의 맹
서〉를 우리나라 최초 극영화로 보는 게 일반적이다. 이외에 1923년 제
작된 〈국경〉이나 1924년에 제작된 〈장화홍련전〉을 최초 극영화로 인정
해야 한다는 주장도 있다.

　또한 국내 영화촬영도 〈경성전시의 경〉처럼 로케이션 촬영을 하는 것
과 인위적으로 세트장을 만들어 촬영하는 두 가지로 구분할 수 있는데,

당시 신문에 실린 영화촬영소 관련 기사들을 보면 촬영소가 단순히 영화촬영을 위한 공간만을 의미하기보다는 영화를 제작하는 곳을 나타내는 제작사를 의미하기도 하였다.

■ 경성촬영소

1920년대 들어와서 조선문예사(1920), 단성사 촬영부(1920), 고려키네마(1925) 등이 초기 영화제작자로서 각기 촬영소를 두고 영화를 제작하였는데, 영화촬영소라는 간판을 걸고 영화를 본격적으로 제작한 건 경성촬영소이다. 경성촬영소는 1935년 10월 4일 한국 최초 발성영화인

[그림 10] 동아일보, 1927.2.1. 기사

[그림 11] 동아일보, 1929.6.25. 기사

[그림 12] 조선중앙일보, 1934.10.11. 기사

[그림 13] 동아일보, 1934.12.30. 기사

〈춘향전〉(1935)을 단성사에서 개봉하여 흥행하였는데, 〈춘향전〉은 동시녹음 설비를 갖추고 방음 설비는 젖은 멍석 1,600여 장을 두 겹으로 쌓아서 만든 촬영소에서 만들어졌다. 경성촬영소는 〈춘향전〉 외에 〈전과자〉(1934), 〈홍길동〉(1934), 〈아리랑고개〉(1935), 〈대도전〉(1935), 〈장화홍련전〉(1936), 〈홍길동전 후편〉(1936), 〈미몽(죽음의 자장가)〉(1936), 〈오몽녀〉(1937) 등을 제작하였다.

■ 의정부촬영소

1937년 일제강점기에 최남주를 중심으로 당시로서는 50만 원이라는 큰 자본금을 가지고 조선영화㈜가 설립되었고 의정부에 촬영소 건립을 추진하였다. 1938년 4월 의정부촬영소가 완공되고, 조선영화㈜는 이광수의 소설 〈무정〉(1939)과 〈새출발〉(1939), 〈수선화〉(1940)를 영화로 제작하였다.

당시 의정부촬영소 규모는 일본 촬영소와 비교해도 뒤떨어지지 않았

[그림 14] 조선영화주식회사 의정부촬영소

느데, 촬영 스튜디오 크기는 463㎡(140평)이며 녹음실과 현상실, 식당, 촬영기, 이동차 2대, 충분한 전기공급 등 설비를 갖추고 있었다. 이는 의정부촬영소가 단순히 영화촬영을 위한 공간으로 머물지 않고 영화제 작을 위한 여러 기반시설을 함께 조성했다는 것을 알 수 있다.

한국 영화 기반 조성과 중흥, 산업화 시대, 1950년대에서 1960년대

1945년 일제강점기가 끝나고 마침내 해방되었으나 1950년 한국전쟁 부터 1953년 휴전이 되기까지 한국 영화는 몇 편으로 명맥을 유지하였 다. 전쟁으로 인한 선전영화와 군부대 지원에 의한 영화제작이 주를 이 루었으며, 전쟁이 끝난 1950년대 후반부터 다시 영화는 활성화되기 시 작하였다.

[그림 15] 한국전쟁 기록영화 촬영 모습

■ 정릉촬영소

1957년 1월 한국 영화문화협회는 1956년 미국 아세아 재단이 기증한 미첼 카메라와 휴스턴 자동 현상기 등을 관리하기 위해 정릉 촬영소(대표 장기영)를 개관하였다. 여기에는 의상실과 세트장을 갖춘 397㎡(120평) 규모 스테이지(Stage)와 촬영소 내 사무실, 현상실, 녹음실 겸 영화 상영장, 영사실 등이 포함된 330㎡(100평) 규모 래버러토리(Laboratory)를 갖추고 있었다.

■ 삼성스튜디오

1957년 7월에는 정비석의 소설을 영화화한 〈자유부인〉(1956)으로 흥행에 성공한 삼성영화사가 서울 성동구 군자동에 촬영소 삼성스튜디오(대표 최두환)를 건립하였다. 596㎡(180평)와 330㎡(100평) 규모 스튜디오 2개 동, 숙소와 식당으로 사용할 수 있는 건축물도 포함하고 있다.

■ 안양촬영소

1957년 정릉촬영소, 삼성스튜디오와 더불어 수도영화사는 경기도 안양에 82,645㎡(25,000평)에 달하는 대지에 대규모 촬영소를 건립하였는데, 당시 동양 최대 규모를 자랑하는 안양촬영소(대표 홍찬)이다. 한국 영화기술에 있어 선구자였던 이필우가 설계하였고, 스튜디오가 3개(각 1,653㎡ 500평, 1,256㎡ 380평, 496㎡ 150평), 래버러토리(347㎡ 105평), 녹음실(198㎡ 60평), 소도구와 대도구 제작실(496㎡ 150평), 분

장실(330㎡ 100평), 촬영장비저장소(330㎡ 100평), 한 번에 100명을 수용할 수 있는 샤워장과 1,500명을 수용할 수 있는 식당(992㎡ 300평), 총 3,300kW를 출력할 수 있는 변전실 3개(각 165㎡ 50평, 99㎡ 30평, 66㎡ 20평) 등 부대시설도 있었다.

또한 미국 MGM 영화사를 통해 들여온 미첼(Michell) NC 카메라 3대와 바르보 카메라, 프랑스 고속도 자동 현상기 1대, 미국 휴스턴 자동 현상기 1대, 텐시티메타, 씬 테스트 프린터 2대, 웨스트렉스(Westrex) 녹음시스템 일체 등 다양한 최신식 기재들을 구비하였다.

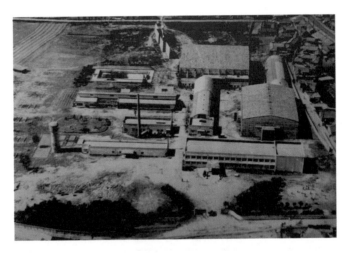

[그림 16] 안양촬영소 전경

다음 [표 1]은 안양촬영소 시설과 규모이다.

[표 1] 안양촬영소 시설 규모

구분	규모(㎡)	시설 내용
본관	1,322 (400평)	• 2층: '메인 · 오휘스'로 감독실, 작가실, 배우실 등 • 밑층: 녹음실(198㎡(60평))
제1스타디오	1,147 (347평)	• 창고체의 큰 '스테이지' • 스테이지를 2개로 갈라서 촬영할 수 있는 넓은 곳
제2스타디오	1,560 (472평)	• 완전한 방음장치로 된 보다 넓은 '스타디오', '씨네마스코프'등 • 대형'스크린' 영화의 '세트' 촬영도 가능(이병일 감독 말함)
식당	826 (250평)	• 외국의 산장 '스타일'의 소소한 건물
래버러토리	347 (105평)	• 미관(迷官)에의 길처럼 묘하게 굴곡된 복도와 각종 암실로 된 집
셋트조작소	99 (30평)	• 미술 대도구 등 '세트'를 주로 만드는 것이라 본격적인 건물은 아니지만 건물의 선들이 서늘한 목조
레코드공장	711 (215평)	• 목조의 싸구려 건물인데 명칭은 레코드공장이나 촬영소 당사자의 말에 의하면 '레코드' 생산에 그렇게 주력할 것 같은 기분은 아님
보일러실	155 (47평)	• 보통 공장의 '보일러실'보다는 큼
변전실	–	• 1천 kW의 전량이 들어오는데 휘황한 조명으로만 작업이 가능한 스타디오인 만큼 거의 변전실 • 건물 뒤로는 의상실, 소도구 창고 등 구분되어 있음

그러나 수도영화사는 안양촬영소 개관 이후 화려한 기재와 설비를 바탕으로 최초 시네마코프 대작 〈생명〉(1958)에 막대한 제작비를 투입하

였지만, 흥행에 실패하면서 운영난에 처하게 되고 대규모 안양촬영소 시설을 유지하고 관리하는 데도 어려움을 겪게 된다. 수도영화사는 재정적으로 만회하기 위해 타사에 스튜디오를 대여하거나 녹음 작업을 하는 등 다각적인 수익 창출 노력을 하게 되지만, 결국 당초에 계획했던 수중촬영 시설과 기숙사 건물 등 추가 시설을 완성하지 못하고 1959년 4월 부도 처리되었다.

■ 신필름 원효로 촬영소

1952년 신상옥 프로덕션으로 출발한 신필름은 〈로맨스 빠빠〉(1960), 〈성춘향〉(1961), 〈사랑방 손님과 어머니〉(1961) 등 연이은 성공으로 가장 영향력 있는 제작사로 떠오르고 있었다. 1959년 신필름은 서울 용산구 문배동 30의 1번지에 원효로 촬영소를 건립하였는데 제1 스튜디오 595㎡(180평), 제2 스튜디오 463㎡(140평), 제1 녹음실 162㎡ (49평), 제2 녹음실 427㎡(129평), 편집실 324㎡(98평), 영사실 40㎡ (12평), 그밖에 연기실과 사무실 등 총 3,574㎡(1,081평)에 건축면적이 3,084㎡(933평)이었다. 신필름은 1960년부터 명보극장과 영화 배급 계약을 체결해 수직통합을 시

[그림 17] 원효로 촬영소 모습

도하였으며, 정규직원 300여 명, 조감독 30여 명을 고용하고 있었고, 영화제작에 쓰이는 차량만 10대가 넘었으며, 직원 출퇴근과 업무용으로 버스도 운행하였다.

무엇보다 1960년대 영화제작 환경에 큰 변화를 가져온 계기는 한국영화 기업화를 표방한 유신정권 영화정책이었다. 1962년 제정된 영화법은 영화제작업을 등록제로 하였는데 그 요건으로 661㎡(200평) 이상 스튜디오, 녹음과 현상 시설, 60㎾ 이상 조명시설, 35㎜ 카메라 3대 이상, 2인 이상 전속 감독과 2인 이상 남녀 전속 배우, 5년 이상 경력을 가진 녹음과 현상 기술자를 전속으로 해야 한다. 그리고 연간 15편 이상 영화를 제작하지 못하는 경우 등록을 취소한다고 규정하고 있다. 이로써 영화사는 스튜디오를 가지고 있어야 하는 조건이 만들어졌다.

[그림 18] 안양필름촬영소 전경 및 내부 모습(1968년)

■ 만리동 영화촬영소

한편 1962년 3월 서울 서대문구 2가 241번지에 만리동 촬영소가 건립
되었는데, 본관은 470㎡(142평), 스튜디오 893㎡(270평)와 727㎡(220
평) 2동, 준비용 건물 500㎡(151평), 기술공작소 155㎡(47평), 장치 작
업소 215㎡(65평), 장치 소창고 265㎡(80평), 기타 부속건물 347㎡(105
평)로 구성되어 있다.

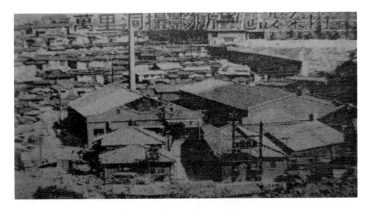

[그림 19] 만리동 촬영소 전경

[그림 20] 만리동 촬영소 외경 및 내부 모습

이후 안양촬영소만큼 큰 규모는 아니지만 1950년 후반부터 1960년대 초반에 걸쳐 영화사에 소속된 영화촬영소가 꾸준히 세워졌다. 1959년 한국 영화합동공사의 미아리 촬영소와 대한연합영화사가 조성한 답십리 촬영소, 1969년 아세아 필름촬영소 등이 생겨났다.

한국 영화 재도약 시대, 1970년대에서 1990년대

현대화된 기술을 영화에 접목하여 질적인 향상을 꾀하는 것과 첨단시설이 갖추어진 환경에서 영화를 제작하는 것은 많은 영화인이 바라는 바이다. 그러나 영화산업 근간으로서 산업 인프라인 종합촬영소 건설이 개별 영화사 단위로 이루어지는 데 한계가 있다. 수도영화사의 안양촬영소와 신필름의 원효로 촬영소에서 볼 수 있듯이 정부의 지원 없이 첨단적인 대규모 종합촬영소를 조성하고 운영하는 건 사실상 불가능에 가깝다.

제작과 수입은 일부 영화사들이 독점하였고 한국에서 영화제작은 점차 외국영화 수입쿼터를 따기 위한 수단으로 변질되었다. 영화산업에 있어 이러한 경향은 1960년대 중후반부터 나타나 1970년대까지 이어졌다. 또한 자본을 투입하지 않은 편의적인 외국영화 수입쿼터 부여로 한국 영화를 육성하겠다는 모순된 영화정책은 텔레비전 등장이라는 악재까지 겹치면서 1970년대 이후 영화산업은 몰락의 길로 접어들게 되었다.

■ 1973년 영화진흥공사 설립

영화인들은 한국 영화산업이 회복될 기미를 찾을 수 없게 되자 국가가 적극적으로 영화산업 진흥을 지원할 것을 요구하였고, 그 결과 1973년 영화법을 개정하게 되었다. 그리고 이 개정법에 따라 정부는 한국 영화진흥과 영화산업 육성지원을 목적으로 '영화진흥공사'를 설립하였다.

국내 영화산업을 진흥하고 육성하기 위해 최신설비와 기자재를 도입하여 영화제작을 지원하고자 했던 영화진흥공사가 출범 초기부터 의욕적으로 진행했던 사업은 종합촬영소 건립이었다. 그리고 1974년 2월 14일에 발표된 제1차 문예중흥 5개년 계획 중 영화진흥사업 계획에서 시설 현대화 사업으로 종합촬영소 건립이 강조되면서 이 사업은 더욱 힘을 받게 되었다.

[그림 21] 영화진흥공사 남산사옥 전경(1980년대)

이에 따라 영화진흥공사는 해외에서 운영되고 있는 스튜디오 현황을 파악하고 벤치마킹을 위해 영국과 이탈리아, 일본 등으로 직원을 파견하는 등 1978년 종합촬영소 완공을 목표로 기본설계와 부지확보 등을 추진하였다. 공사는 1973년 대지 24,794㎡(7,500여 평)를 매입하고 1974년에는 33,058㎡(1만여 평) 부지를 확보하였다. 그러나 1975년 예산 조달에 어려움을 겪게 되면서 한국 영화산업은 다시 한번 위기를 맞게 된다.

■ 영화산업 인프라 구축, 녹음실과 현상실 개관

종합촬영소 건립이 무기한 연기되면서 영화진흥공사는 현실적인 상황을 고려하여 현대화 사업으로 방향을 수정하였다. 녹음실과 현상실, 특수촬영 시설 등 인프라 구축을 우선 시행하기로 하고 1978년 9월 529㎡(160평) 규모 면적에 연간 극영화 70여 편과 음악 200여 편을 소화할수 있는 녹음실을 개관하였고, 1980년 6월 1,316㎡(398평) 규모로 연간 120편(650만 피트)과 문화영화 5,000편(4백만 피트) 물량을 현상할수 있는 현상실을 개관하였다. 현대화 사업은 생필름 배포와 촬영 기자재 대여와 함께 당시 열악한 기술 환경에 대한 질적인 개선 효과를 가져왔다.

■ 외국영화 수입 자유화

1980년대 침체해 있던 한국 영화에 또다시 지각변동을 가져온 것은 제5차 영화법 개정이었다. 1985년부터 시행된 개정 영화법은 영화제작

과 외국영화 수입을 자유화함으로써 유신정권에서 수입쿼터제를 통해 고착되었던 독점체제를 무너뜨렸다. 이러한 외국영화 수입 자유화는 영화인들의 오랜 바람이기도 했지만, 한국 영화가 오랜 기간 불황과 외국영화 수입쿼터에 의존한 구조로 인해 영화제작 능력이 감퇴한 상태에 있었기 때문에 오히려 영화제작 부문에 있어서는 타격을 줄 수 있는 조치이기도 했다.

실제로 1984년까지 20개 사로 묶여 있던 영화사는 1986년 61개 사로 늘어났으며 1988년에는 104개 사에 이르게 되었다. 그러나 수적으로 늘어난 영화사들 상당수가 외국영화 수입을 통한 수익에 치중한 데다 미국 영화수출입협회(MPEAA)는 미국통상법 제301조를 통해 통상압력을 행사하였으며, 한국 정부는 미국 정부의 요구를 수용함으로써 결국 외국 영화시장 개방이라는 큰 타격을 입게 되었다.

1989년 UIP 영화 직배가 시작되자 이를 저지하기 위한 영화인들의 반대가 이어졌고, 정부는 외국영화 시장 개방 이후 위기에 처한 한국 영화산업의 활로를 되찾기 위해 종합촬영소 건립을 제시하였다. 당시 문화공보부 장관은 영화인들에게 서한을 보내 UIP 직배에 대응하는 한국 영화 자생력 확보를 위해 1992년까지 3백억 원을 투입하여 종합촬영소를 건립하겠다는 내용으로 지원대책을 발표하였다.

■ 종합촬영소 건립계획 확정

1989년 9월 정부가 발표한 종합촬영소 건립에 따라 실질적 건립 주체인 영화진흥공사는 1990년 2월 22~23일 '21세기를 향한 종합촬영소

건립과 미래의 영화'라는 주제로 국제 세미나를 개최하였다. 미국과 캐나다, 일본 등에서 영화 전문가를 초빙하여 촬영소 건립과 체계적인 운영을 위한 토론을 벌였으며, 촬영소 부지 선정과 매입, 지질조사, 설계 등 사전작업을 시작하였다.

이러한 사전작업을 토대로 영화진흥공사는 1990년 12월 26일 드디어 종합촬영소 건립계획을 확정하여 발표하였다. 총예산은 650억 원 규모이며 경기도 남양주 조안면 삼봉리에 총면적 1,323,113㎡(400,240평) 대지에 촬영 스튜디오, 녹음편집 스튜디오, 영상박물관, 고정촬영 세트, 오픈촬영 세트 등 303,522㎡(91,815평)에 이르는 주요 시설 구축과 현대화된 영화제작 시설 조성을 통해 통합적 영화제작 환경을 조성함과 동시에 영화와 관련된 조사 연구, 전시 기능을 담당하는 종합 영상예술센터로 건립한다는 것이 그 내용이었다.

한편 사업 진행 중 다시 한번 위기를 맞게 되었는데, 건설 대지가 환경정책기본법상 팔당상수원 보전 특별대책 지역 내에 위치하여 대규모 시설이 들어서게 되면 과다한 유동 인구 유입으로 상수원이 오염될 수 있다는 문제점이 제기된 것이었다. 여기에 건설부와 환경처, 경기도 역시 지속적인 촬영소 건립 반대를 표명하였다. 그러나 영화진흥공사는 정부 각 부처와 문제 해결을 위한 협의를 이어 갔고 마침내 건설부는 1990년 12월 29일 산림보전과 경지지역으로 지정된 부지를 시설용지지구로 용도 변경하기로 하고, 환경처 역시 종합촬영소를 지역 주민을 위한 공공시설로 인정하여 오폐수처리를 위한 정화시설을 건설하고 오염물질을 배출하는 현상소를 서울에 남겨 둔다는 조건으로 설립을 허용하였다.

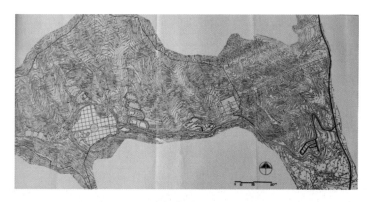

[그림 22] 서울종합촬영소 1차안 기본계획도

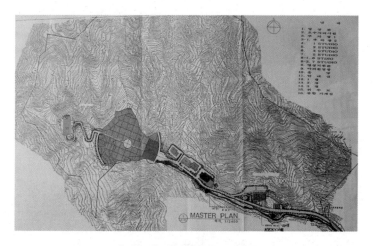

[그림 23] 서울종합촬영소 배치도

■ 종합촬영소 기공식과 1차 개관

결국 한국 영화계 최대의 프로젝트인 종합촬영소 건립은 1991년 4월 17일 기공식을 기점으로 본격적인 궤도에 올랐다. 이와 함께 1992년에는 종합촬영소 운영을 위한 영상 기술인력 15명을 선발하

여 연수를 목적으로 일본 NHK에 파견하는 등 사전작업을 진행하기
도 하였다.

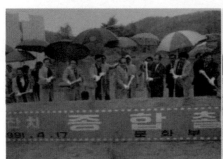

[그림 24] 서울종합촬영소 기공식 장면들(1991년)

[그림 25] 서울종합촬영소 부분개관식 장면들(1993년)

한편 남양주종합촬영소[2] 1차 개관은 당초 1993년 6월로 계획되었지만, 1992년 강추위와 신행주대교 붕괴, 분당 등 신도시개발 건설자재가 부족해지면서 불가피하게 공사 기간이 5개월 연장되었다. 그리고 드디어 1993년 11월 지상 3층, 지하 1층 연면적 2,370㎡(717평) 특수촬영 스튜디오와 99,174㎡(3만 평) 규모 야외촬영장, 각 413㎡(125평) 규모 소형스튜디오 2개동, 조선 후기 서울과 경기도 지방 사대부 전통가옥을 복원한 운당세트 539㎡(163평), 진입로와 창고 등 부속시설 건립을 완료한 후 1차 개관을 하였다. 그리고 그해 12월 강우석 감독의 〈투캅스〉가 종합촬영소에서 촬영한 첫 작품이 되었다.

서울종합촬영소 완공

1993년 일부 시설물에 대한 부분 개관 이후 대형스튜디오와 중형스튜디오 건립에 박차를 가하였고, 마침내 1997년 11월 5일 착공한 지 6년 7개월 만에 계획된 예산을 초과한 총 652억 원(부지 매입비 별도)을 집행하면서 완공되었다. 이로써 서울종합촬영소는 녹음과 편집설비를 갖춘 영상관, 세트 제작과 분장실 등 등 각종 지원시설을 갖춘 영상지원관, 스튜디오 4개 동 등 39,669.6㎡(12,000평) 규모 건축물과 약 99,174㎡(약 30,000평) 규모 야외 오픈세트장 등을 보유하게 되었다.

서울 종합촬영소 시설과 규모는 [표 2]와 같다.

2 설립 때 명칭은 '서울종합촬영소'이며, 2005년 3월 16일에 '남양주종합촬영소'로 명칭을 변경하였다.

[표 2] 서울종합촬영소 시설규모 준공 현황(1997년)

구 분	시설규모	시설면적	시설내용	비고
부지면적	1,336,409㎡(404,263.7평)			
대지면적	303,519㎡(91,815평)			
도시관리 계획사항	관리지역, 농림지역, 개발진흥지구, 지구단위계획구역(제2종), 보전임지(생산), 수질보존특별대책지역 1권역(조안면)			
영상지원관	지하 1층, 지상 3층	14,590.04	- 의상실, 소품실, 장치제작실, 6·7스튜디오, 사무실, 영화문화관, 영상체험관 등	'97
1 스튜디오	지하 1층, 지상 4층	3,291.84	- 스테이지, 세트제작실, 분장실, 배우실, 감독실, 회의실, 휴게실, 대기실 등	'97
2·3스튜디오	지상 3층	5,655.80	- 스테이지, 세트제작실, 분장실, 배우실, 감독실, 회의실, 조정실, 대기실 등	'97
5 스튜디오	지하 1층, 지상 3층	2,384.64	- 스테이지, 세트제작실, 분장실, 배우실, 감독실, 회의실, 휴게실, 대기실 등	'97
녹음편집 스튜디오	지하 1층, 지상 7층	13,248.86	- 녹음실(광학, 대사, 믹스 등), 편집실, 시사실, 세미나실, 기자재실, 사무실 등	'97
전통한옥 운당	지상 1층	539.70	- 조선 후기 서울, 경기지방의 정통사대부 가옥	'97
오픈세트장	-	약 30,000	- 취화선 세트, JSA 판문점 세트 등	'97
메인파워 플랜트	지하 2층, 지하 1층	1,918.05	- 전기실, 기계실, 중앙방재실, 교환실, 중앙감시실, 비상발전기실, 지하수처리탱크 등	'97
경비실 등	지상 1층	85.99	- 경비실, 소각장, 탈의실, 펌프실	'97
춘사관	지하 1층, 지상 4층	2,972.68	- 휴식실: 2인(1실), 3인(16실), 4인(16실), 8인(10실) 총 43실 - 기타부대시설: 아리랑실, 관리실, 린넨실, 탈의실, 식당 등	'02
야외화장실	지상 1층 (3동)	181.74	- 야외, 취화선, 한옥마을세트 화장실 등	'03

서울 종합촬영소는 1997년 개관 이후 한국에서 유일한 대규모 영화 종합촬영소로서 한국에서 제작하는 영화는 거의 모두 이 스튜디오에서 촬영이 이루어졌다고 해도 과언이 아닐 만큼 영상 제작과 기반시설 역할에 충실하였다.

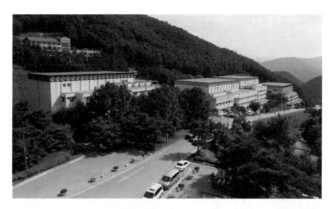

[그림 26] 서울종합촬영소 개관 당시 스튜디오 전경

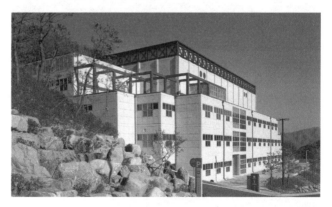

[그림 27] 1 스튜디오 전경

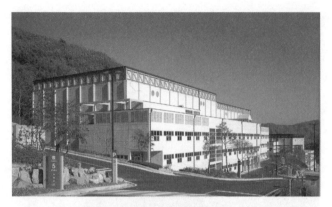

[그림 28] 2 · 3 스튜디오 전경

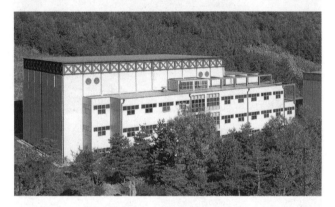

[그림 29] 5 스튜디오 전경

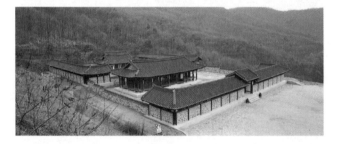

[그림 30] 전통한옥 운당 전경

[그림 31] 오픈세트장 야외세트 전경

[그림 32] 영상지원관 전경

[그림 33] 녹음편집 스튜디오 전경

한국 영화 신르네상스 시대, 2000년부터 2019년

서울종합촬영소는 1997년 개관 이후 2000년까지 경쟁할 수 있는 다른 스튜디오 시설이 없는 독점시대를 누렸다. 그러나 2001년 부산 영화촬영 스튜디오가 생기면서 독점시대는 끝이 났으며, 이후 2003년 파주 아트서비스 스튜디오, 2005년 대전영화스튜디오, 2008년 전주영화종합촬영소가 건립되어 운영되면서 한국 영화는 신르네상스 시대로 접어들었다.

■ 부산 영화촬영 스튜디오

2001년 11월 건립된 부산 영화촬영 스튜디오는 부산시 해운대구 해운대해변로 52(우동)에 있으며, 실내촬영 스튜디오가 2동 각 1,652㎡(500평)와 826㎡(250평)이며, 부속시설은 분장실, 감독실, 스태프실, 장비보관실, 목공실, 식당, 제작 사무실, 편집실, 휴게실, 동작 분석실, 프리뷰실, 회의실, 주차장(144대)을 갖추고 있다.

[그림 34] 부산 영화촬영 스튜디오 전경

[그림 35] 촬영 스튜디오 스테이지 전경

■ 아트서비스 스튜디오

2003년 11월 건립된 아트서비스는 경기도 파주시 탄현면 헤이리 마을길 55-60에 있으며, 실내촬영 스튜디오가 3동 각 1,322㎡(400평)와 992㎡(300평), 661㎡(200평)이며, 부속시설은 식당과 회의실, 분장실, 주차장, 기타 편의시설은 스태프 휴게실 28개 실을 운영하고 있다.

[그림 36] 아트서비스 스튜디오 전경　　　　[그림 37] 촬영 스튜디오 주출입구 전경

■ 대전 영화촬영 스튜디오

2005년 11월 1일 개관한 대전 영화촬영 스튜디오는 대전광역시 유성구 대덕대로 512번길 20에 있으며, 실내촬영 스튜디오가 2동 각 992㎡(300평)와 579㎡(175평)이며, 부속시설은 바턴시스템 완비, 분장실, 프로덕션사무실, 감독실, 세트제작실, 주차장(200대) 시설을 갖추고 있다.

[그림 38] 대전 영화촬영 스튜디오 전경 　　　[그림 39] 촬영 스튜디오 스테이지 전경

■ 전주 영화종합촬영소

　2008년 4월 16일 개관한 전주 영화종합촬영소는 전라북도 전주시 완산구 원상림길 125-14에 있으며, 실내촬영 스튜디오가 2동 각 1,025㎡(310평)와 793㎡(240평)이며, 야외촬영장 스튜디오가 있고, 부속시설은 세트제작실, 분장실, 소품실, 스태프실, 회의실, 휴게실, 다목적실 등을 갖추고 있다.

 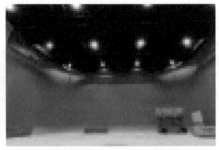

[그림 40] 전주 영화종합촬영소 전경 　　　[그림 41] 촬영 스튜디오 스테이지 전경

■ 스튜디오 큐브 대전

2017년 9월 개관한 스튜디오 큐브는 대전광역시 유성구 대덕대로 480에 있으며, 실내촬영 스튜디오가 4동 4,959㎡(1,500평)와 3,306㎡ (1,000평), 1,983㎡(600평: 2동)이며, 특수효과S/D 1,653㎡(500평), 2축 아이어캠 특수시설(법정, 교도소, 병원, 공항 내부) 3,306㎡(1,000 평), 미술센터 2,050㎡(620평), 테크노크레인, 4K(UHD)카메라, 야외 오픈S/D 4,426㎡(1,339평), 분장실, 대기실, 휴게실, 주차장, 편의시설, 전동식 바턴시스템을 갖추고 있다.

[그림 42] 스튜디오 큐브 대전 전경

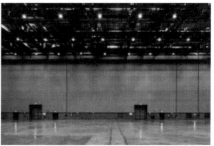

[그림 43] 촬영 스튜디오 스테이지 전경

OTT 등장과 한국 영화 위기 시대, 2020년 이후

현재 국내 실내촬영 스튜디오는 공공기관이 운영하는 7곳과 민간이 운영하는 37곳이 있다. 한편 팬데믹 코로나19를 겪으면서 새롭게 등장한 온라인 동영상 서비스(OTT) 매체가 등장하면서 한국 영화산업은 영화제작과 배급, 극장상영 등에서 많은 어려움을 겪고 있다. 온라인 동

영상 서비스(OTT)를 기반으로 한 민간 실내촬영 스튜디오는 꾸준히 시설 인프라가 늘어나는 추세이며, 주로 촬영 접근성이 좋은 수도권에 모두 있기 때문이다.

그 밖에 파주에 있는 CJ ENM 스튜디오센터는 대규모 콘텐츠 제작을 위해 국내 최대 규모 5,289㎡(1,600평)와 13개 동 최다 실내촬영 스튜디오, One-Stop 제작 시스템(스튜디오, 오픈세트, VFX촬영, 멀티로드, 근린시설 등), 대형 미술센터, 소품센터 등 영상을 제작할 수 있는 시설을 갖추고 있다.

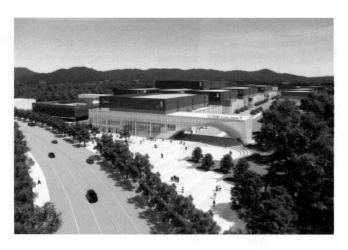

[그림 44] 파주 CJ ENM 스튜디오 센터 조감도

또한 2024년에는 부산 · 기장촬영소가 실내촬영 스튜디오 3개 동, 야외촬영지원시설, 아트미술센터 등 부속시설과 오픈세트장 76,000㎡ (23,000평) 규모로 착공될 예정이다. 최근에는 드라마 외주 제작사들도

자체적으로 파주, 김포, 인천 등에 촬영 스튜디오를 건립하여 운영하고
있다.

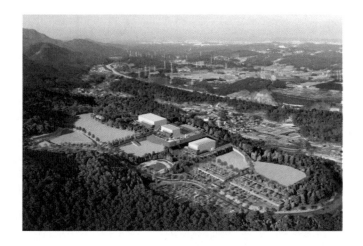

[그림 45] 부산 · 기장촬영소 조감도

고정관념을
넘다……

● 김권하, 〈공간의 진화, 2023〉

이 사진촬영 작품은 저자의 작품으로 '공간이 진화하듯 고정관념도 변화하고 있음'을 표현한 것이다.

" 영화촬영소의 건립 "

영화촬영소를 건립하기 위해서는 종합적이고 총체적인 다목적 공간으로서의 성격을 전제로 계획을 세워야 한다. 또한 한국 영상문화가 갖는 고유성을 발견하고 계승하도록 세계사적인 흐름 속에서 촬영소 건립이념을 구체적으로 정립하여야 한다. 이때 효율성과 경제성을 추구하고, 관광시설이 겸비되어 영화와 영상 산업에 대한 국민적 애정도 회복될 필요가 있다.

이 장에서는 영화 촬영을 지원하며 영화산업에 있어서 중추적 역할을 담당한 남양주종합촬영소 입지 선정 사례를 중심으로 영화 촬영소 건립에 관한 기본계획과 기본방향 설정, 영화제작 인프라로서의 영화촬영소에 관한 이야기를 하고자 한다.

영화촬영소 건립 기본계획

영화촬영소는 기본계획을 세워야 하는데, 무엇보다 기본방향부터 제대로 설정하여야 한다. 현대화된 제작 시설과 촬영, 영화 후반 작업지원, 복합문화 전시 기능 등을 겸비한 종합적인 영상예술센터 조성이 필수적이며, 영화와 TV 드라마, 온라인 동영상서비스(OTT)[1] 등 복합영상 시설을 수용하여 국내·외 이용을 활성화하고 아울러 자립적인 경영과 운영을 할 수 있어야 한다. 또한 가능하면 도심지역과 외곽지역은 수려한 경관과 제반 촬영에 필요한 시설을 최대한 조화롭게 배치할 수 있어야 한다.

기본방향 설정

기본방향은 두 가지로 설정할 수 있다. 첫째, 일반 촬영소의 개념 범주에서 과감히 벗어나 종합적이고 총체적인 다목적 공간으로 그 성격을 전제하고 계획을 세우는 것이 좋다. 영상예술센터 발전을 위해 명실상부한 전기를 마련하고, 우리나라 특수한 시대적 역사성을 전제로 한 연구와 검토도 필요하다. 촬영소 부지 입지를 기초로 한 건립 기본방침을 설정하되, 시대적이고 공간적인 특성을 최대한으로 살린 종합적 관광문화센터 기능을 갖춘 촬영소 건립을 위한 기본방향을 모색하여야 할

1 OTT(Over The Top)는 영화, TV 드라마 방영 프로그램 등의 미디어 콘텐츠를 인터넷을 통해 소비자에게 제공하는 서비스를 일컫는 말이다.

것이다. 이를 위해서는 한국 영상문화의 과거와 현재, 미래가 종합시설로써 위계와 조화를 이루도록 하고 부지에 내재한 특수성을 고려하며, 건축설계를 위한 선행 작업으로서 경제성을 위주로 한 지침 제시에 주력하여야 한다. 즉, 기반시설을 위한 초기 투자 비용을 절감하고, 토지 이용 효율성을 높이며, 완공 후 관리와 운영이 경제적으로 될 수 있고, 이용자들이 경비를 절감하면서 시설을 사용할 수 있도록 하여야 한다.

둘째, 미국 등 선진국형 영상문화산업이 중추적 기능을 수행하는 전제 조건을 살펴보아야 한다. 국제적인 안목과 현대적인 감각으로 우리의 르네상스를 위해 무엇이 필요한가를 추출하고 현대적이고 미래 지향적이나 한국적일 것이 필요하며, 종합예술로서 영상문화 개념을 재정립하기 위해 관련 순수예술 종합이 가능한가를 연구하여야 한다. 즉, 문화예술 지향적이어야 한다. 또한 영화와 영상 촬영업무가 시대적 특수성을 반영한 종합적 기능을 담당하여야 한다. 기존 촬영소에 대한 자료 수집과 문제점을 보완하고 유사한 시설을 모방하지 않는 촬영소로서 성격 규정이 필요하다. 그리고 민간 기업문화에 대한 이해와 경제적 자립을 위한 노력도 함께 이루어져야 한다.

영상문화산업 환경 분석

영화촬영소 기본계획은 과거와 현재, 미래 환경 분석에서 시작한다. 먼저 과거에 있었던 영상문화 전성기 영광을 회복하고, 현재는 경제성을 추구하는 영화산업 요구에 부응하며, 미래는 글로벌화 지속을 위한 유지 노력을 포함하여야 한다. 또한 국내적으로 나운규로부터 비롯한

영상 전통과 다양한 영상 콘텐츠 제작을 활성화한 한국적 가능성을 결론지을 시대적 사명과 미국, 프랑스 등 영상 선진국이 성취한 결과를 모델로 삼는 것이 필요하다.

영화촬영소 개념 설정

한편 기본계획을 수립하기 위해서는 영화촬영소에 대한 개념을 설정하게 되는데, 먼저 촬영소 건립이 갖는 특수성에 기초하여 역사적 의미를 유추하고 그 가치를 부양시킬 수 있는 촬영소 성격을 부여하여야 한다. 영화촬영소 기본계획은 과거와 현재, 미래 환경 분석에서 시작한다. 그리고 선진 영상문화 국가에 비견되는 특별한 영상문화 시설로 규정하고, 촬영소를 건립하면서 획득할 역사적 의미를 유추하여야 한다. 즉, 한국 영상문화가 갖는 고유성을 발견하고 계승하며, 세계사적인 흐름에서 촬영소 건립이념을 구체적으로 정립하여야 한다.

영화촬영소는 가장 현대적이고 미래 지향적

기본전제가 되는 영화촬영소 성격은 가장 현대적이고 미래 지향적이어야 한다는 것이다. 한국적 특수성이 충분히 배려되고, 가장 문화적이고 예술적이며, 창조적인 분위기를 연출할 수 있어야 한다. 그리고 촬영소 내에서 영화제작의 모든 과정이 이루어져야 하며, 영화 애호가의 참여가 보장되어야 한다. 또한 촬영소가 가지는 건축적 성격은 모든 시설이 잠재적으로 촬영 세트화 가능성을 가지고 있어야 한다. 가변성을 극대화한 건축 시스템을 구상하여 초기 건설투자와 유지관리에 필요한

경제성을 추구하되 상주하는 영화인들에 대한 환경적 안전감을 확보하여야 하며, 상업성이 필연적으로 전제되어야 하기 때문이다.

그리고 촬영소는 종합시설에 따른 효율성과 경제성을 추구하고, 관광시설이 겸비되어 영화와 영상산업에 대한 국민적 애정이 회복되어야 한다. 자립기반은 세계적 추세이며, 초기 투자 외에 장기적 안목에서 공공 보조는 어려움이 있기 때문이다. 관광 또는 임대를 통한 수입으로 자립 경영을 하여야 하고, 운영은 사업시행자 또는 사업운영자가 하되 이용주체로는 영화인과 영화제작사, 방송사, 영상 콘텐츠 제작사, 기타 시설임대 이용자가 있다. 관람 주체로서 미래세대 청소년과 일반 관람객, 영화 애호가 등이 있다.

외국합작과 다른 분야 호환

영화촬영소는 미국과 프랑스, 독일, 캐나다, 영국 등 기술력과 자본력을 갖춘 영상산업 관련 선진국과 적극적인 협조와 협력을 추진할 수 있어야 한다. 또한 TV방송, 라디오, 기타 커뮤니케이션(방송스튜디오, 음향스튜디오, 녹음편집 스튜디오 등), 연극, 음악, 무용, 쇼(할리우드 오케스트라, 뮤지컬, 오페라, 각종 콘텐츠 쇼 등), 회화와 조각, 출판과 도서 박람회, 미디어아트, 그래픽, 전시회, 음악제, 조각공원, 놀이동산 등 다른 분야와 호환할 수 있어야 한다.

이를 위해서 촬영소 공간은 실내촬영 스튜디오, 야외촬영세트, 특수촬영 스튜디오, 미술세트, 제작실, 보관실 등 주요 공간뿐만 아니라, 부속시설 공간으로 배우실과 분장실, 대기실, 감독실, 회의실, 휴게

실, 식당, 편의시설, 사무관리와 임대사무실, 촬영스태프실, 휴식실, 교통시설, 관람과 체험시설 등으로 구성되어 있어야 한다.

영화촬영소 입지 조건

영화촬영소는 도심지역과 도심 외곽지역 등 평탄한 지역에 위치하고 주변 환경이 수려한 산과 강이 둘러싸고 일조시간이 길며, 하늘이 늘 청명하게 맑은 지역이어야 한다. 교통 이동과 접근성, 편리성이 좋아야 한다. 다만, 촬영소가 서울과 수도권을 중심으로 건립되면 거리와 물량 측면에서 수도권에 비슷한 규모와 더 나은 촬영공간과 설비를 갖춘 실내촬영 스튜디오, 야외촬영세트, 지역적 특색이 있는 현지 로케이션(Location)과 연계되는 정책지원이 필요하며, 촬영 스태프의 이동 거리가 서울 여의도 또는 광화문, 강남 등으로부터 90분 이내, 특히 수도권을 제외한 지역의 경우 각 지역 특색에 맞는 차별화된 특화 전략이 있어야 한다.

그러나 도심지역과 외곽지역 등 촬영소 건립 위치에 따라 시설 규모 등 많은 제약조건과 문제점을 가지고 있어 제작하고자 하는 콘텐츠를 담을 수 있는 세트화 개념을 적극적으로 검토하여야 한다. 영상 콘텐츠 제작에는 시공간을 초월하는 다양성을 담기 위한 촬영공간이 제공되어야 하기 때문이다. 도심지역 내 주요시설에는 실내촬영 스튜디오, 특수촬영 스튜디오, 후반작업 시설(녹음, 편집, VFX, CG 등)이 있으며, 도

심 외곽지역 주요시설에는 실내촬영 스튜디오, 특수촬영 스튜디오, 야외 고정세트, 촬영 오픈세트장 등이 있다.

남양주종합촬영소 입지 선정 사례

남양주를 종합촬영소 부지로 선정한 사례를 보면 무엇보다 외부의 각종 소음(비행기 · 자동차 등)을 완전히 차단할 수 있어 동시녹음 촬영에 전혀 지장이 없으며, 하늘이 청명하여 맑고, 외부인이 접근하기 쉽지 않으며, 주변 경관이 수려하고, 촬영소 이용자의 접근성(서울 중심을 기점으로 45㎞ 반경이며, 1시간 30분 거리에 위치)이 편리하다. 또한 촬영소를 중심으로 모든 방향에서 건축물과 고압선 철탑 등 각종 인공 지장물이 없다.

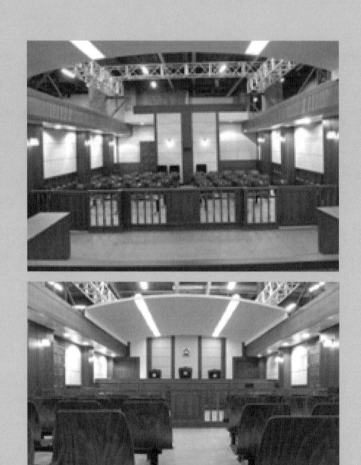
영화 '법정' 촬영 고정세트장 전경(출처: 영화진흥위원회)

한국 영화산업과 남양주종합촬영소 역할

1997년 11월 5일, 드디어 착공 7년여 만에 남양주종합촬영소가 완공되었다. 부지 1,322,320㎡(40만 평)에 총공사비 734.5억 원(부지 매입비 82.5억 원 포함)이 소요된 이 시설은 녹음과 편집설비를 갖춘 영상관, 세트 제작과 미술관계실 등 각종 지원시설을 갖춘 영상지원관, 스튜디오 4개 동 등 39,670㎡(12,000평) 규모 건물, 99,000㎡(약 3만 평) 규모 오픈세트장을 보유하고 있다.

종합촬영소는 대규모 투자 사업이었던 만큼 영화제작을 지원하는 외에 다양한 활용에 대한 논의가 함께 진행되었는데, 영화제작 지원뿐만 아니라 관광과 교육 기능도 함께 갖춘 종합적인 영상지원센터가 되도록 계획을 추진하였다. 그 결과 1998년 8월 영화문화관을 개관하였고, 애니메이션 지원센터를 조성하여 애니메이션 제작기술 향상과 창작 지원, 인재 양성 교육을 위한 첨단 애니메이션 제작 시설을 도입함으로써 남양주종합촬영소는 명실상부 한국을 대표하는 영상 콘텐츠 제작 네트워크 중심이 되었다.

이는 영화촬영소 내에 있는 각종 시설을 관광 자원으로 만들어 촬영소 자체 자립기반을 확보할 것이라는 기대를 주었다. 물론 남양주종합촬영소는 1997년 개관 직후 적자운영으로 인한 부담과 효율적인 시설운영과 관련하여 우려와 비판의 시선이 존재했었다. 당시 한국 영화제작 현실과 산업 규모를 볼 때 종합촬영소 스튜디오 규모는 큰 편이었고, 외환위기로 경제가 위축되면서 한국 영화제작 편수가 43편 이하로 축소

되는 등 악재가 이어졌기 때문이다. 그러나 1999년 당시로서는 파격적인 제작비를 투입하였던 〈쉬리〉가 서울에서만 관객 250만 명을 동원하는 흥행을 기록하면서 '한국형 블록버스터'라는 새로운 수익 모델을 제시하였고 한국 영화산업은 새로운 전기를 맞이하게 되었다.

한국 영화시장 확대와 투자 활성화에 기여

〈쉬리〉에 이어서 〈공동경비구역 JSA〉(2000), 〈실미도〉(2003), 〈태극기 휘날리며〉(2004)가 흥행하며 서울에서는 관객 1천만 명을 돌파하였고, 2006년에는 전국적으로 9천7백만 명에 이르게 되었다. 이는 1997년과 비교하여 9배에 가까운 관객이 증가한 것이며, 전국적으로는 4천7백만 명에서 1억5천만 명에 이르는 큰 성장을 한 것이다. 물론 한국 영화시장 확대에는 제작에 필요한 자본을 다양화하고, 투자를 활성화하였을 뿐만 아니라 멀티플렉스극장 확대에 따른 스크린 수 증가, 와이드 릴리즈방식 정착 등 배급과 상영에 이르는 영화산업 전반에 걸친 구조적인 변화가 함께 만들어 낸 결과이다.

한국 영화제작 편수는 1998년 43편으로 급감한 이후 꾸준히 증가하여 2007년에는 120편, 2017년에는 436편이 넘는 영화가 제작되었다. 영화시장 확대는 제작 편수 증가뿐만 아니라 제작비 증가도 가져와서 1997년 13억 원이었던 평균 총제작비는 2007년 약 2.8배가량 증가한 37억 원, 2017년에는 29억 원으로 잠시 줄어들기는 하였으나 순제작비가 2배 이상 증가하였다. 물론 상영구조 변화로 인해 마케팅비가 1997년에 비해 6배가량 증가한 것에는 미치지 못한다.

중추적 역할을 담당한 남양주종합촬영소

남양주종합촬영소는 개관 이래 영화촬영을 지원하는 중추적 역할을 담당하였다. 영화제작 활성화에 기여하고 일정한 성과를 이루었으며, 열악한 한국 영화제작 여건을 개선하고, 산업적 인프라를 구축하였다. 한국 영화계와 정부가 공동으로 노력한 결과물로서 그 의미가 적지 않다.

또한 개관 당시 국내에 유일한 본격적인 영화촬영시설로서 한국 영화제작에 안정적인 토대를 마련하였고, 1990년대 후반 이후 높은 성장을 보였던 한국 영화를 질적으로도 성장하게 하였다. 남양주종합촬영소에 있는 대형스튜디오는 규모가 커진 한국 영화제작에 적합한 촬영환경을 제공하여 대형 실내세트 건축을 가능케 하였으며, 스튜디오를 이용한 세트촬영을 보편화하여 더욱 세밀한 영상미를 구현할 수 있게 하였다. 영화미술 분야도 크게 발전하게 하였다.

특히 한국 영화제작자들이 실내촬영 스튜디오를 선정할 때 가장 크게 고려하는 요소는 '접근성'인데, 이러한 면에서 그동안 남양주종합촬영소에 있는 6개 실내촬영 스튜디오는 영화제작에 있어 프리프로덕션 단계에서부터 우선적인 예약 대상이 될 만큼 중요한 공간이었다. 또한 건립된 지 오래되었고 국가균형발전 정부정책의 일환인 공공기관 지방이전계획에 따라 2016년에 매각되었지만 건축음향(방음시설)과 바턴장치 시스템, 냉·난방시설, 기타 각종 설비에 있어서 남양주종합촬영소가 실내촬영 스튜디오의 규격과 시설, 각종 설비의 기준을 제시하였음을 분명하게 보여 주고 있다.

한편 남양주종합촬영소 내에 있는 실내 스튜디오 이용과 더불어 야외촬영장에 오픈세트를 건립하여 촬영을 진행하면서 본격적인 오픈세트 제작과 촬영에도 이바지하였다. 야외촬영장 부지에 〈신장개업〉, 〈공동경비구역 JSA〉, 〈취화선〉, 〈형사〉, 〈음란서생〉, 〈조선남녀상열지사〉, 〈토지〉, 〈다모〉, 〈해신〉 등 야외세트를 건립하여 촬영을 진행하였고, 영화촬영 이후에는 세트를 보존하여 다른 영화나 방송 등에서 사용함으로써 세트 건립비용 절감과 재활용 기회를 증가시켰다. 이로 인해 영상촬영을 위한 야외세트장 건립에 대한 인식이 변화하는 계기가 되었는데, 영화와 방송에 필요한 야외세트장을 보전함으로써 관람 시설로 활용하게 되었다.

영화제작 인프라로서 영화촬영소

영화가 우리나라에 도입되기 시작하면서 영화를 촬영할 수 있는 공간을 확보하는 문제는 매우 중요하였다. 일제강점기 경성촬영소와 의정부촬영소, 60년대 안양촬영소, 70~80년대 영화진흥공사 남산 사옥 스튜디오, 90년대 이후 남양주종합촬영소로 이어지는 촬영소 역사를 살펴볼 때 영화를 만드는 공간인 촬영소는 영화제작에 있어서 가장 기초적인 인프라를 제공하였다. 미국 할리우드 스튜디오 시스템에서도 볼 수 있듯이 실내촬영 스튜디오를 중심으로 영화제작을 위한 시설들이 하나둘씩 모여 거대한 영상산업단지를 형성하기 때문이다.

그런데 우리나라는 미국 할리우드가 영화 인프라 시설을 갖고자 했던 민간 기업들을 중심으로 발전해 왔던 것과 다르게 출발하였다. 즉 남양주종합촬영소 건립은 당시 한국 영화산업을 활성화하려는 목표를 가지고 정부 지원을 받아 추진된 거대한 프로젝트였으며, 미국과 달리 정부가 관심을 가지고 영화산업을 육성하고자 하였다. 그리고 1990년대 드디어 대규모 영화촬영소 건립이라는 꿈을 실현하게 된다. 남양주촬영소 건립 당시부터 막대한 비용 문제로 인해 민간 사업자가 할 수 없는 프로젝트이기도 했지만, 1970년대 남양주촬영소 건립 초반부터 영화진흥공사는 영화제작을 위한 인프라 시설을 직접 운영하였고, 건립 이후에도 촬영소 운영은 민간이 아닌 영화진흥공사가 하였다. 물론 1960년대 안양촬영소는 정부가 적극적인 지원을 하였지만, 그 운영은 민간 기업인 '수도영화사' 또는 그 이후 '신필름'이 하였다.

남양주종합촬영소 건립 목적은 외국영화 수입 개방과 UIP 직배 등으로 위기에 처한 한국 영화 활로를 개척하고 낙후된 영상예술에 대한 질적 수준을 높여 국제적인 경쟁력을 강화하기 위함이었다. 또한 영화계 최대 숙원사업인 종합촬영소를 건립하여 한국 영화진흥이 새로운 전기를 마련할 수 있도록 하는 것이었다.

역동적인 한국 영화산업

한국 영화산업 특징은 한마디로 역동성이다. 이는 단순히 산업에 활기가 넘친다거나 빠르게 변화한다는 측면만을 이야기하는 것이 아니다. 역동성은 외형적 산물일 뿐이며 한편으로 산업화가 정착되지 않았

다는 의미이다. 1984년 영화제작 자유화 조치와 함께 1980년대까지 정부의 혜택을 누리던 '20개 영화사 체제'가 무너진 이후 비로소 산업화 물꼬가 트였지만, 아직도 영화 산업화는 진행 중이다.

우리나라 영화산업은 1985년 영화제작과 수입이 자유화되고, 1988년 할리우드 영화 직배, 1990년대 대기업 진출과 퇴장, 1990년대 후반 금융자본 진입, 1994년의 프린트 벌수 폐지, 1998년 멀티플렉스 진출, 2000년 투자조합 설립 등의 과정을 거치면서 급격하게 변화하였다. 그러나 이러한 과정은 한국 영화산업을 역동적으로 만들었고 새로운 이슈들이 발생할 때마다 한국 영화산업은 성격이 근본적으로 바뀌는 과정을 겪게 하였지만 산업으로는 정착되지 못하였다.

촬영할 공간 제공

1980년대 중반 이후 한국 영화산업은 빠르게 변하였다. 그 변화 속에서 남양주종합촬영소는 '촬영할 공간 제공'이라는 영화제작 인프라 시설로서의 역할을 충분히 수행하였다. 2000년대 이후 점차 민간 기업들이 촬영 스튜디오를 중심으로 영화제작 시설을 갖추기 시작하여 촬영소는 경쟁 체제로 변화하였다. 그리고 촬영소 건립 목적인 영화제작 활성화라는 측면에서도 인프라 시설이 확충되는 긍정적인 효과가 나타났다. 남양주종합촬영소 이후 민간 기업들은 2001년 부산에, 2003년 파주에, 2005년 대전에, 2008년 전주에 영화촬영소를 운영하기 시작하였다. 파주를 제외하고는 지방자치단체 지원으로 촬영소를 건립한 경우이다.

2001년 이후 한국 영화제작 편수는 연간 평균 89편으로, 남양주종합

촬영소는 다른 촬영 스튜디오와 경쟁하면서 평균 43편, 약 48%를 차지하고 있다. 이는 다른 촬영소보다 남양주종합촬영소가 큰 비중을 차지하고 있음을 보여 준다. 2011년 186편을 제작하여 2001년 대비 2배, 2017년은 무려 4.8배인 436편이 제작되면서 한국 영화제작 편수는 크게 증가한 가운데 남양주종합촬영소는 남양주라는 지역적인 이점과 함께 다른 촬영 스튜디오와 비교했을 때 수량적으로도 우위를 점하고 있다. 또한 남양주종합촬영소가 국내 실내촬영 스튜디오로서 시설규격과 촬영 제작기능, 각종 설비와 시스템 등을 개선하게 하는 계기를 가져왔다.

한국 영화 미술 발전에 이바지

1993년 이후 한국 영화는 시각적인 면에서 그 이전과 비교할 수 없을 만큼 질적 성장을 하였다. 젊은 기획자와 미술감독들이 영화계에 진출하였고, 현대적인 신세대 감수성으로 영화에 심미적인 세련미를 연출하였다. 무엇보다 영화제작에 필요한 비용이 증가하였고, 영화제작에 관한 경험과 축적된 기술 발전은 카메라와 필름, 현상 발달, 충분한 광량을 확보할 수 있는 조명 등 그 어느 때보다 한국 영화 제작은 화면 톤과 색조를 표현할 수 있는 여유가 가능해졌다.

또한 영화제작에 있어 공간 세팅도 큰 변화가 있었다. 영화 〈투캅스〉 취조실과 경찰서 장면을 시작으로 〈영원한 제국〉 궁궐 내부, 〈쉬리〉 사무실, 〈올가미〉 집 내부, 〈로스트 메모리즈〉 이토회관 내부, 〈올드보이〉 펜트하우스, 〈장화, 홍련〉 집 내부 등 중·대형 실내촬영 스튜디오

가 등장하였고, 거대한 영화 세트를 제작하여 촬영하였다. 야외촬영장
에는 〈신장개업〉, 〈공동경비구역 JSA〉, 〈취화선〉, 〈음란서생〉, 〈나쁜
남자〉, 〈썸머타임〉, 〈몽정기〉, 〈남극일기〉, 〈한반도〉, 〈흑수선〉 등 야
외세트를 제작하여 촬영하였다. 이렇듯 남양주종합촬영소는 영화 세트
가 제작될 수 있는 공간을 제공함으로써 본격적으로 영화미술이 발전하
는 기회를 주었고 큰 역할을 하였다.

　1999년 2월, 영화 〈쉬리〉는 서울 관객 수 244만 명이라는 폭발적인
흥행을 이루었고, 이후 한국 영화는 급격한 제작비 증가와 촬영 스튜디
오 활용에 있어 본격적인 시스템이 확립되는 계기를 만들었다. 사실 지
금까지 한국 영화산업이 성장할 수 있었던 것은 다양한 소재를 담은 콘
텐츠 제작과 한국 영화의 품질이 좋아졌다는 데에 가장 큰 원인이 있
다. 영화 색감과 촬영, 조명 발달, 소품과 세트 품질, 특수효과 완성
도, 편집 속도감, 음향 등이 눈에 띄게 향상되었고, 이러한 변화는 관
객의 찬사와 함께 한국 영화가 할리우드 영화와 비교해도 우수한 수준
으로 인식되게 하는 데 가장 큰 영향을 미친 요인이 되었다. 그리고 이
러한 인식 변화는 제작비 상승이라는 대가를 필요로 하였으나 한국 영
화에 관객이 모이는 일등 공신 역할을 하였으며, 한국 영화시장 규모를
크게 확대하는 선순환 구조를 낳았다.

모험을 즐기되,

결정은 과감히,

모험은 역변이다

● 김재구, 〈비움, Void〉, 43×72㎝ (작품을 오른쪽으로 90 ˚ 돌려보세요)

이 서예작품은 시관 김재구 서예가의 작품으로 '나 자신을 비우면 자기 자신에게
큰 행복을 가져다준다'는 의미를 표현한 것이다.

● 김권하, 〈'갈등' 그리고 '선택 2023'〉

이 사진촬영 작품은 저자의 작품으로 '모험에 대한 갈등과 선택이 있는 갈림
길'을 표현한 것이다.

실내촬영 스튜디오 건립

이 장에서는 영화와 영상을 실내촬영 스튜디오 공간에서 촬영해야 하는 이유와 국내 실내촬영 스튜디오 현황과 특징을 설명하고, 시설 현황을 상세하게 다루었다. 실내촬영 스튜디오 운영 형태와 건축법상 용도에 대해서도 주의할 부분도 언급하였으며, 기본적인 평면계획과 촬영 스튜디오 건축 설계 시 고려사항을 표로 만들었다. 특히 실내촬영 스튜디오 스테이지의 바닥, 벽체, 천장과 무대장치 설비 등이 용도와 기능에 맞도록 설계되고 실제 활용될 수 있도록 여러 단면도와 상세 내용을 추가하였다.

한편 영화 전체에 걸쳐 일관되게 의미를 만드는 표현적 구도로서의 화면비율과 국내 실내촬영 스튜디오 스테이지 평면구성 비율을 도출하였고, 개념도를 추가하여 건축 평면계획이 무분별하게 이루어지지 않도록 하였다. 이를 통해 실내외 세트촬영 장면 공간분석과 스튜디오 구조물의 차별화 전략 방안 사례를 제시하여 실내촬영 스튜디오 건립과 관리, 운영의 활용도를 높일 수 있게 하였다.

왜 실내촬영 스튜디오 공간을 사용하는가?

촬영 무대와 건축음향 스튜디오를 이야기할 때 왜 영화와 영상제작자들이 통제된 실내 공간을 사용하는지 생각해 볼 필요가 있다.

첫째, 영화와 영상에 포함되는 많은 콘텐츠는 시·공간을 초월하는 촬영장면이 있고, 이 장면들은 실내촬영 스튜디오에서 진행해야 하고, 제작비용을 절감할 수 있기 때문이다. 둘째, 조명과 날씨 변화가 문제되지 않는 실내 무대에서 장시간 촬영하는 것이 효율적이기 때문이다. 셋째, 촬영 목적으로 다른 장소로 이동하거나 숙박비 등 경비가 야외촬영 때보다 적게 든다는 장점이 있기 때문이다. 넷째, 무대 위에는 실제와 똑같은 로케이션을 세울 수 있으며, 이 세트는 언제든지 필요할 때 사용이 가능하고 영화촬영 중단 위험도 없으며, 교통 문제와 구경하는 사람들이 내는 소음 문제도 없기 때문이다. 다섯째, 자연재해로 인해 부서지거나 무너지는 장면 등을 촬영할 때도 실내촬영 스튜디오를 사용할 수 있기 때문이다. 여섯째, TV 드라마와 온라인 동영상서비스

실내촬영 스튜디오 주단면도 이미지 사례(출처: 영화진흥위원회)

(OTT) 등 시리즈물을 제작하는 경우 여러 편에 걸쳐서 오랜 시간 같은 세트를 반복하여 사용함으로써 세트 제작비와 콘텐츠 제작비용을 절감할 수 있기 때문이다.

국내 실내촬영 스튜디오 현황과 특징

국내 실내촬영 스튜디오 대부분은 접근성이 좋은 수도권 지역에 편중되어 있다. 지역별로 살펴보면, 경기도 지역에 33개소, 서울과 인천에 3개소로 약 86%가 수도권 지역에 있고, 그 외에 부산, 대전, 광주, 충남, 경북, 전북 등으로 분포되어 있다. 그리고 지방자치단체와 영상위원회 등 공공기관에서 운영하는 촬영 스튜디오들이 각 1개소씩 운영되고 있으며, 기타 민간(법인·개인 포함)업체도 일부 운영하고 있다.

[표 3] 국내 영화·영상제작 실내촬영 스튜디오 지역별 분포 현황

지 역		경기	서울	부산	인천	대전	광주	충남	강원	경북	전북	계
촬영소		33	2	1	1	2	1	1	1	1	1	44
		75.01	4.55	2.27	2.27	4.55	2.27	2.27	2.27	2.27	2.27	100%
실내스튜디오 개별 동		107	1	2	3	8	1	3	1	1	2	129
		82.81	0.78	1.56	2.35	6.25	0.78	2.35	0.78	0.78	1.56	100%

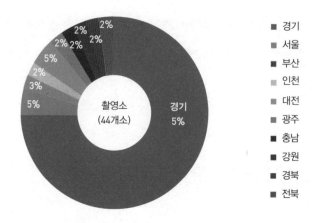

경기
서울
부산
인천
대전
광주
충남
강원
경북
전북

촬영소
(44개소)

경기
5%

5%
3%
2%
5%
2% 2%
2% 2%
2%

[그림 46] 국내 실내촬영 스튜디오 지역별 분포도 현황(개소 기준)

촬영소가 보유한 개별 스튜디오 동으로 환산할 경우 수도권 편중 현상은 더욱 커지는데, 실내촬영 스튜디오는 수도권 지역에 111개 동으로 전국 대비 86%에 이르고 있으며, 비수도권 18개 동으로 14%로 되어 있다.

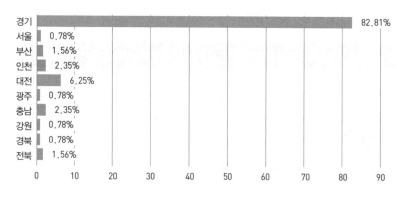

지역	비율
경기	82.81%
서울	0.78%
부산	1.56%
인천	2.35%
대전	6.25%
광주	0.78%
충남	2.35%
강원	0.78%
경북	0.78%
전북	1.56%

[그림 47] 국내 실내촬영 스튜디오 지역별 분포도 현황(개별 동 기준)

실내촬영 스튜디오 시설 현황

전체 부지면적 8,250㎡(2,500평) 이상인 촬영 스튜디오는 44개소 중 23개소이며, 부대시설을 포함한 건물 연면적 3,300㎡(1,000평) 이상인 촬영 스튜디오는 23개소, 촬영 스튜디오 총면적 합이 3,300㎡(1,000평) 이상인 촬영 스튜디오는 21개소이다.

[표 4] 국내 실내촬영 스튜디오 개별 동 평형별 현황[1]

구분	대형							중형					소형				계
평형	1,600	1,500	1,000	800	700	600	500	450	400	350	300	250	200	150	125	100	
수량	1	2	2	6	3	8	26	5	11	4	22	10	10	11	3	5	129
계	48 (37%)							52 (40%)					29 (23%)				

국내 실내촬영 스튜디오 992㎡(300평형) 이상 중 영화 전문 촬영 스튜디오로 활용되는 곳은 A 촬영소, B 촬영소, L 스튜디오, R 스튜디오, a 특수촬영 스튜디오, j 스튜디오 등이며 C 스튜디오, D 스튜디오, E 스튜디오, Y 스튜디오, k 스튜디오 등과 같이 드라마와 영화촬영이 동시에 진행되거나, G 스튜디오, K 스튜디오, O 스튜디오 등은 드라마와 광고, 뮤직비디오 촬영이 주로 이루어지고 있다.

1 스튜디오 내부 크기에 근접한 실평수로 분리하여 표시함. 평형별 소중대형 구분은 《글로벌 영상인프라 건립 사업계획 및 사전 타당성 조사 연구 요약보고서》. 영화진흥위원회, 2012.12.

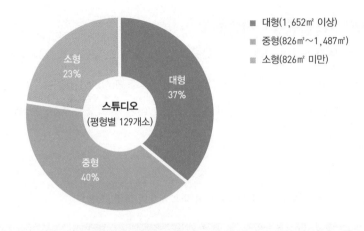

■ 대형(1,652㎡ 이상)
■ 중형(826㎡~1,487㎡)
■ 소형(826㎡ 미만)

[그림 48] 국내 실내촬영 스튜디오의 규모별 분포

국내 실내촬영 스튜디오를 평형으로 분류하면 [표 5]와 같다.

[표 5] 국내 실내촬영 스튜디오별 평형 분포도[2]

순번	장소 평형	대형							중형					소형				계
		1,600	1,500	1,000	800	700	600	500	450	400	350	300	250	200	150	125	100	
1	A 촬영소								1		2	1				2		6
2	B 촬영소					1						1					1	3

2 스튜디오 내부 크기에 근접한 실평수로 분리하여 표시함.

												계	
3	C 스튜디오					1	1			1			3
4	D 스튜디오			1				1					2
5	E 스튜디오			2									2
6	F 스튜디오						1	2		1			4
7	G 스튜디오								1				1
8	H 스튜디오			2									2
9	I 스튜디오							2					2
10	J 스튜디오				2								2
11	K 스튜디오							1		1			2
12	L 스튜디오					1	1		1				3
13	M 스튜디오							1		1			2
14	N 스튜디오			2									2
15	O 스튜디오		1	1	1	2	2				2		9
16	P 스튜디오					1		2					3
17	Q 스튜디오									1	1		2
18	R 스튜디오							1		1	1		3

19	S 스튜디오					1	1					2
20	T 드라마						1	2	2	2		7
21	U 스튜디오						2					2
22	V 촬영소		1			2						3
23	W 촬영소				2				1			3
24	X 방송센터					1		1		4		6
25	Y 스튜디오	1		6		6						13
26	Z 스튜디오							1		1	1	3
27	a 스튜디오				1							1
28	b 스튜디오				1				1	1		3
29	c 픽쳐스								1	1		2
30	d 스튜디오							1	1			2
31	e 스튜디오				1		1	1				3
32	f 스튜디오								1	1		2
33	g 스튜디오							1				1
34	h 스튜디오					1						1

35	l 스튜디오																1	1
36	j 스튜디오							1				1						2
37	k 스튜디오							2				1						3
38	l 문진원											1		1				2
39	m 스튜디오		1	2			2	1										6
40	n 스튜디오							1										1
41	o 테마파크							1				1				1		3
42	p 촬영소							1										1
43	q 스튜디오						1											1
44	r 촬영소											1		1				2
합 계		1	2	2	6	3	8	26	5	11	4	22	10	10	11	3	5	129

[표 6] 국내 영화 · 영상제작 실내촬영 스튜디오 세부 현황[3]

순번	촬영소명	소재지	건립시기	시설규모(㎡)	주요시설
1	A 촬영소	경기	1991.01	1,336.409	실내스튜디오 400평(1동), 300평(2동), 235평(1동), 125평(2동), 춘사관(숙소), 야외촬영장, 한옥세트, 민속마을세트, 판문점, 법정세트, 지하철세트, 야외수조세트
2	B 촬영소	경기	2009.11	1,154.321	실내스튜디오 600평(1동), 300평(1동), 100평(1동), 숙소(27실), 기타편의공간
3	C 스튜디오	경기	2013.12	10,230	실내스튜디오 450평(1동), 400평(1동), 220평(1동)
4	D 스튜디오	경기	2009.01	12,000	실내스튜디오 500평(1동), 300평(1동), 오픈세트 부지, 경량패널 스튜디오(창고형), 주차장
5	E 스튜디오	경기	2005.07	3,300	실내스튜디오 500평(2동), 주차장 등 편의시설, 경량패널 스튜디오(창고형)
6	F 스튜디오	경기	2014.01	19,800	실내스튜디오 360평(1동), 320평(1동), 140평(1동), 주차장, 경량패널 스튜디오(창고형), 조명바턴
7	G 스튜디오	경기	1991.07	31,000	실내스튜디오 250평(1동), 주차장 등 편의시설, 경량패널 스튜디오(창고형)
8	H 스튜디오	경기	2011.07	9,600	실내스튜디오 500평(2동), 주차장 등 편의시설
9	I 스튜디오	경기	2005.10	4,950	실내스튜디오 300평(2동), 주차장, 지하철세트
10	J 스튜디오	경기	2018.08	3,000	실내스튜디오 450평(2동), 대형대기실(2실), 중간대기실(4실), 냉난방기, 주차장, 상하이동 바턴시스템
11	K 스튜디오	경기	2006.10	6,411	실내스튜디오 300평(1동), 163평(1동), 주차장, 부대시설, 상하이동 바턴시스템

3 《부산촬영소 건립의 사회 · 문화 · 경제적 효과》, KOFIC 현안보고 2023, Vol.01. 2023.02.

12	L 스튜디오	경기	2003.10	14,876.1	실내스튜디오 400평(1동), 350평(1동), 250평(1동), DI사업부, 숙소(28실),기타 편의시설
13	M 스튜디오	경기	2001.05	13,836	실내스튜디오 300평(1동), 200평(2동), 주차장 등 편의시설
14	N 스튜디오	경기	2011.	10,000	실내스튜디오 A동 500평(1동), B동 500평(1동), 자재창고, 방음, 냉난방, 분장실, 대기실, 주차장
15	O 스튜디오	경기	2012. 2015.	42,975.4	실내스튜디오 700평(1동), 600평(1동), 500평(1동), 450평(2동), 400평(2동), 응급실(100평), 경찰서(100평), 대기실, 분장실, 휴게실, 작업실
16	P 스튜디오	경기	2008.07	5,098	실내스튜디오 400평(1동), 300평(2동), 주차장, 바턴설비 없음
17	Q 스튜디오	경기	1996.06	7,920	실내스튜디오 165평(1동), 85평(1동), 오픈세트(1동), 주차장, 수중촬영장, 숙소, 촬영장비렌탈, 편의시설, 전동식 조명바턴
18	R 스튜디오	경기	2007.03	8,000	실내스튜디오 300평(1동), 200평(1동), 150평(1동), 주차장 등 편의시설
19	S 스튜디오	경기	2000.10	11,249	실내스튜디오 500평(1동), 400평(1동), 주차장, 냉난방가능, 식당, 숙박시설, 편의시설
20	T 드라마센터	경기	2000.11	168,995	실내스튜디오 300평(2동), 250평(2동), 200평(2동), 특수촬영장 400평(1동), 주차장 등 편의시설
21	U 스튜디오	경기	2016.12	8,250	실내스튜디오 400평(2동), 분장실 4, 주차장
22	V 종합촬영소	경기	2018.08	33,058	실내스튜디오 1,500평(1동), 500평(2동), 야외촬영장 9,000평(초대형 크로마키-120mX16m), 자동바턴, 냉난방 완비, 분장실(8실), 의상실(2실), 주차장, 객실(6실/2인)
23	W 종합촬영소	경기	2019.11	–	실내스튜디오 630평(2동), 200평(1동), 자동바턴, 냉난방완비, 분장실(2실), 의상실(1실), 주차장, 구내식당

24	X 방송지원 센터	경기	2013.01	10,702	실내스튜디오 500평(1동), 300평(1동), 150평(4동), 중계차(3대),편집실(17실), 음 향녹음실, 송출실 등
25	Y 스튜디오 센터	경기	2021.11	210,381	실내스튜디오 1,600평(1동), 800평(6동), 500평(5동), LED VP, 멀티로드(크로마벽 체, 가설세트, 야외특수 촬영공간), 오픈 세트(옥외환경, 단기가설세트, 관람체험형 시설), 오리지널라운지, 미술센터(SOOM), 주차장 및 편의시설
26	Z 스튜디오	경기	2021.	11,265	대형볼륨 S/D 330평(1동), 중형볼륨 S/D 200평(1동), XR스튜디오 125평(1동), 국내 최대 타원형 LED Wall 보유
27	a 특수촬영 스튜디오	경기	2011.06	25,905	대형수조(면적:1,392㎡,부피:5,568㎥) 소형수조(면적:264㎡, 부피:792㎥) 복합형 실내스튜디오 586평(1동) / 수조크기(면적:500㎡, 부피:1,900㎥)
28	b 스튜디오	경기	2021.12	-	스튜디오(공장형) 680평(1동), 실내스튜디 오 240평(1동), 165평(1동), 대기실(2실), 휴게실 등, 주차공간, 호리즌트, 개별 전동 바턴식
29	c 픽쳐스	경기	2022.05	-	실내스튜디오 240평(1동), 165평(1동), 오 픈스튜디오(벽돌조 교회/ 220평), 개별분장 실, 바턴시설, 호리즌트
30	d 스튜디오	경기	2021.05	4,297.5	실내스튜디오 300평(1동), 200평(1동), 사 무실 120평, 분장실, 대기실(5실), 회의실, 주차장, 냉난방시설, 호리즌트, 전동식 바 턴시설
31	e 스튜디오	경기	2022.05	2,644.6	실내스튜디오 700평(1동), 400평(1동), 300평(1동), 방음시설, 냉난방 및 배수시 설, 분장실(5실), 게스트룸 100평(1동), 자 체식당
32	f 스튜디오	경기	2012.	-	실내스튜디오 250평(1동), 180평(1동), 대 기실, 분장실, 냉난방시설, 호리즌트, 주 차장, 바턴시설
33	g 스튜디오	경기	2022.03	3,305.8	실내스튜디오 300평(1동), 대기실, 분장실, 냉난방시설, 주차장, 전동바턴시설, 호리 즌트, 자체세트팀

34	h 스튜디오	서울	2007.11	1,500	실내스튜디오 500평(1동), 주차장, 바턴시스템, 시설장비 렌탈
35	l 스튜디오	서울	2015.	–	실내스튜디오 112평(1동), 호리존트(1개), 대기실, 분장실(3실), 주차장, 샤워부스, 전동바턴(66개)
36	j 스튜디오	부산	2001.11	23,946.9	실내스튜디오 500평(1동), 250평(1동), 냉난방, 분장실, 대기실, 주차장, 바턴시스템
37	k 스튜디오	인천	2022.05	4,297.5	실내스튜디오 500평(2동), 300평(1동), 스태프실(4실), 개인분장실(10실), 단체 분장실(2실), 숙소(2실), 식당, 테라스, 전동식 바턴시설, 냉난방설비, 고속공기순환장치 등
38	l 문화산업 진흥원	대전	2001.	5,619.8	실내스튜디오 300평(1동), 200평(1동), 주차장, 냉난방, 바턴시스템
39	m 스튜디오	대전	2017.09	66,115	실내스튜디오 1,500평(1동), 1,000평(1동), 600평(2동), 특수효과S/D 500평(1동): 테크노크레인, 4K(UHD)카메라 2축아이어캠 특수시설, 1,000평(1동): 법정, 교도소, 병원, 공항내부, 미술센터 620평(1동), 야외 오픈S/D 1,339평(크로마키보드 구축) 분장실, 대기실, 휴게실, 주차장, 편의시설, 전동식 바턴시스템
40	n 스튜디오	광주	2012.03	9,298	실내스튜디오 500평(1동), 주차장, 촬영장비 대여, 냉난방, 바턴시스템
41	o 테마파크	충남	2021.01	21,157	실내스튜디오 500평(1동), 360평(1동), 150평(1동), 야외세트장 1,700평, 분장실, 배우대기실, 식당, 미술팀, 기획팀 전용사무실
42	p 종합촬영소	강원	2019.07	–	실내스튜디오 500평(1동), 오픈스튜디오 400평, 4,000평(춘천,고성위치), 분장실, 의상실, 감독실, 대기실(2실), 식당, 주방
43	q 스튜디오	경북	2022.05	–	실내스튜디오 550평(1동), 분장실, 대기실 등, 각종 부대시설
44	r 종합촬영소	전북	2008.04	157,701	실내스튜디오 315평(1동), 240평(1동), 분장실, 대기실, 야외촬영장, 편의공간

실내촬영 스튜디오 운영 형태와 건축법상 용도

실내촬영 스튜디오 운영 형태를 살펴보면 민간이 운영하는 34개소, 공공이 운영하는 10개소가 있다. 민간이 운영하는 스튜디오는 모두 접근성이 좋은 수도권에 자리 잡고 있으며, 지방(부산, 대전, 전주, 광주, 충남)에 설립된 실내촬영 스튜디오는 모두 해당 시(또는 지역 영상위원회)가 관리하는 공공적 성격으로 운영되고 있다. 공적 자원으로 설립된 공공 촬영 스튜디오를 위탁 운영하는 경우는 5개소이며, 민간이 운영하는 촬영 스튜디오는 대부분 민간이 직영으로 운영하고 있다. 한편 수도권에 건립된 민간 촬영 스튜디오 중 건축법에서 규정한 건축물 용도가 '방송통신시설' 내 '촬영소'로 등록된 곳은 적으며, 대부분 민간 촬영 스튜디오는 공장(부지) 등으로 등록되어 있다.

현행 건축법은 건축물 용도와 규모에 따라 방화시설, 방염 규정 등 규정을 두고 있는데 건축물 관리와 이용자의 안전을 위해 각 촬영 스튜디오는 건축법에 따른 방송통신시설로서 용도변경 등을 하고 해당 용도와 규모에 따라 건축법과 소방시설법 등 법령과 규정을 지킬 필요가 있다. 해당 법령과 규정에 대해서는 제8장 촬영 스튜디오 건립과 운영에 관련된 법 제도에서 상세하게 이야기하겠다.

실내촬영 스튜디오 부대시설 현황

실내촬영 스튜디오는 부대시설 중 주차장, 분장실, 휴게실, 회의실 등을 대부분 겸비하고 있다. 숙박시설을 겸비한 스튜디오는 일부이며, 이 중 장편 극영화촬영 스태프를 수용할 만한 규모로 숙소를 보유하고

있는 곳은 'A 종합촬영소'와 'L 스튜디오' 등이다. 그러나 스튜디오는 주로 드라마나 광고 등을 촬영하는 중소규모 박스형 건축물로서 대규모 촬영 스태프를 위한 숙소는 아니다.

한편 영화 콘텐츠 제작은 일일 촬영 사전 준비와 본 촬영 시간이 TV 드라마나 OTT 등 광고와 비교하여 많이 소요되므로 스태프의 이동 시간과 식사 시간을 최소화하고 최대한 촬영에 집중해야 일일 촬영 분량을 소화할 수 있다. 따라서 장기간 세트촬영이 계획되어 있는 영화 콘텐츠 제작은 'A 종합촬영소'와 'L 스튜디오' 등 식당과 숙소를 갖춘 촬영 스튜디오 이용을 우선순위로 두게 되며, 이용이 어려운 경우 'B 스튜디오'와 같이 숙박지가 스튜디오와 인접해 있는 곳을 선택하게 된다.

국내 실내촬영 스튜디오 특징

국내 실내촬영 스튜디오는 [표 3]과 [표 4]에서 보는 것과 같이 표면적으로는 그 수가 적지 않아 보이나, 이 중 몇 곳을 제외한 민간이 운영하는 다수 촬영 스튜디오는 촬영 스튜디오라고 볼 수 없는 창고형으로 되어 있다. 이 창고형 민간 스튜디오는 영화 콘텐츠 제작을 위한 방음, 바턴시설, 각종 설비 등이 낙후되어있고, 영화적 스케일 규모와 각종 설비에 투자할 수 없는 어려움이 있어 시설개선이 안 되고 있다. 국내 실내촬영 스튜디오는 992㎡(300평형) 이상 스튜디오 중 영화제작을 주목적으로 활용되는 곳은 10여 개 정도이며, 나머지 스튜디오는 드라마나 OTT, 광고, 뮤직비디오 등 촬영이 주로 이루어지고 있다.

현재 전국에 운영 중인 촬영 스튜디오는 129개 동이며, 이 중 비수도

권 18개 동(14%)을 제외한 111개 동(86%)이 수도권에 집중되어 있다. 주로 파주와 김포, 인천, 남양주 등 서울 근교에 밀집되어 있으며 최근 오픈한 신규 스튜디오도 수도권에 집중되어 있어, 지역적으로 영상 제작 환경 불균형이 발생하고 있다.

촬영 스튜디오 규모도 129개 동 중 3,300㎡(1,000평) 이상 실내촬영 스튜디오는 'V 촬영소', 'Y 스튜디오', 'm 스튜디오' 등 단 5개만이 운영 중인 것도 국내 실내촬영 스튜디오 특징 중 하나이다. 고품질 영상 콘텐츠 제작이 확대됨에 따라 과거에 비해 많은 제작비용을 투입해 대규모 세트를 제작하고 촬영하는 작품도 증가하고, 이로 인해 3,300㎡ (1,000평) 스튜디오에 대한 필요성과 수요도 증가하는 추세이지만 초기 높은 건축비용과 관리·운영 예산 부담으로 인해 국내 촬영 스튜디오는 1,650㎡(500평) 이하 중소형 스튜디오가 대부분이다.

특히 수도권 밖에 위치한 3,300㎡(1,000평) 실내촬영 스튜디오는 'm 스튜디오' 1곳밖에 없어 대규모 작품은 수도권 제작 시설에 의존하게 되고, 이는 다시 영상산업이 수도권으로 쏠리는 현상을 강화하고 있다. 따라서 주요 한국 영화제작자와 현장 PD들은 실내촬영 스튜디오를 선정할 때 가장 크게 고려하는 요소로 '접근성'과 '촬영에 필요한 각종 시설과 설비를 갖춘 촬영 스튜디오'이며, 이러한 시설을 갖춘 실내촬영 스튜디오는 영화의 프리 프러덕션 단계부터 우선 예약 대상이 되고 있다.

이런 상황에서 남양주종합촬영소는 건립된 지 오래되었지만, 고품질 콘텐츠 제작에 필요한 실내촬영 스튜디오 인프라로서 건축음향시설(방음), 무대장치(바턴)시설, 냉·난방시설, 기타 각종 설비 등에 있어 국내 실내촬영 스튜디오 규격과 시설, 각종 설비기준을 제시하고 있다.

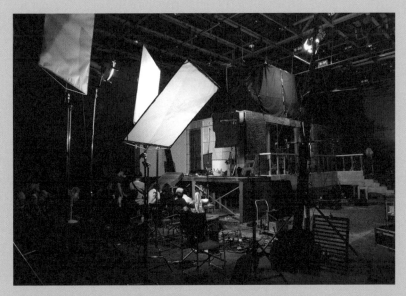

실내촬영 스튜디오 '영화' 촬영장면(출처: 부산영상위원회)

실내촬영 스튜디오 기본적인 평면계획

영화촬영을 위해서는 촬영 공간과 부속시설 공간이 필요하다. 촬영 공간인 촬영 스테이지(STAGE)는 제작하고자 하는 콘텐츠 장르에 따라 촬영이 이루어지는 직접적인 공간으로 실내 잔향시간과 명료도, 음의 분포, 암소음 등 콘텐츠 품질에 매우 중요한 역할을 하는데, 이 공간은 건축 설계자와 건축음향 전문가의 협업을 통해 설계해야 한다.

부속시설 중 촬영 출연을 지원하는 공간으로 배우실과 배우대기실, 분장실 등이 있는데, 스테이지에 인접하게 배치하여야 하고, 콘텐츠 제작 세트와 미술작업 공간인 디자인실, 세트제작실과 보관실, 소·대 도구제작실과 보관실 등이 있다. 다만, 유해 물질 창고는 별도 외부공간에 마련해야 한다. 이동 적재물 활용을 위한 공간으로는 의상실, 소품실, 조명실, 장비 기기실 등이 있는데 세트 미술작업 완료와 동시에 각종 소품과 조명기기, 촬영 장비 배치 등 촬영을 위해 준비하는 촬영 스태프의 이동 활용 공간으로 구성한다.

한편 감독실과 촬영 스태프실, 회의실 등은 촬영에 직간접적으로 지원하는 구성원들이 활동하는 공간 등으로 구성되고, 편의와 서비스 공간으로 식당, 휴게실, 안내실, 관리실, 화장실, 복도, 계단, 엘리베이터 등은 촬영관계자들이 촬영하는 일정 기간 편리하게 사용하는 서비스 공간 등으로 구성한다.

다음 [그림 49]는 용도와 기능별 실·공간 구성요소로 영화와 TV 드라마, OTT 등 건축 평면계획 용도별 공간 구성 사례이다.

1층 평면도

2층 평면도

[그림 49] 촬영 스튜디오 각 실별 평면계획 사례

⑴ 스테이지 : 영화와 TV 드라마, OTT 등을 제작하고자 하는 콘텐츠
촬영이 이루어지는 직접적인 공간으로 실내 잔향시간, 명료도, 음
의분포, 암소음 등 콘텐츠 품질 등에 매우 중요한 역할을 하는 공
간이다.

⑵ 배우실과 대기실 : 영화 · 영상 콘텐츠 제작에 직접 촬영을 위해 준
비하고 촬영하기 전에 배우가 의상과 분장 상태를 확인하면서 대
기하는 공간으로 스테이지와 분장실이 인접하게 배치하고 배우의
프라이버시 확보가 가능하도록 배치를 계획해야 한다.

⑶ 연습실 : 배우가 촬영을 준비하기 위해 연습하는 공간으로 충분한
건축음향 환경을 갖추고 유지되어야 한다.

⑷ 분장실 : 영화·영상콘텐츠 제작에 촬영을 위해 준비하는 배우가 분장하는 공간으로 스테이지와 배우대기실이 가장 인접하게 배치하고, 분장실 안에서 화장하거나 지울 수 있고 휴게와 화장실(샤워시설 포함)을 배치하여야 한다.

⑸ 의상실: 영화·영상 콘텐츠 제작에 직접 촬영을 위해 배우의 의상을 준비하고 각종 촬영 관련 의상을 보관·보수하는 공간이다.

⑹ 감독실과 회의실: 영화·영상 콘텐츠 제작에 연출자로서 스테이지 주변에 배치하며 간단한 사무를 볼 수 있는 사무공간 형태로 계획한다. 회의실은 콘텐츠 제작 품질을 위해 감독과 스태프가 모여 회의하는 공간으로 회의가 가능한 규모로 계획하여야 한다.

⑺ 스태프 대기실: 영화·영상 콘텐츠 제작을 위해 참여하는 현장 관계자와 보조 촬영 등 관계자가 대기하고 휴게하는 공간이다.

⑻ 회의실: 영화·영상 콘텐츠 현장 촬영과 제작 관련 관계자들이 각종 회의 등을 하는 공간이다.

⑼ 세트제작실과 보관실 : 촬영하는 제작 콘텐츠 각종 세트 제작과 보관을 하는 공간으로 스테이지에 인접하게 배치하여 외부에서 각종 세트 제작 관련 자재 반출·입이 편리하도록 배치해야 한다.

⑽ 소품실 : 영화·영상 콘텐츠 제작에 직접 촬영을 위해 배우와 세트 소품을 준비하고 각종 촬영 관련 소품을 보관·보수하는 공간이다.

⑾ 장비 보관실 : 영화·영상 콘텐츠 제작에 사용되는 촬영 장비인 카메라, 조명기기, 각종 모니터와 동시녹음 장비, 마이크, 기타 장비 등을 보관하고 정비하는 공간이다.

(12) 휴게실 등 : 영화·영상 콘텐츠 제작 현장에서 배우나 촬영 스태프, 관계자가 쉬거나 만나는 장소로 활용하는 공간이다.

(13) 의무실: 영화·영상 콘텐츠 제작 현장에서는 다양한 안전사고가 항상 발생할 소지가 있으며 촬영 스태프와 관계자들이 종종 다치는 경우가 있으므로 의무실에는 간단한 의료장비, 비상 의약품 등을 비치하여야 한다.

※ 부속시설 공간계획은 분장실, 배우대기실, 세트제작실, 장비 보관실 등 시설 규모를 설정할 때 각 용도와 기능에 맞는 규모를 결정한다. 단, 배우에게 제공되는 서비스 공간은 최대 출연자에 대응할 수 있는 공간계획과 영화 미술작업, 촬영지원 등 시설공간 계획도 전체적인 시설 과잉규모가 되지 않는 범위 내에서 최소한 여유분을 확보할 수 있는 규모로 계획하여야 한다.

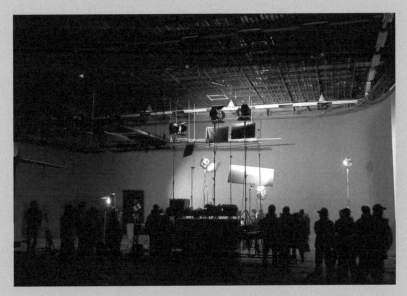

실내촬영 스튜디오 '블루스크린' 촬영장면(출처: 부산영상위원회)

촬영 스튜디오 건축 설계 시 고려사항

국내 주요 영화 · 영상제작자와 현장 PD들이 실내촬영 스튜디오를 선정할 때 가장 크게 고려하는 요소는 '접근성'과 '촬영 공간으로 각종 시설과 설비를 충분히 갖춘 촬영 스튜디오'이다. 실내촬영 스튜디오는 영화의 프리 프로덕션 단계에서부터 최우선 예약 대상이 될 만큼 중요한 촬영 공간이기 때문이다.

또한 중요한 설비로는 건축음향, 전동식 바턴, 냉 · 난방시설, 부대 및 편의시설, 기타 각종 설비 등 촬영시설 용도와 기능을 갖추어야 한다. 하지만 국내 일부 건립 사례를 보면, 실내 촬영 스튜디오 용도와 기능에 맞지 않는 촬영 공간으로서 각종 설비가 부족한 점 등을 알고도 경제적인 측면을 우선 고려한 '창고형과 유사한 형태' 건립사업으로 추진하는 것이 현실이며, 이 경우 미래에 많은 문제점 등의 피해가 예상된다.

따라서 국내 실내촬영 스튜디오 건립을 추진할 때 건축계획은 무분별한 계획이 되지 않도록 해야 한다. 건립사업 이해관계자가 기능과 용도에 맞는 촬영 공간을 계획한다면 가장 경제적이고 효율적인 촬영 공간으로서 실내촬영 스튜디오가 지어질 것이다.

촬영 스튜디오 활용 조건

실내촬영 스튜디오가 촬영기능 목적을 이루기 위해서는 '물', '불', '음향', 청명도를 활용할 수 있는 조건을 갖추어야 한다. 다만, '불'을 이용

한 촬영을 할 경우엔 반드시 현행 소방 관련 관계 법령 기준을 준수하고 사전 신고와 허가 등 절차를 마친 후 촬영이 가능하다.

영화촬영 스튜디오와 TV 드라마, OTT 등의 스튜디오는 차이점이 있다. 또한 실내촬영 스튜디오는 건축과 음향 조건에서 유사성을 갖고 있지만 촬영 시 조명 촬영기술 디테일에 따라 다르다. 실내촬영 스튜디오 조명은 모든 인공적인 조명을 필요로 하며 분위기를 창조한다. 시간 흐름과 배우의 심리상태 등 중요한 기능과 역할을 하지만, 콘텐츠 청취 매체 화면 크기(프레임)에 따라 조명 촬영기술이 적용되는 대형 스크린을 활용하는 영화와 달리 TV 드라마 또는 OTT 등 영상매체는 화면의 크기(프레임)가 영화에 비하여 작은 관계로 조명 촬영기술을 적용할 때 축소되는 경향이 있다. 예를 들면, 영화는 다수 조명기를 이용한 그림자 · 빛 등 세밀함과 분위기, 상상력, 감수성 등 상세한 표현으로 연출효과를 극대화한다. 물론 영화와 TV 드라마, OTT 등 실내촬영 스튜디오 제작 현장은 촬영기법, 촬영 카메라 등 촬영 관련 장비가 거의 동일하다.

다만, 영화제작 촬영은 세밀한 연출효과 극대화를 위해 조명기술을 적용한다. 즉, 동일한 세트에서 장면을 촬영할 때 영화는 화면이 크기 때문에 다수 조명기기를 사용하여 그림자 등 상세 표현 가능한 조명기술을 적용하는 반면, TV 드라마와 OTT 등 시청자의 청취 화면 크기(프레임)가 영화 스크린과 비교하여 작으므로 조명기와 조명기술 적용이 상대적으로 축소되는 경향이 있는 것이다.

영화와 TV 드라마, OTT 등 제작되는 콘텐츠는 관람객의 청취 방법

과 송수신되는 영상매체 전달 방법에 따라 촬영기술 세밀함과 상세한 디테일 부분에서 차이점이 발생한다. 영상 콘텐츠 제작 환경 시스템에 따라 영화는 장면(씬) 하나를 촬영하는 연간 단위의 개념이고, TV 드라마나 OTT 등은 주 또는 월 단위가 적용된 제작시스템이라는 점이 촬영 현장 차이점이라 할 수 있다.

촬영 스튜디오 평면계획 시 고려사항

촬영 스튜디오 평면구성은 촬영 스테이지 공간과 부속시설인 배우대기실, 연습실, 분장실, 의상실, 감독실, 회의실, 스태프 대기실, 세트 제작과 보관실, 소품실, 장비보관실, 대소도구실, 휴게실, 의무실 등 공간으로 구성된다. 촬영 스태프 동선을 기능적으로 최소화하며, 촬영 제작 관계자가 편리하게 이용할 수 있도록 평면계획을 세워야 한다.

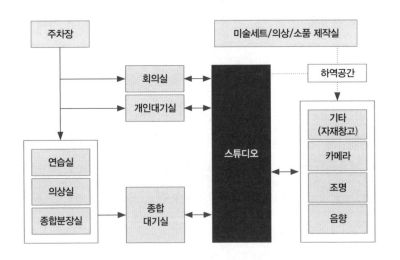

[그림 50] 촬영 스튜디오 평면계획 기능도

건축 부지가 도심에 위치하고 교통량이 많거나 항공노선이 지나는 경우, 공사현장과 공장작업이 있는 주변 환경인 경우는 사전에 건립 부지 위치에서 주변 상황 소음과 진동에 대한 외부 음환경 기초조사를 실시하고 그 측정값을 기준으로 촬영 스튜디오 스테이지 바닥과 벽체, 천장 방진, 차음량 등을 건축음향설계에 반영하여야 한다. 건축 설계자와 건축음향 전문가의 협업을 통해서 설계를 추진할 필요가 있다.

[그림 51] 각종 음의 발생과 전파 경로

■ **건축 평면계획 시 건립 스튜디오 용도와 기능에 맞는 평면계획**

건립하고자 하는 실내촬영 스튜디오 용도와 기능에 맞는 건축 평면은 제작하고자 하는 콘텐츠 장르에 따라 세로·가로 평면계획 형태 비율을 고려하고, 촬영 스튜디오 스테이지 평면과 그리드아이언(Grid Iron) 높이를 설정하여 계획하여야 한다. 또한 수요 측면에서 이용 편

리성과 효율성, 경제성 등을 고려한 계획적인 검토와 분석이 함께 추진되어야 한다.

촬영 스튜디오 스테이지 평면계획의 시설 규모 계획은 건축 평면과 소방설비 관련 현행 관계법령의 방화구획 바닥면적 3,000㎡(908평)를 기준으로 경제적인 측면에서 건축 평면계획을 고려할 필요가 있다. 따라서 특히 대형 촬영 스튜디오의 경우 건축 평면계획 시 경제성을 고려한 규모로 설정하는 것이 효율적이며, 평면계획에 따라 바닥 · 벽체 · 천장마감의 각 부분별 설계에 적합한 소방설비와 화재 예방, 에너지 관련 설비 등 각종 설비와 장비 설치계획을 고려하여 현행 관계법령 기준에 맞는 설계를 하여야 한다.

■ 건물 구조체와 외부 별도 부속건물 연결 계획

촬영 스튜디오 건축물과 외부 별도 부속건물이 지중 속으로 연결되면 각종 배관 공간 속으로 소음이 전달되고 진동이 발생한다. 이를 최소화하고 방지하기 위해 공동구와 각종 맨홀 속과 건물 벽체(슬리브)를 통과하여 연결되는 각종 배관 틈 등 공간을 마감재로 밀실하게 충진해야 하며, 지상 부위 마감은 가급적 건축물 외벽 주위에 화단 등을 설치하는 계획을 고려하여 설계할 필요가 있다.

■ 스튜디오 스테이지 바닥 콘크리트 하부 되메우기 계획

촬영 스튜디오 스테이지 바닥 콘크리트 타설 전에 건물 외부 지표면 또는 지중에서 전달되는 진동음 충격을 보호할 수 있는 이상적인 되메우

기 방법으로는 '양질의 흙다짐과 모래다짐' 등을 병행하는 것이 좋다. 그러나 '돌과 혼합된 흙'은 가급적 되메우기 작업 시 배제하는 것이 좋다.

■ **스튜디오 평면계획 시 스테이지와 인접 기피시설 계획**

촬영 스튜디오 소음과 진동발생 유발시설들은 스테이지에 인접하거나, 겹치지 않도록 해야 한다. 이러한 기피 시설은 기계실과 전기실, 비상발전시설, 냉동기실, 펌프실, 화장실, 작업 창고, 차고, 엘리베이터 설치 공간 등이 있다.

[그림 52] 공기음 · 고체음의 전파 개념도

■ 스튜디오 스테이지 바닥 건축구조체 구조계획

촬영 스튜디오 스테이지 바닥 슬래브 구조체는 지면에 면하게 하는 것이 가장 이상적이다. 그리고 스테이지 바닥 슬래브 하부에 지하층과 PIT 설치, 창고 등 빈 공간을 배제하여야 한다. 하지만 빈 공간배치가 불가피한 경우는 건축 설계자와 건축구조 전문가, 건축음향 전문가 등이 상호 협업하여 음향 설계를 할 수 있도록 하고, 그에 따른 바닥 방진 시스템 등 2중 바닥 구조체를 형성해야 한다.

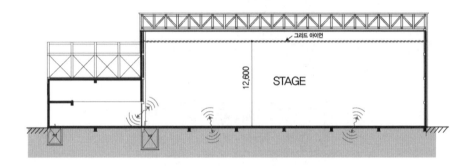

[그림 53] 스테이지 바닥 구조체 설치 계획 좋은 사례

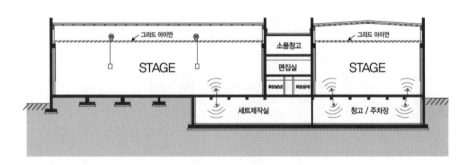

[그림 54] 스테이지 바닥 구조체 설치 계획 나쁜 사례

■ 스튜디오 스테이지 층간 평면배치 건축구조체 구조계획

스테이지 평면계획은 2개 층으로 연속된 수직 구조체 평면배치로 인해 소음과 진동이 발생할 수 있다. 따라서 각 촬영 스튜디오 기능에 맞지 않을 경우 스튜디오 2개 층 촬영 스테이지에서 영화ㆍ영상 콘텐츠 제작을 병행으로 촬영할 수 없는 문제점이 노출되며, 완공 후 각 층에 있는 촬영 스튜디오 관리ㆍ운영상 이용률 저조 등 경제적 손실이 발생하므로 건축 평면계획 시 신중한 사업계획 검토와 설계를 해야 한다. 다만, 국내 실내촬영 스튜디오는 촬영 스테이지를 저층 부위 지면에 면하는 평면계획으로 배치하는 실정이다.

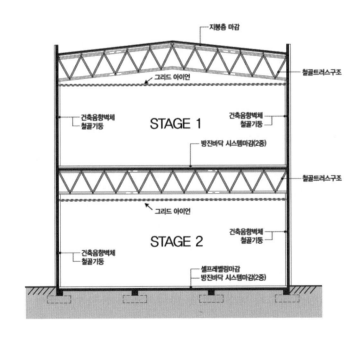

[그림 55] 스테이지 연속 2개 층 단면계획 사례

촬영 스테이지 2개 층 연속 평면계획 배치가 불가피한 경우에는 건축 설계자, 건축구조 전문가, 건축음향 전문가 등이 상호 협업하여 각층의 촬영 공간인 스테이지 바닥에 2중 소음과 진동방지 시스템을 적용할 수 있는 구조체 검토 후 설계를 계획해야 한다.

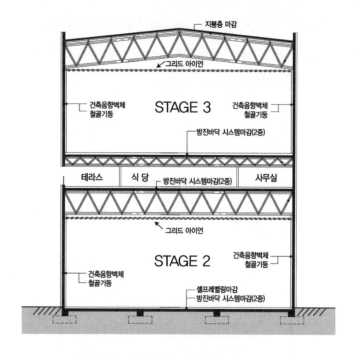

[그림 56] 스테이지 연속 3개 층 단면계획 사례

■ **스테이지 방음과 방진시스템, 바닥 평활도 유지공법 계획**
촬영 스튜디오 스테이지에서 콘텐츠를 제작하려면 외부에서 전달되

는 소음과 진동, 내부 잔향시간, 명료도, 음압, 암소음 등 건축음향 성능 요구 조건에 충족해야 한다. 콘텐츠 촬영 시 촬영장면이 흔들리거나 정지해야 할 카메라가 마음대로 움직이면 곤란하기 때문에 바닥 평활도 수평유지와 소음, 진동방지 시스템이 반드시 적용될 수 있도록 계획하여야 한다.

그리고 수평유지를 위해 셀프 레벨링(Self Leveling) 공법을 적용하여 정밀한 시공계획이 이루어질 수 있도록 해야 한다.

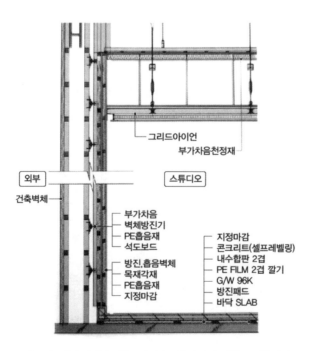

그리드아이언
부가차음천정재

외부 스튜디오
건축벽체

부가차음
벽체방진기
PE흡음재
석도보드

방진,흡음벽체
목재각재
PE흡음재
지정마감

지정마감
콘크리트(셀프레벨링)
내수합판 2겹
PE FILM 2겹 깔기
G/W 96K
방진패드
바닥 SLAB

[그림 57] 스테이지 방음, 방진시스템 및 바닥 평활도 계획 사례

▪ 촬영 스튜디오 스테이지 건축음향 계획

건축음향은 그 범위가 넓고, 인간의 생활공간에서 음(인간이 가진 오감 중 하나인 청감에 작용하는 것)이나 진동(촉감에 작동하는 것) 등 여러 문제를 취급하는 학문과 기술 분야이다. 이 분야는 생활공간 사용 목적에 따라서 실내를 조용하게 하기 위하여 불필요한 음이나 진동을 차단하는 차음과 방진설계 기술, 실내에서 기분 좋은 음 울림이나 이야기 소리가 잘 들리도록 설계하는 실내음향 설계기술, 스피커 등 전기음향 설비를 이용한 확성 음향 설계기술, 건축의장, 건축구조, 재료, 시공 등 기술도 포함하고 있다. 그리고 건물 중에 많은 사람이 모이는 홀, 회의실 등 실내에서 사용되는 확성장치, 음악 등을 즐길 수 있는 리스닝 룸 재생장치 등에 대한 지식도 필요하다.

음향은 물리적 음이나 진동 전반, 반사, 굴절, 감쇠 등 여러 성질을 이해하고 음이나 진동이 사람에게 영향을 주는 생리적인 영향, 감상적인 반응, 청각 생리나 심리에 관한 지식도 알고 있어야 이해할 수 있다.

국내 실내촬영 스튜디오의 각 용도에 맞지 않은 촬영 공간에서 영화 · 영상 콘텐츠를 제작할 경우에는 양질의 콘텐츠를 얻기 위해 동시녹음을 할 것인지, 콘텐츠 화면만을 촬영할 것인지 등의 많은 고민을 수반하게 된다. 대부분 발주자와 충분한 협의 과정이 부족한 상태에서 건축 설계를 하게 되면 건축음향 설계를 고려하지 못한 결과로 나타난다.

따라서 영화와 영상 제작 시 양질의 콘텐츠를 얻기 위해서는 실내 촬영 스튜디오 용도와 기능에 맞는 건축기획 단계부터 건축음향 계획을 고려해야 한다. 양질의 콘텐츠를 만들기 위한 시설 인프라

(Infrastructure)를 제공하려면 반드시 건축 설계자가 건축음향 전문가와 긴밀한 협의 과정을 거쳐 건축과 음향설계를 진행하여야 한다.

■ **건축물 건축구조 계획**

촬영 스튜디오에서 촬영이라는 기능을 확보하기 위해 평상시는 물론, 지진·태풍·화재·수해 발생 등 비상시에도 그 기능을 발휘할 수 있어야 한다. 따라서 건물 구조도 이런 비상 상황에 견딜 수 있는 강도가 요구되며, 건축법 등 관련 법령에 근거하여 건축물 구조내력에 관한 기준 등 설계 방법을 적용하고, 구조전문가인 구조기술사가 철저하게 설계 검토 후 건축설계자, 건축음향 전문가 등과 사전 협업 과정을 거쳐 건축구조 설계를 계획하여야 한다. 물론 일반적인 건축물 구조 설계상 기본적인 사항인 기능 적합성, 안전성 확보, 경제성 추구, 미 추구 등도 건축 구조계획과 설계, 공사 실시까지 특히 신중히 계획하여 실시해야 한다.

■ **건축물 벽체구조 계획**

실내촬영 스튜디오 벽체는 제작하고자 하는 영화·영상콘텐츠 용도와 기능에 맞고 건축음향 동시녹음 기술 적용에 적합한 건축음향값 충족 조건을 고려하여 구조계획을 세워야 한다. 그리고 경제성과 효율성, 시공성 등을 종합하여 설계자와 구조전문가의 세밀한 검토 후 건축구조계획 설계공법을 선정하여야 한다. 다만, 습식과 건식공법 공사비 등 비교분석 결과에 따라서 건축구조계획 설계 방향을 설정하는 것이 경제

적이고 효율적이다. 건축구조계획 설계 시 촬영 스튜디오 기능과 활용 방향에 관한 장·단점을 종합 분석하여 발주자 또는 사업시행자와 협의 후 설계를 하여야 한다. 다만 사업시행자에 따라 별도 공법 결정으로 사업을 추진할 수도 있다.

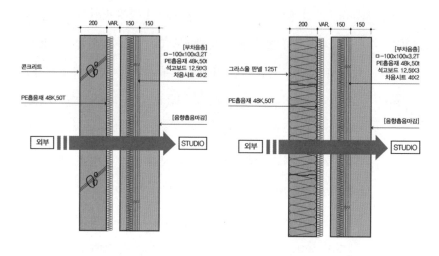

[그림 58] 습식공법 A TYPE 사례 [그림 59] 건식공법 A TYPE 사례

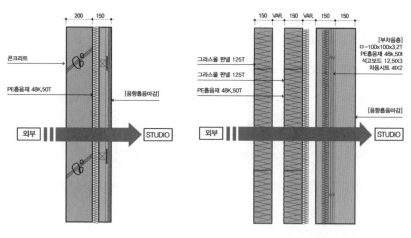

[그림 60] 습식공법 B TYPE 사례 [그림 61] 건식공법 B TYPE 사례

▪ 스테이지 촬영용 수전과 바닥배수 설치계획

촬영 스튜디오 스테이지에서 제작하는 영화·영상 콘텐츠 시나리오에 따라 물이 사용되는 장면(씬)을 촬영하기 위해서는 촬영전용 급수시설 설치가 필수적이며, 스튜디오 스테이지 바닥에 배수시설인 트렌치 설치를 계획해야 한다.

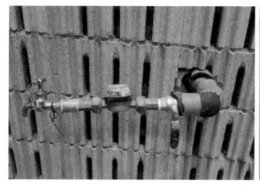

[그림 62]
촬영용 급수전 사례

[그림 63]
바닥 배수 트렌치 사례

▪ 스테이지 물품 반입 등 방음 출입구 통로 계획

영화·영상 콘텐츠를 제작하기 위한 물품이 건물 외부로부터 실내 스테이지 공간으로 직접 출입이 가능한 주출입구와 촬영 스태프가 이동할 수 있는 부출입구를 설치하여야 한다. 주출입구는 제작하고자 하는 콘텐츠 미술작업 관계자와 촬영에 필요한 미술 세트류, 촬영 장비류, 대·소도구 소품류 등 운반 차량이 스테이지에 직접 출입할 수 있

는 구조로 계획하여야 하고, 주출입구 방음문은 건축음향 조건에 맞는 방음문으로 높이 4.5m 이상, 폭 3.0m 이상 설치를 계획하여야 한다.

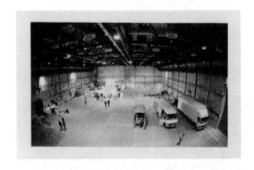

[그림 64]
스테이지 출입차량 사례

[그림65]
스테이지 주출입구 사례

그리고 건축음향 조건에 따라 주출입구로 연결된 별도 차음이 된 전실 공간을 설치할 수 있으며, 그에 따른 방음문 설치와 촬영 스태프의 짧은 작업 동선을 위해 편리한 위치에 출입구를 배치하여야 한다.

부출입구는 스테이지 공간과 연계되도록 계획하고, 영화 등 콘텐츠 제작 촬영에 필요한 미술 세트제작실 세트이동과 부속 시설물이 유기적이고 편리하게 연계되도록 효율적인 작업 동선을 고려하여야 한다. 스테이지로 통하는 보조출입문 높이는 2.4~3.3m, 폭 1.4~3.0m 정도 크기로 건축음향 조건에 충족하는 방음문 설치를 계획하여야 한다.

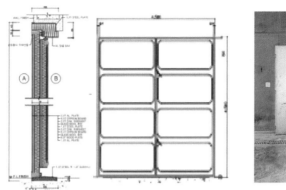

[그림 66] 스테이지 주출입구 개념도　　　　[그림 67] 스테이지 부출입구 사례

■ 건축구조 계획 시 스테이지와 인접 기계실 구조체 계획

촬영 스테이지 바닥과 벽체 구조체에 인접한 기계실 구조체 사이에 기계설비 가동으로 발생하는 진동과 소음은 각 구조체에 전달됨으로써 촬영공간인 스테이지에서 제작하는 콘텐츠 촬영 시 소음과 진동이 발생하여 동시녹음이 불가능하거나 콘텐츠 제작 촬영에 많은 어려움을 주고 있다. 이 문제점을 사전에 방지하고자 스테이지 바닥과 벽체 구조체, 지하 기계실 구조체간 이격유지 또는 분리되도록 별도 계획 · 설계를 하여야 한다. 다만, 건축구조체가 일체식으로 연결된 경우에는 스튜디오 스테이지 바닥과 기계실 바닥 등 각 부위에 전체적으로 방진시스템을 적용하여 설계를 계획해야 한다.

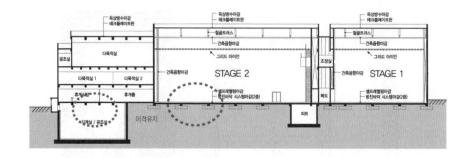

[그림 68] 스테이지 구조체와 기계실 구조체 간 이격유지 사례

■ 스테이지 천장 그리드아이언(Grid Iron) 무대장치 계획

촬영 스튜디오에서 영화·영상콘텐츠를 제작하기 위해서는 영화·
영상 미술작업과 그에 따른 스테이지 천장 무대장치 설치를 위한 그리
드아이언 설치를 계획하여야 한다. 무대장치는 전동식 세트바턴(Set
Barton)과 조명바턴으로 분류하며 전동식 바턴류 설치는 영화·영상콘
텐츠 제작 시 반드시 설치되어야 할 필수시설이다. 특히 광고 등 콘텐
츠 영상을 주로 제작하고 촬영하는 경우에는 전동식 조명바턴 시스템이
필수적인 사항이고, 조명시스템이 없는 경우에는 촬영이 불가능하다.

한편 무대장치 그리드아이언 전동식 바턴류(세트, 조명) 설치는 보
통 1~2m 간격이며, 적재하중은 200~450kg, 무대장치 자체 하중은
300~500kg/㎡(모터류, 장치봉, 캣워크의 자중)이고, 반사판이 포함된
자체 하중은 600~700kg/㎡ 이상으로 하여, 무대장치 기계류 적정 하중
을 파악하여 설계자와 건축구조 전문가와 사전에 협의 과정을 거쳐 구

조설계가 계획되어야 한다. 그리드아이언 설치 높이는 영화·영상 제작과 미술작업 관계자에게도 매우 중요한데, 반드시 촬영 스튜디오 용도와 기능에 충족되는 높이 설정이 필요하다.

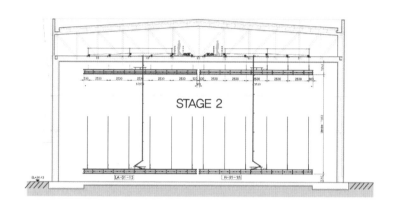

[그림 69] 스테이지 바닥과 그리드아이언 무대장치 개념도

[그림 70] 스테이지 바닥과 그리드아이언 하부 무대장치 설치 사례

■ 스테이지 천장 그리드아이언 적정 높이 계획

촬영 스튜디오 스테이지에서 콘텐츠를 제작하기 위해서는 천장 무대장치인 그리드아이언 설치가 반드시 필요하다. 그에 따른 적정 높이 설정도 필수사항이다. 실내촬영 스튜디오 용도와 기능에 맞고 콘텐츠 제작관계자의 이용 편리성, 바턴(세트·조명) 기기류 운전 안전성, 기능 효율성, 경제성을 고려한 높이 설정과 향후 증가될 초대형 콘텐츠 제작 환경을 감안하여 여유 있는 높이 공간을 확보한 적정계획으로 설계해야 한다. 국내 일부 촬영 스튜디오는 적정 높이 이하로 설정하여 콘텐츠 제작에 많은 제약을 받고 있는 사례도 있다.

그리고 국내 실내촬영 스튜디오는 스테이지 바닥에서 그리드아이언 높이까지 보통 11.5~19m 높이로 설치하고 있는데, 현재 국내 영화·영상제작자와 미술작업 관계자 등은 미래 가상 시·공간을 초월하는 시나리오를 고려하여 촬영용 미술세트를 가능한 한 높게 제작할 수 있는 공간을 요구하는 추세이다.

국내 무대장치 그리드아이언 높이 설정계획 시 검토사항은 건립하려는 촬영 스튜디오 기능과 용도를 먼저 설정하고, 현재 스튜디오 그리드아이언 설치 높이를 파악한 후, 향후 미래 지향점 제시 등을 고려하여 문제점과 해결 방안을 검토해야 한다.

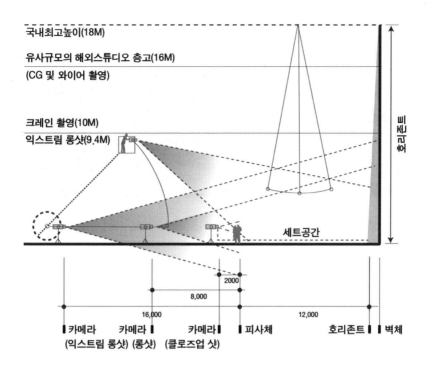

국내최고높이(18M)

유사규모의 해외스튜디오 층고(16M)
(CG 및 와이어 촬영)

크레인 촬영(10M)
익스트림 롱샷(9.4M)

세트공간

2000

8,000

16,000

12,000

| 카메라 | 카메라 | 카메라 | 피사체 | 호리존트 | 벽체 |
| (익스트림 롱샷) | (롱샷) | (클로즈업 샷) | | | |

[그림 71] 스튜디오 스테이지 천장 그리드아이언 적정높이 사례

■ 스테이지 천장 그리드아이언 프레임설치 계획

그리드아이언을 두 가지로 구분하면, 첫째는 그레이팅 시스템(Grating system)[4]이며, 둘째는 캣워크(Cat walk) 시스템이다. 설치방법은 그레이팅 시스템과 캣워크 시스템 중 실내촬영 스튜디오 용도와 기능에 맞는 제작 시스템으로 선정하여 설치한다.

4 스테이지 상부에 무대장치 기기류 설치 및 시설물 유지 보수를 하기 위한 공간으로, 주
 철을 사용하여 만든 철재판이며, 많은 하중에도 견딜 수 있도록 설치하는 시스템을 말
 한다.

[그림 72] 그레이팅 시스템 사례　　　　　　　[그림 73] 캣워크 시스템 사례

　　그리드아이언 프레임은 무대장치에 작용하는 하중에 따른 형강구조
해석을 통해서 해당 구조물 적정성 등을 고려한 후 건축물 벽체와 천장
부위 구조물에 행거방식 등으로 고정하여 설치하여야 한다.

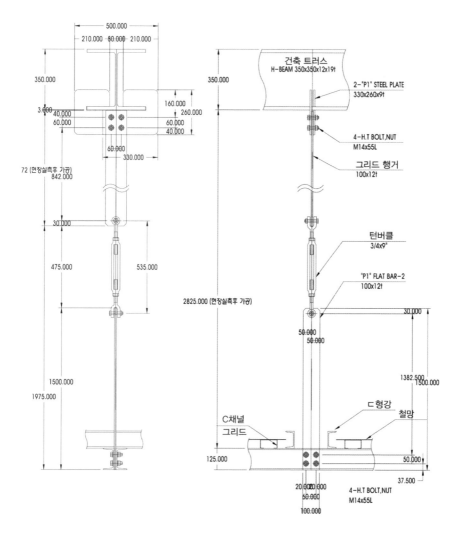

[그림 74] 그리드아이언 행거 고정부 상세도 사례

그리드아이언은 복잡한 무대장치를 안전하고 견고하게 설치하게 하
는 장소이며, 무대 기계를 안전하게 유지보수하기 위한 장소이기도 하

다. 따라서 스테이지 상부 그리드아이언은 무대장치 기기 흔들림이나 틀어짐 방지를 위해 건축물 주벽에 견고히 고정되어야 한다.

그리드아이언 행거는 종류에 따라 차이가 있지만 지붕구조체 하중을 지탱하는 범위 내에서 사용하게 되며, 무대장치 그리드아이언 상부에 무대장치 기기를 설치하고 하부 방향으로 와이어로프(Wire rope)를 수직으로 상·하 이동하여 작동할 수 있는 매다는 방식으로 한다. 그리고 하단 말단부에는 장치봉(batten)을 설치한다. 장치봉은 무대장치에 적재하는 부분에 사용되는 봉(pipe)으로서 용도와 하중에 따라 봉 형식과 크기를 선정한다. 강관형 장치봉은 비교적 적재하중이 작은 경우에 이용되고(그림 75), 사다리형 장치봉(그림 76)과 트러스형 장치봉(그림 77)은 적재하중이 비교적 큰 경우나 휘어짐을 적게 하기 위한 경우 등에 이용된다.

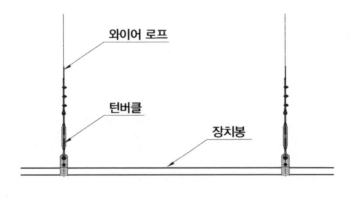

[그림 75] 강관형 장치봉

[그림 76] 사다리형 장치봉

[그림 77] 트러스형 장치봉

장치봉은 연속빔으로 수평을 유지하도록 설치한다. 와이어로프 하중
분포는 장치봉 전체에 고른 하중분포와 수평을 유지하기 위한 와이어
로프 하중분포도를 고려한다. 또한 그리드아이언 상부 활차도 고른 하
중분포를 맞추거나 수평을 맞추기 위해 장력을 조절할 필요가 있다. 그

리고 와이어로프(Wire rope)를 장치봉에 체결할 때는 적절한 취부 철물 등을 이용하여 정확하게 취부(取付)한다(그림 79). 가장 일반적인 취부 방식(取付方式)은 와이어로프(Wire rope)와 턴버클(Turnbuckle), 새클 (Shackle), 밴드(Band), 장치봉(batten)으로 이어지는 체결 방식이다(그림 78).

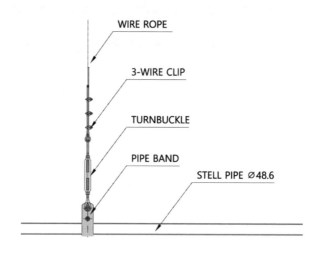

[그림 78] 일반적인 와이어로프 체결 사례

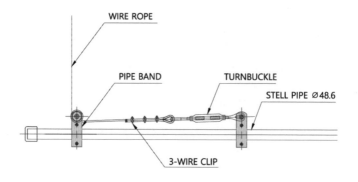

[그림 79] 와이어로프와 장치봉 체결 사례

그리드아이언은 유지보수 점검자와 작업자의 공간이다. 무대장치에 문제가 생기면 유지보수 점검자와 작업자가 쉽게 접근할 수 있도록 설치하여야 하는데, 그리드아이언에는 천장과 최소 2m 이상 높이를 확보하여야 원활한 접근과 작업이 가능하다. 다만, 공조덕트 시설이 설치되어 있는 경우 공조덕트 높이를 생각하여 1m 여유를 두는 것이 바람직하다. 그리드아이언과 스테이지 바닥을 연결하는 이동 통로로는 철재 계단으로 제작 설치한다.

그리드아이언 상부공간은 콘텐츠 제작을 위한 미술 세트작업과 실내 유지관리 등으로 인해 미세먼지 등이 많이 발생하므로 촬영 스튜디오 청명도와 공기 질 개선을 위해서도 적절한 흡기 · 배기 설비 또는 국부형 시스템 설비를 설치할 필요가 있다.

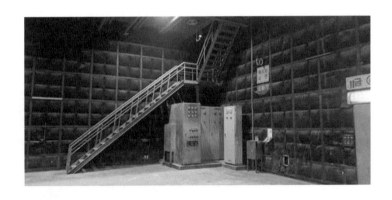

[그림 80] 그리드아이언 연결 철재계단 설치 사례

■ **스테이지 벽체와 천장 각 부분 방화대책과 안전대책 계획**

촬영 스튜디오 스테이지 촬영 공간은 건축음향 조건에 맞고 소방 관련 법령에 적합한 시설과 벽체 소화전 설비, 방염 마감자재 설치 등 화재 예방과 천장 스프링클러 소화설비, 안전난간대 설치를 하여야 한다.

■ **실내촬영 스튜디오 스테이지 바닥과 벽체 마감자재 색채계획**

촬영 스튜디오에서 영화·영상 콘텐츠 제작을 위한 촬영환경, 용도와 기능에 지장이 없는 부속시설 등은 환경디자인 계획에 따른 다양한 영상 이미지 등에 적합한 인테리어 디자인 또는 색채계획으로 마감할 수 있다. 다양한 이미지 서비스를 제공하면 콘텐츠 제작 수요자 측면에서 긍정적인 효과로 나타나기 때문이다. 그러나 스테이지 공간은 촬영을 위한 중요한 공간으로서 촬영 스튜디오 용도와 기능에 맞고 제작하고자 하는 콘텐츠 촬영에 지장이 없는 마감자재로 색상을 선정해야 한다. 일반적으로 바닥과 벽체, 천장 등에는 검정색 계열 색상으로 마감재를 계획하기도 한다.

[그림 81] 스튜디오 스테이지 등 마감자재 색상계획 사례

촬영소 각 부위별 촬영 공간 세트화 개념 도입

현재도 미래도 실내촬영 스튜디오 개념은 '유연성 있는 촬영세트 제작 공간'으로 계획되어야 한다. 그리고 무엇보다 다양하고 더 많은 콘텐츠 제작을 위해서는 공급자 중심이 아닌 수요자 중심 촬영 공간이 되어야 한다는 의식 전환이 필요하다. 촬영 스튜디오 건물과 부속건물, 촬영소 내 주변 자연환경 등 다양한 복합용도로 활용될 수 있는 새로운 공간으로 노출될 수 있어야 하고 영화·영상 콘텐츠의 종합적인 세트화 공간으로 환경디자인과 색채계획이 될 수 있어야 하기 때문이다.

촬영 공간 세트화 계획 시 고려사항은 건축물 실내·외의 각 부위별 종합적인 콘셉트를 설정하고, 실내외 가구를 이동식으로 배치하며, 각 실별 한 공간을 복합공간으로 활용할 수 있도록 하고, 필요에 따라 다양한 촬영 세트를 제작하여 활용할 수 있도록 하기 위해서 중요한 것은 고정되지 않는 가변형 벽체를 설치하고 계획하는 것이다.

단지로 계획하는 경우 활용 범위는 교통수단(도로, 주차장), 자연환경 양호 지역(산, 산책길, 가로수길, 수변 공간 등), 인공 시설물 지역(벤치 지역, 인공구조물지역, 경관 및 조경 조성지역 등), 야외촬영 세트 시설물, 실내촬영 스튜디오 건축물 외부 전경, 실내 복도와 계단실 등 공용 공간, 각 실 용도명의 비고정형 촬영 가능실, 부속 건축물 등이다. 그리고 단일 또는 개별로 계획하는 경우 활용 범위는 실내촬영 스튜디오 건축물 실내·외 전경, 실내 복도와 계단실 등 공용 공간, 각실 용도명의 비고정형 촬영 가능실, 부속 건축물 등이다.

영화 〈도둑들〉 부산 데파트 로케이션 촬영장면(출처: 부산영상위원회)

촬영 스튜디오 공종별 세부 고려사항

■ 촬영 스튜디오 스테이지 건축음향 계획

영상기술 발전과 혁신으로 아날로그에서 디지털기술 시대로 변하였다. 따라서 제작하고자 하는 영화·영상콘텐츠는 장르에 따라 건축음향 성능 요구조건에 충족하고 콘텐츠 제작에 지장 없이 동시 녹음을 할 수 있는 촬영 스튜디오 계획으로 설계를 해야 한다.

또한 각 용도와 기능에 적합한 촬영 스튜디오 스테이지 건축음향 계획 적용은 건축계획 초기 단계부터 추진해야 건축공사비와 사업비용 등이 최소화되고 경제적이고 편리하며 효율적인 건립계획 설계를 추진할 수 있다.

건축음향 설계 시 주요 고려사항은 먼저 음향적으로 양호한 실을 구성하기 위한 기본계획을 설정하여야 한다. 각 실 위치를 균일하게 하고, 충분한 음압으로 고르게 분포되도록 하며, 말이 명확하게 확보되고, 음압이 아름답고 풍부하게 들리도록 잔향시간을 조절해야 한다. 또한 각 실 어느 지점에서나 장시간 지연 반사음, 반향, 음의 집중, 음의 그림자, 실의 공명 등 음향적 결합이 없어야 한다. 물론 실내음향에 방해가 되는 소음과 진동이 없도록 해야 한다.

특히 건축음향 설계는 외부로부터 소음을 차단하기 위한 차음설계, 청중에게 소리를 고르게 분배하기 위한 실 단면, 평면계획, 소리 명료도와 효과도를 위해 적당한 울림을 만드는 잔향시간 계획, 소리 반항, 집전, 음영부분이 없도록 좋은 음향 조건을 갖도록 계획해야 한다. 따

라서 실내촬영 스튜디오 건축음향 설계는 건립하고자 하는 용도와 기능에 맞는 주변 환경 외부 소음에 대한 측정값과 내부 잔향시간, 명료도, 음압, 암소음 등 건축음향 성능 요구충족 조건에 맞도록 건축 설계자와 건축음향 전문가, 사업시행자 간 상호 협력체계를 유지하여 설계를 추진할 필요가 있다.

또한 완공 후 콘텐츠 제작 이용자가 편리하게 사용할 수 있도록 설계 · 시공을 추진하여야 하며, 각 용도와 기능에 적합한 실내촬영 스튜

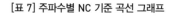

[표 7] 주파수별 NC 기준 곡선 그래프

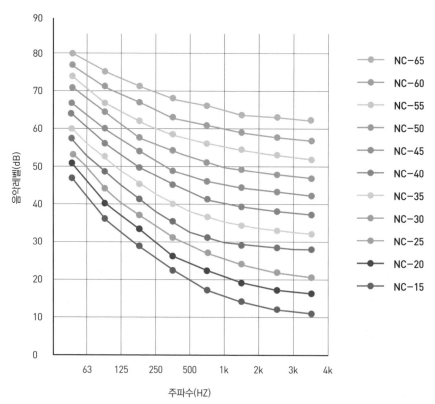

디오 스테이지는 건축음향 값 NC[1] 25~40 범위 등에서 주변 환경 외부 소음에 대한 차음력과 잔향시간, 명료도, 음압, 흡음력, 암소음 등 종합적인 건축음향 충족 조건을 검토한 후 설계하는 것을 권장한다.

[표 8] 주파수별 NC 기준 곡선 테이블

기준	63	125	250	500	1k	2k	4k	8k
IC-15	47	36	29	22	17	14	12	11
NC-20	51	40	33	26	22	19	17	16
NC-25	54	44	37	31	27	24	22	21
NC-30	57	48	41	35	31	29	28	27
NC-35	60	52	45	40	36	34	33	32
NC-40	64	56	50	45	41	39	38	37
NC-45	67	60	54	49	46	44	43	42
NC-50	71	64	58	54	51	49	48	47
NC-55	74	67	62	58	56	54	53	52
NC-60	77	71	67	63	61	59	58	57
NC-65	80	75	71	68	66	64	63	62

■ 건축음향 설계를 해야 하는 동시녹음(Production Sound)

촬영 현장에서 영상과 동일 환경에서 녹음된 사운드를 동시녹음 (Production Sound) 또는 프로덕션 사운드(Production Sound)라 한다. 영화 사운드 최종 목표는 리얼리즘 구체화이며 가장 큰 동시녹음의 장점 역시 리얼리티에 있다.

동시녹음은 현장에 있는 모든 요소를 담고 있으므로 영화 사운드를 구성하는 여러 요소 중에서 가장 중요하다고 할 수 있다. 동시녹음은

1 실내의 배경소음은 NC(Noise Criteria), NR(Noise Rating), dB(A), 일본건축학회 권장 기준인 N곡선 등으로 평가하고 있으나 통상 NC곡선과 dB(A)를 많이 사용한다.

현장에서 하는 대사와 숨소리, 분위기, 룸톤(Room Tone), 폴리 등을 모두 포함하고 있으며, 영화녹음 기준이 된다. 모든 엠비언스(Ambience)나 후시 대사녹음(ADR)[2], 이펙트(FX), 폴리(Foley)는 동시녹음을 기준으로 작업하게 되는 것이다. 예를 들어 동시녹음한 상태가 좋지 않아서 후시 대사녹음(ADR)으로 교체한다고 해도 ADR 기준은 역시 동시녹음이 된다. 대사뿐만 아니라 숨소리, 룸톤 등과 같은 아주 세밀한 느낌 감독과 배우의 합의된 감정선까지도 녹음되어 있으므로 동시녹음의 중요성은 아무리 강조해도 지나치지 않다.

현재 동시녹음은 일명 더블시스템(Double System)이라고 하는 촬영과 녹음을 따로 하는 분리형 녹음시스템을 사용한다. 그리고 후반 작업에서 영상과 동시녹음 싱크(Sync)는 슬레이트(클랩퍼)를 기준으로 맞춘다. 슬레이트(Slate)를 치기 직전에 보컬 슬레이트(Vocal Slate)를 소리내어 외치게 되는데, 여기에는 씬(Scene)과 컷(Cut), 테이크 넘버(Take Number)가 포함된다. 후반 작업에서 보컬 슬레이트는 영상이 없을 때도 중요하게 사용되므로 반드시 크고 분명하게 마이크를 향해서 외치도록 한다. 현재는 Time Code 기반 발생기로 싱크를 맞추는 추세다.

동시녹음은 촬영 현장에 있는 수많은 돌발 상황에 노출되어 있어 항상 좋은 사운드를 기대할 수는 없다. 이런 이유로 동시녹음 대사도 사

2 후시 대사녹음(ADR: Automated Dialogue Replacement)은 프로덕션 오디오의 음질이 좋지 않거나, 대사, 잡음 등이 좋질 않아 사용할 수 없을 때, 대사 편집자가 이런 부분의 대사를 대치시키는 과정이다. 이 과정은 특수한 녹음스튜디오인 ADR 스테이지에서 시행하는데, 여기서 배우는 그림에 맞춰 대사를 녹음할 수 있다.

운드 변화가 비교적 큰 편이다. 이렇게 사운드 변화가 심한 부분은 관객이 컷 또는 씬 간 위화감을 느끼지 않도록 하기 위해서 일정한 기준에 따라 컷마다 톤이 튀지 않게 정리해야 하는데, 이것을 스위트닝(Sweetening)이라고 한다.

일단 녹음된 동시 사운드는 편집으로 수정하기 어려운 상황이 많다. 예를 들면 동일한 신을 구성하는 컷들이 촬영한 시간만 다를 뿐, 같은 장소인데도 전혀 다른 사운드로 녹음되는 경우가 많기 때문이다. 즉, 어떤 컷에는 매미 소리가 녹음되고 연결되는 다음 컷에는 풀벌레 소리가 요란하다면 상황은 절망적이다. 대사 느낌이 좋았어도 컷마다 백그라운드 노이즈(Background Noise) 때문에 사운드 일관성과 현실성이 없다면, 아깝지만 동시녹음이 있어도 후시 대사녹음(ADR)을 할 수밖에 없다.

이런 경우를 대비해서 동시녹음 기사들은 S.O(Sound Only)라고 하는 와일드 사운드 트랙(Wild Sound Track, 여기서 'Wild'는'Sync'와는 상관없다는 의미) 와일드 라인(Wild Line)은 배우가 찍는 샷과 같은 동작과 대사를 하며 카메라 없이 녹음 Test Recording 리허설 녹음을 별도로 녹음하게 된다. 이 S.O는 후반 녹음편집이나 믹싱에 필요한 소리를 촬영과 관계없이 현장에서 사운드만 녹음하는 것이다. 이는 주로 군중의 왈라(Walla), 함성, 화면에 등장하는 탱크나 보트, 경운기 등 특수 장비 사운드, 현장 풀벌레 소리나 매미소리 등을 충분한 길이로 녹음한다.

이와는 별개로 룸톤(Room Tone)이라고 해서 촬영 현장 고유한 백그라운드 노이즈도 후반작업을 위해서는 꼭 필요한 녹음이 있다. 동시녹음 편집에는 씬을 구성하는 각 컷을 위화감 없이 연결하여 관객이 컷에

의한 사운드의 변화를 느끼지 못하도록 해야 한다.

영화에서 동시녹음의 중요성은 배우의 느낌과 현장 효과음, 소음을 자연스럽게 관객에게 전달해 준다는 데 있다. 과거 아날로그 시대 90년대 중반과 후반까지는 동시녹음이 전체 영화음향에서 차지하는 비중이 절대적이었으나, 현재 디지털 시대에는 그 비중이 많이 줄어든 상태이다. 그러나 동시녹음이 주는 자연스러움과 리얼함은 여전히 영화 사운드에서 큰 부분을 차지하고 있다. 그리고 최근 동시녹음 장비 발달로 인해 동시녹음 사운드 품질이 크게 향상되어 다시 동시녹음 중요성이 부각되고 있다.

■ 전기설비 계획

촬영 스튜디오의 전기 공급은 메인 전기실 수배전반 장비류에 공급되어 각 촬영 스테이지와 연계된 부속시설에 공급하여야 한다. 촬영 스테이지에는 촬영용 분전함(촬영 장비류, 조명장치 겸용 사용)을 벽체에 분산하여 설치하고 그 분전함을 통해 전기를 공급한다.

또한 콘텐츠 제작에 필요한 스테이지 총 전기용량으로는 촬영용 용량(촬영 장비류, 조명기기 등), 각종 설비 용량 등을 최소한으로 한 전기 공급 적정산출 용량으로 도출하여야 한다. 그리고 전기용량이 과다하게 산출되는 경우, 공사비 증가 원인을 제공하게 되고 완공 후 시설에 대한 유지관리 운영상 고비용 저효율 지출 등 문제점을 초래한다. 그러므로 신중하게 종합적으로 검토한 후 전기용량을 결정하여 설계하여야 한다.

따라서 전기를 안전하게 공급하기 위해서는 그에 따른 전력공급계획을 수립하고 전력품질 향상을 고려하여 계획하여야 한다.

[그림 82] 스튜디오 촬영용 메인 전기패널 설치 사례

[그림 83] 안전적인 전력공급계획 계통도 사례

[그림 84] 유도뢰 및 개폐 서지장애 대비한 서지보호기 사례

　실내촬영 스튜디오 촬영공간인 스테이지 공간에 촬영용 동력 배전패널을 설치하고 분전함으로 전기 공급을 하는 방법이나 전기실 수배전반에서 직접 스테이지에 전기를 공급하는 방법 중 시설관리 운영상 편리성과 안전성 등을 고려하여 선택적으로 결정 후 설계에 반영될 수 있도록 하여야 한다. 그리고 분전함 설비 용량으로는 촬영 카메라, 조명기기, 기타 장비류 등 실내 촬영 스튜디오에 공급하는 전기는 3상 4선식 380㎾ 220V이며, 일반적으로 촬영용 전기용량으로 조명과 무대장치에 동력 200~300㎾를 공급한다.

　따라서 촬영용 분전함 설치 방법으로 스테이지 4면 벽체 부위에 일정한 간격으로 분산하고 균등하게 4개소 정도 배치하는 계획으로 설계되어야 한다. 또한 버추얼 스튜디오(Virtual Studio)[3] LED WALL 장비류

3　'버추얼 프로덕션(Virtual Production, VP: 초실감 가상제작 방식)'을 운영하는 데 필요한 LED WALL, 카메라 장비, 크레인 등의 장비와 시설을 갖춘 스튜디오를 일컫는 말이다.

등을 설치하는 경우, 별도 추가 전기용량 계획을 고려하여 설계에 반영하여야 한다.

[그림 85] 스튜디오 촬영용 메인패널 분전함 외부, 내부 설치 사례

[그림 86] 스튜디오 촬영 조명용 분전함 외부, 내부 설치 사례

촬영 스튜디오에서 콘텐츠를 제작할 때 제작 상황과 촬영 스튜디오 시설 여건에 따라 스튜디오의 스테이지에 촬영 보조지원용으로 이동형 발전차 전력을 공급받는 방법을 활용하는 경우에는 영화·영상 콘텐츠 제작 지원을 위해 주출입구 인접 부위에 전력 케이블을 공급할 수 있는 보조 케이블용 공간이 필요하다. 다만, 케이블 제공 공간 틈 사이로는 외부의 소음과 진동이 유입되지 않게 방음시설을 철저히 하여야 한다.

[그림 87] 이동형 발전차 전기인입구 박스 외부, 내부 설치 사례

실내촬영 스튜디오 스테이지 천장에 그리드아이언과 캣워크 하부 위치에 영화·영상 콘텐츠 제작 미술 세트작업 등을 위한 조도를 갖춘 작업등(work light)을 설치하고, 상부에는 무대장치 장비 시설유지와 보수용으로 천장 속 작업등을 일정한 간격으로 배치하여 무대 안전검사 기준에 맞는 촬영 공간 조도를 각각 확보하여야 한다.

촬영 스튜디오 콘텐츠 제작을 위한 조도 확보와 촬영관계자의 안전관리 등을 위하여 현행 산업안전보건법 관련 근거를 기준으로 스테이지 촬영 공간 안전성을 확보하여야 한다. 산업안전보건법 최소기준을 충족하는 보통 미술세트 작업면 조도는 150Lux 이상 기본시설을 구축하고, 효율적인 미술세트 작업을 위해 미술작업팀은 세트 상세 부분에 따라 그 이상 필요한 부분만을 높은 조도로 국부조명 방식을 활용하면 공사비와 시설물 유지관리 비용을 절약할 수 있다. 그리드아이언 상부 시설 보수용과 작업등은 100Lux 이상 조도를 확보해야 하며 별도 조명기를 설치해야 한다.

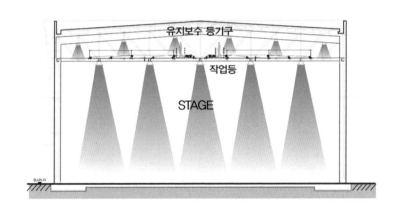

[그림 88] 스테이지 작업등 및 유지보수용 전등설치 개념도

디지털시대 기술 발전에 따른 디지털 촬영장비 기기류 정전기와 촬영장비 간 노이즈(Noise) 억제 등 방지를 위하여 전기와 통신장비 등 접지

관련 사항은 현행 해당 관계 법령에 적합한 설비설치를 검토 후 노이즈를 대비한 접지시스템으로 계획하여 설계에 반영하여야 한다.

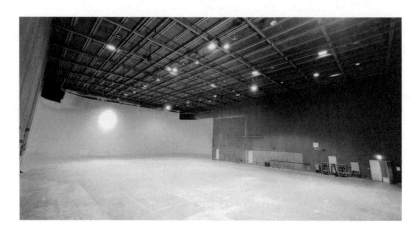

[그림 89] 스테이지 작업등 및 유지보수용 전등설치 사례

■ **기계설비 계획**

기계설비 냉·난방과 공기조화설비 계획은 제작되는 영상 콘텐츠에 따라 소음과 진동방지 대책으로 동시녹음이 가능하도록 건축음향 조건에 맞게 설계하여야 한다. 특히 각종 설비 배관과 덕트 등 연결부위 꺾임 부위는 곡선으로 처리(90° 곡면처리, 라운드처리, 흡음엘보)하고 소음기 설치와 각종 설비에 대한 방진행거 설치, 소음과 진동 발생원인이 되는 각종 부위에 고무패드 설치 등 방진시설로 설계·시공하여야 한다.

다만, 영화·영상 콘텐츠 제작 촬영 시 촬영 현장에서 공기조화설비는 가동 또는 중단 상태에서 촬영이 이루어지기 때문에 기기 가동과 정

지 편리성을 제공한다. 그러나 일부 발주자(사업시행자)와 설계자의 이해 부족, 충분한 협의 부족, 경제성과 현실성 등 이유로 인해 촬영 스튜디오 스테이지 냉·난방과 적정 설계 공기조화 시스템 적용 등이 후순위로 검토되고 있다.

일반적으로 국내 실내촬영 스튜디오에 시행되고 있는 공기조화방식 적용 시스템은 전공기단일덕트 방식과 댐퍼전환 방식이 결합된 방식, 전공기단일덕트 방식, 제트공기조화 방식, 개별식 패키지 방식이 있다. 각 촬영 스튜디오 기능과 용도에 맞는 기계설비 공기조화시스템의 장·단점을 비교하여 적정한 시스템으로 계획·설치하여야 한다.

촬영 스튜디오 공기조화설비 냉·난방 열원 시스템 비교 검토 내용은 [표 9]와 같다.

[표 9] 냉·난방 열원 시스템 검토 비교표

구분	전공기단일덕트 방식 + 댐퍼전환 방식	전공기단일덕트 방식	제트공기조화 방식
냉방 개요	– 조기를 설치덕트를 통하여 냉난방하는 방식 – 공조덕트에 댐퍼를 부착하여 여름철 상부 급기 하부 리턴, 겨울철 하부 급기 상부리턴 적용	– 공조기를 설치하여 덕트를 이용하여 냉난방하는 방식 (상부 급기, 하부 리턴)	– 공조덕트 없이 제트공조기로 냉난방하며, 외기를 도입하여 환기를 공급하고 별도 배기팬을 설치하여 배기하는 방식
흐름도	공조기	공조기	기류 유인팬 제트 공조기

초기 투자 예상 비용	100%	약 95%	약 92%
장점	– 공조기를 통한 쾌적한 냉난방 및 환기공급이 가능하다. – 겨울철 하부 급기 방식으로 난방 효율 좋다.	– 공조기를 통한 쾌적한 냉난방 및 환기 공급이 가능하다 – 시스템이 간단하여 초기투자비가 냉난방전환 시스템에 비해 낮다.	– 공조덕트가 불필요하므로 공사비가 절감 된다
단점	– 냉난방 전환시스템을 적용으로 초기 투자비가 높다.	– 겨울철 난방 효율이 냉난방 전환시스템에 비해 떨어진다(부력에 의한 효율 저하).	– 소음이 냉난방전환시스템과 일반공조에 비해 가장 높다 – 별도 배기팬 및 유인팬이 필요하다.

기계실과 공조실 각종 모터, 펌프 등 구조체를 통하여 발생되는 소음과 진동은 영상 콘텐츠 제작 시 동시녹음에 방해가 되므로 최대한 스테이지로부터 일정 간격을 유지하여 배치하도록 계획한다. 특히 스튜디오 촬영 공간 스테이지와 종합기계실과는 구조체 간 분리 설계로 배치계획하는 것이 이상적이다. 그리고 기계실과 공조실은 각 기능에 맞는 바닥, 벽체, 천장 부위 방진시스템, 건축음향 설치 시스템을 계획하여야 한다.

[그림 90] 고체음의 전파 개념도

실내촬영 스튜디오 스테이지 상부 방음용 배기창호 배출시스템 설치
는 영상 콘텐츠로 제작되는 촬영장면 청명도 유지와 평상시 시설유지·
관리상 장기 사용으로 인한 촬영 공간 스튜디오 스테이지 상부 미세먼
지 상존 문제점을 해소하고, 실내 환경 공기 질 개선을 위해 급·배기
시스템 또는 국부용배기 창호 배출시스템을 계획하여야 한다.

■ **무대장치 설비 계획**

실내촬영 스튜디오에서 영화·영상 콘텐츠를 제작하기 위해서는 반
드시 무대장치를 설치하여야 한다. 그리고 무대장치 주요 기능과 각종
보조기능에 맞는 전동식 조명(Lighting), 세트바턴 시스템 설비가 설치

될 수 있는 조건을 갖추어야 한다. 스테이지 상부 그리드아이언 시스템 설치는 국내의 경우 그레이팅 시스템과 캣워크 시스템으로 병행 적용하고 있다.

기술 발전을 사전에 대비하고 다목적 변화와 활용에 대응할 수 있는 그레이팅 시스템을 선호하기도 하지만, 경제적 측면을 고려하여 캣워크 시스템으로 설치하는 경우도 있다. 해외의 경우는 각 촬영 스튜디오 용도와 기능에 맞는 시스템과 캣워크 시스템으로 설치하고 있다.

무대장치는 기기 운영에 대한 안정성, 사용자의 편리성, 배우의 안전 사고방지 장치 등 조건을 갖추어야 한다. 전동식 조명과 세트바턴 시스템을 설치하고 또한 무대장치 운영자가 편리하고 효율적으로 기기를 제어할 수 있는 시스템으로 제작·설치되어야 한다.

[그림 91] 무대장치 전기 메인패널 및 조명패널 사례

[그림 92] 무대장치 전동식 세트바턴 컨트롤 조작패널 사례

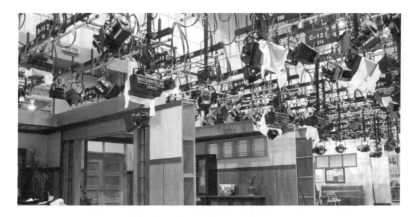

[그림 93] 무대장치 그리드아이언 하부 전동식 세트바턴 설치 사례

[그림 94] 무대장치 그리드아이언 하부 강관형 장치봉 바턴 설치 사례

■ 실내촬영 스튜디오 스테이지 무대장치 설계도면 사례

다음은 실내촬영 스튜디오 스테이지 무대장치에 사용되는 전동식 세트바턴과 조명바턴의 설치 개념도, 무대장치 유지보수용 캣워크 설치 개념도, 무대장치 바턴 설치 개념도, 메인패널 설치 사례, 장치 네트워크 연결 사례, 조명 전기분전반 설치 사례, 조명·세트바턴 조작반 사례, 무대장치 캣워크 및 세트·조명바턴 설치 사례를 그림으로 나타낸 것이다.

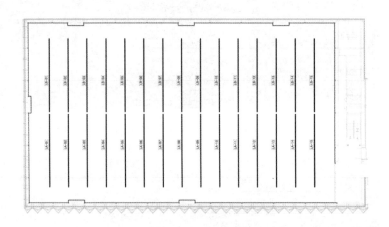

[그림 95] 무대장치 전동식 세트바턴 설치 개념도

[그림 96] 무대장치 전동식 조명바턴 설치 개념도

[그림 97] 무대장치 유지보수용 캣워크 설치 개념도

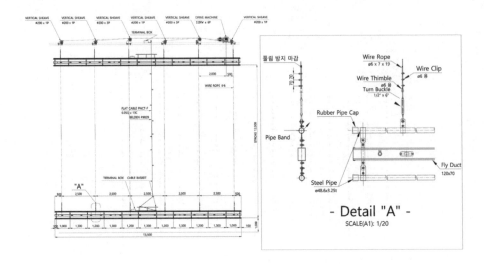

[그림 98] 무대장치 바턴류(조명, 세트겸용) 부분상세 개념도

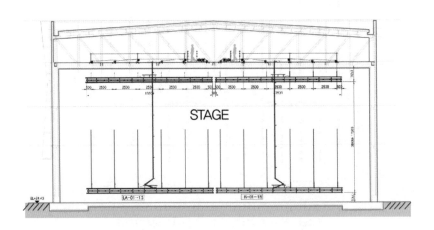

[그림 99] 무대장치 조명 · 세트(겸용) 바턴 설치 개념도

[그림 100] 무대장치 메인패널 설치 사례

[그림 101] 장치 네트워크 연결 사례

[그림 102] 조명 전기분전반 설치 사례

[그림 103] 조명 · 세트바턴 조작반 사례

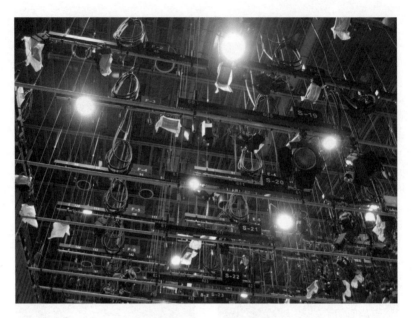

[그림 104] 무대장치 캣워크 및 세트 · 조명바턴 설치 사례

■ 소방설비와 비상통로 확보 계획

촬영 스튜디오 촬영 공간인 스테이지는 영화적 공간4에 맞는 건축 평면계획 결과에 따라 건축음향 조건에 맞고 각종 소방설비(소화기, 자동화재 탐지기, 옥내 · 외 소화전, 스프링클러 설비, 유도등 설비, 비상조명, 피난 탈출구 등)와 화재 예방, 안전관리에 관한 현행 관계 법령에 적

4 '영화적 공간'이란, 영화를 제작하는 촬영스테이지의 공간에서 촬영 카메라 이동공간,
 세트설치 공간, 스태프의 이동공간, 각종 촬영장비류의 비치 공간, 벽체와 고정세트
 설치공간 간의 공간, 비상 피난통로 최소 공간 확보 등 촬영 스테이지에서 영화를 촬영
 하기 위한 총체적인 공간을 일컫는다.

합한 시설, 벽체 마감자재 방염설치 기준에 적합한 설비 계획과 설계를 해야 한다.

또한 촬영 스테이지 피난을 위한 비상통로를 반드시 확보하여야 한다. 비상통로 공간은 스테이지 벽체로부터 2.0m 이상, 세트와 세트 간 공간 1.5m 이상, 소화전 앞 적재 물건 금지, 소화작업 최소 공간 2.0m 이상을 확보해야 하며, 촬영 스태프의 비상구 위치 사전숙지, 탈출요령 등 사전교육을 철저히 시행하여야 한다. 그리고 그리드아이언 상부 시설물 유지관리 보수를 위한 캣워크 안전 난간대를 반드시 설치하여야 한다.

[그림 105] 기계소방 기본 흐름도 및 소방계획 사례

▌기계소방 계획

소화설비	방재겨냥도

소화설비

옥내소화전　스프링쿨러

훈감기　수동식소화기

· 소화기는 사용이 쉽고 재실자 위주의
　초기 소화 대응용
· 옥내소화전 승수를 이용한 원활한 화재진압
· 스프링쿨러는 가장 확실한 자동소화장치

방재겨냥도

1. 소화펌프
2. 집파밸브
3. 플렉어 헌
4. 부선거
5. 지수관총
6. 시험밸브집
7. 알람밸브

· 화재발생시 빠른 화재 진압을 위한 최적의
　배관 설비 적용
· 지진에 적용되는 소화설비시스템 보호용
　내진설계 적용

▌전기소방 계획도

[종합방재 시스템]

[그림 106] 전기소방 계획도 및 소방계획 사례

▌전기소방 계획

자동화재탐지설비	소화용수설비, 피난, 내진설비

· 감지기 및 발신기의 작동에 의한 정보
· 화재신화가 접수되면 재실자에게 통보
· 방재실에 화재수신기 설치

· 계단실 및 각층 실의 출입구에 설치
· 2선식 배선으로 상시 점등 되는 구조로 설치

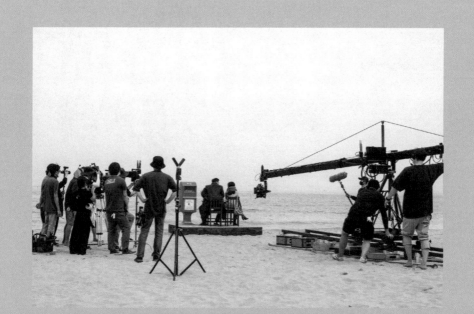

영화 〈해피 뉴 이어〉 로케이션 촬영장면(출처: 부산영상위원회)

디테일과

마무리는 끝나야………?

● 김권하, 〈디테일 2023〉

이 사진촬영 작품은 저자의 작품으로 '나무껍질은 쉽게 벗겨지지만, 외부로부터
나무속을 단단하게 보호하고 아름다움을 더욱 풍부하게 하는 자연의 디테일'을
표현한 것이다.

국내 실내촬영 스튜디오 평면구성 형태 비율안 제언

■ 화면(스크린) 비율(aspect ratio)은 영화언어

대부분 영화는 관광 영화, 전시관람 영화, 주제별 테마형 영화를 상영할 때 가장 흔하게 굴상5 프로세스를 사용한다. 이때 영화 스크린화면 비율은 표현적 의미에서 기본이 되는데, 이 비율은 직사각형 이미지로서 높이(세로)에 대한 너비(가로) 관계로 나타낸다.

초기 무성영화는 1:1.33(3:4 구도) 화면 비율이었으며, 1932년에는 영화아카데미가 표준으로 정한 아카데미 비율(Academy ratio)인 1:1.37 화면 비율로 너비가 높이보다 3분의 1이 더 긴 직사각형으로 바뀌었고, 이후 할리우드 영화는 모두 1:1.37 아카데미 비율로 만들었다. 1950년대 텔레비전이 등장하면서 관객은 집에서 외출하지 않고 시청각 오락물을 즐길 기회가 생기게 되자 할리우드는 TV와 경쟁하기 위해 와이드 스크린 1:1.37 화면비율을 훨씬 뛰어넘어 이미지를 넓히는 기술을 개발하여 거대한 1:1.66에서 1:1.85, 1:2까지 화면비율을 확대했다. 지금은 할리우드 영화가 1:1.185 비율로 정착되고 있다. 한편 1953년 20세기 폭스사는 성경드라마 〈성의〉에서 시네마스코프(Cinema Scope)를 도입했는데, 이 화면비율은 1:2.35(70㎜ 필름 화면비율)이다.

5 아나모픽(굴상) 렌즈(anamorphic lens)라 부르는 렌즈를 카메라에 달아 매우 드넓은 이미지를 표준 크기의 필름 스톡 각 프레임에 압축하기 위해 사용했고, 또 다른 하나의 아나모픽 렌즈는 프로젝트에 달아 이미지를 원상태로 복원하기 위해 사용했다.

화면 비율은 세상을 바라보는 다른 방식을 만들어 내지만 핵심은 영화화면 기본 틀을 의미한다. 또한 각 화면 비율은 미학적이고 표현적인 결과를 낳으며, 미장센 중요 측면으로서 영화 창작자에게 창조적 한계를 제시한다. 예를 들어, 비좁은 공간을 드넓게 보이게 창조하려 한다면, 감독은 파나비전 1:2.40 화면비율로 촬영하고, 와이드스크린 프로세스 확장적인 특성이 어느 정도 상쇄되도록 촬영을 해야 한다. 이는 전적으로 구도 문제로, 직사각형 프레임 내부에 사람들과 사물들을 배치하는 문제이기도 하다.

이와 달리 어떤 감독이 1:1.37 아카데미 화면비율로 촬영한다면 촬영물을 멀리 있도록 일관되게 프레임하고, 세트 디자인을 비교적 빈 채로 여백을 유지하며, 클로즈업과 같이 이미지를 꽉 채우는 방법을 삼가면서 비어 있는 공간을 창조할 수도 있다. 이는 영화 전체에 걸쳐 일관되게 의미를 만드는 표현적 구도를 창조하는 문제이다.

건축 평면계획 실내촬영 스튜디오 스테이지 평면구성 비율

■ 국내 실내촬영 스튜디오 스테이지 촬영 공간 현황

영화 · 영상 콘텐츠 제작에 있어서 실내촬영 스튜디오는 가장 기초적인 인프라 시설이며 중요한 시설이다. 그러나 국내 실내촬영 스튜디오 현황을 보면 표면적으로는 현재 우리나라 촬영 스튜디오 수가 적지 않아 보이지만 이들 중 몇 곳을 제외하면 다수 민간 촬영 스튜디오는 영화

촬영 스튜디오라고 볼 수 없는 창고형 촬영 스튜디오이며, 영화촬영에 적합한 공간이 아니다. 또한 이들 창고형 민간 촬영 스튜디오는 영화 콘텐츠 제작을 위한 건축음향(방음)과 각종 설비 상황이 매우 취약할 실정이다.

실내촬영 스튜디오 건립사업을 계획하는 경우, 수요자(사업시행자)가 원하는 촬영 스튜디오를 건립하기 위해 우선 촬영 스튜디오 스테이지 평면계획이 스튜디오 용도와 기능에 맞는 계획이 되어야 한다. 아울러 스테이지 평면계획은 촬영 스튜디오 용도와 기능에 매우 중요한 계획 요소 중 하나이므로 건축 설계자와 건축음향 전문가가 협업을 통해 설계를 추진하여야 한다.

실내촬영 스튜디오 내부 시설은 할리우드와 비슷하지만, 국내 촬영 스튜디오 용도와 기능에 상충되는 문제점을 조금이나마 해소하고 부조화를 방지해서 한국 영화 콘텐츠 제작 품질을 향상시킬 수 있는 기회를 제시하고자 한다.

국내 주요 영화·영상제작자와 현장 PD들은 실내촬영 스튜디오를 선정할 때 첫째, '촬영 공간으로서 촬영 가능 각종 시설과 설비를 갖춘 촬영 스튜디오'인가, 둘째, '접근성'이 좋은가를 기준으로 삼는다. 위의 촬영 충족조건을 갖춘 실내촬영 스튜디오는 영화·영상 프리 프로덕션 단계부터 최우선적인 예약 대상이 될 만큼 중요한 촬영 공간이기 때문이다.

촬영 공간 스테이지는 콘텐츠 시나리오 장르에 따라 미술세트 작업 규모와 제작뿐만 아니라 실내와 실외 촬영장소로도 결정되는 기준이 되

기도 한다. 실내촬영 스튜디오는 스튜디오 스테이지 규모에 따른 효율
적인 공간을 계획하기 위하여 제작콘텐츠 미술세트 설치 공간, 촬영 카
메라와 피사체 거리 이동 공간, 조명기자재 설치와 준비 공간, 기타 촬
영에 필요한 각종 장비 설치 공간, 스태프의 촬영지원 이동과 대기 공
간 등 종합적인 규모로 영화적인 공간이 필요하다.

　그러므로 가장 효율적이고 경제적인 공간 구성 형태로 평면계획이 되
어야 하며, 촬영 공간 확보라는 점에 있어서 가장 적절한 실내촬영 스
튜디오 공간이 어느 정도 규모인지에 대한 지속적인 조사와 연구가 필
요하다.

　따라서 국내 실내촬영 스튜디오 평면계획을 계획 시 이용 편리성을
갖추고 효율적인 영화 · 영상적인 공간 형태를 도출하기 위해서 국내 총
40개 실내촬영 스튜디오 스테이지 규모를 기준으로 대형 · 중형 · 소형
으로 분류하고, 각 촬영 스튜디오 스테이지를 세로(종)와 가로(횡) 평면
구성 형태 비율을 산출한 후 가장 이상적인 실내촬영 스튜디오 건축 스
테이지 평면계획 사례를 도출하였다.

　스테이지는 세로와 가로 평면구성 형태 비율로 산출한 결과물을 분석
하고 검토한 결과에 따르는데, 국내 실내촬영 스튜디오는 대형인 경우
1:1.61~2.20, 중형인 경우 1:1.23~1.68, 소형인 경우 1:1.59~2.0
비율로 장방형 형태로 도출하였다. 이는 촬영 공간 스테이지 평면계획
적정성 계획설계 대안으로 권장할 수 있다. 이 대안은 한국 영화 · 영상
제작 서비스에 큰 변화를 불러올 것이다.

　국내 실내촬영 스튜디오 건립을 추진할 때 건축 평면계획이 무분별하

게 이루어지지 않도록 건축주와 설계자, 시공자, 이용자 등 이해관계자가 함께 뜻을 모아 용도와 기능에 맞는 실내촬영 스튜디오가 지어지도록 해야 할 것이다.

[표 10] 국내 실내촬영 스튜디오 스테이지 촬영 공간 개별 동 평형별 현황[6]

구분	대형							중형					소형				계
평형	1,600	1,500	1,000	800	700	600	500	450	400	350	300	250	200	150	125	100	
개수	0	1	1	7	2	1	8	2	4	1	6	3	2	0	2	0	40
산출 비율	1:1.61~2.20							1:1.23~1.68					1:1.59~2.00				

국내 실내촬영 스튜디오 스테이지 촬영 공간 평형별 비율 그래프와 개념도는 다음과 같다.

[표 11] 국내 실내촬영 스튜디오 스테이지 촬영 공간 평형별 비율 그래프

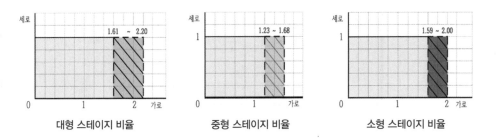

대형 스테이지 비율 중형 스테이지 비율 소형 스테이지 비율

6 국내 실내촬영 스튜디오 중 대표적인 촬영 스튜디오 내부 스테이지 크기는 촬영 스튜디오 크기로 인식됨에 따라 크기가 비슷한 실 평수로 분리하여 표시한다. 평형별 소 · 중 · 대형 구분은 실내 촬영 스튜디오 시설규모와 다른 규모이다.

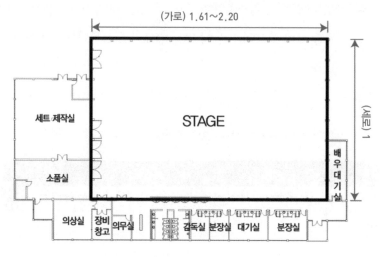

세로:가로= 1:1.61~2.20

[그림 107] 대형 촬영 스튜디오 스테이지 산출 도면 개념도

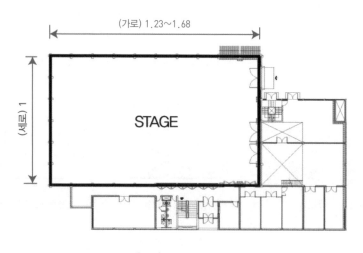

세로:가로= 1:1.23~1.68

[그림 108] 중형 촬영 스튜디오 스테이지 산출 도면 개념도

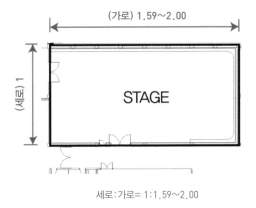

[그림 109] 소형 촬영 스튜디오 스테이지 산출 도면 개념도

　국내 영화·영상 촬영시설물로서 공간구성 형태를 도출하기 위해서 실내촬영 스튜디오 총 40개 촬영 공간 스테이지 평면구성 형태 비율을 [표 12]와 같이 산출하였다.

[표 12] 실내촬영 스튜디오 스테이지 평면구성 형태 비율 산출 현황

No	스튜디오		바닥		천장	STAGE 비율 산출				산출 비율 (D:W)
	지역	종류	STAGE		Grid Iron 높이 (H)	세로(D)		가로(W)		
			규모 (㎡/(평))	크기 (D×W)		D	산출 비율	W	산출 비율	
1	A 촬영소7	SD1	1,244(376)	28.8× 43.2	12	28.8	1	43.2	1.5	1:1.50
2		SD2	998(302)	25.2× 39.6	12	25.2	1	39.6	1.57	1:1.57
3		SD3	998(302)	25.2× 39.6	12	25.2	1	39.6	1.57	1:1.57
4		SD4	778(235)	21.6×36	12	21.6	1	36	1.67	1:1.67
5		SD5	415(125)	14.4× 28.8	8	14.4	1	28.8	2.00	1:2.00
6		SD6	415(125)	14.4× 28.8	8	14.4	1	28.8	2.00	1:2.00
7	B 스튜디오8	SD1	1,824(552)	38×48	14	38	1	48	1.26	1:1.26
8		SD2	912(276)	24×38	12	24	1	38	1.58	1:1.58
9	L 스튜디오9	SD1	1,236(374)	30×41.2	8.5	30	1	41.2	1.37	1:1.37
10		SD2	907(274)	25.2×36	8.5	25.2	1	36	1,43	1:1.43
11		SD3	567(172)	18.9×30	8.5	18.9	1	30	1.59	1:1.59

7　A 촬영소 촬영 스튜디오 1, 2, 3, 4, 5, 6 평면도 [부록 1] 참고자료

8　B 스튜디오 촬영 스튜디오 1, 2 평면도 [부록 1] 참고자료

9　L 스튜디오 촬영 스튜디오 1, 2, 3 평면도 [부록 1] 참고자료

12		SD1	5,085(1,538)	59.4×85.6	19.6	59.4	1	85.6	1.44	1:1.44
13		SD2	2,592(784)	36.0×72.0	11.5	36.0	1	72.0	2.00	1:2.00
14		SD3	2,592(784)	36.0×72.0	11.5	36.0	1	72.0	2.00	1:2.00
15		SD4	2,575(779)	43.2×59.6	11.5	43.2	1	59.6	1.38	1:1.38
16		SD5	2,575(779)	43.2×59.6	11.5	43.2	1	59.6	1.38	1:1.38
17	Y 스튜디오10	SD6	2,575(779)	43.2×59.6	11.5	43.2	1	59.6	1.38	1:1.38
18		SD7	2,575(779)	43.2×59.6	11.5	43.2	1	59.6	1.38	1:1.38
19		SD8	1,571(475)	30.8×51	12.4	30.8	1	51	1.66	1:1.66
20		SD9	1,571(475)	30.8×51	12.4	30.8	1	51	1.66	1:1.66
21		SD10	1,571(475)	30.8×51	12.4	30.8	1	51	1.66	1:1.66
22		SD11	1,571(475)	30.8×51	12.4	30.8	1	51	1.66	1:1.66
23		SD12	1,571(475)	30.8×51	12.4	30.8	1	51	1.66	1:1.66
24		SD13	1,571(475)	30.8×51	12.4	30.8	1	51	1.66	1:1.66
25	Z 스튜디오11	SD1	2,006(607)	34×59	14.6	34	1	59	1.74	1:1.74
26		SD2	1,326(401)	34×39	14.6	34	1	39	1.15	1:1.15
27	j 스튜디오12	SD1	837(253)	27×31	7.5	27	1	31	1.15	1:1.15
28		SD2	1,682(509)	29×58	10.5	29	1	58	2.00	1:2.00

10 Y 스튜디오 촬영 스튜디오 1, 2, 3, 4, 5, 6, 7, 8, 9, 10, 11, 12, 13 평면도 [부록 1] 참고자료

11 Z 스튜디오 촬영 스튜디오 1, 2 평면도 [부록 1] 참고자료

12 j 스튜디오 촬영 스튜디오 1, 2 평면도 [부록 1] 참고자료

29		SD1	1,452(439)	29.4×49.4	12	29.4	1	49.4	1.68	1:1.68
30	k 스튜디오13	SD2	1,452(439)	29.4×49.4	12	29.4	1	49.4	1.68	1:1.68
31		SD3	855(259)	26.4×32.4	12	26.4	1	32.4	1.23	1:1.23
32	l 스튜디오14	SD1	1,097(332)	28.8×38.1	12.4	28.8	1	38.1	1.32	1:1.32
33		SD2	665(201)	23.1×28.8	12.4	23.1	1	28.8	1.25	1:1.25
34		SD1	3,756(1,136)	46.2×81.3	19	46.2	1	81.3	1.76	1:1.76
35		SD2	2,684(812)	34.9×76.9	14	34.9	1	76.9	2.20	1:2.20
36	m 스튜디오15	SD3	2,232(675)	37.2×60	16	37.2	1	60	1.61	1:1.61
37		SD4	2,205(667)	34.5×63.9	16	34.5	1	63.9	1.85	1:1.85
38		SD5	960(290)	29.1×33	14	29.1	1	33	1.13	1:1.13
39	n 스튜디오16	SD1	1,060(320)	26.9×39.4	12	26.9	1	39.4	1.46	1:1.46
40	r 스튜디오17	SD1	1,014(307)	26.4×38.4	13	26.4	1	38.4	1.45	1:1.45

13 k 스튜디오 촬영 스튜디오 1, 2, 3 평면도 [부록 1] 참고자료

14 l 스튜디오 촬영 스튜디오 1, 2 평면도 [부록 1] 참고자료

15 m 스튜디오 촬영 스튜디오 1, 2, 3, 4, 5 평면도 [부록 1] 참고자료

16 n 스튜디오 촬영 스튜디오 1 평면도 [부록 1] 참고자료

17 r 스튜디오 촬영 스튜디오 1 평면도 [부록 1] 참고자료

한국 영화 실내·외 세트 촬영장면 공간분석 자료 조사 사례

한국 영화촬영 실내·외 세트장면 공간분석을 통해 촬영시설 수요를 파악하였고, 실내촬영 스튜디오 특성화 방안을 수립하기 위해 한국 영화 4개년도(2017~2020년, 2016년 이월 개봉작 포함) 개봉작 중 순제작비 20억 원 이상 장편 극영화와 개봉 예정 영화가 공간으로 설정한 유형을 분석하였다.[18] 그리고 영화 95편 중 83편 장르를 크게 6가지(드라마, 범죄, 스릴러, 액션, 코미디, 사극)로 분류[19]하여 주요 세트 장소 유형과 실내·외 장면 촬영 유형 분석을 통해 실내·외 촬영 내용을 분석하였다.

그러나 앞으로 더 많은 한국 영화 작품에 대한 조사와 연구가 필요하다. 향후 실내·외 촬영 스튜디오 건립 시 많은 제약과 어려움이 있고 부족하기도 하지만 조금이나마 참고자료로 활용되기를 바라며, 이 조사 결과 일부 자료를 발췌하여 '부록 2 참고자료'에서 공유하였다.

장르별로 구분하여 노출빈도 순위가 높은 대장소 유형은 다음과 같다. 1순위는 상업시설이며, 2순위는 도로/교통/관개시설이며, 3순위는 주거시설이다.

[18] 《KOFIC 리포트 2017~2019년 한국 영화산업 결산보고서》의 한국 영화 실질개봉작 일람 참고. 2020년 현재의 제작 현실을 반영하기 위해 촬영 중이거나 개봉예정 영화도 조사대상에 포함하였다.

[19] 영화관입장권통합전산망(KOBIS)의 영화정보에 기록된 장르명을 기준으로 명기하되, 해당 영화 편수가 3개 이하인 장르(공포, 로맨스, 미스터리, 어드벤처, 전쟁, 판타지, SF)는 유사장르로 편입하여 구분하였다. 또한 사극을 제외한 조사대상 영화의 대장소 유형을 크게 14가지로 분류하였다.

장르별 주요 장소 유형 분석

조사 대상 영화의 장르를 크게 6가지로 분류하였고, 영화관입장권통합전산망(KOBIS)의 영화정보에 기록된 장르명을 기준으로 명기하되, 해당 영화 편수가 3개 이하인 장르(공포/로맨스/미스터리/어드벤처/전쟁/판타지/SF)는 유사 장르로 편입하여 구분하였다. 또한 사극을 제외한 조사 대상 영화의 대장소 유형을 크게 14가지로 분류하였다.

[표 13] 조사 대상 영화의 장르 구분

No.	장르	조사 대상 영화 편수	백분율(%)
1	드라마	28	29.5
2	범죄	22	23.2
3	스릴러	13	13.7
4	액션	11	11.6
5	코미디	11	11.6
6	사극	10	10.5
	합 계	95	100

[표 14] 조사 대상 영화의 대장소 유형

No.	대장소 유형	조사 대상 영화의 소장소 개수	백분율(%)
1	관공서/공공시설	856	9.3
2	교육시설	186	2.0
3	군사/교정시설	425	4.6
4	농업/산업시설	282	3.1
5	도로/교통/관개시설	1870	20.3

6	문화/체육시설	485	5.3
7	상업시설	1940	21.0
8	숙박/관광시설	418	4.5
9	의료/복지/장례시설	661	7.2
10	자연	472	5.1
11	전통문화시설	17	0.2
12	종교시설	60	0.7
13	주거시설	1285	13.9
14	기타	267	2.9
	합 계	9224	100

영화 〈비와 당신의 이야기〉 로케이션 촬영 (출처: 부산영상위원회)

실내촬영 스튜디오 구조물 차별화 전략 방안 사례

영화 등 영상물 제작 공간인 스튜디오는 시간과 공간을 초월하여 사계절 변화에 지장이 없으며, 24시간 촬영이 가능한 곳이 절대적으로 필요하다. 시간이 갈수록 환경 변화와 조건은 열악해지고 콘텐츠 제작을 위해 실내촬영 스튜디오가 필요해진 것이다. 그리고 미래 영화와 영상 제작시스템으로 발전 가능한 제작 분야는 음향과 VFX 특수촬영 분야인데, 음향 분야는 후반 녹음시설에서 해결할 수 있지만 VFX 등 실감형 콘텐츠는 영상화면을 제작하기 위한 기초 소스로서 특수촬영과 버추얼 프로덕션(Virtual Production, VP)을 하기 위한 기반시설을 갖춘 실내촬영 스튜디오가 필수적인 시설이다.

■ 영화 · 영상그릇 설계 개념

영상물 실내촬영 스튜디오 구조물[20], 일명 "영화 · 영상그릇" 방식 설계 개념으로 영화와 영상 제작 실내촬영 스튜디오 구조물 특징은 세 가지이다.

첫째, 바닥 기능이다. 수조 내 물과 흙, 마사토, 모래 등을 바닥 채움으로 활용하며, 영상촬영장면(씬)에 따라 바닥 이용 영화 · 영상물 미술세트 작업이 가능하도록 영상그릇 바닥에 급수와 배수 설비를 설치하였다.

[20] 김권하, 특허보유자, '영상물 실내촬영 스튜디오 구조물'(특허, 제10-1263111호, 출원번호, 제2011-0100725호, 출원일. 2011.10.4.

둘째, 벽체 기능이다. 건축음향 설계에 따라 동시녹음이 가능하도록 건축음향 공사를 실시하고, 360° 벽면 블루 스크린(Blue Screen)[21]을 설치한다(4면 벽체 중 1면 고정식, 3면 이동 커튼식 블루 스크린 설치 등). 그리고 스테이지 벽체 부위는 방음용 배기전용 환기설비 또는 국부용 배기설비 시스템을 설치하고, 바닥 부위는 흙 사용으로 발생하는 먼지 등으로 인해 영상화면이 뿌옇게 되는 화질 문제점을 일부 해결책으로 제시하였다.

셋째, 천장 기능이다. 그리드아이언 설치로 다양한 영상물 제작 시 전동식 조명과 세트바턴 시스템 세트제작이 지원기능을 가능하게 하고, 일반적인 공조(흡·배기덕트) 시스템과 별도로 일정 거리를 두어 지붕 개폐 후 배기환기와 자연광 활용이 일부 가능하게 하였다(공기 질 개선 청명도 유지와 미세먼지 등 환기 배출 기능).

• 평면도 • 주단면도

[그림 110] 실내촬영 스튜디오 구조물 설계 개념도

21 화면 합성 등의 특수 효과를 이용하기 위해 이용하는 배경. 흔히 초록색과 파란색을 사용하여 그린 스크린, 블루 스크린(Blue Screen)이라고도 한다. 촬영 과정에서 배우가 단색배경 앞에서 연기를 하고 후편집 과정에서 같은 색으로 찍힌 부분을 다른 배경으로 바꾸면 바꾼 배경에서 연기한 것과 같은 효과를 낼 수 있다. 원래는 'chroma key'로 두 단어이지만, 한국에서는 한 단어인 것처럼 '크로마키'라고 쓴다.

실내촬영 스튜디오는 가상공간이 배경이 되어 VFX 합성 판타지물 촬영과 수상 촬영(연못, 물 이용 장면 연출, 폭우, 재난 등의 상황 연출, 실내 영화·영상물, 광고, 드라마, OTT 세트 촬영 등)이 가능하다.

[표 15] 차별화 전략 설계 개념 비교표

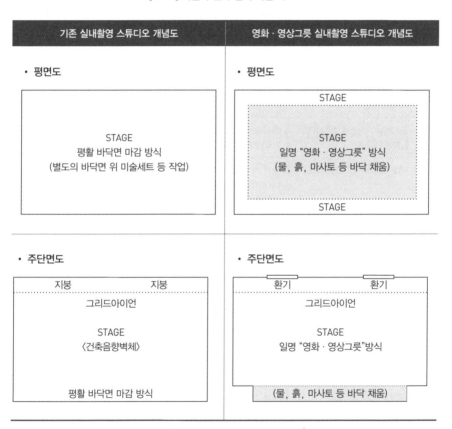

[표 16] 차별화 전략 시설 부위별 비교표

기존 실내촬영 스튜디오	영화 · 영상그릇 실내촬영 스튜디오	비 고
▶ 바닥 기능		
평활(SLAB) 바닥면 마감 방식(별도의 바닥면 위 미술세트 등 제작 작업)	일명 "영화 · 영상그릇" 수조 내 물, 흙, 마사토, 모래 등 바닥 채움 활용 가능 – 영상촬영 씬에 따라 바닥 이용 미술(세트)작업 가능 및 제작비용 최소화	일명 "영화 · 영상그릇" 방식 추가
바닥용 배수 트랜치 설치	일명 "영화 · 영상그릇" 방식의 바닥 급배수 설비 설치	영화 · 영상그릇 배수 추가
▶ 벽체 기능		
동시녹음 가능 음향공사(천장 음향공사 포함)	동시녹음 가능 음향공사(천장 건축음향공사 포함)	기존과 동일
벽체 국부용 배기설비 없음	벽체 국부용 배기설비 설치(바닥마감 흙 사용 등 → 영상화질(먼지 발생 등) 문제 해결 가능)	국부용 배기 설비 추가
1면 고정식 블루스크린 설치	4면 벽체 블루스크린 설치(1면 고정식, 3면 이동(커튼)식)	특수촬영용 3면 추가(360° 블루스크린 가능)
▶ 천장 기능		
그리드아이언 무대장치(조명, 세트바턴식)로 다양한 영상물 제작지원 기능 가능	그리드아이언 무대장치(조명, 세트바턴식)로 다양한 영상물 제작지원 기능 가능	기존과 동일
일반 공조(흡 · 배기덕트)시스템 설치	일반공조(흡 · 배기덕트) 시스템 설치	기존과 동일
배기용 환기설비 없음	지붕 개폐 후 배기용 환기 및 일부 자연광 활용 가능	배기환기 기능 추가

※ 실내촬영 스튜디오 내부의 각종 현행 건축 관련 각각의 해당 관계법령과 시설물 유지관리상 필수 구축 설비(건축, 전기, 소방 등)분야는 기존과 동일하게 적용한다.

■ 한국 영화산업 효율성과 경제성 기대

영상그릇을 통해 수도권 중심인 영화산업 제작 현장을 지양하고 지방 유인과 차별전략 방안의 일환으로 제작 활성화에 기여할 수 있고, 수도권과 그 이외 지역은 수도권 중심으로 이루어진 한국 영화산업 구조적인 문제를 일부나마 해결하기 위한 차별화 전략이 필수적이다. 국내 유일 특화된 실내촬영 스튜디오 구조물 구축으로 한국 영화산업 효율성과 경제성을 기대할 수 있다. 그뿐만 아니라 글로벌 시대에 맞는 다양한 콘텐츠 제작 활성화 기회를 제공하고 영화와 영상 제작비용을 절감할 수 있다.

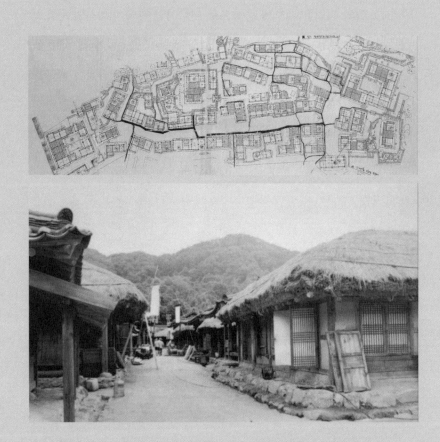

영화 '저잣거리' 야외세트장 건물세트 배치도와 전경(출처: 영화진흥위원회)

" 야외 고정세트 시설 계획 "

영화는 실내촬영 스튜디오뿐만 아니라 영화적 스케일에 맞는 야외 고정세트가 절실히 필요하다. 이 장에서는 야외 고정세트 건립비용 등을 고려하여 효율성과 편리성, 연계성, 경제성을 높이기 위한 대안을 제시하였다. 국내 야외 고정세트 현황과 특성, 건축법상 건축물의 용도, 부대시설 건립 시 시대별·연대별 야외촬영 세트 체계도 등 참고사항, 지방자치단체 지원을 통한 관광산업 연계 등 장기적인 관점에서 다양한 세트 활용과 관리, 운영 시 고려사항을 제시하였다.

영화만을 위한 안정적인 서비스 기반시설

전국 실외 촬영지 현황 숫자와 외형적인 모습에도 불구하고, 현재 야외 고정세트는 영화산업 제작을 지원하는 시설로서 안정적인 서비스 기반이 되지 못하고 있다. 그 이유는 낙후된 야외 고정세트장과 영화만을 위한 기존 야외 오픈세트 설치 공간 부족 때문이다. TV 드라마나 광고와는 달리 규모가 있고 다양한 소재와 역동적인 영화촬영을 위해서는 적합한 야외 고정세트장이 필요하다.

이러한 상황에서 국내 영화·영상 콘텐츠제작자와 현장 PD들은 반드시 수도권에 야외 고정세트장 촬영 공간이 마련되어야 한다고 의견을 모은다. 영화제작자들이 야외 세트장을 선정할 때 가장 크게 고려하는 요소는 '접근성'과 '제작하고자 하는 콘텐츠 내용에 부합하는 조건을 갖춘 고정세트장'이며, 이러한 면에서 그동안 남양주종합촬영소에 있는 야외 세트장은 영화 프리 프로덕션 단계부터 우선적인 예약 대상이 될 만큼 중요한 공간이었다. 또한 건립된 지 오래되었음에도 불구하고 남양주종합촬영소 야외 세트장은 한국 영화 발전에 크게 기여하였다.

사극 장르를 위한 야외 고정세트장

실내촬영 스튜디오뿐만 아니라, 영화적 스케일에 맞는 야외 고정세트 필요성도 절실히 제기되고 있다. 특히 사극 장르는 계속해서 제작될 것으로 예상되는데, 한국 영화에서 사극 장르는 일시적인 트렌드가 아니

라 계속 성장해 가는 중요한 축이기 때문이다.

그러나 사극 장르는 집적된 야외 고정세트가 없어 각 방송국 사극 세트장을 빌려서 사용하거나 멀리 떨어진 곳에 가설 세트를 짓고 촬영하는 상황이었다. 영화마다 큰 제작비를 투입하여 세트를 짓고 철거하는 과정에서 비용 낭비를 소모적으로 반복하였다. 현재 사극 촬영이 가능한 곳은 정해져 있다. 대부분 방송국 세트장이다. 그런데 방송국 세트장은 해당 방송국 드라마나 콘텐츠 제작이 최우선이기 때문에 영화 제작 시 많은 불편함과 콘텐츠 제작에 매우 열악한 환경을 가지고 있다.

야외 고정 사극세트 운영과 관련한 부분에서도 영화 전용 사극 세트장이 거의 없는 열악한 환경에서 각 방송국 사극세트를 불안정하게 이용하거나 다른 용도로 정해져 있는 부지에 일부 주요 세트만 임시 설치한 후 철거하는 방식을 되풀이하는 경제적 손실을 그대로 방치해 왔던 지난 수년간의 기억을 고민하고 깊이 생각할 필요가 있다.

효율성과 편리성, 연계성, 경제성

각 방송국이 자체적으로 야외 고정세트를 가지고 있는 이유는 작품을 제작할 때마다 매번 짓고 폐기하고 철거하는 등을 반복하는 과정에서 효율성과 편리성, 연계성, 경제성 등 종합적인 여러 측면을 고려하고 중장기적 관점에서 유리하다고 판단한 결과물이다. 그리고 각 방송국 야외세트는 대부분 산(자연)에 위치하고 있다. 그러나 방송제작과 달리 영화제작을 위해서는 평탄한 지역에 새로운 세트장이 있어야 한다. 영

화적 스케일에 맞지 않기 때문이기 하고, 평탄한 지역에 야외 고정세트가 있어야 어떤 배경이든 CG와 버추얼 스튜디오(LED WALL, VP) 작업 등을 통해 수정할 수 있기 때문이다. 광활하고 높은 산(자연) 모습을 없애기는 효율성과 경제성 면에서 어려움이 크다.

따라서 한국 영화 사극세트 역사를 변화시킬 수 있는 영화 전문 사극 세트장 조성이 필요하다. 영화 전문 야외 사극세트 조성을 위해서는 무엇보다 부지 선정이 중요한데, 가능한 한 수도권에서 가까운 곳에 정하는 것이 접근성과 제작비용 등에서 타당한 측면을 가지고 있다. 하지만 현실적으로 매우 어렵다. 기존 국내 야외 고정세트장 내용을 검토하고 분석한 후 차별화된 방안을 찾아서 야외 세트장을 조성해야 할 것이다.

그리고 민간과 정부, 지방자치단체 등이 함께 중장기적인 관점에서 계획을 수립한 후 추진할 필요가 있다. 물론 앞서 이야기한 현실적인 측면을 고려한 단기적인 계획도 병행하여 추진하고 구체적인 실행에 옮기는 것도 필요하다. 그러므로 중장기적인 계획 부재로 인해 촬영 후 용도 폐기되는 야외 세트장 난립과 산업폐기물 수준인 심각한 환경피해 해결을 위해 시대별 고증을 통한 역사체험관과 제작 현장 체험, 다목적 관광프로그램 구축 등으로 영화 K-콘텐츠를 통한 녹색성장 동력을 제공함으로써 고부가가치 산업으로 육성할 필요가 있다.

야외 고정세트장 시설계획 고려사항

야외 고정세트장 부지는 평탄한 지형, 완만한 경사도인 지형, 경사도를 가진 계단형 지형 등 여러 가지 형태 부지로 구성되어 있다. 부지 선정 시 우선 고려할 사항은 부지 접근성, 위치, 편리성, 효율성, 경제성 등이다. 이를 고려하여 종합적인 검토 결과에 따라 선정해야 한다.

또한 제작하고자 하는 콘텐츠 시나리오와 장르에 따라 부지 형태는 다를 수 있다. 야외 고정세트 자원을 재활용한다는 측면을 고려하면, 야외 고정세트장 부지 형태는 평탄한 지형에 설치를 계획하는 것이 가장 많은 이점을 활용할 수 있으며, 부지 크기와 형태에 따라 바닥에 양호한 배수층 설치를 고려한 설계를 하고, 그에 적합하게 일정 간격 배치와 배수시설을 갖추어야 한다.

또한 야외 세트장을 효율적으로 활용하기 위해 영화·영상 콘텐츠 제작 현장에 적합한 촬영 전용 전기공급용 분전함 설치, 촬영용 급수시설을 일정한 간격으로 배치하여 설치하여야 한다.

국내 야외 고정세트 현황과 특성

먼저 야외 고정세트 지역별 분포 현황을 살펴보면, 대부분 야외 고정세트는 시군 단위 지방자치단체와 민간기업이 연계하여 촬영 이후 관광 자원화의 과정을 거치고 있다. 그러므로 촬영지는 관광 자원화에 관심

이 많은 지역을 중심으로 전국적으로 고르게 분포되어 있다.

[표 17] 국내 야외 고정세트 지역별 분포 현황

지역별	경기	전북	경북	전남	경남	충남	충북	강원	계
수 량	5	5	4	3	3	2	1	1	24
백분율	21	21	16	13	13	8	4	4	100

경기 지역은 실내촬영 스튜디오 집약도에 비하면 야외 고정세트 분포가 적은 편이다. 공중파 방송사인 KBS와 MBC가 조성한 수원과 용인에 있는 대규모 야외세트를 제외하면 3곳에 불과하다. 그리고 3곳 중 1곳은 고양시 고양 지식정보산업연구원에서 운영하는 아쿠아스튜디오로 수중촬영 특수세트이다. 서울 지역에는 야외 고정세트가 전혀 없다. 서울과 경기를 아우르는 수도권 지역 야외 고정세트 수가 실내촬영 스튜디오에 비해 많지 않은 이유는 다른 지역에 비해 상대적으로 높은 부지 가격과 토지 대부분이 사유지이기 때문이다.

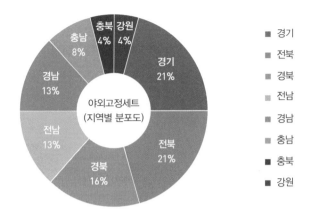

[그림 111] 국내 야외 고정세트 지역별 분포도

국내 야외 고정세트 시설 현황

　전국 야외 고정세트 현황은 한국영상위원회의 세트장 정보를 활용하고 온라인 검색을 통해 새로운 촬영지를 추가하였다. 야외촬영시설(고정세트)은 현재 운영 중인 곳(일시 중단 포함)만을 조사하였고, 현재 상황을 확인할 수 없거나 관리 운영상 문제로 인해 방치되거나 이미 철거된 곳은 조사에서 제외하였다. 기본적으로 영화촬영이 가능한 야외 세트장과 오픈 세트장을 중심으로 조사하였으며, 협소한 규모나 영상 제작 외 특수목적 세트장은 제외하였다.

전국에 총 24개 야외 고정세트장[1] 중 부지 면적이 33,000㎡(1만 평) 이상 되는 야외 고정세트는 16개이다. 이 중에 사극 촬영이 가능한 세트는 12개이며[2], 구한말과 1960~80년대 등을 재현하고 있어 시대극 촬영이 가능한 곳은 4개이다.[3]

대규모 부지에 건립된 사극 세트들은 신라 · 백제 · 고구려 · 고려 · 조선 시대 등을 구현하고 있는데, 태조 왕건 세트, 대조영 세트, 대장금 파크, 서동요 세트, 온달 세트 등 대부분 초기 TV 드라마 세트장으로 설계되어 있다. 이들 TV 드라마 세트장은 공중파 방송국이 부지를 매입하여 직접 테마파크를 조성[4]하거나, 지방자치단체와 협력을 통해 설계된 곳으로 해당 공중파 방송국 드라마 촬영을 우선적으로 진행하고 있다.

한편, 부지 면적이 33,000㎡ 이하인 야외 고정세트는 9개소이다. 한옥(최참판댁)과 대장간 마을(고구려 마을), 해양 세트(창원 해양 드라마 세트) 등 마을과 한옥, 포구 등 특정 지역 사극 촬영이 가능한 공간이거나, 교도소(익산교도소 세트), 수조세트(고양 아쿠아스튜디오) 등 특화된 야외세트가 주를 이룬다.

1 용인한국민속촌, 영주한옥마을, 낙안읍성, 외암리민속마을, 안동하회마을 등 사극의 촬영 장소로 자주 사용되나, 기 형성된 민속촌을 기반으로 한 관광지가 중심인 곳은 대상에서 제외하였다.
2 씨네라마, 남양주종합촬영소, 용인 대장금파크, 단양 가은오픈세트장, 문경새재 오픈세트장, 남원 춘향테마파크, 부안석불산영상랜드, 부안영상테마파크, 나주영상테마파크, 완도청해포구촬영장, 서동요테마파크, 온달오픈세트장.
3 KBS 수원센터, 구)서도역 영상촬영장, 순천 소도읍드라마세트장, 합천영상테마파크.
4 대장금테마파크, 수원드라마센터 등.

[표 18] 국내 야외 고정세트 주요 현황

순번	촬영지명	소재지	건립시기	시설규모 (전체부지면적 ㎡ / (평))	주요시설
1	설악 씨네 라마 세트 (대조영세트)	강원	2006.12.	90,910 (27,500)	고구려 세트(민가, 관가, 저잣거리), 당나라 세트(사합원, 황궁, 저잣거리, 측천무후, 후궁, 인공연못 등)
2	MBC 용인 대장금센터 (MBC 드라마)	경기	1987.12. 매입 2004.12. 드라마 〈신 돈〉 야외세 트장 부지 조성	2,776,860 (840,000)	시대극세트, 신라 · 백제 · 고구려 · 조선시대의 양반집, 궁궐, 거잣거리 등 세트장(대장금 기념세트장, 최우사택, 양반집, 저잣거리, 포도청, 옥사, 무량수전, 안양루, 인정전, 둥지연못, 보평전, 만전, 규장각, 동궁전, 중궁전, 열선각, 감찰부, 미실궁, 미실처소, 혜민서, 화기도감)
3	남양주 종합촬영소	경기	1997.	82,500 (25,000)	운당한옥세트 7채(168평), 취화선세트(기와 26동, 초가 31동), 지하철세트(2량), JSA 세트(판문각, 팔각정, 회담장 등 구성), 항공기 세트, 법정고정세트, 야외촬영장 부지
4	KBS 수원 제작센터	경기	2000.11.	168,992 (51,210)	구한말~1960년대 시대배경 건물 및 거리 조성(러시아영사관, 한옥, 일식가옥, 서대문형무소, 동양극장, 염천교, 관공서, 전차고 등), 〈동양극장〉 55동, 〈명성황후〉 51동 등 100여 동
5	고양아쿠아 특수촬영 스튜디오	경기	2011.	25,905 (7,850)	대형수조(58m×24m×4m, 1,392㎡) 소형수조(24m×11m×3m, 264㎡) 복합형 실내스튜디오(1,937㎡) 내 수조(25m×20m×3.8m, 500㎡)
6	고구려 대장간마을	경기	2008.	4,973 (1,500)	고구려시대 대장간, 거물촌, 연호개채, 담덕채 및 물레방아, 화덕 등, 철기시대, 고구려 대장간마을 조성
7	합천 영상 테마파크	경남	2004.	66,000 (약 20,000)	1920년대 ~ 1980년대 배경 시대물 오픈세트장: 청와대 촬영세트장, 각시탈 세트(1910년~45년), 전쟁터, 군용기 전시세트, 빛과 그림자 세트(1970년~80년), 우체국, 버스터미널, 기차세트, 부속시설 등 150,000㎡ 규모의 분재공원과 정원테마파크 조성

8	창원 해양드라마 세트장	경남	2010.	9,947 (3,000)	가야시대 야철장, 포구, 저잣거리, 가야관, 김해관 등 건물 25동, 선박2척 등 총 6구역 25동의 건축물, 각종 무기류 등 소품전시
9	하동 평사리 최참판댁	경남	2001.	9,529 (2,890)	한옥 14동(건축면적 508㎡), 조선 후기 생활모습을 재현한 〈토지〉 세트장, 관광객 숙박가능
10	문경 세제 오픈세트장	경북	2000.	70,000 (1,670)	광화문, 근정전, 사정전, 강녕전, 교태전, 동궁, 궐내각사, 양반촌, 저잣거리, 초가집, 기와집 등 총 130동의 세트 건물
11	문경 가은 오픈세트장	경북	2006.	43,999 (13,310)	제1촬영장: 평양성, 고구려궁, 신라궁, 고구려마을, 신라마을, 성내마을 제2촬영장: 안시성, 성내마을 제3촬영장: 요동성, 성내마을
12	상주 드라마 촬영 세트장	경북	2001.	12,611 (3,820)	조선시대 민가(초가 14동, 정자 2동), 대장간, 물레방아 등
13	순천 드라마 촬영장(소도읍 드라마 세트장)	전남	2005.	39,670 (12,000평)	1960~80년대의 서울시 관악구 봉천동 달동네(91동), 서울 변두리, 거리 등 시대별로 3개 마을 200여 채 건물 재현
14	나주 영상 테마파크	전남	2005.10.	141,300 (약45,000)	삼국시대 배경 고구려 국내성, 졸본 부여궁, 너와집 거리, 철기제작소, 왕자궁 등 95동의 시설물, 의상체험실 및 전통놀이 체험장도 운영
15	청해포구 촬영장 (장보고 드라마 세트장)	전남	2004.	47,701 (14,450)	2개소에 분산조성(완도읍 대신리) 청해진 본진과 객관, 저잣거리, 초가마을, 장보고 번영건물 12동, 선착장 등(군외면 볼목리)객사, 민가, 당나라 신라방, 군사시설, 수로 등 건물 42동
16	부안 영상 테마파크	전북	2005.7.	150,000 (약 45,000)	조선 후기의 환궁 경복궁, 창덕궁, 기와촌(양반가, 서원, 서당, 전통찻집), 평민촌(도요촌, 한방촌, 목공 및 한지공예촌 등), 저잣거리, 방목장, 연못, 성곽 등
17	전라 좌수영 세트장	전북	2005.	16,530 (5,000)	조선 선조시대 동헌, 군관청, 누각과 정자, 기와집, 초가집 등 총 21동
18	익산 교도소 세트장	전북	2005.	15,162 (4,600)	교도소 옥사 2동, 정문, 담장, 망루(연면적 2,613㎡), 분장실 등 부대시설

19	남원 춘향 테마파크 (춘향뎐 촬영장)	전북	2004.	115,703 (35,000)	춘향테마파크 내 민가세트(초가): 5개 마당(만남, 맹약, 사랑·이별, 시련, 축제의 장), 꽃동산, 건축물 23동, 모형 14종, 의장 8종, 기타 36종
20	구)서도역 영상촬영장	전북	2006.	–	구)전라선 서도역사
21	서동요 세트장	충남	2005.	24,286 (약 10,000)	백제왕궁, 신라왕궁, 왕비처소, 후궁처소, 왕궁서고, 왕궁마을, 귀족의 집, 태학사, 공방, 하늘재 마을 등 42동(13,530㎡), 기타 부대시설(9,570㎡)
22	온달 드라마세트장	충북	2007.	18,000 (5,445)	궁궐, 후궁, 주택 등 50여동의 고구려 건물과 저잣거리 등, 온달관광지(온달산성, 온달동굴 등) 내 위치, 촬영 후 관광시설로 운영(유료), 매년 10월 '온달문화축제' 개최
23	논산 선샤인랜드	충남	2018.11.	32,497 (약 9,830)	선샤인스튜디오: 1900년대 초반 개화기 촬영지 (근대양식 건축물 5동, 와가 19동, 초가 4동, 적산가옥 9동) 1950년스튜디오: 1950년대 서울 을지로 배경 촬영지(국밥집, 자전거포, 쌀집, 약국, 극장, 양장점 포함 거리 배경, 상설건물이 아닌 가설건물)
24	마성 오픈세트장 (환혼 촬영장)	경북	2021.	13,829 (4,183)	정진각, 무도관 등 세트건물 31동 * 21.12. 오픈세트장 관련 조례 제정을 통해 관광지로 운영 계획

24개 야외 고정세트는 민간과 지방자치단체가 주로 관리·운영(직영 또는 위탁 관리 등)하고 있으며, 대부분 지역 관광사업(테마파크, 영상단지 등)과 연계하여 운영되고 있다.

■ **건축법상 건축물 용도와 부대시설**

관광 사업을 함께 염두에 두고 설계된 야외 고정세트는 온달 오픈 세

트장, 논산 선샤인랜드가 있으며, 고구려 대장간 마을과 같이 문화집회시설, 관광휴게시설로 건축물 용도를 신고하고 있다. 촬영을 먼저 진행한 후 추후 작품이 흥행하는지 여부에 따라 본격적인 관광 상품화를 계획하는 경우는 창원 드라마세트와 가온오픈 세트장과 같이 가설 건축물로 신고하기도 한다. 그러나 가설 건축물은 정식 건물이 아니기 때문에 훼손과 마모가 쉽게 이루어진다. 지속적인 유지관리가 보장되어야 오픈세트로서 지속적인 활용이 가능하고 관광 상품으로서도 가능할 수 있으므로, 관리 주체는 안정적이고 장기적인 유지보수 계획과 그에 따른 예산 확보도 함께 추진해야 한다.

다만, 야외 고정세트는 가설건축물로 현행 건축법상 3년 이내 존치기간 규정에 따라 지속적인 야외세트 활용과 관람, 관광산업과 연계성 등 목적이 있다면 현행 건축법과 해당 관계 법령에 적합하도록 건축할 필요가 있다. 또한 야외 세트장 영상물 제작을 위한 '야외 고정세트'는 일반적인 건축물과 상당히 다른 가설물이므로 중장기적인 존치계획이 필요할 경우 지방자치단체와 사전 협의하고 해당 관계 법령과 조례, 지침 개정 등을 검토해야 한다.

야외 고정세트는 촬영용 건축물 외에 부대시설로 박물관과 역사관, 체험프로그램, 식당가 등 관람과 체험, 문화 시설들을 포함하고 있다. 영화촬영을 위한 별도 부대시설인 배우 대기실, 분장실, 감독실, 스태프 휴게실, 회의실 등이 마련된 야외 고정세트는 수조와 교도소 세트 등으로 특화된 야외세트인 고양 아쿠아 스튜디오와 익산교도소 세트 등에 국한되어 있다.

국내 야외 고정세트 시설 특성

국내 공공부문 중·대규모 촬영소 시설은 촬영소 내에 실내촬영 스튜디오와 야외촬영 세트장이 병행 설치되어 운영되고 있는데, 토지이용계획 경제성과 효율성, 부지 확보, 지형과 지리적인 조건 등을 고려할 때 민간부문이 독자적으로 설치·운영하기에는 현실적으로 어려움이 많다. 공공부문인 지방자치단체와 중앙정부 소속기관 등 영역에서 추진되고 있는 것이 현실이며, 촬영소 스튜디오는 종합적인 원스톱 시스템을 추구하고 있으나 현실적인 문제점 등으로 어려움을 겪고 있다.

■ 지방자치단체 지원으로 관광산업과 연계

조사된 24개 야외촬영지는 수도권에 있는 5곳을 제외하고 모두 전국 각지에 조성되어 있다. 야외촬영지는 대규모 세트장을 구축하며 넓은 부지를 필요로 하고, 목적에 따라 바다·산 등 자연 배경을 필요하므로 수도권보다는 다양한 입지 조건을 갖춘 지방이 유리하다. 그리고 무엇보다 각 지역 지방자치단체 지원이 있었기에 유치된 것이다.

조사된 야외촬영장 24곳 중 19곳은 2000년~2010년 사이에 건립되었다. 이는 경북 문경시가 지원한 드라마 〈태조 왕건〉(2000)이 성공적으로 관광 특수를 누리게 되면서 2000년대 초 드라마·영화 세트장 붐이 일어났기 때문이다. 드라마·영화 흥행 성공은 세트장이나 촬영지 가치를 높이게 되었고 이를 보기 위해 많은 관광객들이 찾는 계기가 된 것이다. 지방자치단체는 제작사 요구에 따라 촬영 편의를 제공하고 세트장 조성비용 중 상당 부분을 부담하기도 한다. 이로 인해 일반 부지가

아닌 관광 목적 부지인 도립공원(문경세재 오픈세트장), 관광단지(상주 드라마촬영장, 온달드라마세트장)나 관광휴양 오락시설지구(신라밀레니엄파크), 박물관 부지(단양 가은오픈세트장) 내에 조성되기도 하며 지방자치단체 관광산업 계획 일부가 되기도 하였다.

이러한 야외촬영지는 관광을 고려하여 설치하였기 때문에 촬영 종료 후 관광시설로 운영되며 지역에 따라 지방자치단체 행사나 축제를 함께 개최하고 있다. 일반적으로 입장료를 징수하거나 일부 시설을 숙박시설로 제공하면서 관광객의 호응을 얻고 있으며, 인근 테마파크도 함께 조성하여 지역관광을 위한 수단으로 활용하고 다른 지역 시설과 연계하여 통합입장권을 발급하기도 한다.

■ 영화 종영 · 흥행 후 관리 · 운영 부실 발생

지역에 있는 야외촬영지 혹은 세트장은 드라마 종영과 영화 흥행 이후 1~2년 동안 입장료 수입 등으로 단기간 관광 흥행을 누리다가 제대로 관리하지 못하는 상황이 발생한다. 그리고 노후화와 유지보수 미비, 관리상 어려움으로 인해 방치되다가 철거되는 것이다.

드라마 〈천국의 계단〉과 〈칼잡이 오수정〉 촬영지로 유명했던 인천 무의도 영상단지는 결국 노후화로 인해 시설물을 폐쇄했고, 드라마 〈불멸의 이순신〉 배경인 부안 석불산 영상랜드도 일본식 건축물과 시설물 등으로 일본문화 촬영장으로 조성되며 영상특구로 지정되기도 했으나, 촬영 수요가 없고 관광객 감소와 관리 문제 등으로 결국 철거됐다.

또 〈욕망의 불꽃〉을 촬영한 울산 간절곶 드라마 세트장도 관광객 감

소로 유지에 부담을 느낀 지자체가 시설을 임대했으나 안전 문제로 철거가 결정되었고 이후 임대사업자가 소송을 제기하면서 방치 상태가 되었다. 드라마 〈선덕여왕〉, 〈대왕의 꿈〉, 영화 〈관상〉 등을 촬영한 신라 밀레니엄파크는 운영회사가 파산하면서 경매로 넘어갔고 수년째 방치되고 있다. 야외촬영지 운영을 위해 관리비를 세금으로 부담하는 것도 문제이지만, 관리 소홀로 인해 폐허가 되다시피 한 세트장도 문제를 야기하고 있다.

■ 장기적인 관점에서 재활용과 관리 운영 고려 필요

지방자치단체들도 이러한 문제를 인식하며 장기적인 관점에서 세트장을 활용하고 운영하는 것을 고려하여 유치하고 있다. 논산 선샤인랜드는 논산시가 부지와 기반시설을 제공하고 공동 투자하여 촬영장을 조성한 국내 최초 민관합작 드라마 테마파크인데 계획부터 관광 자원화를 고려하여 역사적 고증을 활용한 상설 스튜디오로 조성하였고, 지방자치단체와 민간이 이원화해 운영과 수익을 높이고 있다. 또한 스튜디오 개장 후 3년간 영화와 드라마, 다큐멘터리 등 작품 45편이 촬영되었는데, 촬영장을 해치지 않는 선에서 새로운 시설이나 가설 스튜디오를 설치하는 것이 가능해 스튜디오로서 활용도도 높이고 있다.

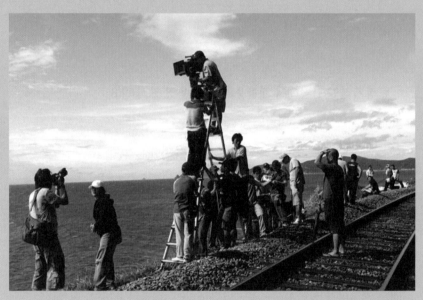

부산 해운대구 미포 철길 메이킹 영화 〈파랑주의보〉 촬영장면(출처: 부산영상위원회)

한국 영화 실내·외 고정세트(사극) 촬영장면 공간분석 자료조사 사례

이 조사 목적은 한국 영화촬영 실내·외 고정세트 공간분석을 통해 촬영시설 수요를 파악하여 실내촬영 스튜디오 특성화 방안을 수립하기 위해 한국 영화 4개년도(2017~2020년, 2016년 이월 개봉작 포함) 개봉 작 중 순제작비 20억 원 이상 장편 극영화와 개봉 예정 영화에 대한 공 간설정 유형을 분석하고,5 영화 95편 중 12편의 사극 장르 주요 세트와 실외 장면 촬영 유형 분석을 통해 야외 고정세트 촬영에 대한 실질 수요 내용을 알아보는 데 있다. 향후 사극 장르에 대한 더 많은 작품을 지속 해서 조사하고 연구할 필요가 있다. 야외 고정세트 건립 시 많은 제약 과 어려움이 있을 수 있으므로 야외 세트장 건립 시 조금이나마 참고자 료로 활용하면 좋겠다. 일부 내용을 발췌하여 '부록 2 참고자료'에 본 조 사 분석 결과를 수록하였다.

사극 영화 주요 장소 대장소 종류6와 노출 빈도 순위가 높은 대장소 유형은 다음과 같다. 1순위는 자연이며, 2순위는 관청과 궁궐시설이고, 3순위는 주거시설이다.

5 《KOFIC 리포트 2017~2019년 한국 영화산업 결산보고서》의 한국 영화 실질개봉작 일 람 참고. 2020년 현재의 제작 현실을 반영하기 위해 촬영 중이거나 개봉예정 영화도 조 사대상에 포함하였다.
6 촬영소 건립을 위한 한국 영화촬영 실내·외 세트 장면 공간분석 자료조사 결과 보고 서, 영화진흥위원회, 2020.11.

[표 19] 사극 영화의 대장소 유형

노출빈도 순위	장르	대장소 유형	소장소 개수	노출 공간의 비중(%)	대장소 공간 설정 종류 개수
1	사극	자연	330	29.8	25
2	사극	관청/궁궐시설	260	23.5	7
3	사극	주거시설	211	19.1	3
4	사극	도성/산성	97	8.8	3
5	사극	도로/교통/관개시설	88	7.9	6
6	사극	상업시설	46	4.2	10
7	사극	군사/교정시설	29	2.6	4
8	사극	종교시설	28	2.5	3
9	사극	숙박/관광시설	7	0.6	1
10	사극	문화/체육시설	5	0.5	2
11	사극	교육시설	2	0.2	2
12	사극	의료/복지/장례시설	4	0.4	4
합 계			1,107	100	70

[표 20] 사극영화의 대장소 유형과 대장소 종류

No.	대장소 유형	대장소 종류	소장소 개수	No.	대장소 유형	대장소 종류	소장소 개수
1	관청/궁궐시설	궁궐	173	2	주거시설	집	148
3	자연	산	81	4	관청/궁궐시설	관청	69
5	자연	숲	67	6	도성/산성	성	65
7	도로/교통/관개시설	거리	41	8	주거시설	마을	40

9	자연	벌판	37	10	자연	골짜기	34
11	도성/산성	도성	31	12	상업시설	기방	30
13	주거시설	촌락	23	14	종교시설	절	23
15	자연	협곡	20	16	도로/교통/관개시설	길	17
17	군사/교정시설	군막	14	18	자연	고지	13
19	도로/교통/관개시설	포구	12	20	자연	들판	10
21	도로/교통/관개시설	배	10	22	자연	갈대숲	9
23	자연	강	9	24	자연	토산	9
25	자연	강가	8	26	도로/교통/관개시설	나루터	8
27	자연	절벽	8	28	관청/궁궐시설	왕릉	8
29	숙박/관광시설	서커스단	7	30	군사/교정시설	막사	7
31	자연	언덕	6	32	상업시설	연회장	5
33	군사/교정시설	군부대	5	34	종교시설	성당	4
35	관청/궁궐시설	간의대	4	36	관청/궁궐시설	행궁	4
37	문화/체육시설	정자	4	38	자연	개천	4
39	군사/교정시설	군주둔지	3	40	상업시설	물레방앗간	3
41	자연	고개	2	42	자연	시냇가	2
43	상업시설	염색소	2	44	자연	계곡	2
45	상업시설	건물	1	46	종교시설	사당	1
47	자연	평지	1	48	도성/산성	광화문	1
49	관청/궁궐시설	보루각	1	50	관청/궁궐시설	종묘	1
51	자연	토굴	1	52	자연	저수지	1
53	자연	늪지대	1	54	자연	해안길	1

55	자연	강화도	1	56	교육시설	서원	1
57	상업시설	주막	1	58	의료/복지/장례시설	약방	1
59	상업시설	대장간	1	60	상업시설	밀실	1
61	교육시설	연구실	1	62	의료/복지/장례시설	무덤가	1
63	자연	피막	1	64	상업시설	상점	1
65	의료/복지/장례시설	참형장	1	66	도로/교통/관개시설	골목	1
67	상업시설	찻집	1	68	의료/복지/장례시설	묘지	1
69	자연	연못	1	70	문화/체육시설	활터	1

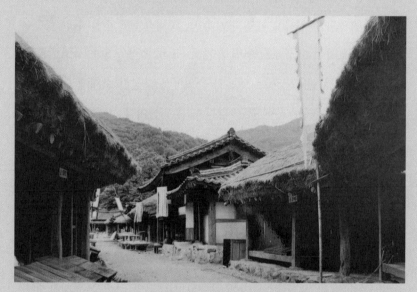

영화 야외세트장 '저잣거리 미술세트' 전경(출처: 영화진흥위원회)

국내 영화·영상 시대별·연대별 야외촬영 세트 체계도

국내 야외 고정세트 주요 현황을 검토하였는데, 이를 바탕으로 실제 야외 고정촬영 세트를 건립하는 데 필요한 참고자료로 시대별·연대별 야외촬영 세트 체계도를 제안한다. 이 제안은 야외촬영 고정세트를 공급하는 측면과 운영하고 관리하는 측면, 고정세트 건립을 위한 측면을 사전에 검토하여 고정세트 건립과 관리·운영 효율성을 향상하도록 지원하고, 야외촬영 고정세트 이용자 측면에서 다양한 소재에 대한 콘텐츠를 창작할 수 있는 운신 폭을 넓혀 주기 위함이다. 또한 국내 창작자들이 언제든지 새로운 창작물을 발굴하는 공간으로서 촬영세트장이 되고, 이용자의 편의성을 위한 것이다.

야외 고정세트 시설물 구성요건

무엇보다 야외 고정세트는 현대적인 건물과 거리 등 구조는 피하여야 한다. 한국적인 옛 거리 모습을 갖추되 시대적인 고증을 철저히 하여 건물 박물관적인 요소가 가미되도록 구성하여야 한다. 또한 모든 야외 세트장 시설물은 반영구적인 구조로 하고 내부 시설과 대도구, 소도구 등도 배치해야 한다. 영화에 적합한 거리 굴곡이 이루어지도록 충분히 고려하여 다양한 건축물 작품에 적용될 수 있게 해야 한다. 현재 국내 각 지역에 산재하여 있는 역사적인 시설물인 창덕궁 궁궐과 안동 하회마을, 수원 한국민속촌 등과 가능하면 중복되지 않게 하는 것이 좋다.

설치계획은 우선 성문과 성곽 세트장 모습을 재현하고, 반드시 고증에 따라 이루어져야 한다. 예를 들면 성문을 설치하는 경우 옹성이 없는 성문 표본을 수집하여 그중에서 선택한다. 해외 유사 시설로 일본 경도 동양촬영소, 미국 유니버셜 스튜디오, 대만 중앙 전영촬영소, 중국 형디언 영화촬영소 등에 대한 자료도 조사하여 검토할 필요가 있다. 기획과 설계 후 모형을 제작할 때 광범위한 분야, 특히 영화미술과 고전건축 관계자와의 적극적인 협의와 협력도 필요하다.

시대별 야외촬영 세트 체계도

다음은 고려시대와 조선시대, 일제강점기에서 1950년대로 이어지는 시대별 야외촬영 세트 체계도이며, 주요 건물과 서민주택, 위락시설, 종교, 교육, 공장, 교통수단 등 야외 고정세트 현황을 표로 정리한 것이다.

[표 21] 시대별 세트 체계도

고려시대	조선시대	일제~1950년대
궁 (개경/개성)	궁 (조선총독부)	궁 (중앙청, 청와대, 국회)
관청	관청	관청 (체신국, 철도국, 통감부 등)
	영사관 (중국, 독일, 러시아, 일본)	각국 대사관
	위락시설 (은행, 백화점, 우체국 등)	교육 (대학, 초, 중, 고, 유치원)
개경거리 및 대가집 (지역별)	중심거리 서울 - 광화문, 종로통, 명동 평양 · 대화정 거리	중심거리 서울 - 전차 평양 - 전차 ※ 기차, 자동차 (방송국, 은행, 경찰서, 서울역, 병원 등)
시장 (주막, 대장간, 가게, 한의원, 기생집)	육군, 해군	상해 임시정부
육군, 해군	종교 (불교, 기독교, 천주교)	종교 (불교, 기독교, 천주교)
농촌, 어촌, 산촌, 서민주택 (지역별) 불교 중심	서민주택	서민주택 (6 · 25피난처, 산동네, 빈민촌)
도자기촌 (고려청자)	도자기촌 (조선백자)	탄광촌

[표 22] 시대별 세부적인 야외 고정세트 현황

고려시대	조선시대	개화기	일제시대	해방 후 ~ 6·25전쟁	6·25 이후 ~ 5·16
918~1992년	1392~1900년	1900~1910년	1910~1945년	1945~1953년	1953~1961년

◆ 주요 건물

고려시대	조선시대	개화기	일제시대	해방 후 ~ 6·25전쟁	6·25 이후 ~ 5·16
■ 궁(개경: 지금의 개성) 1) 편전 및 어전, 집무실, 숙소 2) 사택 및 연회장 / 남대문 ■ 관청 1) 포도청(동헌) ① 집무실, 숙소 ② 감옥, 고문실 ③ 형장 ■ 대가집 ① 이북지방 ② 중부지방 ③ 호남지방 ④ 영남지방 ⑤ 제주 및 섬지방	■ 궁(비원, 경복궁, 덕수궁) ■ 관청 1) 포도청(동헌) ① 집무실, 숙소 ② 감옥, 고문실 ③ 형장 ■ 대가집 ① 이북지방 ② 중부지방 ③ 호남지방 ④ 영남지방 ⑤ 제주 및 섬지방 ■ 일본함대기지 ■ 일본공사관 ■ 러시아공사관(1890년대)	■ 궁 ■ 총독부 ■ 경찰서 ■ 영사관(독일, 러시아, 미국, 일본) ■ 관청 ■ 대가집 ■ 신문사	■ 궁(창경궁) ■ 중앙청 – 서울거리 – 평양거리 ■ 상해임시정부 ■ 광복군 ■ 덕수궁석조전 ■ 미국(이승만) ■ 육·해·공군, 체신국, 철도국, 법원 탁지부(재미부), 상공회의소, 경성일보사, 동양척식주식회사, 일본통감부, 헌병대, 일본군 용산기지, 방송국, 일본인·중국인(인천)거리, 화신백화점	■ 구 중앙청 – 서울거리 – 평양거리(대화 정거리) ■ 구 국회의사당 ■ 시청 ■ 관광서, 대사관 ■ 외국군 주둔부대 ■ 피난처(부산 자갈치시장 등) ■ 피난학교 ■ 군부대 (육·해·공·해병대) ■ 종로통, 명동	■ 중앙청 ■ 청와대 ■ 국회의사당(1970년대) ■ 관광서 ■ 동대문, 남대문시장 ■ 경찰서(내무부) ■ 동숭동, 서울대 ■ 군부대(육·해·공군·해병대) ■ 지리산(빨치산 주둔부대) ■ 달동네, 빈민촌 ■ 카바레

◆ 서민주택

고려~개화기	일제시대	해방 후 ~ 5·16
양반집과 서민집이 뒤 얽혀 사는 마을 ■ 농촌 – 부락(마을), 물레방아, 방앗간, 장터(이북, 중부, 호남, 영남, 제주 및 섬 구분) ■ 어촌·부락(마을), 항구, 선착장, 창고, 장터 ■ 산촌 – 화전민, 너와집, 산막, 굴피집, 장터	■ 농촌 – 방앗간, 정미소, 장터, 양기와, 루핑, 슬레이트집(이북, 중부, 호남, 영남, 제주, 섬) ■ 어촌 – 세관, 항구, 장터 ■ 산촌 – 탄광촌, 장터	마을회관, 공판장, 시장(슬래브, 빌딩) ■ 마을회관, 공판장, 어시장

◆ 위락시설, 종교, 교육, 공장

절, 서당, 무당 집, 삼신, 기생 집	절, 유교, 서당, 무당, 삼신, 명동성당 (1898년), 기생집	절, 유교, 서당, 교회, 전문학교, 소학교, 중등학교, 신문사, 우체국, 명동성당, YMCA, 곡물거래장	대학교(경성제국대학), 병원, 경찰서(주재소), 극장, 호텔, 여관, 양조장, 은행, 우체국, 명동본전통, 백화점(화신), 박물관, 기차역(서울역등), 온천장, 공장, 다방, 경성운동장, 일본인거리, 중국인거리, 공회당, 관측소, 일본인 사택, 유치원, 술집, 교도소, 제철소, 식당, 강당, 약방, 약국

◆ 교통수단

말, 마차, 가마	말, 마차, 가마, 거북선(이순신)	인력거, 자동차, 전차, 자전거	전동차, 기차, 버스, 비행기, 헬리콥터

◆ 공통/기타 신 건물

▪ 도자기촌(고려청자) – 가마촌, 항아리, 벽돌 ▪ 주막(음식점+주막) ▪ 한의원 ▪ 시장 ▪ 대장간 ▪ 절(해인사, 팔만대장경)	▪ 도자기촌(이조백자) – 가마촌, 항아리, 벽돌 ▪ 주막(음식점+주막) ▪ 한의원 ▪ 시장 ▪ 대장간 ▪ 절(해인사, 팔만대장경)	▪ 한강철교 (1900년) – 극장(1903년) ▪ 주막(음식점+주막) ▪ 한의원 ▪ 시장 ▪ 대장간 ▪ 절(해인사, 팔만대장경)	▪ 신사참배 ▪ 조선비행학교(1928년)		

영화와 영상, 방송 관계자 등의 지속적인 자문과 협의, 협조, 소통, 여러 관련 자료 정리 과정을 통해 도출한 시대별·연대별 야외 고정촬영 세트 기반시설 체계도를 제안한다. 저자의 역량이 부족하지만, 조금

이나마 국내 영화·영상 콘텐츠제작자, 연출자, 미술감독, PD, 시나리오 작가 등 많은 영화·영상 관계자, 정부와 지방자치단체 영상문화사업 관계자, 세트 제작기획자, 영상산업 애호가 등에게 세트 제작에 필요한 사전 정보를 제공하고 시행착오와 혼란을 방지하며, 장르별 세트 중복 제작을 최소화 또는 방지하고, 다양한 세트 제작 기회를 제공하며, 자원 재활용을 통해 제작비용을 절감하는 등 모든 영화·영상 관계자들에게 유용한 참고자료가 되기를 희망한다.

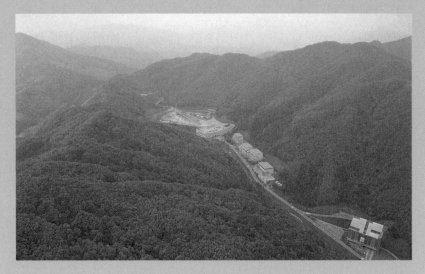

남양주종합촬영소 건립 당시 항공사진 전경(출처: 서울종합촬영소 종결보고서 Ⅰ, 영화진흥공사, 1997.10.)

건축물 색채 디자인 콘셉트 계획(출처: 서울종합촬영소 종결보고서 Ⅰ, 영화진흥공사, 1997.10.)

"

환경디자인과
색채계획

"

이 장에서는 종합촬영소 건축물의 환경디자인과 색채에 관하여 이야기하고자 한다. 세계는 환경디자인이라는 새로운 분야에 관심을 가지고 조화롭고 쾌적한 환경을 조성하기 위한 노력을 지속적으로 기울이고 있다. 공공건축 등 건축물에 있어서 환경디자인의 영역과 역할은 무엇인지를 종합촬영소 건축물 색채계획 사례를 통해 설명하였으며, 실제 활용할 수 있도록 외부 디자인 색채 콘셉트와 계획, 사인물 디자인계획 사례를 삽입하였다.

건축물을 통한 환경디자인 계획

환경디자인은 무엇일까? 이 장은 무수한 해석과 개념들을 담고 있는 '환경디자인'이라는 분야에 대해 나름대로 정의를 내리고 설명하려는 의도에서 출발한다. 그러나 수많은 분야를 모두 거론할 수 없으므로 환경디자인 적용 대상을 공공 건축물에 국한하고 그 건축물을 구성하는 모든 디자인적 요소들을 추출하여 디자인 행위 전제 조건을 '전체적인 환경 조화'라는 측면과 '그 해당 건축 이미지 통합작업'이라는 측면에서 이야기하겠다.

환경에 대한 새로운 자각

모든 인공 건축물은 인간의 다양한 활동과 목적을 위해 주거공간을 제공하고 안락하고 편리한 환경을 제공하는 데에 그 목적이 있다. 하지만 인간의 생활 자체가 복합적이고 범위가 확대됨에 따라 환경을 형성하는 요소도 매우 다변화하고 다양해졌다. 그리고 인간을 둘러싼 환경은 양적으로 확대되고 질적 수준 또한 향상되면서 인간의 디자인에 대한 태도 변화도 요구하고 있다. 질적으로 환경수준을 높이는 것뿐만 아니라, 주변 환경과 조화에서 오는 쾌적한 환경창조가 궁극적인 디자인 목표가 된 것이다. 만약 우리가 환경을 조형할 때 양적인 확대만 방임된 채로 거듭된다면 환경은 곧 시각적으로 혼돈되고 기능적으로 와해될 것이다.

환경에 대한 새로운 자각은 전 세계가 환경디자인이라는 새로운 분야

에 관심을 가지게 되면서 조화롭고 쾌적한 환경을 조성하기 위한 지속적인 노력을 하도록 요구하고 있다. 사회가 발전하고 복잡해질수록 인간성이 풍부한 소통이 필요하다. 공간적 측면에서 볼 때 개별적 건축개념이 전체적 조화개념으로 확장되고 있음을 뜻한다.

환경디자인 정의

환경디자인은 환경과 디자인의 합성어이다. 넓은 의미에서 환경은 '우리를 둘러싸고 있는 모든 것', '생명이나 인격 발달을 변화시키거나 결정 지우는 영향력 총화' 등으로 해석하고 있으며, 결국 '우리의 생명과 성격에 영향을 미치는 우리 주위 모든 것'이라는 말로 귀결시킬 수 있다. 디자인은 환경이라는 용어보다 더 포괄적이고 추상적인데, 인간이 스스로 직면하는 문제에 대해 해결해 나가려는 모든 지적 활동을 총괄해서 말한다. 사람이 이런 일 또는 저런 일을 할 계획이라고 말할 때 그는 이미 마음속에 어떤 일을 의도(designing)하고 있다고 할 수 있다.

따라서 우리는 환경디자인의 의미를 이렇게 파악할 수 있다. 위에 나열한 두 단어 환경과 디자인을 접목하면, 환경디자인은 '우리를 둘러싸고 있고, 우리의 생명과 성격에 영향을 미치고 있는 모든 것을 대상으로 무엇인가 계획하고 의도하려는 활동'으로 정의할 수 있다.

그러면 좁은 의미에서 환경디자인은 무엇일까? '환경디자인'이라는 용어를 건축물이라는 좀 더 구체적인 범주 속에서 이야기하면 건축물을

통하여 생겨나는 새로운 환경에 심미성과 기능성이 조화된 새로운 질서를 부여하는 종합적인 디자인 작업이라고 할 수 있다. 건축물 전체에 통일된 색채 환경을 조성하는 색채계획을 시작으로 각종 사인물과 부대시설물, 환경조형물에 이르기까지 색채와 형태에 통일된 이미지를 부여하는 작업을 뜻하는 것이다.

공공건축과 환경디자인

공공건축은 넓게는 우리나라 문화를, 좁게는 우리 정부 이미지를 대표하는 상징적 얼굴이며, 국민에 대한 봉사자인 동시에 한 사람 직장인의 사무환경이다. 또한 각 공공건축물은 그 목적에 따라 국민 간 교류가 끊임없이 이루어지는 공중생활 환경이기도 하다.

지금까지 공공건축물은 권위주의 문화 영향을 강하게 받으며 획일적인 색채와 비효율적인 공간설계를 반복해 왔다. 다행히 건축개념에 대한 인식이 수직적 구조에서 수평적 구조로 전환되기 시작하면서, 공공건축에서도 그 통일적 이미지에 맞는 고유성을 살리려는 움직임이 나타나고 있음은 고무적이다. 그러나 기존 공공건축에 문제점이 있다. 그 인식 폭이 환경디자인으로까지 넓혀지지는 못하고 있는데, 색채작업으로 건축 고유성을 더욱 발전시키는 문제, 고유성을 주변 환경과 조화시키는 문제, 인테리어와 사인물, 부대시설, 환경조형물 등을 통일된 언어로 표현하는 문제는 아직도 과제로 남아 있다.

건축물에서 환경디자인 영역과 역할

환경디자인 영역은 색채계획, 사무환경 디자인계획(인테리어계획), 사인물 디자인계획, 부대시설물 디자인계획으로 나눌 수 있다. 색채계획은 각 건축물 고유한 설계개념에 따라 개성과 조화된 독창적인 이미지를 창조하는 것으로 환경디자인의 기본적 영역이다. 특히 공공건축은 대외 이미지 제고와 공중생활 활력 제공을 위해 생동감 있는 색채 환경을 조성하는 일이 중요한데, 주조색과 이미지 컬러 선정 작업을 토대로 내·외부 색채계획이 이루어지고, 이는 종합적인 환경디자인 계획 뼈대가 된다.

일반적으로 '디자인이다' 또는 '색채다'라고 하면 건축가의 의도나 공간기능은 고려하지 않은 채 단지 몇 가지 시각적 효과만을 감각적으로 추구하는 작업으로 오인하는 경향이 있다. 그러나 색채계획은 부분적으로 어느 곳이 얼마나 아름다운가에 대한 문제가 아니라 얼마나 기능적으로 조화된 색채를 통일된 계획 속에서 실현했는가 하는 문제에 중점을 두어야 한다.

공공건축에 있어 사무환경 디자인계획(인테리어계획)은 사무환경 관리 측면뿐만 아니라 공중생활 장소라는 측면에서도 중요한 의미를 가진다. 업무 처리 흐름 원활화, 공간 편리성과 합리성의 제고, 직원 사기 앙양, 봉사성 고양, 장래 발전성 등을 고려하여 사무공간 디자인계획을 수립해야 하기 때문이다.

사인물 디자인계획은 적절한 자리에, 정확한 정보를 통일된 이미지로

전달할 수 있도록 계획하고 설비하는 정보 전달을 위한 서비스체계인데, 사인 시스템(Sign System)은 부대시설물과 여러 환경 요소들이 어우러지면서 건물 내부 중요한 조형 요소로서 자기만의 개성을 실현시켜야 한다는 어려움이 있다. 부대 시설물 디자인계획은 설치되는 주변 환경 기본적인 조형 요소를 응용하여 디자인 요소를 통합하는 차원에서 시설물을 계획하고 설치하는 작업이다. 또한 부대 시설물 기능성을 극대화하면서 다른 건축물과 차별화가 필요하다.

시설물 디자인계획은 가로표식 · 안내판 · 실명간판 · 내부 방향유도 · 간판 등을 설계하는 사인 시스템 계획과, 벤치 · 공중전화부스 · 휴지통 · 국기게양대 등 부대시설물 계획, 모뉴먼트 · 공공조각 등 환경조형물계획 등이 포함된다. 사인 시스템은 적절한 자리에, 정확한 정보를, 통일된 이미지로 전달할 수 있도록 계획해야 하고, 부대 시설물과 환경조형물 역시 그 건축물에 대한 계획적 이미지를 표현하면서 각 개성도 잘 나타낼 수 있도록 설치해야 한다.

환경디자인 행위로 예상되는 결과와 의미

환경디자인 행위는 장소성이라는 이미지를 나타내며, 주변 다른 장소들과 비교하여 뚜렷한 그 장소 자체의 개별적인 차별성을 보여 준다. 상징성을 표현하면서 특별한 개념적 또는 상징적 장소로 표현될 경우는 적절한 전달 매체가 될 수도 있다. 조합된 기능과 다양성을 나타내기도

하는데, 시스템화된 디자인 체계로 계획될 경우 각기 다른 기능적 요구에 대해 다양하게 응할 수 있다. 시각적 질서와 안정된 지각 환경을 나타내기도 하는데, 많은 요소를 서로 관통하는 통일된 디자인 감각으로 단순화할 수 있으며 궁극적으로 시각상 평정된 환경을 얻게 된다.

무엇보다 이와 같은 여러 의미 속에서 디자인 결과가 갖는 가장 큰 의의는 전체 환경 질에 대한 해석적 디자인으로서 궁극적으로 우리에게 환경은 매우 복잡하고 형식으로 요구되어 오지만, 이 요구는 단편적인 것이 아니라 전체 조화로서 인식되어야 한다는 것이다. 따라서 환경디자인 작업에서 가장 기본적인 전제 조건은 우선 전체 속에서 단위요소라는 개념이다. 이는 모든 대상에 대한 동질성 인식에서 출발하여 조화된 건축 환경에 이르게 될 때까지 일관된 관건이다. 한편 조화된 환경은 시각적 이미지 통일화해서 시각적 단순화 효과로서 환경 전체 시각적 부담을 간편하게 하며, 전체 환경 질서 체계 내에 흡수되는 것이다.

국내 건축 현황과 문제점

지금까지 우리는 건축에 대해 기능적 동기에만 치우쳐 오는 한편, 환경디자인 위치에는 형식적인 색채나 획일적인 이미지를 대신 자리하게 함으로써 오히려 건축에 포함된 많은 조형적 기능성이 상실되고 역기능이 두드러져 왔다. 현재는 주요 공공건축에도 대중 환경과 사무환경 관리개념에 입각한 다양한 색채가 도입되는 등 디자인개념 인식에 큰 변화가 일어나기 시작했지만, 아직도 적절한 색채 선택 문제, 심미성과 기능성이 조화된 사무환경 구현 문제(미와 기능이 통일된 인테리어

문제), 사인 시스템에서 각종 부대 시설물에 이르기까지 일관된 이미지 창출 문제, 주변 환경과의 조화 문제 등이 있다.

위 문제들을 해결하기 위해서는 설계자와 환경디자인 전문가가 함께 설계에서 시공까지 건축과 유기적인 관련을 맺으면서 통일적 이미지를 계획하는 상호 협력이 절실히 요구된다. 즉, 우리나라 조형 문법과 공공언어 대중적 장점을 결합할 수 있는 색채 선정 작업, 그에 따른 인테리어, 사인 시스템, 부대시설 및 환경조형물 일관적인 계획 설치작업, 주변 환경과 조화를 고려하는 전체적 이미지 동일 작업 등이 전문적인 환경디자이너에 의해 이루어지도록 해야 한다.

건축과 디자인이 위와 같이 이상적인 조화를 이룰 때 비로소 우리의 공공건축은 모범적인 대중 언어가 되고, 직원들의 활기차고 쾌적한 사무공간이 되며, 나아가 국민에게 편리한 생활환경 기능과 의미를 다할 수 있다.

종합촬영소 건축물 색채계획 사례

■ 환경디자인 기본방향

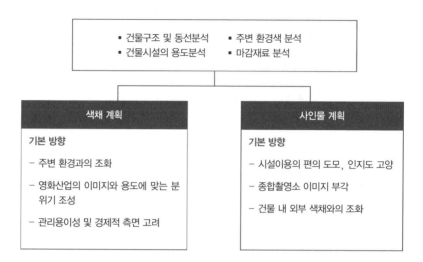

■ 색채디자인 계획

색채콘셉트 계획

기능적 색채계획	:	동적 공간 (활기찬 색상 적용)	+	정적 공간 (안정감 있는 색상 적용)
이미지 구축 마련	:	컬러 필름의 이미지인 원색색상의 적용		
주변 환경과의 조화	:	4계절의 특징에 모두 부합될 수 있는 색채 선정		

[그림 112] 색채디자인 이미지 및 색상환도

▪ 환경디자인 색채계획

환경디자인에 있어 가장 고려할 사항은 주변과 조화, 시각 안정감, 목적 부합성이다. 그러나 심미적이고 기능적으로 부각할 수 있는 것이 바로 색채계획이며, 색채는 곧 건축물 표정이 된다. 환경디자인 영역뿐만 아니라 색채는 모든 분야에 있어 완성도를 결정짓는 중요한 요소이기도 하다.

▪ 건축물 외부 디자인 콘셉트 계획

한국 영화산업은 독창적인 창의성을 표현하고, 국제무대에서 한국적 이미지를 나타내기 위해 한국 전통적인 오방색(백 · 적 · 황 · 청 · 흑)을 기본으로 종합촬영소 전체에 적용하였다. 오방색이 갖는 의미는 춘 ·

하·추·동 계절과 관계가 있고 한국인의 정서에도 잘 어우러지며 빛을 통한 예술작업에도 상당히 공감대가 형성되는 색상이기 때문이다.

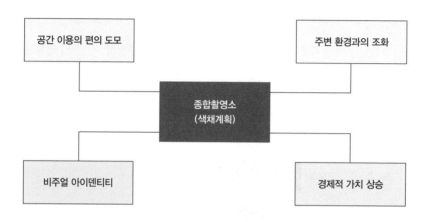

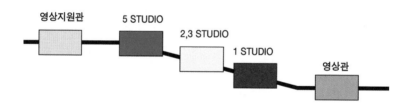

[그림 113] 단지 내 건물 외부 디자인 콘셉트 색상 계획

스튜디오 기능적 성격에 따라 각 주조색을 정하여 건물마다 특색을 살렸으며, SIGN 계획과 연관성을 가지고 반복, 적용함으로써 색채계획 범위와 방침도 수립하였다.

▪ 사인물 디자인 계획

사인물은 모든 형태 중 기본이 되는 사각형과 삼각형, 원 형태를 적절히 조합하여 난해한 형태를 피하고 시각적으로 강한 특색이 있는 형태로 디자인하여, 사인물이 갖는 정보 전달 기능과 조형적 특질을 높여 단지 내 부가가치를 높였다. 종합촬영소는 단지 구성상 동별로 색상을 적용하여 전체 주조 색상은 5 스튜디오 RED 적용 색채를 기준으로 하였고, 각 내 · 외부 사인물은 지정색상을 적용하였다.

Main Color : K-2053

5 Studio : K-2053

1 Studio : DIC 2601

영상지원관 : NC 162

2,3 Studio : K-3000

영상관 : DIC 135

[그림 114] 건물 내 · 외부 및 사인물 디자인 콘셉트 색상 계획

▪ 5 스튜디오

철골트러스 / 그릴 배기창 K-2053

방음벽 패널시스템/외벽(에폭시 본타일) D-80830

[그림 115] 마감색상 견본

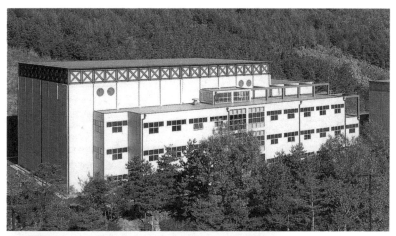

[그림 116] 5 스튜디오 전경, 사인물, 실내 색채 사례

[그림 117] 2/3 스튜디오 전경, 사인물, 실내 색채 사례

[그림 118] 1 스튜디오 전경, 사인물, 실내 색채 사례

[그림 119] 영상관 전경, 사인물, 외부 색채 사례

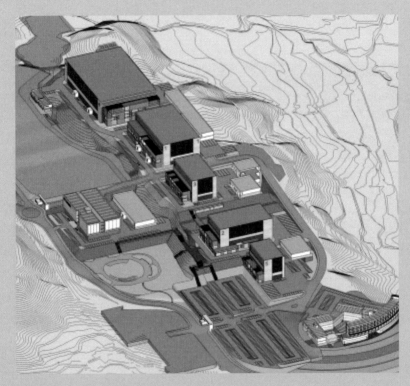

촬영소 건립 마스터플랜 초기 입체계획 조감도안 2(출처: 영화진흥위원회)

SBS 〈더 킹: 영원의 군주〉 로케이션 촬영장면(출처: 부산영상위원회)

촬영 스튜디오 법제도 현황과 운영 매뉴얼, 가이드라인 제안

이 장에서는 국내 촬영 스튜디오 설립과 운영에 관련된 법제도 현황을 살펴보고 실제 촬영 스튜디오를 운영하는 데 필요한 관리 운영 매뉴얼에 관한 주요 내용을 제시하였다. 촬영 스튜디오 설립과 운영, 관리를 위한 법과 제도를 검토하여 촬영 스튜디오를 공급하는 자와 실내 촬영 스튜디오를 운영하고 관리하는 자가 새롭게 스튜디오를 설립하고 운영하며 유지·관리할 때 효율성을 향상하도록 하기 위함이다. 또한 촬영 스튜디오 수요자가 스튜디오 운영 매뉴얼, 표준계약서, 표준 약관이 필요한 경우 초안 작성 시 편리하게 활용할 수 있도록 하였다.

이를 위해 건축법, 소방기본법, 화재예방법, 소방시설법 등 관련 법령과 제도를 조사하여 주요 내용을 정리하였고, 행정안전부와 한국소방안전원이 제시하는 각종 안전관리 매뉴얼 등 국내 실내 촬영 스튜디오 운영에 대한 내용과 각각의 촬영 스튜디오별 특기사항 등을 고려하여 종합적인 검토 후 작성하여 활용하기 바란다.

촬영 스튜디오 건립과 운영에 관련된 법제도

촬영 스튜디오 건립과 운영을 위해 관련된 법 제도는 건축법, 소방기본법, 화재의 예방 및 안전관리에 관한 법률(이하 화재예방법), 소방시설 설치 및 관리에 관한 법률(이하 소방시설법) 등이 있으며, 이 가운데 관련 내용을 정리하면 다음과 같다.

촬영 스튜디오 건립을 위한 법제도

현행 건축 관련 관계 법령을 기준으로 현황을 검토하되, 건립부지 위치, 규모, 법적인 조건 등과 각각 다른 조건들을 갖고 있는 현행 도시계획법과 관련규정, 지침, 조례 등은 여기에서 제외하고 주로 건축법 관련 신축건립 사항을 위주로 검토하였다.

건축법 제2조(정의) 제2항에 따르면, 건축물의 용도는 총 29종으로 분류[1]되며 이를 세분화한 건축법 시행령 제3조의5(용도별 건축물의 종류)에 따르면 방송통신시설의 하위 항목으로서 방송국, 전신전화국, 촬영소, 통신용 시설, 데이터 센터, 그 밖에 시설과 비슷한 것 등이 분류되어 있다.

1 건축법 제2조(정의) 제2항에 따른 건축물의 용도는 1. 단독주택 2. 공동주택 3. 제1종 근린생활시설 4. 제2종 근린생활시설 5. 문화 및 집회시설 6. 종교시설 7. 판매시설 8. 운수시설 9. 의료시설 10. 교육연구시설, 11. 노유자(노인 및 어린이) 시설 12. 수련시설 13. 운동시설 14. 업무시설 15. 숙박시설 16. 위락시설 17. 공장 18. 창고시설 19. 위험물 저장 및 처리시설 20. 자동차 관련시설 21. 동물 및 식물 관련 시설 22. 자원순환 관련시설 23. 교정 시설 24. 국방 군사시설 25. 방송통신시설 26. 발전시설 27. 묘지 관련시설 28. 관광 휴게시설 29. 그 밖에 대통령령으로 정하는 시설 등 총 29개로 분류되어 있다.

실내촬영 스튜디오 건립은 일반적인 지방자치단체 건축인·허가 과정을 거치게 되는데, 건축법 시행령 제3조의 5와 관련하여 용도별 건축물 종류인 '방송통신시설(촬영소)' 분류에 따른 인·허가와 운영 관련 규제보다는 건축물 규모, 즉 연면적에 따른 규정 적용을 받는 일이 더 많다.

예를 들어 건축법 제11조(건축허가) 제1항은 '건축물을 건축하거나 대수선하려는 자는 특별자치시장, 특별자치도지사 또는 시장, 군수, 구청장의 허가를 받아야 한다.'고 규정하고 있으며 건축법 시행령 제8조(건축허가) 제1항에 따라서 건축물은 '층수가 21층 이상 이거나 연면적 합계가 100,000㎡(30,250평) 이상인 건축물 건축(연면적의 10분의3 이상을 증축하여 층수가 21층 이상으로 되거나 연면적의 합계가 100,000㎡(30,250평) 이상으로 되는 경우를 포함한다)'에 대해서는 특별시장 또는 광역시장의 허가를 받아야 하는 것으로 규정하고 있다. 다만 공장이나 창고, 지방건축위원회 심의를 거친 건축물은 제외하고 있다.

또한 소방시설 설치 및 관리에 관한 법률 제6조(건축허가 등의 동의 등) 및 동법 시행령 제7조(건축허가 등의 동의대상물의 범위 등)에 따라 연면적 400㎡(121평) 이상인 건축물, 지하층 또는 무창층이 있는 건축물로서 바닥면적이 150㎡(45.37평) 이상인 층이 있는 것은 건축허가 등을 할 때 그 권한이 있는 행정기관은 해당 소재지를 관할하는 소방본부장 또는 소방서장의 동의를 미리 받아야 한다.

건축물을 건축하거나 대수선하는 경우, 건축법 시행령 제32조(구조안전의 확인)에 따라 건축주는 해당 건축물 설계자로부터 구조안전을 확

인하는 서류를 받아 착공신고 하는 때에 그 서류를 허가권자에게 제출하여야 한다. 이에 해당하는 건축물은 층수가 2층 이상인 건축물, 연면적 200㎡(60.5평) 이상인 건축물(창고나 축사 등은 제외), 높이가 13m 이상인 건축물, 처마높이가 9m 이상인 건축물, 기둥과 기둥 사이 거리가 10m 이상인 건축물이며, 같은 법 시행령 제6조의3(특수구조 건축물 구조 안전의 확인에 관한 특례) 규정에 따라 '특수구조 건축물'2을 건축하거나 대수선하려는 건축주는 착공신고를 하기 전에 허가권자에게 건축물 구조 안전에 관하여 지방건축위원회 심의를 받아야 한다.' 등이 포함되므로 건축하려는 촬영 스튜디오의 규모가 이에 해당하는지 확인하여야 한다.

건축법에는 건물과 이용자의 안전을 위한 규정이 많이 있는데, 같은 법 제49조는 건축물 피난시설과 용도를 제한하고 있다. 이에 따르면 같은 법 시행령 제34조(직통계단의 설치)에 따라 '3층 이상 층으로서 그 거실 바닥면적 합계가 400㎡(121평) 이상'인 경우 같은 법 시행규칙에서 정하는 기준에 따라 피난층 또는 지상으로 통하는 직통계단을 2개소 이상 설치하여야 한다. 또한 같은 법 시행령 46조(방화구획 등의 설치)는 '주요구조부가 내화구조 또는 불연재료로 된 건축물로서, 연면적 1,000

2 건축법 제2조(정의) 제18호 "특수구조 건축물"이란 한쪽 끝은 고정되고 다른 끝은 지지(支持)되지 아니한 구조로 된 보ㆍ차양 등이 외벽(외벽이 없는 경우에는 외곽 기둥을 말한다)의 중심선으로부터 3미터 이상 돌출된 건축물, 기둥과 기둥 사이의 거리(기둥의 중심선 사이의 거리를 말하며, 기둥이 없는 경우에는 내력벽과 내력벽의 중심선 사이의 거리를 말한다. 이하 같다)가 20미터 이상인 건축물, 특수한 설계ㆍ시공ㆍ공법 등이 필요한 건축물로서 국토교통부장관이 정하여 고시하는 구조로 된 건축물을 말한다.

㎡(302.5평)를 넘는 것은 국토교통부령으로 정하는 기준에 따라 내화구조로 된 바닥, 벽 및 같은 법 시행령 제64조(방화문의 구분)에 따른 60분+방화문으로 구획하여야 한다.'고 정하고 있다.

건축법 제50조는 건축물 내화구조와 방화벽을 규정하고 있는데 이에 따라 건축법 시행령 제56조(건축물의 내화구조)에 따르면 '방송통신시설 중 방송국, 전신전화국, 촬영소 등 용도로 쓰이는 건축물로서 그 용도로 쓰는 바닥면적 합계가 500㎡(151.3평) 이상인 건축물 주요 구조부는 내화구조로 하여야 한다.'고 규정하고 있다. 또한 같은 법 시행령 제57조(대규모 건축물의 방화벽 등)에 따라 연면적 1,000㎡(302.5평) 이상인 건축물은 방화벽(각 구획된 바닥면적 합계는 1,000㎡(302.5평) 미만)으로 구획하되, 건축물의 피난·방화구조 등의 기준에 관한 규칙 제14조(방화구획의 설치기준)에 따르면, 10층 이하 층은 바닥면적 1,000㎡(스프링클러 기타 이와 유사한 자동식 소화설비를 설치한 경우에는 바닥면적 3,000㎡(907.5평)) 이내마다 구획하고, 3층 이상 층과 지하층은 층마다 구획하도록 되어 있다.

건축법 제52조(건축물의 마감재료)와 같은 법 시행령 제61조에 따라 방송통신시설 중 방송국, 촬영소의 용도로 쓰이는 건축물은 벽, 반자, 지붕 등 내부 마감 재료가 방화에 지장이 없는 재료여야 하고, 건축물의 피난·방화구조 등의 기준에 관한 규칙 제24조(건축물의 마감재료 등)에 따르면 이 마감 재료는 불연재료, 준불연재료 또는 난연재료로 하여야 한다고 규정되어 있다.

운영과 관리를 위한 법제도

일반적인 건축물 관리와 운영을 위해 적용되는 법 제도는 '건축법'과 '소방기본법', '화재의 예방 및 안전관리에 관한 법률(이하 화재예방법)', '소방시설 설치 및 관리에 관한 법률(이하 소방시설법)' 중 관련 내용을 검토하였다.

건축법 제2조 제16의2호에 따르면 "건축물 유지관리란 건축물 소유자나 관리자가 사용 승인된 건축물 대지, 구조, 설비와 용도 등을 지속적으로 유지하기 위하여 건축물이 멸실될 때까지 관리하는 행위"로 정의하고 있다. 건물 유지관리에 관하여, 해당 건축물 용도가 '촬영소' 또는 대범위인 '방송통신시설'이기 때문에 특별히 적용되는 법 제도 현황은 없다. '화재의 예방 및 안전관리에 관한 법률(이하 화재예방법) 제24조 및 제25조제1항 "소방안전관리대상물"로서 전문적인 안전관리자가 소방안전관리업무를 수행하기 위하여 제30조제1항에 따른 소방안전관리자로 선임하여야 한다. 또한 같은 법 제25조 제2항의 규정에 따라 소방안전관리자의 보조가 필요한 경우 추가로 소방안전관리보조자를 선임하여야 한다. 같은 법 시행규칙 제10조 소방안전관리업무 수행에 관한 기록을 월 1회 이상 작성·관리 및 보수 또는 정비가 필요한 경우에는 소유자에게 알리고, 기록물은 작성한 날부터 2년간 보관하도록 하고 있다.

소방시설법 제22조는 소방시설 등 자체점검 규정에 따르면, 특정 소방대상물 자체 점검을 할 경우 그 대상물에 설치되어 있는 소방시설 등이 적합하게 설치·관리되는지 정기적으로 "자체점검"(점검능력 평가를

받은 관리업자 또는 관리업자 등을 포함)을 실시, 같은 법 시행규칙 제20조의 작동점검과 종합점검으로 구분하여 실시하고, 점검횟수는 각각의 연 1회 이상 실시하도록 하고 있다. 특정소방대상물 소유자는 자체 점검 결과 소화펌프 고장 등 대통령령으로 정하는 중대 위반사항이 발견된 경우 지체 없이 수리 등 필요한 조치를 취하고, 그 점검 결과를 행정안전부령으로 정하는 바에 따라 소방시설 등에 대한 수리 · 교체 · 정비에 관한 이행계획(중대위반사항에 대한 조치사항을 포함)을 첨부하여 소방본부장 또는 소방서장에게 보고하여야 한다. 이 경우 소방본부장 또는 소방서장은 점검 결과와 이행계획이 적합하지 아니하다고 인정되는 경우 소유자에게 보완을 요구할 수 있도록 하고 있다.

같은 법 시행령 제34조에 따르면 "소화펌프 고장 등 대통령령으로 정하는 중대위반사항"이란 다음 각 호 어느 하나에 해당하는 경우를 말한다.

1. 소화펌프(가압송수장치를 포함), 동력 · 감시 제어반 또는 소방시설용 전원(비상전원을 포함)의 고장으로 소방시설이 작동되지 않는 경우

2. 화재 수신기의 고장으로 화재경보음이 자동으로 울리지 않거나 화재 수신기와 연동된 소방시설의 작동이 불가능한 경우

3. 소화배관 등이 폐쇄 · 차단되어 소화수(消火水) 또는 소화약제가 자동 방출되지 않는 경우

4. 방화문 또는 자동방화셔터가 훼손되거나 철거되어 본래의 기능을 못하는 경우

따라서 촬영소는 일반적인 건물 유지관리와 이용자의 안전을 위해서 같은 법과 시행령 등에서 규정하는 일반적인 점검 항목을 차용하여 건물 유지관리에 이용할 필요가 있다.

소방시설 설치 및 관리에 관한 법률(이하 소방시설법)은 건축물 방염기준을 규정하고 있는데, 소방시설법 제20조 및 같은 법 시행령 제30조에 따르면 '방송통신시설 중 방송국 및 촬영소'는 대통령령으로 정하는 특정소방대상물로서, 실내장식 등 목적으로 설치 또는 부착하는 물품 가운데 다음의 항목에 대해서 방염성능기준 이상으로 설치하도록 하고 있다.

이에는 창문에 설치하는 커튼류(블라인드 포함), 카펫, 두께가 2㎜ 미만인 벽지류(종이벽지 제외), 전시용 합판·목재 또는 섬유판, 무대용 합판·목재 또는 섬유판, 암막, 무대막, 섬유류 또는 합성수지류 등을 원료로 하여 제작된 소파, 의자, 건축물 내부의 천장이나 벽에 부착하거나 설치하는 종이류(두께 2㎜ 이상), 합판이나 목재, 공간을 구획하기 위하여 설치하는 간이 칸막이, 그리고 흡음이나 방음을 위하여 설치하는 흡음재(흡음용 커튼 포함) 또는 방음재(방음용 커튼 포함) 등이 있다.

또한 일반적으로 실내촬영 스튜디오 내에서 화재 장면 촬영은 허용되고 있지 않으나, 야외세트 또는 로케이션 촬영 시 화재 또는 폭발 장면이 있을 경우 소방기본법 제19조를 참조하도록 하고 있으며, 소방기본법 19조(화재 등의 통지) 제2항에 따르면 다음 각 호 어느 하나에 해당하는 지역 또는 장소에서 화재로 오인할 만한 우려가 있는 불을 피우거나 연막 소독을 하려는 자는 시, 도 조례로 정하는 바에 따라 관할 소방본

부장 또는 소방서장에게 신고하여야 한다.

1. 시장지역

2. 공장, 창고가 밀집한 지역

3. 목조건물이 밀집한 지역

4. 위험물의 저장 및 처리시설이 밀집한 지역

5. 석유화학제품을 생산하는 공장이 있는 지역

6. 그 밖에 시, 도의 조례로 정하는 지역 또는 장소

마지막으로, 소방시설법 시행령 제11조(특정소방대상물에 설치·관리해야 하는 소방시설)는 건물의 용도와 규모에 따라 반드시 설치해야 하는 소방시설종류를 규정하고 있는데, 이 가운데 실내촬영 스튜디오와 관련되는 항목을 검토하면 다음과 같다.

가. 옥내소화전설비: 연면적 3,000㎡(907.5평) 이상이거나 지하층, 무창층, 또는 층수가 4층 이상인 것 중 바닥면적이 600㎡(181.5평) 이상인 층이 있는 것은 모든 층에 옥내소화전설비를 설치하여야 한다. 또한 방송통신시설로서 연면적 1,500㎡(453.7평) 이상이거나 지하층, 무창층 또는 층수가 4층 이상인 층 중 바닥면적이 300㎡(90.75평) 이상인 층이 있는 것은 모든 층에 역시 옥내소화전 설비를 설치하여야 한다.

나. 스프링클러설비: 무대부가 지하층, 무창층 또는 층수가 4층 이상인 층에 있는 경

우에는 무대부의 면적이 300㎡(90.7평) 이상이거나 무대부가 이외의 층에 있는 경우에는 무대부의 면적이 500㎡(151.2평) 이상인 것 또한 지하층, 무창층 또는 층수가 4층 이상인 층으로서 바닥면적이 1,000㎡(302.5평) 이상인 층에 스프링클러 설비를 설치하여야 한다.

다. 경보설비: 연면적 400㎡(121평) 이상이거나 지하층 또는 무창층의 바닥면적이 150㎡(45.3평) 이상인 경우 비상경보설비를 설치하여야 한다. 또한 연면적 3,500 ㎡(1,058.7평) 이상인 경우에도 비상방송설비를 설치하여야 한다. 방송통신시설로서 연면적 1,000㎡(302.5평) 이상인 경우에는 자동화재탐지설비를 설치하여야 한다.

라. 소화용수설비: 연면적 5,000㎡(1,512.5평) 이상인 경우에는 상수도 소화용수설비를 설치하여야 한다. 다만 상수도소화용수설비를 설치하여야 하는 특정소방대상물의 대지 경계선으로부터 180m 이내에 지름 75㎜ 이상인 상수도용 배수관이 설치되지 않은 지역의 경우에는 화재안전기준에 따른 소화수조 또는 저수조를 설치하여야 한다.

실내 촬영 스튜디오 내·외에 지어지는 촬영용 '세트'는 현행 건축법상 '가설건축물'로 보아, 그 규모에 따른 각종 건축규제 및 소방 설비의 의무가 없는 것으로 보인다. 다만 건축법에서 정한 바에 따라 가설건축물로서 특별자치시장·특별자치도지사 또는 시장·군수·구청장에게 신고한 후 착공해야 할 것이다.

건축법 시행령 제15조(가설건축물)에서는 가설 건축물이란, '1. 철근콘크리트조 또는 철골철근콘크리트조가 아닐 것, 2. 존치기간은 3년 이내일 것, 3. 전기·수도·가스 등 새로운 간선 공급설비의 설치를 필요

로 하지 아니할 것, 4. 공동주택·판매시설·운수시설 등으로서 분양을 목적으로 건축하는 건축물이 아닐 것'으로 규정하고 있고, 또한 같은 조의 제5항 제14호를 통해 '야외 전시시설 및 촬영시설'의 용도인 경우를 명확히 포함하고 있다. 즉, '촬영시설 용도의 가설건축물'인 경우, 건축법 시행령 제15조 제6항의 규정에 의해, 건축법에서 규정하는 법 제49조(피난시설의 설치), 법 제50조(내화구조와 방화벽), 법 제52조(건축물의 마감재료), 법 제52조의2(실내건축물)의 방염 기준 등을 적용하지 아니한다.

다만, 건축법 시행령 제15조 제7항에서 가설건축물은 기본적으로 그 존치기간을 3년 이내로 하고 있으므로, 촬영 이후에도 지속적인 촬영 및 관람·관광 등의 목적으로 특정 세트를 계속 유지하고자 할 때에는, 해당 세트를 가설건축물로 보지 않고 건축법의 각종 규제에 적합하도록 건축할 필요가 있겠다.

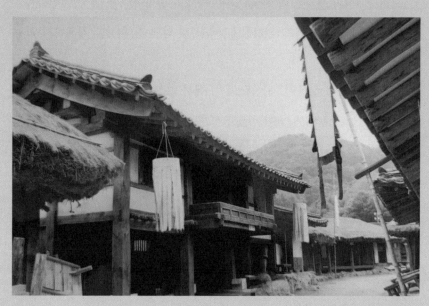
영화 '야외세트장 미술세트' 전경(출처: 영화진흥위원회)

촬영 스튜디오 관리운영 매뉴얼과
촬영시설 이용 약정서 가이드라인 제안

"미국 영화 현장을 경험한 할리우드 스태프 한 말이, (국내 스튜디오) 시설
은 할리우드와 비슷한데 절대 이해할 수 없었던 게 '안전' 문제라고 한다. 스튜
디오에 안전장치가 전혀 있지 않다. 모 스튜디오는 최신 시설인데도 바턴 상부
가 거의 낭떠러지 수준이고 안전시설이 갖추어져 있지 않은 것에 대해 이용자
로서 이해가 불가한 수준이다. 또한 사고가 발생할 때 적용할 매뉴얼, 근처 병
원, 구급시설 등에 대한 부분이 없는 것을 보고 상당히 놀랐다."

– 국내 촬영 스튜디오 이용자 의견 중에서

지금까지는 전국 실내 야외 스튜디오 관리 운영 주체의 '운영 매뉴얼'
에 대해서 구두나 관행 또는 약식 관리문서 정도로 인식되어 왔던 것이
사실이다. 이에 따라 현재 전국에서 문서화된 정식 운영 매뉴얼을 보유
하고 이에 따라 촬영 스튜디오를 관리 · 운영하는 곳은 매우 적다.

그러나 최근 촬영 스튜디오 이용자의 의견을 들어 보면, 국내 사회적
인 안전에 대한 국민의 인식 때문인지 안전에 관해 우려를 많이 표출하
고 있으며, 촬영장 안전을 확보하고 불의 사고에 대비하기 위한 안전
과 운영관리 매뉴얼은 각 촬영 스튜디오마다 기본적으로 갖추어야 할
요소가 되었다. 이 장에서는 실내 촬영 스튜디오를 운영할 때 고려하
고 대비해야 할 일반적인 관리 운영 매뉴얼 중 주요 내용을 참고자료로

제시하였다. 또한 실내촬영 스튜디오와 같이 다수 인원이 한정된 공간 안에서 복잡한 작업을 수행할 때 발생할 수 있는 위험 요소를 사전에 파악하여 분류하고 효율적으로 관리할 수 있고, 사고의 예방과 발생한 사고에 신속하고 적절하게 대처할 수 있는 방안이 매뉴얼에 포함될 필요가 있다.

실내촬영 스튜디오 관리운영 매뉴얼은 안전하게 스튜디오를 이용하고 효율적인 관리를 위해 관련 법 제도에서 규정하는 내용을 포함하여 작성되어야 한다. 그리고 가능한 범위 안에서는 개별 촬영 스튜디오에서 공통적으로 적용되는 것이 이용자 편의를 위해 도움이 될 것이다.

실내촬영 스튜디오 관리운영 매뉴얼의 주요 내용에는 시설과 인력 현황 등 스튜디오 일반현황과 건축물 안전과 사용수명 연장을 위한 안전 관리로서 정기점검, 수시점검에 관한 일반적인 건물 유지관리, 덧마루와 조명발판 등 스튜디오 내 시설물 관리를 위한 건물 내 시설물 관리에 관한 사항, 유해 물질 관리와 전기사고, 화재, 인명사고 대비 안전 관리, 응급처치에 관한 실내 촬영 스튜디오 특성상 대비해야 하는 위험 또는 사고 관리에 관한 사항, 마지막으로 재난과 기상재해 등 일반적인 자연 재난뿐만 아니라 사회재난 발생에 대비한 관리에 관한 사항 등이 포함되어야 한다.

이러한 요소를 고려하여 국내 촬영 스튜디오 관리운영 매뉴얼을 작성 후 사용하여야 한다. 아울러 관리 운영 매뉴얼은 행정안전부에서 발행한 〈다중이용시설 위기상황 매뉴얼 및 훈련가이드북 표준안〉(2021.7.2.)과 국토교통부 〈건축물 유지관리 점검 매뉴얼〉

(2019.1.24.), 한국영상위원회와 한국 영화프로듀서조합 〈영상물 촬영 지원 매뉴얼〉(2016.11.9.) 등을 참고하고, 각 촬영 스튜디오는 해당 상황에 맞게 변경하거나 가감하여 적합한 매뉴얼을 작성하여 활용하기 바란다.

또한 기존 촬영소 또는 촬영 지원시설 대여와 사용 약정서를 분석하여 공통사항과 필수사항을 중심으로 내용을 정리한 촬영지원시설 대여 약정서안을 작성하여 첨부하였다(부록 3 참고). 이 약정서안은 공통적이고 핵심적인 내용으로 일반합의 사항, 이용 조건 세부내용, 화재 또는 도난 방지를 위한 이용 규정, 수납 일정과 사용 확정, 사용기간 정의, 사용 전 취소 시 환불 기준, 피해 발생 시 조치사항에 관한 내용을 포함하였다. 또한 이 약정서 가이드라인은 현행 약정서를 분석하여 공통적인 요소만을 정리한 것으로 각 촬영 스튜디오 특성과 운영방안에 따른 조건을 가감하여 사용하기 바란다.

촬영소 마스터플랜 배치도(안)(출처: 영화진흥위원회)

에필로그

1994년 2월, 남산 자락에서 불어오는 차갑고 싸늘했던 그날, 한국 영화 진흥정책 기구로서 대표적인 영화산업 산실인 영화진흥공사에 입사한 이후 약 30년이 넘는 시간이 지났다.

내가 담당한 업무는 종합촬영소 건립사업 설계 기능 개선과 향상 업무 추진 등 현장 공사감독이었고, 총괄 프로젝트 관리자(P.M)로서 처음 7년이란 세월은 새로운 모험이 연속된 나날이었다. 사실 난 그때까지 영화가 무엇인지 잘 몰랐기 때문에 하루하루가 힘들었다. 그러나 비록 내가 영화는 잘 모르지만 그 문제점을 건축적으로 재해석하고 이용자들이 편리하게 사용할 수 있도록 개선할 수만 있다면 그것이 최고가 아닐지라도 차선은 될 것이라는 확신으로 영화촬영소 프로젝트를 위해 많은 어려움을 극복하고 연속된 긴 시간 모험 속에서 최선을 다하여 지금 이렇게 마무리를 하게 되었다.

남양주종합촬영소 건립은 한국 영화인들의 숙원이 담긴 프로젝트였다. 한국 영화가 위기를 맞을 때마다 영화를 개선할 수 있는 근본적인 대책으로 항상 언급된 것이 종합촬영소였기 때문이다. 1989년 건립이 본격적으로 추진될 수 있었던 것도 종합촬영소가 외화시장 개방 이후 위기에 처한 한국 영화에 활로를 열어 주는 돌파구가 될 수 있다는 기대가 있었기 때문이었다.

종합촬영소 건립은 당시 낙후된 한국 영화를 획기적으로 발전시키기 위한 창조적인 시도였다. 또한 이 사업은 민간 차원을 넘어 국가가 정책적으로 지원하는 공공 프로젝트로 추진되었는데, 당시 한국 영화산업 규모를 고려할 때 막대한 자본 투자가 필요했으며 민간 영화사가 감당하기에는 무리가 있었기 때문이다.

남양주종합촬영소 건립은 열악한 한국 영화제작 여건을 개선하고 산업적 인프라를 구축하기 위해 영화계와 정부가 공동으로 노력한 결과물이다. 특히 변변한 촬영 스튜디오 하나 없었던 척박한 영화 현장에서 첨단 촬영 스튜디오와 영화 후반작업 시설은 한국 영화가 한 단계 더 업그레이드하기 위한 필요조건이었다. 종합촬영소는 당시 국내 유일한 본격적인 영화촬영시설로서 한국 영화제작에 안정적인 토대를 마련하였을 뿐만 아니라 한국 영화제작에 있어 중추적 역할을 담당하며 활성화에 크게 이바지하였다.

종합촬영소가 본격적으로 운영을 시작하면서 1990년대 후반 이후 한국 영화는 질적으로 향상되었고 르네상스가 펼쳐지기 시작하였다. 촬영 스튜디오 규모가 커졌고, 영화제작에 적합한 촬영환경을 제공하며 대형 실내세트 건축을 가능케 하였으며, 촬영 스튜디오를 이용한 세트 촬영이 보편화되었다. 또한 섬세한 영상미를 구현함으로써 영화 산업에 놀라운 진전도 이루었다. 그리고 한국 영화는 국내뿐만 아니라 해외에서도 호평이 이어졌다. 한국을 대표하는 촬영소로서 한국 영화 발전과 함께했던 남양주종합촬영소의 역사를 살펴보는 것은 의미 있는 일이다.

국내 최초로 시작된 대형 건립사업 현장 총괄 프로젝트 관리자로서 촬영 스튜디오 관련 자료 부족과 각종 설계 문제점을 하나씩 해결해 나갔다. 당시 비과학적인 참고자료와 현장 영화제작 시스템 부재, 유사한 해외 관련 자료 부족, 도제식 교육시스템으로 이어 온 촬영소 환경 속에서 그나마 영화 인프라 시설에 대한 몇몇 분들의 의견은 큰 도움이 되었다. 영화와 방송 관계자의 의견 수렴, 수차례 회의와 검토 등을 통해 문제점을 하나하나 건축적으로 재해석하는 과정을 거쳤다. 그리고 드디어 한국 영화 용도와 기능에 맞는 제작시스템 개선과 수요자(이용자) 입장에서 편리성(그 당시 관련 자료와 인력 부족 등으로 주로 방송 관련 자료들을 그대로 이용했던 시기, 1980년대 한국 영화산업이 하향 산업으로 정부가 인식하던 시기임)을 고려하게 되었고 미래 지향적인 개선과제를 최우선 목표로 세우고 모험심을 갖고 과감하게 사업을 추진하였다.

이제 종합촬영소 실내촬영 스튜디오는 영화 프리프로덕션 단계부터 우선 예약 대상이 될 만큼 중요한 공간으로 변하였다. 남양주종합촬영소는 그동안 한국 영화 실내촬영 스튜디오 규격화와 부대시설 기준을 제시한 촬영 공간 인프라시설로서 건축음향(방음)시설과 바턴장치시스템, 냉·난방시설, 기타 각종 설비 등을 제시하였다. 그리고 한국 영화 상징으로서 앞으로도 급변하는 영화·영상산업 변화에 대응하기 위해 지속적인 조사와 연구를 통한 업그레이드가 이어지기를 바란다.

부족하지만 이와 같은 내 경험과 노하우를 바탕으로 영화진흥위원회 내부적인 영화·영상과 관련된 영상문화사업(영화문화관, 영상체험관, 영상원리체험, 미니어처전시관, 법정촬영세트) 등 미래세대 청소년의 영

상교육을 목표로 한 관람 체험시설을 직접 수행하였고, 대표적인 촬영 스튜디오 건립사업 봉사활동으로 대전과 전주, 부산 등 지방자치단체와 정부가 시행하는 프로젝트에도 수차례 자문위원으로 참여하였다. 그리고 영화인 봉사활동으로 1998~1999년까지 제주 신영영화박물관 전시 프로젝트를 기획하고 설계와 시공감독 등 총괄 책임자로서 지원하였고, 2016년 부산 영화체험박물관 전시프로젝트 설계자문위원으로도 참여하였다.

그리고 아날로그 시대에서 새로운 디지털 시대를 대비한 '디지털시네마 영화관인 표준시사실 테스트베드 프로젝트'와 영화 후반작업 시설인 녹음 편집 스튜디오 '음악음 녹음실' 등 리노베이션 시설개선 프로젝트도 직접 수행하였다. 하루도 쉴 틈 없이 계속된 영화·영상 관련 시설과 주제별 테마파크, 촬영 스튜디오 건립사업이었다. 그동안 쌓은 많은 경험과 노하우를 바탕으로 한 30년 세월, 영화·영상사업 현장 총괄 프로젝트 관리자로서 마무리하면서 어려운 숙제를 하나하나 풀어 왔다.

나는 항상 '국내 유일' 또는 '우리나라에 하나밖에 없는 영상체험 관람시설', 일명 '시네밸리 프로젝트' 등 새로운 것에 도전하고 해결하고 소통과 협력, 협의 과정을 통해 여러 과제 다양한 프로젝트 등을 수행하였다. 내게는 큰 행운이며 자부심이다. 이제 이러한 과정에서 해결했던 문제점과 결과물을 담아 현재 실내촬영 스튜디오와 야외 고정세트 등 인프라 시설을 유지하는 데 만족하지 않고, 보다 발전적으로 거듭날 수 있도록 조금이나마 이 자료가 도움이 되기를 희망하면서 글을 마친다.

아울러 수많은 영화·영상 관련 프로젝트에 같이 동참하고 고생하고

수고해 주신 영화진흥위원회 전 위원 정남헌 님, 조달청 전 대구지방조달청장 이창욱 님, 그 외 촬영소 건립에 적극적으로 참여해준 건설사업부 직원분들과 여러 프로젝트에 직간접적인 도움을 주신 관계자분들께 깊은 감사의 말씀을 드린다.

　감사합니다.

촬영소 마스터플랜 단지 입면도(안)(출처: 영화진흥위원회)

부 록

[부록 1]

국내 실내촬영 스튜디오 스테이지 평면구성 형태 비율 산출 설계 도면 1식

국내 실내촬영 스튜디오 스테이지 평면구성 형태 비율 산출 설계도면 (촬영소와 촬영 스튜디오별 각각 스테이지 평면도 40개소)

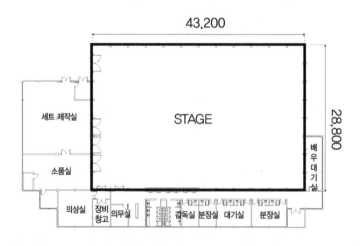

1-A 종합촬영소 SD1 (28,800×43,200mm)

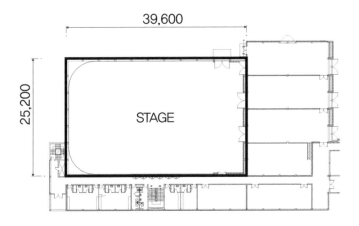

2-A 종합촬영소 SD2 (25,200×39,600mm)

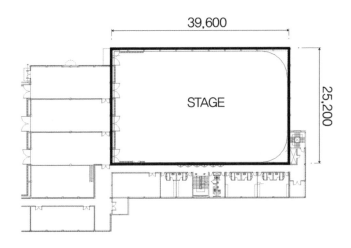

3-A 종합촬영소 SD3 (25,200×39,600mm)

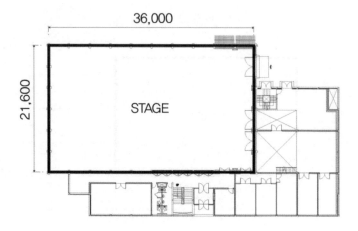

4-A 종합촬영소 SD4 (21,600×36,000mm)

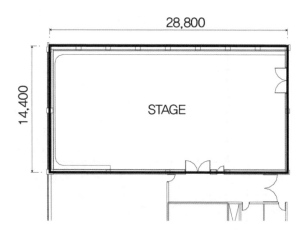

5-A 종합촬영소 SD5 (14,400×28,800mm)

6-A 종합촬영소 SD6 (14,400×28,800mm)

7-B 스튜디오 SD1 (38,000×48,000mm)

8-B 스튜디오 SD2 (24,000×38,000mm)

9-L 스튜디오 SD1 (30,000×41,200mm)

10-L 스튜디오 SD2 (25,200×36,000mm)

11-L 스튜디오 SD3 (18,900×30,000mm)

12-Y 스튜디오 SD1 (59,400×85,600mm)

13-Y 스튜디오 SD2 (36,000×72,000mm)

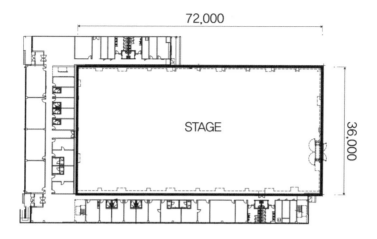

14-Y 스튜디오 SD3 (36,000×72,000mm)

15-Y 스튜디오 SD4 (43,200×59,600mm)

16-Y 스튜디오 SD5 (43,200×59,600mm)

17-Y 스튜디오 SD6 (43,200×59,600mm)

18-Y 스튜디오 SD7 (43,200×59,600mm)

19-Y 스튜디오 SD8 (30,800×51,000mm)

20-Y 스튜디오 SD9 (30,800×51,000mm)

21-Y 스튜디오 SD10 (30,800×51,000mm)

22-Y 스튜디오 SD11 (30,800×51,000mm)

23-Y 스튜디오 SD12 (30,800×51,000mm)

24-Y 스튜디오 SD13 (30,800×51,000mm)

25-Z 스튜디오 SD1 (34,000×59,000mm)

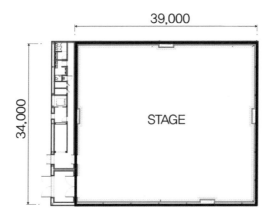

26-Z 스튜디오 SD2 (34,000×39,000mm)

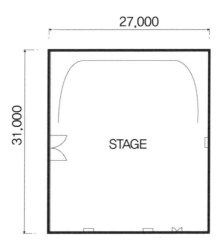

27-j 스튜디오 SD1 (27,000×31,000mm)

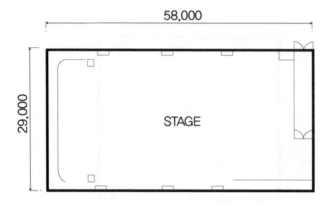

28-j 스튜디오 SD2 (29,000×58,000mm)

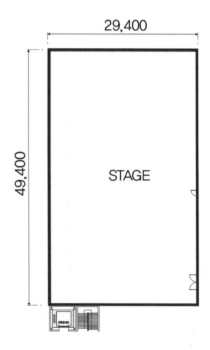

29-k 스튜디오 SD1 (29,400×49,400mm)

30-k 스튜디오 SD2 (29,400×49,400mm)

31-k 스튜디오 SD3 (26,400×32,400mm)

32-I 스튜디오 SD1 (28,800×38,100mm)

33-I 스튜디오 SD2 (23,100×28,800mm)

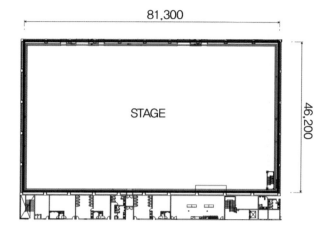

34-m 스튜디오 SD1 (46,200×81,300mm)

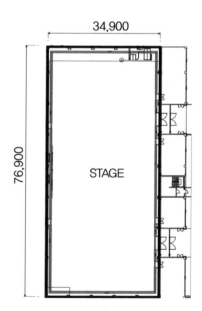

35-m 스튜디오 SD2 (34,900×76,900mm)

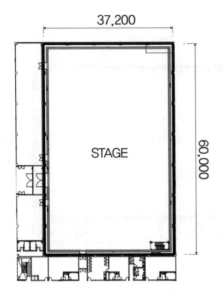

36-m 스튜디오 SD3 (37,200×60,000mm)

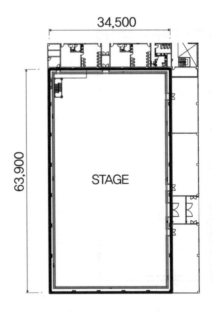

37-m 스튜디오 SD4 (34,500×63,900mm)

38-m 스튜디오 SD5 (29,100×33,000mm)

39-n 스튜디오 SD1 (26,900×39,400mm)

STAGE

26,400

38,400

40-r 스튜디오 SD1 (26,400×38,400mm)

한국 영화 실내·외 세트 촬영장면 공간분석 자료 조사 결과 보고서 1식

한국 영화 실내·외 세트 촬영장면 공간분석 자료조사 결과 보고서

목 차

제1장 서론

　제1절 조사 배경 및 목적

　　1. 배경

　　2. 목적

　제2절 조사 대상 및 내용

　　1. 조사 대상

　　2. 조사 내용

　제3절 조사 방법

제2장 조사 결과분석

　제1절 장르별 주요 장소 유형 분석

　　1. 장르별 대장소 유형(사극 제외)

　　2. 장르별 대장소 유형과 대장소 종류(사극 제외)

　　3. 장르별 주요 장소의 소장소 종류(사극 제외)

　　4. 사극 영화의 주요 장소의 대장소 종류

　제2절 실외 장면의 촬영 유형 분석

　　1. 장르별 주요 장소의 실외 설정 대장소 유형(사극 제외)

　　2. 제2절 1항의 실외 장면 촬영 유형(로케이션/오픈세트/세트

　　구분)

제3장 결론 및 제언

　제1절 결론

　제2절 조사의 한계 및 제언

■ 별첨자료(작품별 공간분석표)

표 차례

[표 1] 조사 대상 영화 목록(가나다 순)

[표 2] 조사 대상 영화의 장르 구분

[표 3] 조사 대상 영화의 대장소 유형

[표 4] '드라마' 장르 영화의 대장소 유형

[표 5] '범죄' 장르 영화의 대장소 유형

[표 6] '스릴러' 장르 영화의 대장소 유형

[표 7] '액션' 장르 영화의 대장소 유형

[표 8] '코미디' 장르 영화의 대장소 유형

[표 9] '드라마' 장르 영화의 대장소 유형과 대장소 종류

[표 10] '범죄' 장르 영화의 대장소 유형과 대장소 종류

[표 11] '스릴러' 장르 영화의 대장소 유형과 대장소 종류

[표 12] '액션' 장르 영화의 대장소 유형과 대장소 종류

[표 13] '코미디' 장르 영화의 대장소 유형과 대장소 종류

[표 14] 장르별 주요 장소의 소장소 종류

[표 15] '사극' 영화의 대장소 유형

[표 16] '사극' 영화의 대장소 유형과 대장소 종류

[표 17] '드라마' 장르 영화의 주요 장소 실외설정 대장소 종류

[표 18] '범죄' 장르 영화의 주요 장소 실외설정 대장소 종류

[표 19] '스릴러' 장르 영화의 주요 장소 실외설정 대장소 종류

[표 20] '드라마' 장르 영화의 주요 장소 실외장면 촬영 유형

[표 21] '범죄' 장르 영화의 주요 장소 실외설정 촬영 유형

[표 22] '스릴러' 장르 영화의 주요 장소 실외설정 촬영 유형

제1장 서론

제1절 조사 배경 및 목적

1. 배경

- 대지면적 158,412㎡, 건축물 연면적 20,229㎡ 규모로 ○○○○○ ○○○ ○○○○○○○ 부지에 촬영소 건립을 추진하고 있음.

- 촬영소는 실내촬영 스튜디오 3개동(1,000평, 650평, 450평 각 1개동)과 야외촬영장, 영상지원시설(관리사무실, 후반녹음시설, 휴식실 등), 야외촬영현장 지원시설(사무실, 분장실, 대기실, 화장실 등), 아트워크시설(미술센터 등)을 조성할 계획임.

2. 목적

- 본 조사는 한국 영화 실내·외 촬영장면 공간 분석을 통해 촬영시설 수요를 파악해 실내촬영 스튜디오 및 야외촬영장 설계에 반영하고, 촬영소 특성화 방안을 수립하기 위함임.

제2절 조사 대상 및 내용

1. 조사 대상

- 본 조사는 2017년부터 2020년까지 한국 영화 실질 개봉작 및 2020년 현재 촬영 중이거나 개봉대기 중인 작품을 대상으로 하여 최근 4개년도의 현황을 조사하였음.

- 세트 촬영에 관한 실질적 수요를 조사하고자 순제작비 20억 원 이상의 장편 극영화로 조사 대상을 한정하였음(저예산 영화의 경우, 제작비 여건상 대부분 세트 제작이 어려움).

- 조사 대상 영화 편수는 총 95편임.

[표 1] 조사 대상 영화 목록(가나다 순)

No	영화명	감독	장르	개봉연도	러닝타임
1	7년의 밤	추창민	스릴러	2018	123
2	PMC 더벙커	김병우	액션	2018	125
3	강철비	양우석	액션	2017	140
4	걸캅스	정다원	코미디	2019	108
5	결백	박상현	드라마	2020	111
6	곤지암	정범식	스릴러	2018	95
7	골든슬럼버	노동석	범죄	2018	108
8	공작	윤종빈	드라마	2018	138
9	공조	김성훈	액션	2017	125
10	광대들 풍문조작단	김주호	사극	2019	109
11	국제수사	김봉한	범죄	2020	106
12	궁합	홍창표	사극	2018	110
13	그것만이 내세상	최성현	코미디	2018	120
14	극한직업	이병헌	코미디	2019	111
15	기묘한 가족	이민재	코미디	2019	112
16	기억의 밤	장항준	스릴러	2017	109
17	꾼	장창원	범죄	2017	117
18	나를 찾아줘	김승우	스릴러	2019	108
19	나쁜녀석들 더무비	손용호	범죄	2019	115
20	나의 특별한 형제	육상효	코미디	2019	114
21	남산의 부장들	우민호	드라마	2020	114
22	남한산성	황동혁	사극	2017	140
23	너의 결혼식	이석근	드라마	2018	111
24	다만 악에서 구하소서	홍원찬	범죄	2020	108

25	더 킹	한재림	범죄	2017	134
26	도어락	이 권	스릴러	2018	102
27	독전	이해영	범죄	2018	124
28	돈	박누리	범죄	2019	116
29	레슬러	김대웅	드라마	2018	110
30	로마의 휴일	이덕희	코미디	2017	108
31	롱리브더킹	강윤성	액션	2019	118
32	루시드 드림	김준성	스릴러	2017	101
33	리멤버	이일형	드라마	미정	미정
34	리얼	이사랑	액션	2017	137
35	마녀	박훈정	스릴러	2018	126
36	마약왕	우민호	범죄	2018	139
37	명당	박희곤	사극	2018	127
38	목격자	조규장	스릴러	2018	112
39	미성년	김윤석	드라마	2019	96
40	바람바람바람	이병헌	코미디	2018	101
41	박열	이준익	드라마	2017	129
42	반도	연상호	액션	2020	116
43	반드시 잡는다	김홍선	스릴러	2017	111
44	백두산	이해준	액션	2019	128
45	범죄도시	강윤성	범죄	2017	121
46	변산	이준익	드라마	2018	123
47	보안관	김형주	범죄	2017	116
48	봉오동 전투	원신연	사극	2019	135
49	불한당	변성현	범죄	2017	120
50	브이아이피	박훈정	범죄	2017	128

51	블랙머니	정지영	범죄	2019	113
52	비스트	이정호	범죄	2019	131
53	사라진 밤	이창희	스릴러	2018	102
54	사랑하기 때문에	주지홍	드라마	2017	110
55	사일런스	김태곤	액션	미정	미정
56	살인자의 기억법	원신연	범죄	2017	118
57	삼진그룹 영어토익반	이종필	드라마	2020	110
58	상류사회	변 혁	드라마	2018	120
59	생일	이종언	드라마	2019	121
60	석조저택 살인사건	정 식	스릴러	2017	109
61	소수의견	김성제	드라마	2015	127
62	스윙키즈	강형철	드라마	2018	134
63	시동	최정열	드라마	2019	102
64	신과 함께-인과 연	김용화	드라마	2018	142
65	신과 함께-죄와 벌	김용화	드라마	2017	140
66	아이 캔 스피크	김현석	코미디	2017	119
67	악녀	정병길	액션	2017	123
68	악인전	이원태	범죄	2019	110
69	악질경찰	이정범	범죄	2019	128
70	안시성	김광식	사극	2018	136
71	어린 의뢰인	장규성	드라마	2019	114
72	염력	연상호	드라마	2018	102
73	원라인	양경모	범죄	2017	131
74	유열의 음악앨범	정지우	드라마	2019	123
75	인랑	김지운	스릴러	2018	138
76	임금님의 사건수첩	문성현	사극	2017	114

77	장사리 잊혀진 영웅들	곽경택	액션	2019	104
78	조선명탐정 흡혈괴마의 비밀	김석윤	사극	2018	120
79	조제	김종관	드라마	2020	117
80	창궐	김성훈	사극	2018	122
81	챔피언	김용완	드라마	2018	108
82	천문	허진호	사극	2019	133
83	청년경찰	김주환	액션	2017	109
84	침묵	정지우	드라마	2017	125
85	타짜-원아이드잭	권오광	범죄	2019	140
86	탐정 리턴즈	이언희	코미디	2018	117
87	택시운전사	장 훈	드라마	2017	137
88	특별시민	박인제	드라마	2017	131
89	판도라	박정우	스릴러	2016	136
90	퍼펙트맨	용수	코미디	2019	117
91	프리즌	나 현	범죄	2017	125
92	항거 유관순이야기	조민호	드라마	2019	105
93	허스토리	민규동	드라마	2018	121
94	협상	이종석	범죄	2018	114
95	힘을 내요 미스터리	이계벽	코미디	2019	111

2. 조사 내용

• 최근 4개년도(2016년 이월 개봉작 포함) 한국 영화 실질 개봉작 중 순제작비 20억 원 이상의 장편 극영화 및 개봉예정 영화의 공간설 정 유형 분석('KOFIC 리포트 2017~2019년 한국 영화산업 결산보고

서'의 한국 영화 실질 개봉작 일람 참고함/2020년 현재의 제작 현실을 반영하기 위해 촬영 중이거나 개봉예정 영화도 조사 대상에 포함시킴).

- 장르별 주요 장소 유형 및 실외장면의 촬영 유형 분석을 통한 세트 촬영 실질 수요내용 분석.

제3절 조사 방법

- 작품별 씬리스트 자료 취합
 - 메이저 투자배급사, PGK 조합원 및 비조합원을 통해 씬리스트 수집
- 작품별 공간설정 정보 보완
 - 씬리스트 정보 미비 작품의 경우, 유료 VOD 이용한 영화 시청을 통해 공간설정 직접 확인
- 작품별 공간설정 유형 분류 및 분석 작업
- 장르별 주요 장소 유형 분류 및 분석
- 실외장면의 촬영 유형 분류 및 분석
- 결과 보고서 작성 및 제출

제2장 조사 결과분석

제1절 장르별 주요 장소 유형 분석

- 조사 대상 영화의 장르를 크게 6가지로 분류함. 영화관입장권통합전산망(KOBIS)의 영화정보에 기록된 장르명을 기준으로 명기하

되, 해당 영화 편수가 3개 이하인 장르(공포/로맨스/미스터리/어드벤처/전쟁/판타지/SF)는 유사 장르로 편입하여 구분함.

• 또한 사극을 제외한 조사 대상 영화의 대장소 유형을 크게 14가지로 분류함.

[표 2] 조사 대상 영화의 장르 구분

No.	장르	조사 대상	백분율(%)
1	드라마	영화 편수	29.5
2	범죄	28	23.2
3	스릴러	22	13.7
4	액션	13	11.6
5	코미디	11	11.6
6	사극	11	10.5
	합 계	10	100

[표 3] 조사 대상 영화의 대장소 유형

No.	대장소 유형	조사 대상 영화의 소장소 개수	백분율(%)
1	관공서/공공시설	856	9.3
2	교육시설	186	2.0
3	군사/교정시설	425	4.6
4	농업/산업시설	282	3.1
5	도로/교통/관개시설	1870	20.3
6	문화/체육시설	485	5.3
7	상업시설	1940	21.0

8	숙박/관광시설	418	4.5
9	의료/복지/장례시설	661	7.2
10	자연	472	5.1
11	전통문화시설	17	0.2
12	종교시설	60	0.7
13	주거시설	1285	13.9
14	기타	267	2.9
	합 계	9224	100

1. 장르별 대장소 유형(사극 제외)

장르별로 구분하여 노출빈도 순위가 높은 대장소 유형은 아래와 같다.

　- 1순위 '상업시설'

　- 2순위 '도로/ 교통/ 관개시설'

　- 3순위 '주거시설'

위의 대장소 유형은 실외 장면일 경우 통제가 쉽지 않아 촬영 진행에 어려움을 가진다는 공통점을 갖고 있다. (※대장소 공간설정 종류의 개수는 대장소 공간 비중에 영향을 주지 않음)

[표 4] '드라마' 장르 영화의 대장소 유형

노출빈도 순위	장르	대장소 유형	소장소 개수	노출 공간의 비중(%)	대장소 공간 설정 종류 개수
1	드라마	상업시설	527	19.0	63
2	드라마	주거시설	440	15.9	25
3	드라마	도로/교통/관개시설	431	15.5	29
4	드라마	관공서/공공시설	217	7.8	26
5	드라마	의료/복지/장례시설	210	7.6	13
6	드라마	문화/체육시설	202	7.3	31
7	드라마	군사/교정시설	195	7.0	11
8	드라마	기타	147	5.3	30
9	드라마	자연	121	4.4	20
10	드라마	교육시설	116	4.2	5
11	드라마	숙박/관광시설	112	4.0	9
12	드라마	농업/산업시설	38	1.4	10
13	드라마	전통문화시설	10	0.4	6
14	드라마	종교시설	10	0.4	4
합 계			2,776	100	282

[표 5] '범죄' 장르 영화의 대장소 유형

노출빈도 순위	장르	대장소 유형	소장소 개수	노출 공간의 비중(%)	대장소 공간 설정 종류 개수
1	범죄	상업시설	753	25.5	82
2	범죄	도로/교통/관개시설	635	21.5	25
3	범죄	관공서/공공시설	306	10.4	32
4	범죄	주거시설	344	11.6	21

5	범죄	숙박/관광시설	169	5.7	11
6	범죄	의료/복지/장례시설	133	4.5	12
7	범죄	자연	127	4.3	17
8	범죄	문화/체육시설	126	4.3	19
9	범죄	농업/산업시설	111	3.8	14
10	범죄	군사/교정시설	108	3.7	3
11	범죄	기타	88	3.0	9
12	범죄	교육시설	31	1.0	5
13	범죄	종교시설	19	0.6	3
14	범죄	전통문화시설	5	0.2	4
합 계			2,955	100	257

[표 6] '스릴러' 장르 영화의 대장소 유형

노출빈도 순위	장르	대장소 유형	소장소 개수	노출 공간의 비중(%)	대장소 공간 설정 종류 개수
1	스릴러	주거시설	253	21.0	14
2	스릴러	도로/교통/관개시설	208	17.3	17
3	스릴러	상업시설	146	12.1	39
4	스릴러	의료/복지/장례시설	122	10.1	8
5	스릴러	관공서/공공시설	112	9.3	15
6	스릴러	숙박/관광시설	59	4.9	7
7	스릴러	자연	84	7.0	14
8	스릴러	기타	62	5.1	7
9	스릴러	농업/산업시설	55	4.6	8
10	스릴러	문화/체육시설	48	4.0	12
11	스릴러	군사/교정시설	38	3.2	3

12	스릴러	교육시설	14	1.2	4
13	스릴러	전통문화시설	2	0.2	1
14	스릴러	종교시설	2	0.2	1
합 계			1,205	100	150

[표 7] '액션' 장르 영화의 대장소 유형

노출빈도 순위	장르	대장소 유형	소장소 개수	노출 공간의 비중(%)	대장소 공간 설정 종류 개수
1	액션	도로/교통/관개시설	324	25.7	20
2	액션	상업시설	224	17.7	36
3	액션	관공서/공공시설	117	9.3	24
4	액션	자연	114	9.0	13
5	액션	주거시설	109	8.6	10
6	액션	의료/복지/장례시설	84	6.7	5
7	액션	군사/교정시설	75	5.9	18
8	액션	농업/산업시설	61	4.8	6
9	액션	숙박/관광시설	55	4.4	5
10	액션	문화/체육시설	41	3.2	9
11	액션	기타	31	2.5	9
12	액션	종교시설	21	1.7	2
13	액션	교육시설	7	0.6	3
14	액션	전통문화시설	-	-	-
합 계			1,263	100	160

[표 8] '코미디' 장르 영화의 대장소 유형

노출빈도 순위	장르	대장소 유형	소장소 개수	노출 공간의 비중(%)	대장소 공간 설정 종류 개수
1	코미디	상업시설	283	27.6	44
2	코미디	도로/교통/관개시설	208	20.3	19
3	코미디	주거시설	141	13.8	10
4	코미디	의료/복지/장례시설	117	11.4	11
5	코미디	관공서/공공시설	88	8.6	10
6	코미디	문화/체육시설	67	6.5	14
7	코미디	숙박/관광시설	23	2.2	5
8	코미디	자연	22	2.1	10
9	코미디	농업/산업시설	21	2.0	4
10	코미디	기타	20	2.0	6
11	코미디	교육시설	18	1.8	4
12	코미디	군사/교정시설	9	0.9	5
13	코미디	종교시설	8	0.8	2
14	코미디	전통문화시설	-	-	-
합 계			1,025	100	144

2. 장르별 대장소 유형과 대장소 종류(사극 제외)

장르별로 구분하여 노출빈도 순위가 높은 대장소의 주요 장소는 아래와 같다.

- 드라마: 도로 / 건물 / 병원 / 집 / 아파트 / 거리 / 주택 / 호텔

- 범죄: 도로 / 건물 / 호텔 / 경찰서 / 교도소 / 주택 / 병원 / 검찰청
- 스릴러: 경찰서 / 교도소 / 국도 / 도로 / 학교 / 터널 / 노래방 / 병원
- 액션: 도로 / 병원 / 건물 / 경찰대 / 다리 / 거리 / 호텔 / 집
- 코미디: 도로 / 병원 / 건물 / 집 / 경찰서 / 거리 / 음식점 / 클럽

[표 9] '드라마' 장르 영화의 대장소 유형과 대장소 종류

No.	대장소 유형	대장소 종류	소장소 개수	No.	대장소 유형	대장소 종류	소장소 개수
1	도로/교통/관개시설	도로	181	2	상업시설	건물	167
3	의료/복지/장례시설	병원	157	4	주거시설	집	121
5	주거시설	아파트	94	6	도로/교통/관개시설	거리	93
7	주거시설	주택	84	8	숙박/관광시설	호텔	80
9	교육시설	학교	72	10	군사/교정시설	수용소	72
11	군사/교정시설	교도소	69	12	상업시설	음식점	64
13	관공서/공공시설	경찰서	49	14	관공서/공공시설	법원	46
15	문화/체육시설	방송국	43	16	군사/교정시설	군부대	35
17	교육시설	대학교	34	18	도로/교통/관개시설	공항	31
19	상업시설	시장	30	20	관공서/공공시설	검찰청	27
21	기타	시내	27	22	문화/체육시설	운동경기장	27
23	상업시설	술집	26	24	자연	강변	26
25	주거시설	마을	24	26	주거시설	철거촌	24
27	기타	도심	23	28	관공서/공공시설	안가	22
29	도로/교통/관개시설	골목	22	30	주거시설	빌라	20
31	도로/교통/관개시설	터미널	19	32	문화/체육시설	공원	17

33	상업시설	카페	17	34	문화/체육시설	미술관	16
35	기타	초대소	15	36	의료/복지/장례시설	납골당	15
37	농업/산업시설	공장	14	38	숙박/관광시설	놀이공원	14
39	자연	들판	14	40	기타	검수림	13
41	상업시설	레스토랑	13	42	관공서/공공시설	청와대	12
43	문화/체육시설	신문사	12	44	상업시설	클럽	12
45	자연	저수지	12	46	문화/체육시설	공연장	11
47	문화/체육시설	실내행사장	11	48	상업시설	고급음식점	11
49	상업시설	분식점	11	50	상업시설	유흥주점	11
51	주거시설	양옥집	11	52	도로/교통/관개시설	기차	10
53	상업시설	다방	10	54	상업시설	패스트푸드점	10
55	자연	숲	10	56	주거시설	산동네	10
57	문화/체육시설	체육관	9	58	상업시설	제과점	9
59	의료/복지/장례시설	장례식장	9	60	자연	산	9
61	주거시설	주택가	9	62	교육시설	학원	8
63	도로/교통/관개시설	다리	8	64	상업시설	마트	8
65	상업시설	여행사	8	66	상업시설	편의점	8
67	자연	하늘	8	68	관공서/공공시설	정보국	7
69	농업/산업시설	창고	7	70	도로/교통/관개시설	버스정류장	7
71	도로/교통/관개시설	자동차	7	72	도로/교통/관개시설	지하철역	7
73	상업시설	노래방	7	74	관공서/공공시설	대사관	6
75	관공서/공공시설	안기부	6	76	기타	삼도천	6
77	기타	초군문	6	78	기타	촬영장	6
79	도로/교통/관개시설	기차역	6	80	문화/체육시설	기념관	6
81	상업시설	바	6	82	상업시설	서점	6
83	상업시설	은행	6	84	숙박/관광시설	모텔	6

85	의료/복지/장례시설	보육원	6	86	자연	개천	6
87	주거시설	별장	6	88	주거시설	오피스텔	6
89	관공서/공공시설	내각청사	5	90	관공서/공공시설	소방서	5
91	관공서/공공시설	시청	5	92	군사/교정시설	사령부	5
93	기타	나태지옥	5	94	문화/체육시설	스튜디오	5
95	상업시설	정육점	5	96	의료/복지/장례시설	복지기관	5
97	자연	협곡	5	98	주거시설	민가	5
99	관공서/공공시설	법정	4	100	관공서/공공시설	주민센터	4
101	관공서/공공시설	투표장	4	102	군사/교정시설	위안소	4
103	기타	백염광야	4	104	기타	살인지옥	4
105	기타	제작영상	4	106	농업/산업시설	건설현장	4
107	도로/교통/관개시설	비행기	4	108	도로/교통/관개시설	항구	4
109	문화/체육시설	운동장	4	110	상업시설	로펌	4
111	상업시설	미용실	4	112	상업시설	부동산	4
113	상업시설	예식장	4	114	상업시설	온천장	4
115	상업시설	찜질방	4	116	상업시설	카센터	4
117	의료/복지/장례시설	묘지	4	118	의료/복지/장례시설	화장터	4
119	자연	강	4	120	자연	갯벌	4
121	자연	바다	4	122	자연	평야	4
123	자연	해변	4	124	종교시설	성당	4
125	주거시설	공관	4	126	군사/교정시설	판문점	3
127	기타	TV화면	3	128	기타	거짓지옥	3
129	기타	배신지옥	3	130	기타	불의지옥	3
131	기타	폭력지옥	3	132	기타	화탕영도	3
133	농업/산업시설	산업단지	3	134	농업/산업시설	하역장	3
135	도로/교통/관개시설	검문소	3	136	도로/교통/관개시설	국도	3

137	도로/교통/관개시설	배	3	138	도로/교통/관개시설	버스	3
139	도로/교통/관개시설	주차장	3	140	도로/교통/관개시설	축대	3
141	문화/체육시설	경마장	3	142	문화/체육시설	낚시터	3
143	문화/체육시설	놀이터	3	144	문화/체육시설	문화센터	3
145	문화/체육시설	수족관	3	146	문화/체육시설	실내낚시터	3
147	문화/체육시설	실외행사장	3	148	문화/체육시설	컨벤션센터	3
149	문화/체육시설	헬스장	3	150	상업시설	공판장	3
151	상업시설	유흥가	3	152	상업시설	의류매장	3
153	상업시설	한약방	3	154	상업시설	해외 고려관	3
155	숙박/관광시설	콘도	3	156	숙박/관광시설	펜션	3
157	의료/복지/장례시설	공원묘지	3	158	자연	언덕	3
159	전통문화시설	다다미방	3	160	종교시설	교회	3
161	주거시설	고시원	3	162	주거시설	공터	3
163	주거시설	철거주택	3	164	관공서/공공시설	국회	2
165	관공서/공공시설	지방재판소	2	166	관공서/공공시설	청문회장	2
167	군사/교정시설	고문실	2	168	군사/교정시설	군 창고	2
169	기타	진공심혈	2	170	기타	천고사막	2
171	기타	천륜지옥	2	172	농업/산업시설	농장	2
173	농업/산업시설	밭	2	174	도로/교통/관개시설	기찻길	2
175	도로/교통/관개시설	싱크홀	2	176	도로/교통/관개시설	지하철	2
177	문화/체육시설	광장	2	178	문화/체육시설	승마장	2
179	도로/교통/관개시설	요트선착장	2	180	문화/체육시설	프레스센터	2
181	상업시설	PC방	2	182	상업시설	발렛파킹 부스	2
183	상업시설	슈퍼마켓	2	184	상업시설	주막	2
185	상업시설	차고지	2	186	상업시설	찻집	2
187	의료/복지/장례시설	침술원	2	188	상업시설	포장마차	2

189	상업시설	해외 클럽	2	190	상업시설	핸드폰매장	2
191	숙박/관광시설	민박	2	192	숙박/관광시설	숙소	2
193	의료/복지/장례시설	분향소	2	194	자연	만	2
195	자연	섬	2	196	전통문화시설	도성	2
197	전통문화시설	동대문	2	198	종교시설	점집	2
199	주거시설	고급 주택가	2	200	주거시설	오두막	2
201	주거시설	재개발 지역	2	202	주거시설	저택	2
203	관공서/공공시설	경찰청	1	204	관공서/공공시설	관사	1
205	관공서/공공시설	대합실	1	206	관공서/공공시설	선거유세장	1
207	관공서/공공시설	쓰레기소각장	1	208	관공서/공공시설	정당사무소	1
209	관공서/공공시설	정부기관	1	210	관공서/공공시설	집회장	1
211	관공서/공공시설	취조실	1	212	관공서/공공시설	집회장	1
213	교육시설	기숙사	1	214	도로/교통/관개시설	하수도	1
215	군사/교정시설	DMZ	1	216	군사/교정시설	소년원	1
217	군사/교정시설	휴전선	1	218	기타	개성	1
219	기타	보위부 건물	1	220	기타	사계절	1
221	기타	소품영상	1	222	기타	여름풍경	1
223	기타	우체통 안	1	224	기타	원자로 발전소	1
225	기타	전람관	1	226	기타	해외풍경	1
227	기타	핸드폰 화면	1	228	농업/산업시설	광산	1
229	농업/산업시설	논	1	230	농업/산업시설	폐자원처리장	1
231	도로/교통/관개시설	길	1	232	도로/교통/관개시설	방조제	1
233	도로/교통/관개시설	선착장	1	234	도로/교통/관개시설	육교	1
235	도로/교통/관개시설	택시정류장	1	236	문화/체육시설	극장	1
237	문화/체육시설	기자회견장	1	238	문화/체육시설	당구장	1
239	문화/체육시설	도서관	1	240	문화/체육시설	볼링장	1

241	문화/체육시설	스포츠센터	1	242	문화/체육시설	약수터	1
243	문화/체육시설	작업실	1	244	상업시설	경매장	1
245	상업시설	골동품가게	1	246	상업시설	꽃집	1
247	상업시설	대한변호사협회	1	248	상업시설	목욕탕	1
249	상업시설	문구점	1	250	상업시설	백화점	1
251	상업시설	뷔페	1	252	상업시설	사진관	1
253	상업시설	성매매업소	1	254	상업시설	소형마트	1
255	의료/복지/장례시설	약국	1	256	상업시설	양식장	1
257	상업시설	웨딩숍	1	258	상업시설	이발소	1
259	상업시설	종묘상	1	260	상업시설	주유소	1
261	상업시설	폐건물	1	262	상업시설	푸드트럭	1
263	상업시설	해외 유흥가	1	264	상업시설	핸드폰수리센터	1
265	상업시설	화장품매장	1	266	숙박/관광시설	동물원	1
267	숙박/관광시설	여관	1	268	의료/복지/장례시설	노인정	1
269	의료/복지/장례시설	치유센터	1	270	자연	개울가	1
271	자연	벌판	1	272	자연	산길	1
273	자연	호수	1	274	전통문화시설	경복궁	1
275	전통문화시설	고궁	1	276	전통문화시설	궁궐	1
277	종교시설	절	1	278	주거시설	상갓집	1
279	주거시설	읍내	1	280	주거시설	차고	1
281	주거시설	컨테이너 집	1	282	주거시설	폐허촌	1

[표 10] '범죄' 장르 영화의 대장소 유형과 대장소 종류

No.	대장소 유형	대장소 종류	소장소 개수	No.	대장소 유형	대장소 종류	소장소 개수
1	도로/교통/관개시설	도로	316	2	상업시설	건물	267
3	숙박/관광시설	호텔	109	4	관공서/공공시설	경찰서	107
5	군사/교정시설	교도소	102	6	주거시설	주택	81
7	의료/복지/장례시설	병원	79	8	관공서/공공시설	검찰청	77
9	도로/교통/관개시설	거리	72	10	주거시설	집	68
11	상업시설	음식점	63	12	상업시설	은행	51
13	기타	도심	48	14	주거시설	아파트	41
15	문화/체육시설	방송국	40	16	자연	바다	40
17	도로/교통/관개시설	골목	38	18	상업시설	유흥주점	38
19	농업/산업시설	창고	37	20	도로/교통/관개시설	항구	33
21	농업/산업시설	공장	33	22	주거시설	빌라	31
23	기타	시내	29	24	자연	섬	27
25	자연	해변	25	26	상업시설	클럽	24
27	상업시설	시장	23	28	교육시설	학교	23
29	도로/교통/관개시설	공항	22	30	관공서/공공시설	경찰청	22
31	도로/교통/관개시설	배	22	32	관공서/공공시설	국립과학수사연구원	22
33	주거시설	별장	21	34	주거시설	고시원	21
35	의료/복지/장례시설	장례식장	19	36	도로/교통/관개시설	기차역	19
37	상업시설	사설도박장	18	38	상업시설	고급음식점	18
39	숙박/관광시설	모텔	18	40	도로/교통/관개시설	지하철역	18
41	도로/교통/관개시설	터미널	16	42	상업시설	술집	15
43	주거시설	주택가	15	44	상업시설	카페	15
45	도로/교통/관개시설	배수로	15	46	숙박/관광시설	여관	15
47	종교시설	성당	13	48	문화/체육시설	공원	13

49	의료/복지/장례시설	동물병원	13	50	문화/체육시설	극장	12
51	상업시설	레스토랑	10	52	상업시설	노래방	10
53	도로/교통/관개시설	다리	10	54	주거시설	농가	10
55	도로/교통/관개시설	선착장	9	56	도로/교통/관개시설	주차장	9
57	도로/교통/관개시설	교통 정보센터	9	58	상업시설	PC방	9
59	주거시설	맨션	9	60	숙박/관광시설	동물원	9
61	상업시설	유흥가	9	62	문화/체육시설	기자회견장	9
63	문화/체육시설	실내행사장	8	64	상업시설	DVD방	8
65	주거시설	오피스텔	8	66	농업/산업시설	염전	8
67	주거시설	양옥집	8	68	주거시설	마을	8
69	상업시설	투계장	7	70	도로/교통/관개시설	부둣가	7
71	관공서/공공시설	정당사무소	7	72	의료/복지/장례시설	납골당	7
73	상업시설	바	7	74	문화/체육시설	헬스장	7
75	숙박/관광시설	리조트	7	76	상업시설	골동품가게	7
77	농업/산업시설	축사	6	78	상업시설	부동산	6
79	농업/산업시설	건설현장	6	80	문화/체육시설	운동경기장	6
81	상업시설	사우나	6	82	관공서/공공시설	합동 수사본부 건물	6
83	상업시설	로펌	6	84	문화/체육시설	골프장	6
85	관공서/공공시설	상황실	6	86	주거시설	저택	6
87	관공서/공공시설	법원	6	88	상업시설	분식점	6
89	상업시설	성인오락실	6	90	관공서/공공시설	금융위원회	5
91	관공서/공공시설	정보국	5	92	상업시설	슈퍼마켓	5
93	의료/복지/장례시설	보육원	5	94	상업시설	카지노	5
95	관공서/공공시설	사법연수원	5	96	자연	벌판	5
97	자연	갯벌	5	98	상업시설	차이나타운	5
99	자연	산	5	100	상업시설	펜트하우스	4
101	교육시설	학원	4	102	상업시설	다방	4

103	상업시설	요정	4	104	상업시설	포장마차	4
105	상업시설	라이브클럽	4	106	상업시설	주유소	4
107	상업시설	휴게소	4	108	군사/교정시설	수송기	4
109	도로/교통/관개시설	터널	4	110	문화/체육시설	갤러리	4
111	관공서/공공시설	금융감독원	4	112	자연	숲	4
113	농업/산업시설	폐자원처리장	4	114	주거시설	한옥집	4
115	종교시설	교회	4	116	주거시설	원룸	4
117	상업시설	게임장	4	118	농업/산업시설	냉동창고	3
119	상업시설	목욕탕	3	120	관공서/공공시설	국회	3
121	상업시설	기타	3	122	상업시설	편의점	3
123	관공서/공공시설	주민센터	3	124	도로/교통/관개시설	지하철	3
125	문화/체육시설	당구장	3	126	문화/체육시설	공연장	3
127	문화/체육시설	문화센터	3	128	자연	갈대숲	3
129	농업/산업시설	산업단지	3	130	관공서/공공시설	구청	3
131	관공서/공공시설	경찰 행사장	3	132	문화/체육시설	회관	3
133	도로/교통/관개시설	비행기	3	134	의료/복지/장례시설	아동복지기관	3
135	상업시설	음악다방	3	136	상업시설	부티크	3
137	농업/산업시설	비닐하우스	3	138	기타	해외 섬	3
139	관공서/공공시설	강력1반 컨테이너	3	140	숙박/관광시설	기타	3
141	숙박/관광시설	호스텔	3	142	관공서/공공시설	대사관	3
143	상업시설	BAR	3	144	농업/산업시설	하역장	2
145	교육시설	대학교	2	146	상업시설	컴퓨터수리점	2
147	상업시설	사진관	2	148	자연	산길	2
149	기타	뉴스화면	2	150	관공서/공공시설	모니터실	2
151	자연	하늘	2	152	도로/교통/관개시설	방파제	2
153	주거시설	공터	2	154	도로/교통/관개시설	국도	2

155	상업시설	백화점	2	156	상업시설	양식장	2
157	문화/체육시설	운동장	2	158	문화/체육시설	기원	2
159	전통문화시설	암자	2	160	군사/교정시설	군부대	2
161	상업시설	예식장	2	162	숙박/관광시설	놀이공원	2
163	상업시설	떳다방	2	164	상업시설	롤러스케이트장	2
165	상업시설	전파상	2	166	상업시설	점집	2
167	상업시설	마사지샵	2	168	상업시설	인쇄소	2
169	농업/산업시설	화물선	2	170	문화/체육시설	사격장	2
171	종교시설	수녀원	2	172	자연	저수지	2
173	기타	폐허	2	174	상업시설	보석상	2
175	상업시설	사설카지노	2	176	상업시설	성매매업소	2
177	주거시설	차고	2	178	농업/산업시설	컨테이너	2
179	상업시설	도박장	2	180	관공서/공공시설	영사관	2
181	주거시설	시골집	2	182	숙박/관광시설	여인숙	2
183	자연	강변	2	184	상업시설	기념품점	2
185	상업시설	환전소	2	186	상업시설	횟집	2
187	상업시설	식당	2	188	의료/복지/장례시설	안치소	2
189	도로/교통/관개시설	전철역	2	190	의료/복지/장례시설	수목장	1
191	숙박/관광시설	수목/식물원	1	192	상업시설	RC 가게	1
193	관공서/공공시설	안가	1	194	주거시설	재개발 지역	1
195	기타	자료 영상	1	196	기타	오프닝	1
197	관공서/공공시설	청문회장	1	198	상업시설	쇼핑몰	1
199	상업시설	세탁소	1	200	전통문화시설	다다미방	1
201	농업/산업시설	밭	1	202	의료/복지/장례시설	현충원	1
203	도로/교통/관개시설	기찻길	1	204	상업시설	패스트푸드점	1
205	상업시설	미용실	1	206	관공서/공공시설	자율방범대 컨테이너	1

207	관공서/공공시설	군청	1	208	도로/교통/관개시설	지하차도	1
209	문화/체육시설	신문사	1	210	문화/체육시설	실내야구장	1
211	상업시설	약국	1	212	상업시설	양복점	1
213	상업시설	웨딩스튜디오	1	214	상업시설	화투방	1
215	관공서/공공시설	시청	1	216	관공서/공공시설	청와대	1
217	관공서/공공시설	투표장	1	218	기타	CF영상	1
219	자연	강	1	220	상업시설	차량판매점	1
221	상업시설	스카이라운지	1	222	상업시설	플스방	1
223	전통문화시설	한옥	1	224	자연	포구	1
225	자연	절벽	1	226	자연	숲길	1
227	도로/교통/관개시설	농수로	1	228	상업시설	시계방	1
229	숙박/관광시설	케이블카	1	230	관공서/공공시설	등기소	1
231	관공서/공공시설	세관	1	232	주거시설	펜트하우스	1
233	주거시설	달동네	1	234	도로/교통/관개시설	버스정류장	1
235	상업시설	라운지클럽	1	236	상업시설	명품매장	1
237	상업시설	전자제품점	1	238	농업/산업시설	농장	1
239	상업시설	마트	1	240	기타	보안성	1
241	교육시설	연구실	1	242	상업시설	핸드폰매장	1
243	상업시설	모텔촌	1	244	의료/복지/장례시설	안치실	1
245	관공서/공공시설	차량 보관소	1	246	상업시설	찜질방	1
247	관공서/공공시설	면사무소	1	248	의료/복지/장례시설	양로원	1
249	관공서/공공시설	한국은행	1	250	전통문화시설	샌프란요새	1
251	상업시설	주점	1	252	교육시설	초등학교	1
253	의료/복지/장례시설	화장터	1	254	상업시설	상가	1
255	문화/체육시설	도장	1	256	자연	강가	1
257	상업시설	의류점	1				

[표 11] '스릴러' 장르 영화의 대장소 유형과 대장소 종류

No.	대장소 유형	대장소 종류	소장소 개수	No.	대장소 유형	대장소 유형	소장소 개수
1	관공서/공공시설	경찰서	83	2	군사/교정시설	교도소	82
3	도로/교통/관개시설	국도	76	4	도로/교통/관개시설	도로	48
5	교육시설	학교	38	6	도로/교통/관개시설	터널	36
7	상업시설	낚시가게	34	8	상업시설	노래방	32
9	상업시설	목욕탕	29	10	의료/복지/장례시설	병원	29
11	숙박/관광시설	수목/식물원	29	12	농업/산업시설	축사	26
13	상업시설	카센터	24	14	관공서/공공시설	댐	23
15	자연	바다	22	16	주거시설	사택	21
17	주거시설	마을	21	18	자연	호수	21
19	주거시설	집	18	20	주거시설	아파트	16
21	자연	해변	16	22	도로/교통/관개시설	거리	15
23	도로/교통/관개시설	공항	15	24	도로/교통/관개시설	기차역	14
25	도로/교통/관개시설	버스	13	26	도로/교통/관개시설	항구	13
27	문화/체육시설	기자회견장	12	28	상업시설	클럽	12
29	문화/체육시설	방송국	12	30	상업시설	매장	12
31	농업/산업시설	산업단지	12	32	상업시설	음식점	11
33	상업시설	식당가	11	34	상업시설	식품매장	11
35	농업/산업시설	발전소	11	36	의료/복지/장례시설	공원묘지	10
37	문화/체육시설	야외행사장	9	38	상업시설	편의점	8
39	관공서/공공시설	전력거래소	7	40	관공서/공공시설	청와대	7
41	관공서/공공시설	한국수력원자력	7	42	관공서/공공시설	현장방사능 방재 지휘센터	6
43	자연	산	6	44	기타	도심	6
45	숙박/관광시설	호텔	6	46	상업시설	백화점	5

47	농업/산업시설	공장	5	48	농업/산업시설	건설현장	5
49	상업시설	건물	5	50	상업시설	차이나타운	5
51	상업시설	중고차 센터	5	52	상업시설	유흥가	5
53	상업시설	심부름센터	5	54	문화/체육시설	신문사	5
55	숙박/관광시설	놀이공원	5	56	상업시설	카페	4
57	문화/체육시설	공원	4	58	문화/체육시설	골프장	4
59	관공서/공공시설	검찰청	4	60	기타	꿈속	4
61	종교시설	성당	4	62	관공서/공공시설	구청	4
63	도로/교통/관개시설	기차	4	64	도로/교통/관개시설	기찻길	3
65	농업/산업시설	물류센터	3	66	상업시설	분식점	3
67	의료/복지/장례시설	한의원	3	68	농업/산업시설	비닐하우스	3
69	주거시설	주택	3	70	자연	그린벨트 지역	3
71	기타	읍내	3	72	기타	읍내 외곽	3
73	주거시설	주택가	3	74	주거시설	맨션	3
75	상업시설	술집	3	76	농업/산업시설	폐자원처리장	3
77	상업시설	주유소	3	78	기타	시내	3
79	주거시설	오피스텔	3	80	문화/체육시설	도서관	3
81	자연	개천	3	82	자연	들판	3
83	기타	천막	3	84	기타	에필로그	3
85	도로/교통/관개시설	골목	3	86	상업시설	유흥주점	2
87	문화/체육시설	실내행사장	2	88	상업시설	직업소개소	2
89	문화/체육시설	운동경기장	2	90	자연	강변	2
91	전통문화시설	성곽길	2	92	자연	강	2
93	관공서/공공시설	국회	2	94	도로/교통/관개시설	지하철역	2
95	군사/교정시설	초소	2	96	의료/복지/장례시설	요양병원	2
97	의료/복지/장례시설	보육원	2	98	상업시설	사료상회	2

99	관공서/공공시설	미국 의회	2	100	자연	숲	2
101	상업시설	오디션장	2	102	군사/교정시설	특기대	2
103	도로/교통/관개시설	버스정류장	2	104	도로/교통/관개시설	하수로	2
105	도로/교통/관개시설	지하차도	2	106	관공서/공공시설	공안부	2
107	숙박/관광시설	전망대	2	108	상업시설	문구점	1
109	상업시설	제과점	1	110	상업시설	생수대리점	1
111	상업시설	레스토랑	1	112	상업시설	스튜디오	1
113	상업시설	양복점	1	114	상업시설	은행	1
115	상업시설	서점	1	116	문화/체육시설	스포츠센터	1
117	상업시설	포장마차	1	118	관공서/공공시설	안가	1
119	관공서/공공시설	하수암거	1	120	자연	저수지	1
121	자연	산길	1	122	도로/교통/관개시설	터미널	1
123	도로/교통/관개시설	톨게이트	1	124	교육시설	학원	1
125	숙박/관광시설	모텔	1	126	의료/복지/장례시설	실종자 보호시설	1
127	의료/복지/장례시설	장례식장	1	128	상업시설	휴게소	1
129	자연	갯벌	1	130	주거시설	컨테이너집	1
131	문화/체육시설	낚시터	1	132	관공서/공공시설	국과수	1
133	교육시설	대학교	1	134	교육시설	연구실	1
135	의료/복지/장례시설	납골당	1	136	주거시설	별장	1
137	관공서/공공시설	법원	1	138	상업시설	찻집	1
139	문화/체육시설	공연장	1	140	숙박/관광시설	기타	1
141	상업시설	인쇄소	1	142	상업시설	택시회사	1
143	숙박/관광시설	서커스단	1	144	주거시설	저택	1
145	자연	물속	1	146	상업시설	구멍가게	1
147	상업시설	패스트푸드점	1	148	주거시설	고시원	1
149	주거시설	빌라	1	150	주거시설	폐가	1

[표 12] '액션' 장르 영화의 대장소 유형과 대장소 종류

No.	대장소 유형	대장소 종류	소장소 개수	No.	대장소 유형	대장소 종류	소장소 개수
1	도로/교통/관개시설	도로	141	2	의료/복지/장례시설	병원	78
3	상업시설	건물	67	4	관공서/공공시설	경찰대	40
5	도로/교통/관개시설	다리	39	6	도로/교통/관개시설	거리	37
7	숙박/관광시설	호텔	36	8	주거시설	집	34
9	주거시설	아파트	33	10	농업/산업시설	공장	32
11	자연	바다	32	12	상업시설	클럽	32
13	도로/교통/관개시설	항구	25	14	상업시설	음식점	20
15	종교시설	기도원	18	16	자연	고지	18
17	문화/체육시설	방송국	16	18	자연	해변	16
19	도로/교통/관개시설	부둣가	15	20	군사/교정시설	군부대	14
21	관공서/공공시설	청와대	14	22	도로/교통/관개시설	배	14
23	주거시설	폐건물촌	14	24	관공서/공공시설	당사	13
25	자연	하늘	12	26	농업/산업시설	광산	12
27	상업시설	폐건물	12	28	도로/교통/관개시설	터널	12
29	군사/교정시설	사령부	12	30	기타	도심	12
31	관공서/공공시설	경찰서	11	32	숙박/관광시설	리조트	11
33	도로/교통/관개시설	공항	10	34	상업시설	레스토랑	10
35	상업시설	시장	10	36	군사/교정시설	육군본부	10
37	문화/체육시설	광장	9	38	자연	강	9
39	주거시설	주택	9	40	농업/산업시설	산업단지	9
41	자연	숲	8	42	도로/교통/관개시설	자동차	7
43	상업시설	예식장	7	44	문화/체육시설	공원	6
45	상업시설	아지트	6	46	관공서/공공시설	회담장	6
47	군사/교정시설	DMZ	6	48	자연	산길	6

49	관공서/공공시설	안가	6	50	농업/산업시설	창고	5
51	기타	인민보안부	5	52	주거시설	빌라	5
53	군사/교정시설	수송기	5	54	군사/교정시설	수용소	5
55	자연	산	5	56	문화/체육시설	극장	5
57	군사/교정시설	벙커	5	58	숙박/관광시설	여관	5
59	도로/교통/관개시설	골목	4	60	상업시설	차이나타운	4
61	상업시설	철문 계단	4	62	주거시설	공터	4
63	교육시설	대학교	4	64	기타	소도시	4
65	주거시설	마을	5	66	상업시설	성매매업소	4
67	상업시설	술집	4	68	상업시설	목욕탕	4
69	도로/교통/관개시설	기찻길	4	70	도로/교통/관개시설	통제실	4
71	주거시설	오피스텔	3	72	자연	언덕	3
73	상업시설	사설도박장	3	74	의료/복지/장례시설	보건소	3
75	군사/교정시설	장갑차	3	76	기타	전경	3
77	상업시설	스카이라운지	3	78	상업시설	요정	3
79	상업시설	주유소	3	80	종교시설	교회	3
81	도로/교통/관개시설	지하차도	3	82	관공서/공공시설	출입국관리소	2
83	도로/교통/관개시설	기차역	2	84	상업시설	세차장	2
85	상업시설	카지노	2	86	자연	물속	2
87	도로/교통/관개시설	계단	2	88	군사/교정시설	제트기	2
89	관공서/공공시설	통제실	2	90	관공서/공공시설	백악관 기자회견장	2
91	상업시설	편의점	2	92	농업/산업시설	건설현장	2
93	관공서/공공시설	대피소	2	94	기타	시내	2
95	관공서/공공시설	치안센터	2	96	교육시설	어린이집	2
97	상업시설	의류매장	2	98	상업시설	포장마차	2
99	군사/교정시설	남북출입사무소	2	100	군사/교정시설	함선	2

101	군사/교정시설	미사일 발사차량	2	102	관공서/공공시설	정찰총국	2
103	관공서/공공시설	중국항공우주 관측제어소	2	104	관공서/공공시설	인민무력상	2
105	기타	평양	2	106	상업시설	공판장	2
107	상업시설	은행	2	108	숙박/관광시설	모텔	2
109	상업시설	대형음식점	2	110	상업시설	노래방	2
111	관공서/공공시설	시청	2	112	군사/교정시설	공군 비행장	2
113	관공서/공공시설	국과수	1	114	기타	김일성 광장	1
115	도로/교통/관개시설	주차장	1	116	교육시설	학교	1
117	상업시설	이발소	1	118	문화/체육시설	프레스센터	1
119	기타	어둠 속	1	120	기타	폭발 소스	1
121	군사/교정시설	CIA 상황실	1	122	문화/체육시설	회관	1
123	문화/체육시설	실내행사장	1	124	관공서/공공시설	댐	1
125	자연	황무지	1	126	관공서/공공시설	CCTV 관제센터	1
127	농업/산업시설	지하창고	1	128	상업시설	마트	1
129	상업시설	PC방	1	130	관공서/공공시설	국정원	1
131	자연	저수지	1	132	관공서/공공시설	감청차량	1
133	군사/교정시설	땅굴	1	134	군사/교정시설	미국무부	1
135	군사/교정시설	북측 통행검사소	1	136	상업시설	민속주점	1
137	상업시설	백화점	1	138	상업시설	바	1
139	관공서/공공시설	국회	1	140	도로/교통/관개시설	톨게이트	1
141	관공서/공공시설	투표장	1	142	상업시설	카페	1
143	상업시설	철물점	1	144	의료/복지/장례시설	요양병원	1
145	의료/복지/장례시설	보육원	1	146	문화/체육시설	당구장	1
147	의료/복지/장례시설	납골당	1	148	관공서/공공시설	중앙선관위	1
149	관공서/공공시설	검찰청	1	150	주거시설	산동네	1

151	도로/교통/관개시설	길	1	152	군사/교정시설	훈련소	1
153	숙박/관광시설	숙소	1	154	도로/교통/관개시설	헬기	1
155	자연	개울	1	156	상업시설	스튜디오	1
157	도로/교통/관개시설	헬기착륙장	1	158	주거시설	빌라촌	1
159	상업시설	타임스퀘어	1	160	문화/체육시설	골프장	1

[표 13] '코미디' 장르 영화의 대장소 유형과 대장소 종류

No.	대장소 유형	대장소 종류	소장소 개수	No.	대장소 유형	대장소 종류	소장소 개수
1	도로/교통/관개시설	도로	80	2	의료/복지/장례시설	병원	67
3	상업시설	건물	57	4	주거시설	집	49
5	관공서/공공시설	경찰서	48	6	도로/교통/관개시설	거리	44
7	상업시설	음식점	40	8	상업시설	클럽	36
9	주거시설	아파트	31	10	상업시설	주유소	23
11	도로/교통/관개시설	지하철역	21	12	상업시설	시장	20
13	주거시설	주택	20	14	관공서/공공시설	구청	19
15	농업/산업시설	공장	18	16	문화/체육시설	수련원	17
17	의료/복지/장례시설	장애인시설	16	18	도로/교통/관개시설	공항	13
19	상업시설	네일샵	13	20	의료/복지/장례시설	요양병원	13
21	기타	도심	12	22	교육시설	학원	12
23	숙박/관광시설	호텔	12	24	주거시설	저택	11
25	문화/체육시설	운동경기장	11	26	상업시설	레스토랑	9
27	도로/교통/관개시설	골목	9	28	도로/교통/관개시설	터미널	9
29	주거시설	주택가	9	30	문화/체육시설	체육관	8
31	문화/체육시설	공연장	8	32	주거시설	빌라	8
33	종교시설	성당	7	34	의료/복지/장례시설	보육원	7
35	도로/교통/관개시설	항구	7	36	문화/체육시설	스포츠센터	7

37	상업시설	휴게소	7	38	상업시설	유흥가	6
39	상업시설	편의점	6	40	상업시설	타투샵	6
41	주거시설	마을	6	42	상업시설	술집	5
43	숙박/관광시설	모텔	5	44	관공서/공공시설	법원	5
45	자연	호수	5	46	도로/교통/관개시설	다리	5
47	의료/복지/장례시설	장례식장	4	48	주거시설	옥탑방	4
49	도로/교통/관개시설	기찻길	4	50	상업시설	카페	4
51	관공서/공공시설	관공서	4	52	숙박/관광시설	놀이공원	4
53	의료/복지/장례시설	공원묘지	4	54	도로/교통/관개시설	터널	4
55	상업시설	예식장	4	56	군사/교정시설	교도소	3
57	상업시설	패스트푸드점	3	58	관공서/공공시설	주민센터	3
59	군사/교정시설	위안소	3	60	도로/교통/관개시설	지하철	3
61	교육시설	학교	3	62	문화/체육시설	극장	3
63	상업시설	마트	3	64	기타	시내	3
65	문화/체육시설	실내행사장	3	66	자연	들판	3
67	자연	해변	3	68	상업시설	백화점	3
69	자연	산	3	70	관공서/공공시설	마을회관	3
71	상업시설	오토바이가게	2	72	상업시설	음반판매점	2
73	상업시설	만화방	2	74	상업시설	미용실	2
75	상업시설	과일가게	2	76	의료/복지/장례시설	납골당	2
77	문화/체육시설	방송국	2	78	상업시설	은행	2
79	기타	2차원 지도	2	80	상업시설	목욕탕	2
81	교육시설	실험실	2	82	상업시설	코엑스	2
83	주거시설	오피스텔	2	84	상업시설	바	2
85	상업시설	노래방	2	86	문화/체육시설	당구장	2
87	상업시설	포장마차	2	88	자연	숲	2
89	문화/체육시설	수영장	2	90	도로/교통/관개시설	지하차도	2

91	관공서/공공시설	소방서	2	92	자연	부둣가	2
93	관공서/공공시설	파출소	2	94	도로/교통/관개시설	버스정류장	1
95	상업시설	여행사	1	96	의료/복지/장례시설	복지관	1
97	상업시설	스카이라운지	1	98	자연	강	1
99	문화/체육시설	공원	1	100	기타	타이틀	1
101	농업/산업시설	창고	1	102	교육시설	대학교	1
103	군사/교정시설	DMZ	1	104	군사/교정시설	사격장	1
105	상업시설	성매매업소	1	106	상업시설	의류매장	1
107	도로/교통/관개시설	비행기	1	108	의료/복지/장례시설	묘지	1
109	상업시설	사진관	1	110	상업시설	스크린골프장	1
111	상업시설	PC방	1	112	문화/체육시설	헬스장	1
113	관공서/공공시설	시청	1	114	관공서/공공시설	정부종합청사	1
115	기타	동영상 몽타주	1	116	자연	오솔길	1
117	문화/체육시설	기념탑	1	118	상업시설	안마소	1
119	주거시설	고시원	1	120	도로/교통/관개시설	톨게이트	1
121	문화/체육시설	녹음실	1	122	상업시설	유흥주점	1
123	숙박/관광시설	전망대	1	124	도로/교통/관개시설	요트선착장	1
125	상업시설	법률사무소	1	126	숙박/관광시설	케이블카	1
127	상업시설	도자기명품관	1	128	상업시설	식당가	1
129	기타	동네	1	130	도로/교통/관개시설	방파제	1
131	도로/교통/관개시설	조선소	1	132	군사/교정시설	면회실	1
133	의료/복지/장례시설	아동복지기관	1	134	상업시설	고급음식점	1
135	상업시설	분식점	1	136	종교시설	수녀원	1
137	상업시설	의류점	1	138	상업시설	식당	1
139	자연	수풀	1	140	자연	언덕	1
141	농업/산업시설	논두렁	1	142	의료/복지/장례시설	무덤가	1
143	도로/교통/관개시설	길가	1	144	농업/산업시설	밭	1

3. 장르별 주요 장소의 소장소 종류(사극 제외)

[표 14] 장르별 주요 장소의 소장소 종류

No.	장르	주요 장소	소장소 종류
1	드라마	도로	차 안/도심도로/시골도로/도심외곽길/사거리/교차로/대교 위/횡단보도/강변도로/올림픽대로/해변도로
		건물	건물 앞/옥상/베란다/회의실/주차장/비상계단/복도/사무실/사장실/로비/엘리베이터/에스컬레이터/탕비실/화장실
		병원	병원 입구/주차장/옥상/택시승강장/야외정원/로비/응급실/중환자실/병실/회복실/진료실/수술실/입원실/복도/분만실/대기실/욕실/화장실/간호사 부스/실내 휴게실/면회실/식당/편의점/비상계단/방사선과/원장실/장례식장/영안실
2	범죄	도로	차 안/항구도로/해안도로/시골길/횡단보도/사거리/대교 위/터널/톨게이트/국도/고속도로
		건물	건물 앞/건물 정문/옥상/옥외주차장/지하주차장/비상계단/난간/사무실/복도/화장실/로비/창고/엘리베이터/탕비실/회의실
		호텔	호텔 정문/로비/체크인 데스크/커피숍/객실/스위트룸/복도/비상계단/주차장/BAR/엘리베이터/야외수영장/실내수영장/테니스코트/미용실/스파/휘트니스/사우나/레스토랑/화장실/카지노
3	스릴러	경찰서	경찰서 정문/주차장/로비/복도/강력반 사무실/자료실/화장실/휴게실/회의실/강당/취조실/감시실
		교도소	교도소 앞/정문/복도/독방/감방/면회실/의무실
		국도	차 안
4	액션	도로	차 안/고가도로/터널/갈림길/강변북로/대교 위
		병원	병원 입구/주차장/옥상/로비/응급실/중환자실/진료실/샤워실/엘리베이터/병동 스테이션/병실/복도/재활치료실/직원탈의실/수술실/약품보관실/탕비실
		건물	건물 앞/경비실/사무실/복도/엘리베이터/화장실/계단/지하기계실/주차장
5	코미디	도로	차 안/교차로/횡단보도/비포장도로/시골길
		병원	병원 입구/현관/주차장/응급실/병실/대기실/진료실/입원실/중환자실/복도/간호데스크/휴게실/수술실/검사실/원무과/초음파실/화장실/산책로
		건물	건물 앞/주차장/옥상/로비/계단/사무실/회의실/화장실/복도

4. 사극 영화의 주요 장소의 대장소 종류

사극 영화의 노출빈도 순위가 높은 대장소 유형은 아래와 같다.

- 1순위 '자연'

- 2순위 '관청 / 궁궐시설'

- 3순위 '주거시설'

[표 15] '사극' 영화의 대장소 유형

노출빈도 순위	장르	대장소 유형	소장소 개수	노출 공간의 비중(%)	대장소 공간 설정 종류 개수
1	사극	자연	330	29.8	25
2	사극	관청/궁궐시설	260	23.5	7
3	사극	주거시설	211	19.1	3
4	사극	도성/산성	97	8.8	3
5	사극	도로/교통/관개시설	88	7.9	6
6	사극	상업시설	46	4.2	10
7	사극	군사/교정시설	29	2.6	4
8	사극	종교시설	28	2.5	3
9	사극	숙박/관광시설	7	0.6	1
10	사극	문화/체육시설	5	0.5	2
11	사극	교육시설	2	0.2	2
12	사극	의료/복지/장례시설	4	0.4	4
합 계			1,107	100	70

[표 16] '사극' 영화의 대장소 유형과 대장소 종류

No.	대장소 유형	대장소 종류	소장소 개수	No.	대장소 유형	대장소 유형	소장소 개수
1	관청/궁궐시설	궁궐	173	2	주거시설	집	148
3	자연	산	81	4	관청/궁궐시설	관청	69
5	자연	숲	67	6	도성/산성	성	65
7	도로/교통/관개시설	거리	41	8	주거시설	마을	40
9	자연	벌판	37	10	자연	골짜기	34
11	도성/산성	도성	31	12	상업시설	기방	30
13	주거시설	촌락	23	14	종교시설	절	23
15	자연	협곡	20	16	도로/교통/관개시설	길	17
17	군사/교정시설	군막	14	18	자연	고지	13
19	도로/교통/관개시설	포구	12	20	자연	들판	10
21	도로/교통/관개시설	배	10	22	자연	갈대숲	9
23	자연	강	9	24	자연	토산	9
25	자연	강가	8	26	도로/교통/관개시설	나루터	8
27	자연	절벽	8	28	관청/궁궐시설	왕릉	8
29	숙박/관광시설	서커스단	7	30	군사/교정시설	막사	7
31	자연	언덕	6	32	상업시설	연회장	5
33	군사/교정시설	군부대	5	34	종교시설	성당	4
35	관청/궁궐시설	간의대	4	36	관청/궁궐시설	행궁	4
37	문화/체육시설	정자	4	38	자연	개천	4
39	군사/교정시설	군주둔지	3	40	상업시설	물레방앗간	3
41	자연	고개	2	42	자연	시냇가	2
43	상업시설	염색소	2	44	자연	계곡	2
45	상업시설	건물	1	46	종교시설	사당	1
47	자연	평지	1	48	도성/산성	광화문	1

49	관청/궁궐시설	보루각	1	50	관청/궁궐시설	종묘	1
51	자연	토굴	1	52	자연	저수지	1
53	자연	늪지대	1	54	자연	해안길	1
55	자연	강화도	1	56	교육시설	서원	1
57	상업시설	주막	1	58	의료/복지/장례시설	약방	1
59	상업시설	대장간	1	60	상업시설	밀실	1
61	교육시설	연구실	1	62	의료/복지/장례시설	무덤가	1
63	자연	피막	1	64	상업시설	상점	1
65	의료/복지/장례시설	참형장	1	66	도로/교통/관개시설	골목	1
67	상업시설	찻집	1	68	의료/복지/장례시설	묘지	1
69	자연	연못	1	70	문화/체육시설	활터	1

제2절 실외 장면의 촬영 유형 분석

1. 장르별 주요 장소의 실외 설정 대장소 유형(사극 제외)

참고로 [표14]의 장르별 주요 장소 중에서 중복되는 주요 장소는 제외하여 표를 작성하였다.

[표 17] '드라마' 장르 영화의 주요 장소 실외설정 대장소 종류

No.	대장소 유형	대장소 종류	I/E	대장소	소장소
1	도로/교통/관개시설	도로	E	도로 A	곳곳
2	도로/교통/관개시설	도로	E	도로 B	막힌 도로
3	도로/교통/관개시설	도로	E	도로 C	
4	도로/교통/관개시설	도로	E	도로 C	(임태산) 차 안
5	도로/교통/관개시설	도로	E	도로 D	도심 도로

6	도로/교통/관개시설	도로	E	도로 E	시골 도로
7	도로/교통/관개시설	도로	E	대로 위	대로 위
8	도로/교통/관개시설	도로	E	해외 도로	도로1
9	도로/교통/관개시설	도로	E/I	북한, 도로 1	도로 위 / 지프차 안
10	도로/교통/관개시설	도로	E/I	북한, 도로 2	도로 위 / 지프차 안
11	도로/교통/관개시설	도로	E	북한, 도로 2	도로 위
12	도로/교통/관개시설	도로	E	북한, 시외 도로 1	대교 위
13	도로/교통/관개시설	도로	E	북한, 시외 도로 2	도로 위
14	도로/교통/관개시설	도로	E	도로	앰뷸런스 안
15	도로/교통/관개시설	도로	E/I	도로 A	봉고차
16	도로/교통/관개시설	도로	E/I	도로 B	버스 안
17	도로/교통/관개시설	도로	E	도로	강변북로
18	도로/교통/관개시설	도로	E	도로	테헤란로
19	도로/교통/관개시설	도로	E	도로	외각길
20	도로/교통/관개시설	도로	E	도로 A	(정엽) 차 안
21	도로/교통/관개시설	도로	E	도로 B	
22	도로/교통/관개시설	도로	E/I	도로 A	차 안
23	도로/교통/관개시설	도로	E	도로 A	편의점 앞
24	도로/교통/관개시설	도로	E	도로 B	횡단보도 앞
25	도로/교통/관개시설	도로	E	도로 C	방송국 앞
26	도로/교통/관개시설	도로	E	도로 D	찬영의 차
27	도로/교통/관개시설	도로	E	도심 도로 A	차도
28	도로/교통/관개시설	도로	E	도심 도로 B	편의점 앞
29	도로/교통/관개시설	도로	E	시골 도로	도로
30	도로/교통/관개시설	도로	E	시골 도로	도로-차 안
31	도로/교통/관개시설	도로	E	도로 B	거리

32	도로/교통/관개시설	도로	E	도로 C	택시 안
33	도로/교통/관개시설	도로	E	도로 D	택시 안
34	도로/교통/관개시설	도로	E	도로 E	봉고차 안
35	도로/교통/관개시설	도로	E	도로 F	승용차 안
36	도로/교통/관개시설	도로	E	도로 G	택시 창밖
37	도로/교통/관개시설	도로	E	도로 H	봉고차 창밖
38	도로/교통/관개시설	도로	E	고속도로	버스 안(터널)
39	도로/교통/관개시설	도로	E	도로 1	주행 1
40	도로/교통/관개시설	도로	E	도로 1	주행 2
41	도로/교통/관개시설	도로	E	도로 2	오르막 도로
42	도로/교통/관개시설	도로	E	도로 3	추격 1
43	도로/교통/관개시설	도로	E	도로 3	추격 2
44	도로/교통/관개시설	도로	E	도로 4	사거리
45	도로/교통/관개시설	도로	E	도로 5	터널(곡선−직선)
46	도로/교통/관개시설	도로	E	도로 6	올림픽도로
47	도로/교통/관개시설	도로	E	도로 7	식육점 가는 길
48	도로/교통/관개시설	도로	E/I	도로 8	아우디 안
49	도로/교통/관개시설	도로	E/I	도로 9	벤츠 안
50	도로/교통/관개시설	도로	E	도로 1	초입
51	도로/교통/관개시설	도로	E	도로 2	배달 1
52	도로/교통/관개시설	도로	E	도로 3	배달 2
53	도로/교통/관개시설	도로	E	도로 4	배달 3
54	도로/교통/관개시설	도로	E	도로 5	신호등−개천
55	도로/교통/관개시설	도로	E	도로 6	장풍반점 가는 길(인도)
56	도로/교통/관개시설	도로	E/I	도로 7	벤츠 안
57	도로/교통/관개시설	도로	E	도로	도로 2

58	도로/교통/관개시설	도로	E	도로	도로 5
59	도로/교통/관개시설	도로	E	도로	도로 7
60	도로/교통/관개시설	도로	E	도로	도로 8
61	도로/교통/관개시설	도로	E	북악스카이웨이	성곽길
62	도로/교통/관개시설	도로	E	북악스카이웨이	서촌길
63	도로/교통/관개시설	도로	E	북악스카이웨이	사고현장
64	도로/교통/관개시설	도로	E	북악스카이웨이	CCTV 설치공간
65	도로/교통/관개시설	도로	E	시내 도로	택시 밖
66	도로/교통/관개시설	도로	E/I	시내 도로	만섭의 택시 안, 밖
67	도로/교통/관개시설	도로	E/I	고속 도로	만섭의 택시 안, 밖
68	도로/교통/관개시설	도로	E	시내 도로	시위대 트럭
69	도로/교통/관개시설	도로	E/I	시내 도로	만섭의 택시 안, 밖
70	도로/교통/관개시설	도로	E/I	시내 도로	군용 짚차
71	도로/교통/관개시설	도로	E/I	시내 도로	검은 짚차들 안, 밖
72	도로/교통/관개시설	도로	E/I	국도 1	만섭의 택시 안, 밖
73	도로/교통/관개시설	도로	E/I	국도 2	만섭의 택시 안, 밖
74	도로/교통/관개시설	도로	E	국도 3	만섭의 택시
75	도로/교통/관개시설	도로	E/I	국도 4	만섭의 택시/ 검은 짚차들
76	도로/교통/관개시설	도로	E/I	도로 1	만섭의 택시 안, 밖
77	도로/교통/관개시설	도로	E	도로 1	금남로 방면
78	도로/교통/관개시설	도로	E/I	도로 2	만섭의 택시 안, 밖
79	도로/교통/관개시설	도로	E/I	비포장 도로 1	만섭의 택시 안, 밖
80	도로/교통/관개시설	도로	E/I	비포장 도로 2	만섭의 택시/검은 짚차 들/광주 택시들
81	도로/교통/관개시설	도로	E/I	비포장 도로 인근	검은 짚차들 안, 밖
82	도로/교통/관개시설	도로	E/I	비포장 도로 3	만섭의 택시 안, 밖

83	도로/교통/관개시설	도로	E/I	샛길 인근 도로	만섭의 택시 안, 밖
84	도로/교통/관개시설	도로	E/I	시내 도로	만섭의 택시 안, 밖
85	도로/교통/관개시설	도로	E/I	시내 도로	만섭의 택시 안, 밖
86	도로/교통/관개시설	도로	E/I	주유소 앞 도로	만섭의 택시 안, 밖
87	도로/교통/관개시설	도로	E/I	고속 도로	만섭의 택시 안, 밖
88	도로/교통/관개시설	도로	E	국도	대원 차 안
89	도로/교통/관개시설	도로	E	국도	도로 가운데
90	도로/교통/관개시설	도로	E	도로 A	(영주) 차 안
91	도로/교통/관개시설	도로	E	도로 B	(영주) 차 안
92	도로/교통/관개시설	도로	E	도로 A	스쿠터 위
93	도로/교통/관개시설	도로	E	도로 B	(용대) 차 안
94	도로/교통/관개시설	도로	E	도로 D	해변 도로
95	도로/교통/관개시설	도로	E	서해안 고속도로	도로
96	도로/교통/관개시설	도로	E	국도	(승희) 차 안
97	도로/교통/관개시설	도로	E	국도	갓길
98	도로/교통/관개시설	도로	E	도로 1	(승희) 차 안
99	도로/교통/관개시설	도로	E	도로 2	버스 안
100	도로/교통/관개시설	도로	E	도로 3	승희 차 외관
101	도로/교통/관개시설	도로	E	도로 A	(진원) 차 안
102	도로/교통/관개시설	도로	E	도로 B	버스 안
103	도로/교통/관개시설	도로	E	도로 C	(대석차) 안
104	도로/교통/관개시설	도로	E	도로 D	(조구환 대리인) 차 안
105	도로/교통/관개시설	도로	E	벽화마을	횡단보도
106	도로/교통/관개시설	도로	E	공항버스	정류장
107	도로/교통/관개시설	도로	E	공항버스	도로
108	도로/교통/관개시설	도로	E	도로 A	

109	도로/교통/관개시설	도로	E	도로 B	
110	도로/교통/관개시설	도로	E	도로 C	
111	도로/교통/관개시설	도로	E	도로 D	
112	도로/교통/관개시설	도로	E	도로 E	
113	도로/교통/관개시설	도로	E	고속도로 A	차량 외부
114	도로/교통/관개시설	도로	E	고속도로 B	정인의 차
115	도로/교통/관개시설	도로	E	도로 A	병원 입구
116	도로/교통/관개시설	도로	E	도로 A	병원 근처 건물들-인근 도로
117	도로/교통/관개시설	도로	E	도로 B	차량 외부
118	도로/교통/관개시설	도로	E	도로 C	정인의 차 외부
119	도로/교통/관개시설	도로	E	도로 D	언덕길-차량 외부
120	도로/교통/관개시설	도로	E/I	도로	창밖 풍경
121	도로/교통/관개시설	도로	E	도로	도로 위
122	도로/교통/관개시설	도로	E	도로 2	창밖 풍경
123	도로/교통/관개시설	도로	E	청와대 인근 도로	도로 위
124	도로/교통/관개시설	도로	E/I	청와대 인근 도로	차 안
125	도로/교통/관개시설	도로	E	청와대 인근 도로	창밖 풍경
126	도로/교통/관개시설	도로	E/I	파리 도로	차 안
127	도로/교통/관개시설	도로	E	파리 도로	창밖 풍경
128	도로/교통/관개시설	도로	E	파리 외곽	차고 앞 도로
129	도로/교통/관개시설	도로	E	도로 A	도로
130	도로/교통/관개시설	도로	E	도로 A	도로-(강형사)차
131	도로/교통/관개시설	도로	E	도로 A	도로-(특전사)차
132	도로/교통/관개시설	도로	E	도로 B	운구버스 안
133	도로/교통/관개시설	도로	E	도로 C	위

134	도로/교통/관개시설	도로	E	도로 D	대교 위
135	도로/교통/관개시설	도로	E	도로 E	포르쉐
136	도로/교통/관개시설	도로	E	도로 E	필주 차
137	도로/교통/관개시설	도로	E	도로 F	
138	도로/교통/관개시설	도로	E	도로 G	
139	도로/교통/관개시설	도로	E	도로 H	도로
140	도로/교통/관개시설	도로	E	도로 H	도로-카니발 차 안
141	도로/교통/관개시설	도로	E	교차로	
142	상업시설	건물	E	빌딩 A	사옥 앞
143	상업시설	건물	E	빌딩 B	앞
144	상업시설	건물	E	빌딩 B	주차장 입구
145	상업시설	건물	E	상가 A	노상주차장
146	상업시설	건물	E	상가 A	CCTV가게 앞
147	상업시설	건물	E	상가 A	주차정산소
148	상업시설	건물	E	상가 A	사고 도로
149	상업시설	건물	E	상가 A	도로
150	상업시설	건물	E	고층건물	옥상
151	상업시설	건물	E	도심 빌딩	빌딩 밖
152	상업시설	건물	E	건물	건물 앞
153	상업시설	건물	E	당사 건물	옥상
154	상업시설	건물	E	당사 건물	맞은편
155	상업시설	건물	E	사무실	앞
156	상업시설	건물	E	상가 단지	안
157	상업시설	건물	E	사무실 A	앞
158	상업시설	건물	E	사무실 B	외부
159	상업시설	건물	E	사무실 C	외부-복도

160	상업시설	건물	E	건물	앞
161	상업시설	건물	E	사무실 B	건물 앞
162	상업시설	건물	E	빌딩	앞
163	상업시설	건물	E	빌딩	옥상
164	상업시설	건물	E	종합상가	옥상
165	상업시설	건물	E	건물 A	차−건물 안
166	상업시설	건물	E	건물 B	주차장
167	상업시설	건물	E	사무실 D	(변캠프) 사무실 밖
168	상업시설	건물	E	사무실 E	밖
169	상업시설	건물	E	상가	앞
170	상업시설	건물	E	상가건물	옥상
171	상업시설	건물	E	상가건물	건물 앞
172	상업시설	건물	E	상가건물	횡단보도 앞
173	상업시설	건물	E	빌딩 A	지하주차장 벤츠 안
174	상업시설	건물	E	빌딩 A	앞 도로
175	상업시설	건물	E/I	청계공구상가	광성레이저
176	상업시설	건물	E	옥상	옥상 위
177	상업시설	건물	E	사무실 A	외부
178	상업시설	건물	E	사무실 C	외부
179	상업시설	건물	E/I	사무실 C	사장실
180	상업시설	건물	E	사무실 C	건물 밖
181	상업시설	건물	E	낙원상가	앞
182	상업시설	건물	E	빌딩	앞
183	상업시설	건물	E/I	빌딩	도로 위
184	상업시설	건물	E	빌딩	창밖 풍경
185	상업시설	건물	E	빌딩	앞

186	상업시설	건물	E	삼진전자	옥상
187	상업시설	건물	E	삼진전자	전경
188	상업시설	건물	E	삼진전자	근처 공중전화
189	상업시설	건물	E	삼진전자	앞 거리
190	상업시설	건물	E	삼진전자	입구
191	상업시설	건물	E	삼진전자	전경
192	의료/복지/장례시설	병원	E	한의원	건물 앞
193	의료/복지/장례시설	병원	E	병원 A	응급실 앞
194	의료/복지/장례시설	병원	E	병원	병원 외경
195	의료/복지/장례시설	병원	E	병원 B	병원 앞
196	의료/복지/장례시설	병원	E	병원 B	야외 테라스
197	의료/복지/장례시설	병원	E	병원 E	산책로
198	의료/복지/장례시설	병원	E	병원 E	입구
199	의료/복지/장례시설	병원	E	병원 E	마당
200	의료/복지/장례시설	병원	E	병원 E	주차장
201	의료/복지/장례시설	병원	E	병원 B	병원 앞 공원
202	의료/복지/장례시설	병원	E	병원	앞
203	의료/복지/장례시설	병원	E	병원	주차장
204	의료/복지/장례시설	병원	E/I	병원 앞	만섭의 택시 안, 밖
205	의료/복지/장례시설	병원	E	병원	외관
206	의료/복지/장례시설	병원	E	병원	밖
207	의료/복지/장례시설	병원	E/I	병원	주차장
208	의료/복지/장례시설	병원	E	병원	1층 주차장
209	의료/복지/장례시설	병원	E/I	병원	장례식장 주차장
210	의료/복지/장례시설	병원	E	병원	등나무 벤치
211	의료/복지/장례시설	병원	E	병원	편의점

212	의료/복지/장례시설	병원	E	병원	응급실 앞
213	의료/복지/장례시설	병원	E	병원	옥상
214	의료/복지/장례시설	병원	E	병원	주차장
215	의료/복지/장례시설	병원	E	병원	앞
216	의료/복지/장례시설	병원	E	병원 1	입구
217	의료/복지/장례시설	병원	E	병원 A	앞
218	의료/복지/장례시설	병원	E	병원 C	마당
219	의료/복지/장례시설	병원	E	병원 C	택시승강장
220	의료/복지/장례시설	병원	E	병원	장례식장
221	의료/복지/장례시설	병원	E	병원	장례식장 현관 앞
222	의료/복지/장례시설	병원	E	병원 B	주차장
223	의료/복지/장례시설	병원	E	병원 C	인근 도로
224	의료/복지/장례시설	병원	E	병원 C	앞
225	의료/복지/장례시설	병원	E	병원 C	건물
226	의료/복지/장례시설	병원	E	병원 C	정문 앞
227	의료/복지/장례시설	병원	E	병원 C	주차장

[표 18] '범죄' 장르 영화의 주요 장소 실외설정 대장소 종류

No.	대장소 유형	대장소 종류	I/E	대장소	소장소
1	숙박/관광시설	호텔	E	관광호텔	앞
2	숙박/관광시설	호텔	E	호텔 A	야외 수영장
3	숙박/관광시설	호텔	E	호텔 A	테니스 코트
4	숙박/관광시설	호텔	E	호텔 B	근처 도로
5	숙박/관광시설	호텔	E	호텔 D	전경

6	숙박/관광시설	호텔	E	호텔 D	입구
7	숙박/관광시설	호텔	E	호텔	밖 (앞)
8	숙박/관광시설	호텔	E	호텔	정문 앞
9	숙박/관광시설	호텔	E	호텔 B	호텔 입구-호텔 앞 도로
10	숙박/관광시설	호텔	E	호텔 B	입구
11	숙박/관광시설	호텔	E/I	호텔 3	차 밖
12	숙박/관광시설	호텔	E	호텔 4	주차장
13	숙박/관광시설	호텔	E	호텔 4	입구
14	숙박/관광시설	호텔	E	호텔 5	창밖 장례행렬
15	숙박/관광시설	호텔	E	호텔	앞
16	숙박/관광시설	호텔	E	관광호텔	앞
17	숙박/관광시설	호텔	E	호텔	정문
18	숙박/관광시설	호텔	E	00 호텔	(병수) 호텔 앞
19	숙박/관광시설	호텔	E	00 호텔	호텔 수영장
20	숙박/관광시설	호텔	E	호텔 1	호텔 입구
21	숙박/관광시설	호텔	E	아룬시암 호텔	주차장 2

[표 19] '스릴러' 장르 영화의 주요 장소 실외설정 대장소 종류

No.	대장소 유형	대장소 종류	I/E	대장소	소장소
1	관공서/공공시설	경찰서	E	경찰서	앞
2	관공서/공공시설	경찰서	E	경찰서	정문
3	관공서/공공시설	경찰서	E	경찰서	주차장
4	관공서/공공시설	경찰서	E	경찰서	경찰서 앞
5	관공서/공공시설	경찰서	E	경찰서	외경

6	관공서/공공시설	경찰서	E	경찰서	앞
7	관공서/공공시설	경찰서	E	파출소	앞
8	관공서/공공시설	경찰서	E	파출소	앞(인근 거리)
9	관공서/공공시설	경찰서	E	부산 경찰서	입구
10	관공서/공공시설	경찰서	E	경찰서	앞
11	군사/교정시설	교도소	E	교도소	정문
12	군사/교정시설	교도소	E	교도소	외부
13	군사/교정시설	교도소	E	교도소	정문 – 영구차 안
14	군사/교정시설	교도소	E	구치소	앞

2. 제2절 1항의 실외 장면 촬영 유형(로케이션/오픈세트/세트 구분)

아래의 실외설정 주요 장소 중에서 촬영 유형을 구분하여 세트촬영 분량을 확인한다.

– 드라마: 도로/건물/병원

– 범죄: 호텔

– 스릴러: 경찰서/교도소

[표 20] '스릴러' 장르 영화의 주요 장소 실외설정 대장소 종류

No.	대장소 유형	대장소 종류	L/O/S	대장소	비 고
1	도로/교통/관개시설	도로	L	도로 A	강남 도로
2	도로/교통/관개시설	도로	L	도로 B	출근길

3	도로/교통/관개시설	도로	L	도로 C	시외 도로
4	도로/교통/관개시설	도로	O	도로 C	
5	도로/교통/관개시설	도로	O	도로 D	중국/omit(영화 확인)
6	도로/교통/관개시설	도로	L	도로 E	중국/omit(영화 확인)
7	도로/교통/관개시설	도로	L	대로 위	올림픽대로
8	도로/교통/관개시설	도로	O	해외 도로	베이징
9	도로/교통/관개시설	도로	L	북한, 도로 1	평양
10	도로/교통/관개시설	도로	L	북한, 도로 2	평양
11	도로/교통/관개시설	도로	L	북한, 도로 2	평양
12	도로/교통/관개시설	도로	L	북한, 시외 도로 1	
13	도로/교통/관개시설	도로	L	북한, 시외 도로 2	
14	도로/교통/관개시설	도로	L	도로	
15	도로/교통/관개시설	도로	L	도로 A	
16	도로/교통/관개시설	도로	L	도로 B	야외촬영omit(영화확인)
17	도로/교통/관개시설	도로	O	도로	(수연)차
18	도로/교통/관개시설	도로	O	도로	(태준)차
19	도로/교통/관개시설	도로	L	도로	
20	도로/교통/관개시설	도로	L	도로 A	패스트푸드점 앞
21	도로/교통/관개시설	도로	L	도로 B	상가 거리
22	도로/교통/관개시설	도로	L	도로 A	사고 도로
23	도로/교통/관개시설	도로	L	도로 A	사고 도로
24	도로/교통/관개시설	도로	L	도로 B	
25	도로/교통/관개시설	도로	L	도로 C	
26	도로/교통/관개시설	도로	L	도로 D	
27	도로/교통/관개시설	도로	L	도심 도로 A	종로
28	도로/교통/관개시설	도로	L	도심 도로 B	

29	도로/교통/관개시설	도로	L	시골 도로	출소길
30	도로/교통/관개시설	도로	L	시골 도로	출소길
31	도로/교통/관개시설	도로	L	도로 B	
32	도로/교통/관개시설	도로	O	도로 C	일본 도로
33	도로/교통/관개시설	도로	L	도로 D	
34	도로/교통/관개시설	도로	L	도로 E	후쿠오카
35	도로/교통/관개시설	도로	L	도로 F	상해
36	도로/교통/관개시설	도로	L	도로 G	CG소스
37	도로/교통/관개시설	도로	L	도로 H	CG소스
38	도로/교통/관개시설	도로	L	고속 도로	
39	도로/교통/관개시설	도로	L	도로 1	오토바이 주행씬
40	도로/교통/관개시설	도로	L	도로 1	오토바이 주행씬
41	도로/교통/관개시설	도로	L	도로 2	오토바이 주행씬
42	도로/교통/관개시설	도로	L	도로 3	오토바이 주행씬
43	도로/교통/관개시설	도로	L	도로 3	오토바이 주행씬
44	도로/교통/관개시설	도로	L	도로 4	오토바이 주행씬
45	도로/교통/관개시설	도로	L	도로 5	오토바이 주행씬
46	도로/교통/관개시설	도로	L	도로 6	
47	도로/교통/관개시설	도로	L	도로 7	오토바이 주행씬
48	도로/교통/관개시설	도로	L/O	도로 8	
49	도로/교통/관개시설	도로	L/O	도로 9	
50	도로/교통/관개시설	도로	L	도로 1	온양도로1/고속버스
51	도로/교통/관개시설	도로	L	도로 2	온양도로2/오토바이 주행씬
52	도로/교통/관개시설	도로	L	도로 3	온양도로3/오토바이 주행씬
53	도로/교통/관개시설	도로	L	도로 4	온양도로4/오토바이 주행씬
54	도로/교통/관개시설	도로	L	도로 5	온양도로5/오토바이 주행씬

55	도로/교통/관개시설	도로	L	도로 6	온양도로 6
56	도로/교통/관개시설	도로	L/O	도로 7	온양도로 7
57	도로/교통/관개시설	도로	L	도로	(변시장) 차 안 2
58	도로/교통/관개시설	도로	L	도로	싱크홀 부근
59	도로/교통/관개시설	도로	L	도로	버스사고 현장
60	도로/교통/관개시설	도로	L	도로	한적한 도로
61	도로/교통/관개시설	도로	L	북악스카이웨이	
62	도로/교통/관개시설	도로	L	북악스카이웨이	
63	도로/교통/관개시설	도로	L	북악스카이웨이	
64	도로/교통/관개시설	도로	L	북악스카이웨이	
65	도로/교통/관개시설	도로	L	시내 도로	03년 서울 시내 도로
66	도로/교통/관개시설	도로	L	시내 도로	80년 서울 시내 도로
67	도로/교통/관개시설	도로	L	고속 도로	
68	도로/교통/관개시설	도로	L	시내 도로	광주 시내 도로
69	도로/교통/관개시설	도로	L	시내 도로	광주 시내 도로
70	도로/교통/관개시설	도로	L	시내 도로	광주 시내 도로
71	도로/교통/관개시설	도로	L	시내 도로	광주 시내 도로
72	도로/교통/관개시설	도로	L	국도 1	광주 가는 국도(몽타주)
73	도로/교통/관개시설	도로	L	국도 2	광주 가는 국도(몽타주)
74	도로/교통/관개시설	도로	L	국도 3	국도
75	도로/교통/관개시설	도로	L	국도 4	차 추격씬/마산 오봉산
76	도로/교통/관개시설	도로	L	도로1	금남로 인근 도로
77	도로/교통/관개시설	도로	S	도로1	금남로 인근 도로
78	도로/교통/관개시설	도로	L	도로2	에필로그
79	도로/교통/관개시설	도로	L	비포장 도로 1	
80	도로/교통/관개시설	도로	L	비포장 도로 2	차 추격씬
81	도로/교통/관개시설	도로	L	비포장 도로 인근	

82	도로/교통/관개시설	도로	L	비포장 도로 3	샛길 인근 비포장 도로
83	도로/교통/관개시설	도로	L	샛길 인근 도로	
84	도로/교통/관개시설	도로	O	시내 도로	서울 시내 도로
85	도로/교통/관개시설	도로	O	시내 도로	순천 시내 도로
86	도로/교통/관개시설	도로	O	주유소 앞 도로	주유소 앞
87	도로/교통/관개시설	도로	L	고속 도로	호남 고속도로
88	도로/교통/관개시설	도로	L	국도	
89	도로/교통/관개시설	도로	O	국도	
90	도로/교통/관개시설	도로	L	도로 A	한적한 도로
91	도로/교통/관개시설	도로	L	도로 B	양수리 근처 도로
92	도로/교통/관개시설	도로	L	도로 A	
93	도로/교통/관개시설	도로	L	도로 B	읍내 도로
94	도로/교통/관개시설	도로	L	도로 D	
95	도로/교통/관개시설	도로	L	서해안 고속도로	
96	도로/교통/관개시설	도로	L	국도	
97	도로/교통/관개시설	도로	L	국도	
98	도로/교통/관개시설	도로	L	도로 1	
99	도로/교통/관개시설	도로	L	도로 2	
100	도로/교통/관개시설	도로	L	도로 3	도심 도로
101	도로/교통/관개시설	도로	L	도로 A	
102	도로/교통/관개시설	도로	L	도로 B	
103	도로/교통/관개시설	도로	L/S	도로 C	올림픽대로
104	도로/교통/관개시설	도로	L	도로 D	외곽 도로
105	도로/교통/관개시설	도로	L	벽화마을	영등포 벽화마을
106	도로/교통/관개시설	도로	L	공항버스	
107	도로/교통/관개시설	도로	L	공항버스	
108	도로/교통/관개시설	도로	L	도로 A	이사 트럭 도로

109	도로/교통/관개시설	도로	L	도로 B	영어 버스 도로
110	도로/교통/관개시설	도로	O	도로 C	실소 버스 도로
111	도로/교통/관개시설	도로	L	도로 D	아파트 버스정류장 길
112	도로/교통/관개시설	도로	L	도로 E	버스길 전경
113	도로/교통/관개시설	도로	L	고속 도로 A	
114	도로/교통/관개시설	도로	L	고속 도로 B	
115	도로/교통/관개시설	도로	L	도로 A	병원 인근 도로
116	도로/교통/관개시설	도로	L	도로 A	병원 인근 도로
117	도로/교통/관개시설	도로	L	도로 B	
118	도로/교통/관개시설	도로	L	도로 C	
119	도로/교통/관개시설	도로	L	도로 D	보령콘도 앞 도로
120	도로/교통/관개시설	도로	L	도로	미국
121	도로/교통/관개시설	도로	L	도로	미국
122	도로/교통/관개시설	도로	L	도로 2	정동 근처
123	도로/교통/관개시설	도로	L	청와대 인근 도로	
124	도로/교통/관개시설	도로	L	청와대 인근 도로	(김부장) 차 안
125	도로/교통/관개시설	도로	L	청와대 인근 도로	
126	도로/교통/관개시설	도로	L	파리 도로	(함대용) 차 안
127	도로/교통/관개시설	도로	L	파리 도로	
128	도로/교통/관개시설	도로	L	파리 외곽	파리
129	도로/교통/관개시설	도로	O	도로 A	상암동
130	도로/교통/관개시설	도로	L	도로 A	상암동
131	도로/교통/관개시설	도로	L	도로 A	상암동
132	도로/교통/관개시설	도로	O	도로 B	시외 도로
133	도로/교통/관개시설	도로	L	도로 C	산길 도로
134	도로/교통/관개시설	도로	L	도로 D	

135	도로/교통/관개시설	도로	L	도로 E	
136	도로/교통/관개시설	도로	L	도로 E	
137	도로/교통/관개시설	도로	L	도로 F	양주시내
138	도로/교통/관개시설	도로	L	도로 G	호텔 근처 도로
139	도로/교통/관개시설	도로	L	도로 H	올림픽대로
140	도로/교통/관개시설	도로	L	도로 H	올림픽대로
141	도로/교통/관개시설	도로	L	교차로	
142	상업시설	건물	L	빌딩 A	태산그룹
143	상업시설	건물	O	빌딩 B	청담파라곤
144	상업시설	건물	L	빌딩 B	청담파라곤
145	상업시설	건물	L	상가 A	용산 선인상가
146	상업시설	건물	O	상가 A	용산 선인상가
147	상업시설	건물	L	상가 A	용산 선인상가
148	상업시설	건물	L	상가 A	용산 선인상가
149	상업시설	건물	L	상가 A	용산 선인상가
150	상업시설	건물	O	고층건물	서울 고층건물
151	상업시설	건물	L/S	도심 빌딩	화재현장
152	상업시설	건물	L	건물	화재현장
153	상업시설	건물	L	당사 건물	민국당사
154	상업시설	건물	L	당사 건물	민국당사
155	상업시설	건물	L	사무실	문정의 사무실
156	상업시설	건물	L	상가 단지	
157	상업시설	건물	L	사무실 A	문기현 회사
158	상업시설	건물	L	사무실 B	민사장 용역 사무실
159	상업시설	건물	L	사무실 C	산정 용역 사무실
160	상업시설	건물	L	건물	CG소스

161	상업시설	건물	O	사무실 B	변호사 사무실
162	상업시설	건물	L	빌딩	보석빌딩
163	상업시설	건물	L	빌딩	보석빌딩
164	상업시설	건물	O	종합상가	
165	상업시설	건물	L	건물 A	몽타주
166	상업시설	건물	L	건물 B	양진주 유세 차량
167	상업시설	건물	L/S	사무실 D	변시장 캠프
168	상업시설	건물	L	사무실 E	양진주 캠프
169	상업시설	건물	O	상가	
170	상업시설	건물	O	상가건물	가하타워
171	상업시설	건물	L	상가건물	가하타워
172	상업시설	건물	L	상가건물	가하타워
173	상업시설	건물	L	빌딩 A	광평빌딩
174	상업시설	건물	L	빌딩 A	광평빌딩
175	상업시설	건물	L	청계공구상가	
176	상업시설	건물	L	옥상	
177	상업시설	건물	L	사무실 A	변호사 사무소
178	상업시설	건물	L	사무실 C	대방시공
179	상업시설	건물	L	사무실 C	대방시공
180	상업시설	건물	L	사무실 C	대방시공
181	상업시설	건물	L	낙원상가	
182	상업시설	건물	L	빌딩	명동 빌딩
183	상업시설	건물	L	빌딩	명동 빌딩
184	상업시설	건물	L	빌딩	명동 빌딩/소스화면
185	상업시설	건물	L	빌딩	
186	상업시설	건물	L	삼진전자	

187	상업시설	건물	L	삼진전자	
188	상업시설	건물	L	삼진전자	
189	상업시설	건물	L	삼진전자	
190	상업시설	건물	L	삼진전자	
191	상업시설	건물	L	삼진전자	
192	의료/복지/장례시설	병원	L	한의원	
193	의료/복지/장례시설	병원	O	병원 A	
194	의료/복지/장례시설	병원	L	병원	병원 외경
195	의료/복지/장례시설	병원	L	병원 B	대학병원
196	의료/복지/장례시설	병원	O	병원 B	대학병원/omit(영화확인)
197	의료/복지/장례시설	병원	L	병원 E	요양병원
198	의료/복지/장례시설	병원	L	병원 E	요양병원
199	의료/복지/장례시설	병원	L	병원 E	요양병원
200	의료/복지/장례시설	병원	L	병원 E	요양병원
201	의료/복지/장례시설	병원	O	병원 B	정기검진
202	의료/복지/장례시설	병원	L	병원	
203	의료/복지/장례시설	병원	O	병원	광주 병원
204	의료/복지/장례시설	병원	O	병원	서울 병원 앞
205	의료/복지/장례시설	병원	O	병원	
206	의료/복지/장례시설	병원	L	병원	
207	의료/복지/장례시설	병원	L/O	병원	
208	의료/복지/장례시설	병원	L	병원	
209	의료/복지/장례시설	병원	L/O	병원	
210	의료/복지/장례시설	병원	L	병원	
211	의료/복지/장례시설	병원	L	병원	
212	의료/복지/장례시설	병원	L	병원	

213	의료/복지/장례시설	병원	L	병원	
214	의료/복지/장례시설	병원	L	병원	
215	의료/복지/장례시설	병원	L	병원	
216	의료/복지/장례시설	병원	L	병원 1	
217	의료/복지/장례시설	병원	L	병원 A	
218	의료/복지/장례시설	병원	L	병원 C	대학병원
219	의료/복지/장례시설	병원	L	병원 C	대학병원
220	의료/복지/장례시설	병원	O	병원	보령아산병원
221	의료/복지/장례시설	병원	L	병원	보령아산병원
222	의료/복지/장례시설	병원	L	병원 B	우리병원
223	의료/복지/장례시설	병원	L	병원 C	성신병원
224	의료/복지/장례시설	병원	L	병원 C	성신병원/뉴스화면
225	의료/복지/장례시설	병원	L	병원 C	성신병원/뉴스화면
226	의료/복지/장례시설	병원	L	병원 C	성신병원
227	의료/복지/장례시설	병원	L	병원 C	성신병원

[표 21] '범죄' 장르 영화의 주요 장소 실외설정 촬영 유형

No.	대장소 유형	대장소 종류	IL/O/S	대장소	비 고
1	숙박/관광시설	호텔	L	관광호텔	서천 관광호텔
2	숙박/관광시설	호텔	L	호텔 A	
3	숙박/관광시설	호텔	L	호텔 A	
4	숙박/관광시설	호텔	L	호텔 B	맞선 씬
5	숙박/관광시설	호텔	O	호텔 D	
6	숙박/관광시설	호텔	L	호텔 D	

7	숙박/관광시설	호텔	L	호텔	
8	숙박/관광시설	호텔	L	호텔	
9	숙박/관광시설	호텔	L	호텔 B	레지던스 호텔
10	숙박/관광시설	호텔	L	호텔 B	레지던스 호텔
11	숙박/관광시설	호텔	L	호텔 3	도쿄 긴자 호텔
12	숙박/관광시설	호텔	L	호텔 4	부산 호텔
13	숙박/관광시설	호텔	L	호텔 4	부산 호텔
14	숙박/관광시설	호텔	L	호텔 5	서울 플라자 호텔
15	숙박/관광시설	호텔	L	호텔	
16	숙박/관광시설	호텔	L	관광호텔	뉴스화면
17	숙박/관광시설	호텔	L	호텔	제우스 호텔
18	숙박/관광시설	호텔	O	00 호텔	필리핀
19	숙박/관광시설	호텔	O	00 호텔	필리핀
20	숙박/관광시설	호텔	L	호텔 1	일본 도쿄
21	숙박/관광시설	호텔	L	아룬시암 호텔	태국 방콕

[표 22] '스릴러' 장르 영화의 주요 장소 실외설정 촬영 유형

No.	대장소 유형	대장소 종류	L/O/S	대장소	비 고
1	관공서/공공시설	경찰서	L	경찰서	
2	관공서/공공시설	경찰서	L	경찰서	관악경찰서
3	관공서/공공시설	경찰서	L	경찰서	관악경찰서
4	관공서/공공시설	경찰서	L	경찰서	관악경찰서
5	관공서/공공시설	경찰서	O	경찰서	
6	관공서/공공시설	경찰서	L	경찰서	

7	관공서/공공시설	경찰서	L	파출소	
8	관공서/공공시설	경찰서	L	파출소	
9	관공서/공공시설	경찰서	O	부산 경찰서	
10	관공서/공공시설	경찰서	L	경찰서	
11	군사/교정시설	교도소	L	교도소	
12	군사/교정시설	교도소	L	교도소	
13	군사/교정시설	교도소	L	교도소	
14	군사/교정시설	교도소	L	구치소	

제3장 결론 및 제언

제1절 결론

- 본 조사는 2017년(2016년 이월 개봉작 포함)부터 2020년까지 한국 영화 실질 개봉작 및 2020년 현재 촬영 중이거나 개봉예정 극영화를 대상으로 하여 총 95편의 공간 설정 유형 분석함.

- 크게 6개의 장르(드라마·범죄·스릴러·액션·코미디·사극)로 구분 → 대장소 유형을 14개로 분류함 (관공서/공공시설·교육시설·군사/교정시설·농업/산업시설·도로/교통/관개시설·문화/체육시설·상업시설·숙박/관광시설·의료/복지장례시설·자연·전통문화시설·종교시설·주거시설·기타)

- 사극을 제외한 영화의 노출빈도 순위가 높은 대장소의 유형은 '상업시설 〉 도로/교통/관개시설 〉 주거시설 〉 관공서/공공시설'임.

이 대장소 유형들은 실외 장면일 경우 통제가 쉽지 않아 촬영 진행에 어려움을 가진다는 공통점을 갖고 있음.

- 사극을 제외한 영화의 노출빈도 순위가 높은 주요 장소는 '도로 〉건물 〉병원'임. 도로를 제외한 '건물'과 '병원'의 노출빈도 순위가 높은 소장소는 '건물 앞 〉옥상 〉화장실 〉탕비실'임. 이 소장소 유형들은 실외 설정공간을 제외한 '화장실', '탕비실'의 경우 수전설비가 필요함.

■ 노출빈도 순위가 높은 대장소 주요 장소

1) 도로: 대부분 차 안 장면일 경우, 실내세트에서 촬영하여 차 밖 배경을 합성하는 촬영하되 배경소스 촬영은 필수적임. (※ 버스 등의 다양한 크기의 차량 합성 촬영을 위해 블루스크린 확대 필요함)

2) 건물: 야외세트장에 2개 층 정도를 지으면 옥상 장면을 안전하게 다양한 앵글로 실외촬영이 가능할 것 같음 (※ 그리드아이언 유효 높이 확대 필요함)

3) 병원: 실내외 공간을 모두 갖춘 저층 병원을 야외세트장에 지으면 장소 섭외가 어려운 병원 촬영에 큰 도움이 될 것임 (※ 고정세트 제작 필요함)

4) 호텔: 복도 폭이 조절 가능한 호텔 복도 세트와 자주 등장하는 엘리베이터 장면을 위해 개폐 가능한 엘리베이터 세트 제작을 제언 드림 (※ 고정세트 제작 필요함)

5) 경찰서: 자주 등장하는 공간이지만 장소 섭외가 어려운 공간인 경

찰서를 별도의 야외 세트장에 건립하는 것을 제언 드림 (※ 고정세트 제작 필요함)

6) 교도소: 감방, 독방, 복도, 면회실 등의 규격화되어 있는 공간의 세트장이 필요함 (※ 고정세트 제작 필요함)

■ 노출빈도 순위가 높은 소장소 주요 장소

1) 사무실(회의실): 빈번하게 등장하는 공간이므로 고정세트로 제작하되 다양한 넓이와 구조의 변형이 가능하도록 별도의 이동식 벽면 설치 제언 드림

2) 화장실(탕비실): 물 사용이 가능하도록 수전설비 필요함

제2절 조사의 한계 및 제언

본 조사는 2020년 10월부터 11월까지 총 95편의 조사내용 확보 및 장소구분 작업을 하였습니다. 조사 작업기간이 부족하여 더 많은 편수를 조사하지 못한 아쉬움이 큽니다.

타 사설 실내세트장에서도 사용할 수 있는 단순한 실내세트장보다는 자주 등장하는 공간인 병원, 경찰서 같은 별도의 야외세트가 건립되는 것이 ○○○○○만의 특별함을 가지는 동시에 촬영 여건의 용이함을 극대화시킬 수 방안이 될 것이라고 제언 드립니다.

※ 자료조사 수행기관: (사)한국 영화프로듀서조합 (PGK), 2020.11.

'○○○촬영소(촬영 스튜디오) 대여 약정서' 가이드라인 제안 1식

○○○ 촬영지원시설 대여 약정서안

신청자 본인(이하 '사용자'라 한다)은 상기 촬영시설을 대여하고 사용함에 있어 ○○○촬영소(촬영 스튜디오)의 관련규정을 준수하고 다음 각 회의 사항을 성실히 이행할 것을 약정합니다.

(일반 합의)

1. 본 약정 체결 후 촬영시설의 파손 및 기기의 고장 등 ○○○촬영소(촬영 스튜디오)의 불가피한 사정 등으로 대여가 불가능한 경우와 사용자가 약정조건을 위반했을 때에는 사용 중지 및 약정을 취소함에 이의를 제기치 않는다.

(일반 이용 조건)

2. 사용자는 다음 각 호의 대여조건을 이행한다.

　가. 촬영시설의 이용기준 시간은 00:00~24:00로 한다.

　　(단, 편의시설의 이용기준 시간은 14:00~익일 12:00시)

　나. 사용자는 대여시설 및 장비를 신청 목적 외에 사용할 수 없다.

　다. 사용자는 대여시설 및 장비를 사전 점검하여 이상 여부를 확인한 후 사용하여야 한다.

라. 사용자는 대여시설 및 장비의 사용으로 발생하는 보험료 등 제
비용을 부담한다.

마. 사용자는 특수촬영 시(화재, 총격, 연무, 물 등) 사전에 운영팀
과 반드시 상의하여야 한다.

바. 또한, 사용자는 당해 시설의 운영매뉴얼 부분 중 이용자 안전
수칙을 숙지하여 안전관리에 만전을 기해야 하며, 불의의 사
고 발생 시 운영매뉴얼에 따라 즉각적인 조치를 취해야 한다.

사. 실내촬영 스튜디오의 냉·난방 비용(또는 전기, 수도, 가스 등)
은 사용자가 별도로 부담하여야 하며, 해당 사용료는 촬영 종
료 후 ○일 이내에 정산한다.

아. 사용자는 대여시설의 사용종료 후 ○일 이내에 사용 전 상태로
정리 정돈해야 하며, ○일을 초과한 일수에 대해서는 대여료
를 납부하여야 한다.

자. 사용자는 본 촬영 스튜디오 운영팀의 사전 요청 시 동영상 및
스틸 촬영을 허가하여야 한다. 단, 내부자료 활용을 목적으로
한다.

(화재예방 및 도난방지 세부조건)

3. 촬영 스튜디오 건물에 대한 화재보험은 사용자와 촬영 스튜디오가
각각 가입한다.

4. 소품, 세트, 촬영장비 등 미술관련 부분에 대한 화재보험은 사용
자가 가입한다.

5. 촬영 스튜디오와 사용자는 화재예방을 위하여 적극적으로 노력하여야 하며, 사용자는 아래사항을 이행하여야 한다.

가. 세트 시설물은 벽으로부터 최소 2.0미터의 거리를 두고 설치한다(소방당국 요청사항 – 비상사태 발생 시 대피 및 소화전 등 관리 용이).

나. 전기 작업 및 등기구 설치

　　1) 등기구 및 가설분전반 설치 시 전선은 용량에 맞는 규격제품을 사용해야 한다.

　　2) 촬영 스튜디오 내 분전반에서 세트 가설 분전반 간선 작업 시 간선은 난연 플랙시블 등의 배관으로 작업한다.

　　3) 세트용 가설 분전반의 메인, 분기차단기는 반드시 누전차단기로 설치한다.

　　4) 분기차단기에서 전선은 3P규격 전선사용(비닐연선 사용금지)

　　5) 세트용 가설 분전반에는 분기차단기에 각 사용부하의 명칭을 기재, 배선도 현장에 부착한다.

　　6) 등기구 중 할로겐 사용 시 LED 할로겐 또는 할로겐 등과 뒷부분 커버 이격이 높은 제품을 사용해야 한다.

다. 인화물질 보관

　　1) 페인트와 시너 등 화재의 위험성이 있는 인화물질은 촬영 스튜디오 건물 외부(별도 보관함)에 보관한다.

　　2) 촬영 스튜디오 내에서 페인트 희석 작업을 금지한다.

라. 철재작업

 1) 촬영 스튜디오 내에서 철재용접을 금지한다.

 2) 마감작업 등 불가피한 경우 아르곤가스 용접기(전기용접 불가)를 사용한다.

마. 소품(특수효과)

 1) 극중 조리장면시 사용하는 레인지는 가능한 전기레인지를 이용하고 부득이 가스레인지를 설치할 경우 녹화를 하지 않을 시 LPG통은 외부에 보관토록 한다(밀폐공간으로 누수 시 폭발위험 방지).

 2) 세트 촬영 시 불꽃(레인지, 촛불 등) 장면 녹화 시에는 분말 또는 포말 소화기를 곁에 두고 진행한다.

바. 적재 금지 및 반출

 1) 소화전, 전기분전반, 소화기 위치에는 자재, 장비, 소품도구 등 적재를 금지한다.

 2) 세트제작 및 도구 등 설치 완료 후 잔여 자재나 소품, 소도구, 대도구 등은 촬영 스튜디오에서 반출(인화물질 최소화)한다.

사. 사용자는 상기 사실을 미술감독에 공지하고, 미술관련 제작업체가 작업 시 상기사항을 이행하도록 한다.

아. 사용기간 중 연기자, 스태프, 세트제작 등 모든 관련자에게는 촬영 스튜디오, 대기실, 분장실, 화장실 등 건물 내에서는 어디를 막론하고 금연토록 한다.

자. 소품 및 장비 등 촬영에서 이용되고 있는 물품 중 휴대 및 반출하기 쉬운 고가품은 관련자에게 분실하지 않도록 조치하며, 만일 분실하였을 경우 당사는 이에 책임을 지지 않는다.

(수납일정 및 사용 확정)

6. 사용자는 본 약정에 의거 산정한 대여료를 선수금 명목으로 시설 사용 전까지 납부하여야 한다.

각 촬영 스튜디오의 상황에 맞게 변형한다.

〈예시〉

6. 사용자는 본 약정에 의거 산정한 대여료의 50% 이상을 계약금으로 수납하고 나머지 잔액을 촬영시설 사용 개시일 전까지 수납한다.

또는

6. 사용자는 신청서 제출로부터 7일 이내에 대여료의 50% 이상을 계약금으로 수납하고 촬영 종료 후 7일 이내에 정산한다.

(할인 규정을 넣을 경우)

단, ○○일 이상 장기간 사용자의 사용료는 매월 정산한다.

(사용 기간 정의 및 사용 전 취소 시 환불 규정)

7. 대여기간 중의 법정 공휴일(토, 일요일 제외)에 사용자가 이용을 중지한 경우 당해일자는 대여료 산정에서 제외한다(공공운영의 경우 적용 검토).

8. 촬영시설 대여 시 사용자의 사유로 사용(촬영)이 중단되었거나 연기된 경우, 그 사유가 천재지변이 아닌 경우 정상적인 대여 사용으로 간주하며, 촬영시설의 사용기간 중 대여일자 및 대여기간의 변경은 불가능하다.

9. 단, 사용 전 취소는 가능하며 환불 조건은 아래와 같다.

〈예시〉

취소요청 시점	반환액 구분
사용계약일 30일 전	전액 반환
사용계약일 29일~15일	50% 공제 반환
사용계약일 14일 전	반환액 없음

10. 사용자의 사정으로 사용 신청일보다 작업이나 촬영이 조기에 완료될 경우 잔여기간도 대여기간으로 간주한다. 이와 같은 사항이 발생하였을 경우 사용자는 촬영시설에 대한 권리를 제3자에게 임대 또는 양도할 수 없다.

11. 대여 중 사용자의 귀책사유로 발생한 사용 중단기간에 대해서는 사용기간으로 간주하되 총○○일을 초과할 수 없으며, 초과 시에

는 해당 세트를 철거하는 등 원상복구를 하여야 한다.

(피해 발생 시 조치사항)

12. 사용자는 대여시설 및 장비의 소·망실, 고장, 파손, 인명피해 등의 사고 발생에 대한 일체의 책임을 지고 제반 피해액을 변상한다. 이 경우 사용자의 피해 변상은 원상회복 하거나 동급 이상의 제품 및 성능의 것으로 현물 변상하되, 원상회복 및 대체가 불가능한 경우 ○○촬영소(스튜디오)에서 산정한 금액으로 변상한다.

<div align="center">

2024년 ○○월 ○○일

</div>

(신청인) 회사명(성명) : (인)

사업자등록번호(주민등록번호) :

주 소 :

<div align="center">

○○촬영소(촬영 스튜디오) 귀중

</div>

표목차

[표 1] 안양촬영소 시설규모 52

[표 2] 서울종합촬영소 시설규모 준공 현황(1997년) 64

[표 3] 국내 영화 · 영상제작 실내촬영 스튜디오 지역별 분포 현황 95

[표 4] 국내 실내촬영 스튜디오 개별 동 평형별 현황 97

[표 5] 국내 실내촬영 스튜디오별 평형 분포도 98-101

[표 6] 국내 영화 · 영상제작 실내촬영 스튜디오 세부 현황 102-105

[표 7] 주파수별 NC 기준 곡선 그래프 146

[표 8] 주파수별 NC 기준 곡선 테이블 147

[표 9] 냉 · 난방 열원 시스템 검토 비교표 157-158

[표 10] 국내 실내촬영 스튜디오 스테이지 촬영 공간 개별 동 평형별 현황 175

[표 11] 국내 실내촬영 스튜디오 스테이지 촬영 공간 평형별 비율 그래프 175

[표 12] 실내촬영 스튜디오 스테이지 평면구성 형태 비율 산출 현황 178-180

[표 13] 조사대상 영화의 장르 구분 182

[표 14] 조사대상 영화의 대장소 유형 182-183

[표 15] 차별화 전략 설계 개념 비교표 187

[표 16] 차별화 전략 시설 부위별 비교표 188

[표 17] 국내 야외 고정세트 지역별 분포 현황 196

[표 18] 국내 야외 고정세트 주요 현황 199-201

[표 19] 사극 영화의 대장소 유형 208

[표 20] 사극 영화의 대장소 유형과 대장소 종류　208-210

[표 21] 시대별 세트 체계도　214

[표 22] 시대별 세부적인 야외 고정세트 현황　215-216

그림목차

[그림 1] 블랙 마리아(Black Maria) 전경 38

[그림 2] 영화촬영기 '키네스코프' 촬영장면 38

[그림 3] 영화 〈달나라 여행〉(1902) 39

[그림 4] 영화 〈Cabiria〉(1913) 장면들 40

[그림 5] 영화 〈Intolerance〉(1916) 장면 41

[그림 6] 초기 바벨스베르크 스튜디오 전경 41

[그림 7] 바벨스베르크 내부 촬영장면(1912) 41

[그림 8] 황성신문, 1903년 기사 45

[그림 9] 매일신보에 실린 〈의리적 구토〉 광고 46

[그림 10] 동아일보, 1927.2.1. 기사 47

[그림 11] 동아일보, 1929.6.25. 기사 47

[그림 12] 조선중앙일보,1934.10.11.기사 47

[그림 13] 동아일보, 1934.12.30. 기사 47

[그림 14] 조선영화주식회사 의정부촬영소 48

[그림 15] 한국전쟁 기록영화 촬영 모습 49

[그림 16] 안양촬영소 전경 51

[그림 17] 원효로 촬영소 모습 53

[그림 18] 안양필름촬영소 전경 및 내부 모습(1968년) 54

[그림 19] 만리동 촬영소 전경 55

[그림 20] 만리동 촬영소 외경 및 내부 모습　55

[그림 21] 영화진흥공사 남산사옥 전경(1980년대)　57

[그림 22] 서울종합촬영소 1차안 기본계획도　61

[그림 23] 서울종합촬영소 배치도　61

[그림 24] 서울종합촬영소 기공식 장면들(1991년)　62

[그림 25] 서울종합촬영소 부분개관식 장면들(1993년)　62

[그림 26] 서울종합촬영소 개관 당시 스튜디오 전경　65

[그림 27] 1 스튜디오 전경　65

[그림 28] 2 · 3 스튜디오 전경　66

[그림 29] 5 스튜디오 전경　66

[그림 30] 전통한옥 운당 전경　66

[그림 31] 오픈세트장 야외세트 전경　67

[그림 32] 영상지원관 전경　67

[그림 33] 녹음편집 스튜디오 전경　67

[그림 34] 부산 영화촬영 스튜디오 전경　68

[그림 35] 촬영 스튜디오 스테이지 모습　68

[그림 36] 아트서비스 스튜디오 전경　69

[그림 37] 촬영 스튜디오 주출입구 전경　69

[그림 38] 대전 영화촬영 스튜디오 전경　70

[그림 39] 촬영 스튜디오 스테이지 모습　70

[그림 40] 전주 영화종합촬영소 전경　70

[그림 41] 촬영 스튜디오 스테이지 모습 70

[그림 42] 스튜디오 큐브 대전 전경 71

[그림 43] 촬영 스튜디오 스테이지 모습 71

[그림 44] 파주 CJ ENM 스튜디오 센터 조감도 72

[그림 45] 부산·기장촬영소 조감도 73

[그림 46] 국내 실내촬영 스튜디오 지역별 분포도 현황(개소 기준) 96

[그림 47] 국내 실내촬영 스튜디오 지역별 분포도 현황(개별 동 기준) 96

[그림 48] 국내 실내촬영 스튜디오 규모별 분포 98

[그림 49] 촬영 스튜디오 각 실별 평면계획 사례 112

[그림 50] 촬영 스튜디오 평면계획 기능도 118

[그림 51] 각종 음의 발생과 전파 경로 119

[그림 52] 공기음·고체음의 전파 개념도 121

[그림 53] 스테이지 바닥 구조체 설치 계획 좋은 사례 122

[그림 54] 스테이지 바닥 구조체 설치 계획 나쁜 사례 122

[그림 55] 스테이지 연속 2개 층 단면계획 사례 123

[그림 56] 스테이지 연속 3개 층 단면계획 사례 124

[그림 57] 스테이지 방음, 방진시스템 및 바닥 평활도 계획 사례 125

[그림 58] 습식공법 A TYPE 사례 128

[그림 59] 건식공법 A TYPE 사례 128

[그림 60] 습식공법 B TYPE 사례 128

[그림 61] 건식공법 B TYPE 사례 128

[그림 62] 촬영용 급수전 사례 129

[그림 63] 바닥 배수 트렌치 사례 129

[그림 64] 스테이지 출입차량 사례 130

[그림 65] 스테이지 주출입구 사례 130

[그림 66] 스테이지 주출입구 개념도 131

[그림 67] 스테이지 부출입구 사례 131

[그림 68] 스테이지 구조체와 기계실 구조체 간 이격유지 사례 132

[그림 69] 스테이지 바닥과 그리드아이언 무대장치 개념도 133

[그림 70] 스테이지 바닥과 그리드아이언 하부 무대장치 설치 사례 133

[그림 71] 스튜디오 스테이지 천장 그리드아이언 적정높이 사례 135

[그림 72] 그레이팅 시스템 사례 136

[그림 73] 캣워크 시스템 사례 136

[그림 74] 그리드아이언 행거 고정부 상세도 사례 137

[그림 75] 강관형 장치봉 138

[그림 76] 사다리형 장치봉 139

[그림 77] 트러스형 장치봉 139

[그림 78] 일반적인 와이어로프의 체결 사례 140

[그림 79] 와이어로프와 장치봉의 체결 사례 140

[그림 80] 그리드아이언 연결 철재계단 설치 사례 141

[그림 81] 스튜디오 스테이지 마감자재 색상계획 사례 142

[그림 82] 스튜디오 촬영용 메인 전기패널 설치 사례 151

[그림 83] 안전적인 전력공급계획 계통도 사례 151

[그림 84] 유도뢰 및 개폐 서지장애 대비한 서지보호기 사례 152

[그림 85] 스튜디오 촬영용 메인패널 분전함 외부, 내부 모습 사례 153

[그림 86] 스튜디오 촬영 조명용 분전함 외부, 내부 모습 사례 153

[그림 87] 이동형 발전차 전기인입구 박스 외부, 내부 모습 사례 154

[그림 88] 스테이지 작업등 및 유지보수용 전등설치 개념도 155

[그림 89] 스테이지 작업등 및 유지보수용 전등설치 사례 156

[그림 90] 고체음의 전파 개념도 159

[그림 91] 무대장치 전기 메인패널 및 조명패널 사례 160

[그림 92] 무대장치 전동식 세트바턴 컨트롤 조작패널 사례 161

[그림 93] 무대장치 그리드아이언 하부 전동식 세트바턴 설치 사례 161

[그림 94] 무대장치 그리드아이언 하부 강관형 장치봉 바턴설치 사례 161

[그림 95] 무대장치 전동식 세트바턴 설치 개념도 162

[그림 96] 무대장치 전동식 조명바턴 설치 개념도 163

[그림 97] 무대장치 유지보수용 캣워크 설치 개념도 163

[그림 98] 무대장치 바턴류(조명, 세트겸용) 부분상세 개념도 164

[그림 99] 무대장치 조명 · 세트(겸용) 바턴 설치 개념도 164

[그림 100] 무대장치 메인패널 설치 사례 165

[그림 101] 장치 네트워크 연결 사례 165

[그림 102] 조명 전기분전반 설치 사례 165

[그림 103] 조명 · 세트바턴 조작반 사례 165

[그림 104] 무대장치 캣워크 및 세트 · 조명바턴 설치 사례　166

[그림 105] 기계소방 기본 흐름도 및 소방계획 사례　167

[그림 106] 전기소방 계획도 및 소방계획 사례　168

[그림 107] 대형 촬영 스튜디오 스테이지 산출 도면 개념도　176

[그림 108] 중형 촬영 스튜디오 스테이지 산출 도면 개념도　176

[그림 109] 소형 촬영 스튜디오 스테이지 산출 도면 개념도　177

[그림 110] 실내촬영 스튜디오 구조물 설계 개념도　186

[그림 111] 국내 야외 고정세트 지역별 분포도　197

[그림 112] 색채디자인 이미지 및 색상환도　228

[그림 113] 단지 내 건물 외부 디자인 콘셉트 색상 계획　229

[그림 114] 건물 내 · 외부 및 사인물 디자인 콘셉트 색상 계획　230

[그림 115] 마감색상 견본　230

[그림 116] 5 스튜디오 전경, 사인물, 실내 색채 사례　231

[그림 117] 2/3 스튜디오 전경, 사인물, 실내 색채 사례　232

[그림 118] 1 스튜디오 전경, 사인물, 실내 색채 사례　233

[그림 119] 영상관 전경, 사인물, 외부 색채 사례　234

참고문헌

1. 강성훈(2001), 건축과 소리, 케이사운드랩.

2. 강승용 · 김지민(2018), 프로덕션 디자이너, 영화 미술감독이 생각하는 프로덕션 디자인, 비엠케이.

3. 강한섭(2008), 남양주종합촬영소 백서, 영화진흥위원회.

4. 국토교통부(2019), 건축물 유지관리 점검 매뉴얼.

5. 김권하(2011), 영상물 실내촬영 스튜디오 구조물(특허, 제10-1263111호, 출원번호, 제2011-01007, 25호)

6. 김정석(2000), 건축환경 음향학개론, 도서출판 한미.

7. 박기용(2023), 부산촬영소 건립의 사회 · 문화 · 경제적 효과_KOFIC 현안보고 2023, Vol. 1, 영화진흥위원회.

8. 법제처, 건축법/시행령/시행규칙

9. 법제처, 소방기본법

10. 법제처, 소방시설 설치 및 관리에 관한 법률/시행령/시행규칙

11. 법제처, 실내공기질관리법/시행령/시행규칙

12. 법제처, 화재의 예방 및 안전관리에 관한 법률/시행령/시행규칙

13. 부산영상위원회 촬영시설 대여 약정서

14. 손동오(2008), 영화산업에 있어서 촬영소의 역사 및 역할에 대한 연구, 세종대학교 영상대학원 석사학위 논문.

15. 송낙원(2018), 미국영화산업, 커뮤니케이션북스.

16. 신도종합인테리어 엔지니어링사업부(1994), 건축음향이란?(음향패널 ·

커튼시스템 자료).

17. 에드시코브(2022), 김성호, 전일성 옮김, 영화학개론, 비즈앤비즈.

18. 이현승 외(2004), 한국 영화산업 체질 개선을 위한 연구, 영화인회의.

19. 임동석(2023), 영화 프로덕션 사운드 기술 자료집.

20. 영화진흥공사(1997), 서울종합촬영소 신축공사 종결보고서.

21. 영화진흥위원회(1999), 영상문화사업 최종계획서, 영화진흥위원회 종합영상지원본부.

22. 영화진흥위원회(2012), 글로벌 영상인프라 건립 사업계획 및 사전타당성 조사연구요약보고서.

23. 영화진흥위원회(2020), 촬영소 건립을 위한 한국 영화촬영 실내 · 외 세트 장면 공간분석 자료조사 결과 보고서.

24. 전 남양주종합촬영소 촬영시설 대여 약정서

25. 전 남양주종합촬영소 실내 촬영 스튜디오 운영 매뉴얼

26. 최익환(2006), 연출부 · 제작부가 꼭 알아야 할 영화 후반작업, 커뮤니케이션북스.

27. 한국 영화100년기념사업추진위원회(2019), 한국 영화 100년 100경, 돌베개.

28. 한국영상위원회. 한국 영화프로튜서조합(2016), 영상물 촬영지원 매뉴얼

29. 행정안전부(2021), 다중이용시설 위기상황 매뉴얼 표준안 및 훈련가이드북.

30. Director Hendrik A. Zwaneveld(Technical R&D Division, NATIONAL FILM BOARD OF CANADA)(1990), 종합촬영소 시설을 위한 최상조건, 영화기술국제세미나, 영화진흥공사.

자료 출처

건축환경음향연구회

국가기록원

디자인그룹 메카(주)

대전영상위원회

부산영상위원회

아트서비스

영화인회의

영화진흥공사

영화진흥위원회

전주영화종합촬영소

파주씨제이이앤앰 스튜디오센터

한국사데이터베이스

한국 영화데이터베이스

한국 영화 100년 기념사업추진위원회

한국 영화산업 주요지표

한국콘텐츠진흥원

(주)담은디자인

㈜하온아텍

"……끝나야", 끝나는 것이다 ……

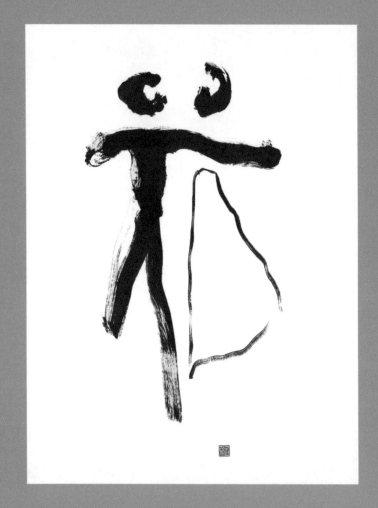

● 김재구, 〈'웃음', Smile〉, 40×71㎝

이 서예작품은 시관 김재구 서예가의 작품으로, '우리들 웃음은 몸과 마음을 치료하는 명약이며, 행복한 삶을 가져다준다'는 의미를 표현한 것이다.